本书由江苏省优势学科项目经费资助出版

本书为2019年度江苏高校哲学社会科学研究重大项目"电影强国视野下中国电影产业支撑体系研究"（项目编号：2019SJZDA123）主要成果之一

普通高等教育新文科建设系列规划教材

影视产业概论十讲

王玉明 主编

苏州大学出版社
Soochow University Press

图书在版编目(CIP)数据

影视产业概论十讲 / 王玉明主编. -- 苏州：苏州大学出版社, 2024.12. -- ISBN 978-7-5672-4262-3
Ⅰ. J992
中国国家版本馆 CIP 数据核字第 20247BW120 号

书　　名：	影视产业概论十讲
	YINGSHI CHANYE GAILUN SHI JIANG
主　　编：	王玉明
责任编辑：	万才兰
装帧设计：	吴　钰
出版发行：	苏州大学出版社（Soochow University Press）
社　　址：	苏州市十梓街 1 号　邮编：215006
印　　刷：	苏州市古得堡数码印刷有限公司
邮购热线：	0512-67480030
销售热线：	0512-67481020
开　　本：	787 mm×1 092 mm　1/16　印张：13.25　字数：315 千
版　　次：	2024 年 12 月第 1 版
印　　次：	2024 年 12 月第 1 次印刷
书　　号：	ISBN 978-7-5672-4262-3
定　　价：	48.00 元

图书若有印装错误，本社负责调换
苏州大学出版社营销部　电话：0512-67481020
苏州大学出版社网址　http://www.sudapress.com
苏州大学出版社邮箱　sdcbs@suda.edu.cn

前言

影视产业是文化创意产业，容易受到各种环境因素影响，处于不断变动之中。在充满不确定因素的考察对象身上寻找具有稳定性、确定性的规则或者规律，并不是一件讨巧的事情。

2018年，中宣部等部门对影视行业展开联合整治，后又经过三年新冠病毒感染疫情，影视行业进入肉眼可见的"寒冬"，大批影视企业关闭或者倒闭。影视企业出现"关停潮"，既有偶然因素，也有一定的必然性，必然性就是影视企业自身的发展质量不高，规范性和专业性较弱。提高对影视产业特殊性、专业性的认知水平，提高影视企业的运营管理专业水准、风险防范能力、竞争和聚合能力，是影视产业亟待补强的课题，是影视企业可持续发展的根本。

10年前，在上海大学读博期间，在导师金冠军的带领下，我曾参与复旦大学出版社出版的《电影产业概论》的编撰。但10年过去，影视产业已经发生了巨大的变化，同时也面临许多新局面和新挑战。此次编撰的《影视产业概论十讲》，作为丛书中的一本，我就采用丛书的统一编撰思路，不求全面，而是选择更加具有实践性和现实性的方面与问题进行阐释和讨论，力求更接产业"地气"，符合产业实际，适应专业需要，具有较强的开放性。

本书主要有"互联网+"时代的影视产业、影视投融资新模式与风险防范、影视基地、横店模式与无锡模式、影视（特色）小镇、影视市场与营销、影视动漫产业、影视衍生品与影视周边、影视专业教育与人才培养、影视企业的运营管理等十讲内容。每一讲的内容都是在普及基本知识的基础上，有针对性地选择一些具有现实意义的问题进行探讨，既有现实观察，也有一些深层思考。本书可以作为影视类专业本科生、戏剧与影视学专业硕士研究生、文化产业管理专业本科生及硕士研究生的专业参考书，也可以作为影视产业相关从业者的指导性职业参考书。侧重于新问题，侧重于实践性，侧重于经营管理，是本书的特色。

关于书中的数据使用，要做一点说明。不少数据使用的是2019年的产业数据，没有更新成2020—2022年的，主要是考虑到受新冠病毒感染疫情影响，2020—2022年的数据不是正常市场的反映，不能客观反映产业变化和规律。此外，能够找到的比较可靠准确的最新数据，可能就只有2018年、2019年的，于是就采用可信度较高的"旧"数据了。

书中的多数案例都是媒体记者的报道或者资深从业者的观察分析，它们非常精准地聚焦产业现象或者产业问题，可以引发人们的关注和思考。这些案例都在书中标明了出处，在此向相关作者致谢。

　　苏州大学文学院2021级、2022级文艺学硕士研究生魏巧歌、苏雨铄、郑千慧同学帮忙完成了文档排版。谢谢他们！

　　本书的出版得到了苏州大学学科建设与发展规划处、苏州大学文学院和苏州大学出版社的大力支持。苏州大学文学院院长曹炜教授、副院长周生杰教授，苏州大学出版社施小占主任专门组织了选题会和推进会，为丛书出版保驾护航。苏州大学出版社的编辑在成书过程中严格把关，提出了很多宝贵的修改意见。特此鸣谢！

　　由于认识所限，或者寻找资料不够彻底，书中不当之处在所难免，诚请方家、读者批评指正！也在此向读者们致歉！

<div style="text-align:right">苏州大学文学院　王玉明</div>

第一讲

"互联网+"时代的影视产业 / 1

第一节　影视产业生态系统与产业链 / 1
第二节　"互联网+"时代的影视产业市场新格局 / 8
第三节　"互联网+"时代的影视产业生产格局 / 10
第四节　"互联网+"时代的影视产业逻辑 / 15

第二讲

影视投融资新模式与风险防控 / 22

第一节　影视产业的产业特殊性 / 22
第二节　影视投融资的一般流程与常见风险 / 23
第三节　影视投融资外部风险的回应和规避策略 / 26
第四节　影视投融资的传统模式与新模式、新趋势 / 28

第三讲

影视基地 / 36

第一节　影视基地概述 / 36
第二节　影视基地的类型 / 38
第三节　影视基地产业集群 / 40
第四节　影视基地的运营管理 / 42
第五节　我国影视基地运营管理的问题及改善措施 / 47

第四讲

横店模式与无锡模式 / 53

第一节 横店模式 / 53
第二节 无锡模式 / 59

第五讲

影视（特色）小镇 / 66

第一节 特色小镇的含义及国内外特色小镇发展概况 / 66
第二节 影视小镇的特殊性 / 69
第三节 我国影视小镇的运营模式 / 71
第四节 我国影视（特色）小镇建设中的问题及可持续发展策略 / 74

第六讲

影视市场与营销 / 78

第一节 电影市场与营销 / 78
第二节 电视市场与营销 / 92

第七讲

影视动漫产业 / 107

第一节 影视动漫产业概述 / 107
第二节 动漫产品 / 108
第三节 影视动漫市场 / 111
第四节 影视动漫技术 / 118
第五节 动画制作软件 / 122

第八讲

影视衍生品与影视周边 / 135

第一节 影视衍生品的类别与开发 / 135
第二节 中国影视衍生品及影视周边 / 137
第三节 影视节展 / 140

第九讲

影视专业教育与人才培养 / 152

第一节　影视专业人才需求类型　/ 152
第二节　影视专业教育模式　/ 157
第三节　影视专业教育模式的转型　/ 161
第四节　影视人才培训市场　/ 163
第五节　影视专业教育与业界需求之间的错位　/ 165

第十讲

影视企业的运营管理 / 169

第一节　影视企业的战略管理　/ 169
第二节　影视企业的成本管理　/ 174
第三节　影视企业的自我定位　/ 177

后记　/ 201

第一讲 "互联网+"时代的影视产业

内容提要

影视产业具有经济属性，也具有文化属性。进入"互联网+"时代之后，影视产业与互联网的连接与融合，不仅改变了原来的市场格局、生产格局，还改变了传统的产业生存和发展的逻辑与理念。影视产业生态、产业链等因素也变得比以往任何时候都重要得多。

产业是指由利益相互联系的、具有不同分工的、由各个相关行业组成的业态总称。影视产业即是由影视利益相互联系的、具有不同分工的、由各个相关行业组成的业态总称。一般而言，影视产业主要由创意制作、发行销售、放映播出、衍生品与周边开发这四大块的相关行业组成。

影视产业是指专门从事影视创意、制造与服务的企业和个人的集合。影视产业属于文化创意产业的范畴。文化创意产业的特别之处在于生产文化艺术产品，塑造社会价值和意义，满足人们的精神需求。

第一节 影视产业生态系统与产业链

一、影视产业生态系统

"产业生态系统"原本是学者们针对产业（主要是工业）活动及其对自然系统的影响，通过比拟生物新陈代谢过程和生态系统的结构与功能提出的概念。为了与"工业园区"概念相对应、相区别，产业生态学者提出了"生态工业园"的模式。

从生态学的角度分析，产业生态系统主要由产业生态环境与产业生物群落两部分组成。产业生态环境即指以产业为中心，对产业生产、存在和发展起制约与调控作用的环境因子集合，如产业相关政策、市场需求、经济情况等。产业生物群落是产业生态系统的核心组成部分，它是由相互间存在物质、能量和信息沟通的企业与组织种群形成的整体，如客户、供应链、生产者、流通者等参与实体。概言之，产业生态系统就是一个由制造业企业和服务业企业组成的企业群落。它以系统解决产业活动与资源、环境之间的关系问题为研究视角，在协同环境质量和经济效益的基础上，利用产业结构功能优化实现产业整体效益的最大化。

产业生态系统作为一个复杂的有机功能体，具有整体性、竞合性、开放性与丰富性的特征。整体性是指产业生态系统的成员构成了具有动态联盟性质的统一整体。竞

合性是指企业与其对手间既有冲突竞争，又有合作双赢。企业之间通过有效的合作机制来提高企业自身的生存能力与获利能力，以减少和降低产业活动所带来的负面影响，达到节约资源、保护生态环境的目的，最终实现循环经济。开放性主要是指系统内成员的更换与接纳，以及利益集团的重组。一般情况下，社会经济发展水平越高、越有活力，产业系统的开放程度就越高；反之亦然。丰富性是指系统内产业种类的多样化，而外界环境的变化、产业分工的专业化和细化会对整个产业生态系统的多样化程度产生较大影响。

胡雅蓓在《产业集群生态系统：主题、演进和方法》一文中，借鉴国外学者的五重螺旋理论，提出了产业集群生态系统的理论研究框架（图1-1）。她认为这种分析框架不仅可以用于社会科学与自然科学的跨学科研究，而且易于展示子系统之间螺旋上升的相互作用，有助于探求政策制定和决策执行的协同效应。①

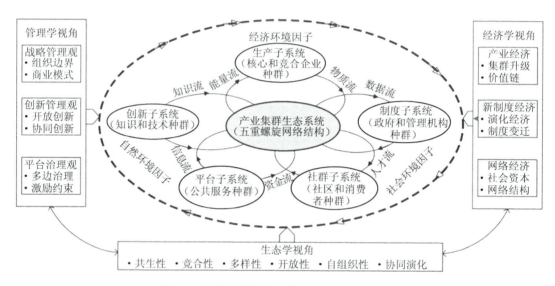

图 1-1　产业集群生态系统五重螺旋研究框架

从上面的研究框架示意图可以看出，一个产业集群生态系统主要包括生产、制度、社群、平台和创新5个子系统，而这5个子系统又受到经济环境因子、社会环境因子和自然环境因子的影响与制约。从经济学的视角考察产业集群，其考察角度主要有产业经济、新制度经济和网络经济；从管理学的视角考察产业集群，其考察角度主要有战略管理、创新管理和平台治理；从生态学的视角考察产业集群，产业集群又具有共生性、竞合性、多样性、开放性、自组织性和协同演化的特点。

之所以重视产业生态系统，是因为产业生存和稳定发展需要的前提条件远非产业自身所能决定的。孙丽文、任相伟、邢丽云在《产业生态系统构建与中国经济高质量发展：基于高新技术产业与传统产业群落互动演化视角》一文中，绘制了中国经济高质量发展需要建构的繁复而又清晰的产业生态系统示意图（图1-2），非常直观

① 胡雅蓓. 产业集群生态系统：主题、演进和方法［J］. 外国经济与管理，2022，44（5）：114-135.

地展示了产业体系、制度机制、资金获取和利用、创新系统、保障机制之间的影响关系，揭示了富有中国特色的产业生态系统的丰富内涵。①

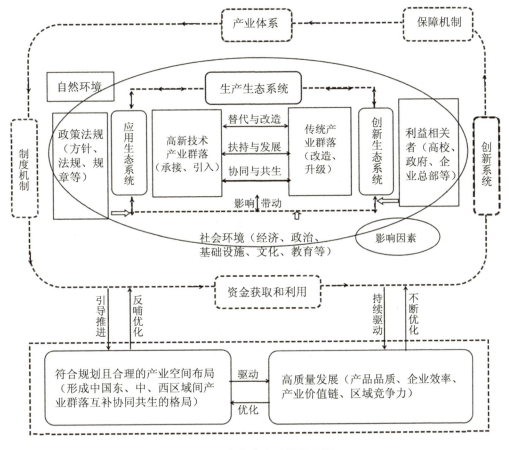

图1-2　产业生态系统示意图

影视产业作为产业的一种特殊样式，其生态系统的构成与其他产业没有什么区别。但是由于影视产业同时具有较强的文化属性，属于创意产业，因此，制度机制（政策法规）、创新系统对于影视产业的影响可能更为显要。正是因为生态系统的不完善、不健康，中国影视产业的发展才会呈现出一种不稳定、不成熟的成长曲线。

从宏观来看，影响影视产业生态系统的经济环境因子主要有影视企业的规模、数量、生产制作能力、竞合能力与水准、专业人才的素养（包括艺术素养）、先进技术运用与更新能力、投融资渠道的多样化及规范化、行业整体的景气情况等；社会环境因子主要包括影视产业管理法律法规（包括激励与惩戒机制）、人均收入、生活方式、平均可支配收入、文化习俗、消费水平与偏好、文化消费支出占比、对待文化差异的态度等；自然环境因子主要包括影视基地建设与影视剧拍摄取景的自然环境、天

① 孙丽文，任相伟，邢丽云. 产业生态系统构建与中国经济高质量发展：基于高新技术产业与传统产业群落互动演化视角［J］. 当代经济管理，2020，42（4）：40-48.

气（光照）条件及相应的交通便捷程度。影视产业生态系统中的三大环境因素，对产业产生影响的程度和方式并不是固定模式、比例等同的，而是处于不断变动之中。在社会不同发展时期，甚至在单个影视项目不同的实施与完成阶段，这三大环境因素的影响都不一样。在整体经济形势较好的时期，影视产业投融资会相对活跃；当国家倡导某些内容的时候，影视产业的内容生产会呈现出明确的选择偏向；当国民收入普遍降低的时候，影视产品的消费也会相应减少。对于单个影视项目而言，在立项阶段，它可能受到社会环境影响较大；而到了拍摄阶段，它受到自然环境的影响较大；到了发行播映阶段，它受到经济环境的影响就会更加明显。

二、影视产业的产业链

产业链是指各产业部门之间基于一定的技术和经济关联，并依据特定的逻辑关系和时空布局关系客观形成的链条式关联关系。

产业链包含价值链、供应链（供需链）、企业链和空间链四个维度的内容。"价值链"是哈佛大学商学院教授迈克尔·波特于1985年提出的概念。波特认为，每一个企业都是在设计、生产、销售、发送和辅助其产品的过程中进行种种活动的集合体。这些活动的目的就是为企业的股东和其他利益集团包括员工、顾客、供货商，以及所在地区和相关行业等创造价值，企业创造价值的过程可以被分解为一系列互不相同但又相互关联的经济活动，或者称为"增值活动"，其总和即构成企业的"价值链"。供应链是由获取物料并加工成中间件或成品，再将成品送到顾客手中的一些企业和部门构成的网络。企业链是指由企业生命体通过物质、资金、技术等的流动和相互作用形成的企业链条，是企业生命体与产业生态系统的中间层次。空间链是指同一种产业链条在不同地区间的分布。

按照行业习惯，人们更多地把影视产业的产业链分为上游、中游和下游三段，反映出各段企业之间的业务衔接关系。上游产业链包括从创意到生产制作环节的企业及其服务，甚至是个人服务，比如策划创意。生产制作企业由国有电影集团、广电集团，以及民营影视公司两大类构成。中游产业链是指从事电影发行与电视节目销售的企业及其服务。电影发行主要由发行公司实施，截至2023年年底，全国共有49条电影院线，其中绝大多数院线具有发行资质。电影发行公司的业务覆盖全国。电视节目销售业务，往往是由电视台的相关业务部门及影视公司的节目销售部门承担的。截至2024年6月，全国还没有搭建起统一的电视节目销售市场。电视节目交易主要是通过节目交易会的平台完成的。下游产业链是指电影放映企业、电影相关产品销售及服务市场、电视节目播放的平台及相关服务，包括影院、电影衍生品销售服务、电视频道及视频网站或视频网络服务、电视节目衍生品的销售服务等。影视产业链的上中游、中下游部分业务的关联与融合度在不断提高。

影视产业的产业链分段其实就是对影视产品从最初创意到市场消费全流程的业务分解，是影视产业围绕同一个影视产品的分工协作。之所以有上、中、下游的区分，不仅是因为影视业务流程有先后之分，而且是因为不同阶段有不同的专业技术与艺术要求。影视产品从创意到市场的主要流程如下。

1. 创意

创意是一个影视项目的核心，它不仅仅决定最终产品的质量与影响力，也是影视项目的出发点与原动力。影视创意的提供者可以是个人，也可以是一个团队。参与影视创意的人员主要是编剧、制片人和导演，有时还可能有演员经纪人参与。有演员经纪人参与的创意，往往会给予该演员比较多的话语权，同时也期望该演员在项目中担负起更多的责任，比如戏份与市场影响力。

创意可能是一个话题，比如高考，也可能是一个段子、一个社会事件或案件。社会关注度高、话题性较强的创意的市场反响往往也会比较好。

影视项目的运作目标会对创意走向产生决定性影响。如果比较注重经济效益（票房和收视率、点击量），创意往往会更偏重符合主流价值观、体现大众情感、类型化的故事情节和人物形象，以及中规中矩的叙事方式。如果比较注重艺术性（专业奖项），创意往往会更偏重立意的思想深度、人物的多维人性（复杂性）及叙事手法的现代性。如果比较重视政府奖项，创意往往会更加注重题材，会选择政府（政策）倡导的主流题材。影视创意的最终形式是比较完善的剧本。在实拍过程中，依然可以根据实际情况对创意进行修改和调整。

影视创意容易忽略的重要因素有二。一是观众定位。具有比较明确的观众定位的影视产品往往市场效果更好。尽管"老少皆宜"听上去市场面更广，貌似可以得到更多观众的"消费"，事实却是"老少皆宜"的影视作品往往是绝大多数观众可看可不看的作品。如果可看可不看，那么观众消费的欲望与冲动就不是那么强烈，就难以取得理想的市场效果。成熟的观众定位需要进行专业的观众调查，而现实中观众调查往往得不到业界的足够重视。电视收视率调查有成熟的系统支撑，而电影观众的调查却没有相应的专业支撑组织或机构。目前获取电影观众信息的便捷渠道是网络售票后台的大数据。与电视收视率一样，电影网售平台的大数据提供的只是消费行为"痕迹"，很难反映出消费情感与动机，以及投入程度。真正决定观众消费态度的往往是数据背后的情感、动机等元素。在观众定位问题上，世界上较为普遍的管理办法是施行影视产品分级制度。分级制度的好处是最大限度地降低了投资人的投资风险，起码影视作品不会因为内容"不适"而不能与观众见面，而是限制它们只能跟哪些观众见面。分级制的不可控因素在于，如果播映、播放渠道和平台不能有效"识别"和控制观众，分级就落空了。此外，分级制也可能会成为投资者投机、误导观众的手段。

二是档期与播出时间和播出平台。电影放映档期是指电影投放市场的时间段的专有概念。档期是由电影发行方、院线和影院三方协调决定的。一般情况下，发行方会事先与生产制作方充分沟通，寻求恰当的上映档期。电影档期之所以重要，是因为在某一个时间段内，影片可以到达哪些观众、这些观众主要有哪些消费需求是有一定规律可循的。规律主要包含两个方面：一是时间有保障，二是消费趣味大体趋同。电影档期的意义就是保证特定观众群体的可到达性。如春节档，"合家欢"电影、喜剧电影往往更受欢迎；情人节档，爱情电影当然更加应景。电影档期会反过来影响电影创意。播出时间和播出平台是针对电视剧而言的。电视剧的播出时间主要是一天中的某一时间段。在上午时间段和下午时间段、晚间黄金时段及晚间非黄金时段，能够观看

电视的观众群体不同，观看趣味不同，对电视剧的内容偏好也就不同。有多种因素影响、左右电视剧的播出时间段，在生产制作中前期也不可能准确"预订"播出时间段，但有经验的制作方可以根据项目的综合指标预估播出时段，从而完善创意策略。播出平台对电视剧的创意影响更大。央视、卫视、地方台对电视剧的内容和质量要求都不一样，即使是央视的一套与八套，一线卫视与其他卫视，对电视剧的整体要求也不尽相同。因此，预估播出时间和播出平台，对电视剧的创意、投资和生产，都很有帮助。

2. 投融资

在影视项目的实际运作中，往往在创意阶段就对投融资环节进行实质性跟进了。投融资的进展状况会对创意产生决定性影响。如果投融资进展不顺利，对最初的创意没有太大信心，这个创意很可能就会"胎死腹中"。如果投融资对创意有信心、有兴趣，创意就会更顺利地得以完善和实施。如果投融资可以得到充分保障，那么对未来剧组构成与演员阵容的预设，也会影响到创意内容。

随着影视行业的规范整治，影视投融资总体呈现出多元化、规范化的趋势。

3. 拍摄

在投融资落实到位、完成剧本得到认可之后，主要投资方（第一出品方）往往就会根据事先的沟通与联络，成立剧组。

剧组成立之后，很快就会进入实拍阶段。剧组成立的程序一般是先确定导演，由导演组织其他主创人员，而剧组中的行政、服务人员一般由制片人负责召集。导演在剧组人员完全到位之前，一般会与摄影摄像一起完成勘景、选景，落实拍摄场地。

成立剧组之后，往往要围读剧本，以便各部门更好地理解剧情和人物。导演向主创人员和各个技术部门阐明作品的风格、目标等，统一剧组认识，并对各部门提出明确要求，这就是人们常说的"导演阐述"。

下一步就是实拍。实拍分为两大类：一类是外景拍摄，另一类是棚内拍摄。随着后期数字特效技术的普及运用，如今棚内拍摄已成为多数剧组的首选。棚内拍摄具有三大优势：一是不会受到天气影响，可以保证工期，尤其是在明星演员档期比较紧张的情况下，棚内拍摄容易赶工期；二是特技拍摄方便快捷；三是有利于场控，不容易受到外界干扰。

目前，不少影视基地都已经具备提供拍摄、制作一条龙服务的软硬件条件，拍摄的同时可以在基地进行粗剪加工。

4. 后期制作

后期制作的工作内容主要包括剪辑、音乐音效、包装与配音。根据影视后期制作所负责的部分不同，工作内容又可以分为素材处理、视频编辑、特效处理、字幕处理、包装处理及成品输出。总而言之，影视后期制作就是将前期拍摄的素材，按照叙事与表情达意的需要，把各种声画元素有机组合、组织起来，形成可供发行或者播出的节目成品。

需要说明的是，影视后期包装与后期剪辑的概念不同。后期剪辑是在粗编基础上的精剪；而后期包装是对精剪成果的包装加工，是以视觉传达设计理论为基础，熟练

运用影视编辑技巧，利用三维软件，给已经精剪好的影视节目加入文字、特效，制作声音，使节目变得完整和完美。换言之，后期包装其实就是对节目外在形式要素的规范和强化。

5. 发行播映

对于生产制作完成的影视剧成片，通过电影发行公司、电视剧发行渠道、影视海外推广销售机构向全国及海外影视市场销售。尽管影视发行和销售可以运用很多技巧与策略，但是当观众在大量优秀影视作品的熏陶下欣赏水准日渐提高之后，"内容为王"才是不可颠覆的市场法则。总体而言，我国影视产品的海外市场影响力还亟待提升，而影视产品又是跨国文化传播的最佳媒介。我国影视生产的理念与国际市场接轨程度不够，是影视产品难以跨出国门的主要原因，更不用说要完成文化传播的使命了。

6. 衍生品开发销售

在影视产品上市的同时，相关的影视衍生品也会跟进上市。影视衍生品，包括玩具、音像制品、图书、电子游戏、纪念品、邮票、服饰、海报、主题公园等，都是源自影视作品中的角色、场景、道具、标识等。开发影视衍生品，旨在增加影视产业下游产值。这些衍生品不仅丰富了影视产业的商业模式，还为影视制作方带来了可观的收入。美国的《星球大战》系列电影的衍生品收入远超票房收入，显示了影视衍生品的巨大商业价值。

与国外成熟的市场相比，我国的影视衍生品市场仍处于起步阶段。影视产品的大部分收入仍然依赖于票房和植入式广告，尽管衍生品市场规模逐年增长，但收入占比相对较低。我国影视衍生品市场还有巨大的发展空间和潜力。

影视产业的产业链正是在这些流程基础上的专业分工与协作。与普通实体产业的产业链不同的是，影视产业链的上、中、下游不是简单的货物供应关系，而是一种基于相同技术和艺术要求的专业业务接续与分包。

三、产业链与生态链的区别

产业链与生态链具有三个区别：一是概念角度不同。产业链是从经济或产业布局的角度来讲的一个概念。产业链本质上描述的是一个具有某种内在联系（社会分工不同）的企业群落，强调企业之间的业务关联关系。而生态链则更强调企业所处的营商环境，是企业生存和发展环境的总体状态。二是对应企业链条的侧重点不同。产业链是在面向生产的狭义产业链的基础上尽可能地向上下游拓展延伸。产业链向上游延伸一般使得产业链进入基础产业环节和技术研发环节，向下游拓展则进入市场拓展环节。产业链的实质就是不同产业的企业之间的关联，而这种产业关联的实质则是各产业中的企业之间的供给与需求的关系。企业生态链强调的是良性循环，可以让企业走上可持续发展道路。比如，就信息通信业而言，和谐生态链应指遵循开放、有序、合作、共赢的原则，为信息社会及数字世界的发展创造更好的生态环境，让身处其中的各个成员共存共荣，最终实现整个链条及系统的和谐发展。三是所属学科不同。产业链属于区域经济学范畴，而生态链属于产业生态学范畴。

第二节 "互联网+"时代的影视产业市场新格局

一、"互联网+"的主要特征

1994年,中国正式进入互联网时代。经过几十年的快速发展,中国已经进入了"互联网+"时代。

所谓"互联网+",简单地说就是"互联网+传统行业"。随着科学技术的发展,传统行业与互联网不断融合,利用互联网具备的优势,创造新的发展机会。

国内"互联网+"理念的提出,最早可以追溯到2012年11月于扬在易观第五届移动互联网博览会的发言。易观国际董事长兼首席执行官于扬首次提出"互联网+"理念。他认为在未来,"互联网+"公式应该是我们所在的行业的产品和服务,在与我们未来看到的多屏全网跨平台用户场景结合之后产生的这样一种"化学公式"。①

"互联网+"有六大特征②:一是跨界融合。"+"就是跨界,就是变革,就是开放,就是重塑融合。敢于跨界了,创新的基础就更坚实了;融合协同了,群体智能才会实现,从研发到产业化的路径才会更垂直。融合本身也指代身份的融合,客户消费转化为投资,伙伴参与创新,等等,不一而足。二是创新驱动。中国粗放的资源驱动型增长方式早就难以为继,必须转变到创新驱动发展这条正确的道路上来。这正是互联网的特质,用所谓的互联网思维来求变、自我革命,也更能发挥创新的力量。三是重塑结构。信息革命、全球化、互联网业已打破了原有的社会结构、经济结构、地缘结构、文化结构。权力、议事规则、话语权不断发生变化。"互联网+"社会治理、虚拟社会治理会有很大的不同。四是尊重人性。人性的光辉是推动科技进步、经济增长、社会进步、文化繁荣的最根本的力量,互联网的力量之强大最根本地来源于对人性的最大限度的尊重、对人的体验的敬畏、对人的创造性发挥的重视,如UGC(User-Generated Content,用户生产内容)、卷入式营销、分享经济。五是开放生态。对于"互联网+",生态是其非常重要的特征,而生态本身就是开放的。我们推进"互联网+",其中一个重要的方向就是把过去制约创新的环节化解掉,把孤岛式创新连接起来,让研发由人性决定的市场驱动,让创业并努力者有机会实现价值。六是连接一切。连接是有层次的,可连接性是有差异的,连接的价值是相差很大的,但是连接一切是"互联网+"的目标。

二、"互联网+影视产业"

"互联网+影视产业",不仅改变了影视产业的传统市场格局,还深刻改变了影视产业的生产格局与发展理念。互联网对影视行业的最初挑战就是市场份额。互联网给影视产品打开了一条全新的市场渠道。而随着互联网的迅速普及和人们对网络依赖化程度的增加,网络渠道变得越来越通畅、越来越显要。中国互联网络信息中心

① 网易科技报道.易观国际董事长CEO于扬:"互联网+"[EB/OL].(2012-11-14)[2023-10-24]. https://www.163.com/tech/article/8G8VCEVN00094N6H.html.
② 马化腾等."互联网+":国家战略行动路线图[M].北京:中信出版社,2015.

（CNNIC）发布的第52次《中国互联网络发展状况统计报告》显示，截至2023年6月，中国网民规模达10.79亿人，较2022年12月增长1 109万人，互联网普及率达76.4%。从年龄层面看，20—29岁、30—39岁和40—49岁网民占比分别为14.5%、20.3%和17.7%；40—59岁网民占比由2022年12月的33.2%提升至34.5%，互联网进一步向中年群体渗透。从网络娱乐类应用看，网络视频用户规模为10.44亿人，较2022年12月增长1 380万人，占网民整体的96.8%。其中，短视频用户规模为10.26亿人，较2022年12月增长1 454万人，占网民整体的95.2%。可见观看网络视频已经成为网络用户最惯常的娱乐方式，而其中的一个重要内容就是影视作品。

爱奇艺、优酷、腾讯、百度等网络视频运营商，也正是借助互联网普及和发展的东风，布局了影视内容。它们尊重网络用户的消费方式，从免费资源到付费资源，逐渐养成了"网生代"用户的支付消费习惯。以爱奇艺为代表的视频网站，先是囤积电影资源，然后直接与电视剧播出的传统霸主电视台竞争优质电视剧资源。从2009年搜狐视频以每集2.5万元购买《大秦帝国》，发展到2017年腾讯视频以单集900万元、共计8.1亿元拿下《如懿传》的独家网络播出权，这一价格已是江苏卫视和东方卫视报价的3倍。2017年年底，霍尔果斯梦幻星生园传媒有限公司与优酷土豆平台以3.9亿元的价格达成剧集《幕后之王》的交易。该剧计划拍摄38集，按此计算，《幕后之王》的网络版权单集售价已超1 000万元。按照《幕后之王》的身价，卖给两家卫视的单集价格也可达到600万元左右，该剧单集售价轻松超过1 600万元。这个价格也超过《凉生，我们可不可以不忧伤》的单集1 480万元，《如懿传》的单集1 440万元，《巴清传》的单集1 525万元，再次刷新剧集版权费天花板。① 这些天价购剧行为，曾经在业界引起了极大震荡。2018年下半年，国家六部委联合对影视行业进行整治，这股天价风才被刹住。但也正是由于视频网站的强势介入，影视行业僵硬的传统市场格局才发生了变化，改变了影视产业生产与播映之间的供销固有态势。

视频网络平台已经成为影视产品拓展海外市场的最重要渠道。广电总局《2023年中国剧集发展报告》显示，影视制作公司进行海外剧集发行时，42.47%是与外国本土电视台或者传媒机构合作，28.77%是通过WeTV（腾讯海外版）、iqiyi（爱奇艺海外版）等国内视频平台的国际版实现海外传播，另有23.29%是与Netflix（奈飞）、"Disney+"（迪士尼+）等国际流媒体平台合作，此外还有36.99%是通过其他方式实现海外传播，如YouTube（油管）等视频分享平台。整体而言，互联网传播成了主流。②

① 昆布. 版权剧价格一再刷新天花板，烧钱买剧之外视频网站何去何从？［EB/OL］. (2018-01-18)［2023-10-20］. https://www.sohu.com/a/215449835_757761.

② 最高检视中心. 广电总局：2023中国剧集发展五大态势［EB/OL］. (2023-10-26)［2024-06-11］. https://mp.weixin.qq.com/s?__biz=MzAwMDMyOTUxOQ==&mid=2654651475&idx=2&sn=0d55489e98a256cdfb0cbd2985960255&chksm=8124f613he6537f056827d0411203e64cbf7d8dd03d39b3823a61a8688585112bb21253a0ea&scene=27. 所引统计数据的统计路径有交叉。

奈飞是一家美国公司，在美国、加拿大提供互联网随选流媒体播放、定制DVD、蓝光光碟在线出租业务。该公司成立于1997年，总部位于加利福尼亚州洛斯盖图，于1999年开始提供订阅服务。用户可以通过免费快递信封租赁及归还奈飞库存的大量影片实体光盘。2009年，该公司就可以提供多达10万部DVD电影，并有1 000万个订户。2007年2月25日，奈飞宣布已经售出第10亿份DVD。奈飞连续被评为顾客最满意的网站。观众可以通过个人计算机、电视机及iPad、iPhone收看电影、电视节目，可以通过家用游戏机Wii、Xbox 360、PlayStation3等连接电视机。

奈飞于2021年1月19日宣布2020年第四季度新增用户为850万人，总用户数达2.03亿人，稳坐全球流媒体头把交椅。新增用户暴涨的一个主要原因是全球新冠病毒感染疫情迫使大量观众"宅在家中"，成为流媒体潜在客户。2020年第四季度奈飞的总收入猛增21%，达66亿美元。2020年，奈飞全年新增用户3 700万人，其中83%来自北美以外地区。2022年4月20日，奈飞公布了2022财年第一季度财报，显示第一季度营收78.7亿美元，同比增长9.8%；净利润为16亿美元，同比下降5.9%；全球订户总数为2.216 4亿人，十多年来首次流失20万人。2023年9月29日，奈飞宣布已正式终止其DVD租赁配送服务。

近年来，奈飞注重布局全球市场。2017年11月30日，奈飞买下了《白夜追凶》的播放权。2019年2月21日，奈飞宣布获得《流浪地球》除中国大陆（内地）外（按照影视市场目前的统计方式，港澳台影视市场算作海外市场）的全球流媒体播放权。除了拓展全球市场之外，奈飞近年来还强势推进内容产业，自制剧集和电影，并且成绩斐然。

第三节 "互联网+"时代的影视产业生产格局

在与传统影视市场博弈的同时，视频网站也在逐渐尝试自制节目和自制剧来实现主动求变。就国内视频网站而言，从自制剧到自制节目（"网络综艺节目"，简称"网综"）再到网络电影，网络制作领域越来越广，制作质量也越来越高。

一、自制剧[①]

国内首部网络剧《原色》诞生于2000年，这一年我国出现了第一批规模化的网民，数量首次超过千万人。

2008年9月，凤凰宽频首播国内首部网络互动剧《Y.E.A.H》。2009年，优酷网的《嘻哈四重奏》和土豆网的《Mr. 雷》上线播出，平台开始尝试进行专业化运作。2010年，土豆网的《欢迎爱光临》、搜狐视频的《钱多多嫁人记》等作品进入大众视野，视频市场迎来了网络自制剧的爆发。

2013年之前，网络剧市场最引人注目的基本都是"段子剧"，典型作品有搜狐视

① 冯美娜. 中国视频网站自制剧发展现状及前景展望[EB/OL]. (2016-03-30) [2024-06-11]. http://media.people.com.cn/big5/n1/2016/0330/c402791-28238267.html；网剧帮. 中国电视/网络剧产业报告 2020 [EB/OL]. (2020-05-07) [2024-06-28]. http://www.sohu.com/a/393635260_100113123.

频的《屌丝男士》(2012)、《报告老板!》(2013)、《万万没想到》(2013)等,这类剧的共同特征是剧集短小精悍、故事背景年代不固定、情节不连续,每集类似于小品,多数为棚内拍摄,平民演员居多,成本低、制作粗糙,但因"接地气"的演员和剧情设计,以及对经典的颠覆、解构、反讽、吐槽,受到青年网民的追捧和喜爱。这一阶段,无论是从数量还是从质量来看,网络剧都难以与版权电视剧比肩。

从2014年开始,包括优酷土豆、爱奇艺、乐视、搜狐视频等在内的主流在线视频企业都加大了对网络剧尤其是自制剧的投资额度。网络剧的平均制作成本由2014年的1万元/分钟,迅速提升到2015年的2.5万元/分钟,制作门槛被拉高。在2015年10部播放量过10亿的超级网络自制剧中,除了《屌丝男士4》之外,其余9部成本均突破千万元,单集平均成本约为116万元,与卫视黄金档相当一部分的电视剧成本几乎不相上下。

从2014年开始,IP改编剧逐渐成为热门话题。2014年由IP改编的网络剧共22部,占全年播出网络剧项目数的10.7%,点击量高达38.18亿,占2014年网络剧总点击量的31%。2015年全部网剧中共有31部IP改编剧,占网剧总量的8.7%,影响却越发举足轻重。根据骨朵传媒2015年12月中旬发布的数据,2015年度全网播放量排名前十的网络剧中,改编自著名IP的网络剧作品占据了7席,依次为《盗墓笔记》(27.54亿次)、《花千骨》(15.38亿次)、《暗黑者2》(14.28亿次)、《无心法师》(10.25亿次)、《校花的贴身高手》(9.75亿次)、《他来了,请闭眼》(9.12亿次)、《纳妾记》(7.61亿次)。

2015年年底,爱奇艺自制出品的《太子妃升职记》甚至带红了未改编之前知名度并不高的同名原著小说。

2016年1月20日,在乐视网上线并火爆全网的自制网络剧《太子妃升职记》疑因"有伤风化"紧急下线,之后《心理罪》《盗墓笔记》《上瘾》《探灵档案》等多部网络剧也相继遭遇下线或整改,成为当时全网的热门话题。

2017年8月,涉案题材的《白夜追凶》在上线前主动接受广电总局和公安部的审查,上线后口碑、播放量俱佳,之后成功输出美国等多个国家和地区,成为网络剧发展的标杆式作品。

2017年以后,网络剧重视分众产品的细化,如湖南卫视推出的儿童教育题材的《小戏骨》系列网络剧,优酷网推出的以动漫爱好者为目标受众的《镇魂街》,企鹅影视等联合出品的网游题材剧《全职高手》,还有国内首部聚焦女子防身术题材的VR网剧《色狼,别闹!》等。网络剧一改往日小作坊式的粗制滥造,大投入、高品质成为制作新标准,制作质量突飞猛进。

从2018年开始,几乎每年都会有爆款网络剧出现,如《延禧攻略》《如懿传》《长安十二时辰》《庆余年》《隐秘的角落》《沉默的真相》《漫长的季节》等,打破了网络剧观众和传统电视剧观众这两大受众之间的界限,部分网络剧甚至实现了网台同播、先网后台的命运逆转,电视剧固有的生产格局也发生了改变。

二、自制节目①

2007年，搜狐视频上线脱口秀节目《大鹏嘚吧嘚》，成为网综诞生的代表性节目。这种低成本、偏重资讯、采取周播的各色主持播报和脱口秀，很快就形成风潮，出现了"老湿系列短视频""叫兽系列作品""淮秀帮配音作品"，以及《暴走糗事》《麻辣书生》等节目，并开始占据视听市场。

2012年12月上线的罗振宇的《罗辑思维》让脱口秀不再只是简单搞笑。在之后的数年里，各路名人也纷纷加入网络脱口秀的大军中，如高晓松的《晓松奇谈》、潘石屹的《老友记之Mr. Pan》、陈丹青的《局部》、梁文道的《一千零一夜》、郭德纲的《以德服人》、朱丹的《青春那些事儿》等。虽然这个时期的网络脱口秀制作成本不高，却难以盈利，也没有找到稳定的盈利模式。

2014年，马东主持的中国首档谈话类达人秀《奇葩说》在爱奇艺独播，成了网综的一个分水岭。网综进入了真人秀时代。

据统计，2014年，一共有150个网综节目上线，比以前增长200%。进入网综的主持人们，也开始重新定位自己的"人设"。多年贴有"央视"标签的马东，自从进入爱奇艺，就变成了另一个更活泼、更搞怪、更"接地气"的马东。同时，素人开始成为网综的常客。

2014年12月，腾讯视频推出了基于真实生活的大型生活实验真人秀《我们15个》。被命名为"平顶之上"的第一季，充分利用了网络特征，实现24小时直播，15名性格、文化教育背景迥异的参赛选手则要在荒芜的"平顶之上"共同生活一年。

从2016年开始，影视明星逐渐助力和加盟网综，使网综变成了可以对抗传统电视节目的标志性力量。

2016年4月，《火星情报局》在优酷被推出，主持人是被视为湖南卫视当家男主持的汪涵，而节目背后的团队，则是原电视节目《越策越开心》《天天向上》的成员。

在2016年开启的《圆桌派》上，曾经在凤凰卫视用《锵锵三人行》完成国内脱口秀启蒙的窦文涛，依然通过嘉宾有独到见解和个人风格的谈话来达成内容的深度，同时跳出电视综艺的严肃而不失活泼的框框，直接跳进更为随意的网络风格。

2016年优酷的《火星情报局》、腾讯视频的《饭局的诱惑》、芒果TV的《明星大侦探》，以及2017年腾讯视频的《吐槽大会》等节目，不断将名人、"网红""段子""表情包"等流行元素进行穿插混搭，将素人包装成明星、将明星打造成巨星。

2016—2017年，爱奇艺、腾讯视频、优酷、芒果TV、搜狐视频、乐视网共上线自制网综96档（包括4档多平台播出的网综），播放量达423.75亿次，占网络视频平台网综播放总量的91.77%。

2017年，《中国有嘻哈》上线仅仅4小时，播放量就破亿了。"大制作""亚文

① 张书乐. 五大阶段，细数网络综艺十二年 [EB/OL]. (2020-01-07) [2024-06-11]. https://www.woshipm.com/it/3293443.html；白晶晶. 2017年网综行业发展报告：精致化时代到来、头部内容争夺激烈、超级IP协同效应显著 [EB/OL]. (2018-02-11) [2024-06-11]. https://www.sohu.com/a/222289923_436725.

化"成为这一时期网综的关键词。2018 年的爱奇艺将其综艺重点放在嘻哈类、脱口秀类、街舞类、机器人格斗类、萌娃类等细分类型上。2018 年 1 月后,优酷陆续推出了《这!就是街舞》《这!就是铁甲》《这!就是灌篮》《这!就是歌唱》《这!就是原创》系列综艺节目,也从单纯的泛娱乐开始进入细分题材产品线。2017 年和 2018 年的网综,形成了一场围绕亚文化的大爆发。

《2018 网络原创节目发展分析报告》显示,2018 年我国网综从 2017 年的 197 档快速上涨至 385 档。《2018 腾讯娱乐白皮书·综艺篇》显示,2018 年 21 档网综播放量突破 10 亿,较 2017 年大幅增长 61.5%,2 档播放量突破 50 亿。这些网综制作日益精细化,制作成本超千万元乃至上亿元。

2019 年,越来越多的网综开始打入国际市场。继《这!就是灌篮》之后,2019 年 3 月优酷"这就是"系列原创网综《这!就是原创》也走向海外,同步在马来西亚、新加坡等国家和地区的多个平台播出。亚洲首部治愈系匠心微纪录片《了不起的匠人》在全球发行,跳出了国潮风的亚文化走势,依托传统文化、工匠精神向海外进军。不过,2019 年的此类网综输出还集中在亚洲地区,特别是东南亚市场,即大中华文化影响圈,距离真正掀起全球风潮还有极大的距离。

近 20 年来,尽管网综取得了长足发展,但是总体而言,发展不够稳定,缺乏好内容,盈利模式单一甚至比较脆弱。

三、网络电影①

像"微电影"一样,"网络电影"也是"土生土长"的中国命名。"网络大电影"这一称谓是 2014 年 3 月由爱奇艺平台首次提出的,爱奇艺将其定义为时长超过 60 分钟、制作水准精良、具备正规电影的结构与容量,并且符合国家相关政策法规、以互联网为首发平台的电影。这一概念在当时被人们普遍接受,但在 2019 年安仁古镇举行的首届中国网络电影周上,中国电影家协会网络电影工作委员会联合爱奇艺、优酷视频、腾讯视频三大网络视听网站,发布联合倡议书,并正式将"网络大电影"更名为"网络电影"。

网络电影萌芽于用户自制并上传的网络短片,也就是我们常说的 UGC。《一个馒头引发的血案》是影响最大的代表性作品。网络短片在 2010—2014 年间,无论是故事情节的完整性还是制作的技术质量,都得到了较大提升,一直被称为"微电影"。

2014 年被认为是网络电影正式发展的元年,爱奇艺上线网络电影约 450 部,几乎为全网的总数,票房分账为 2 000 万元;2015 年,全网上线网络电影上涨至 611 部,同比增长 40%,票房分账为 1 亿元,且出现了点击量过亿次的影片《道士出山》;2016 年网络电影以裂变的形态增长至 2 279 部,票房分账超 10 亿元。

网络电影在最初野蛮生长的时代,就是为娱乐而生的。它们主打小投资,满足差异化需求,侧重对别样、稀缺内容的满足,题材定位"新、奇、怪",比如僵尸、鬼

① 苏苏. 从为娱乐而生到记录时代,网络电影 5 年间是如何变化的?[EB/OL].(2019-10-04)[2024-06-15]. https://www.163.com/dy/article/EQKRCKVA05371BIW.html;泽深影业. 十八部影片分账破 3 000 万,回顾网络电影的八年进阶历程[EB/OL].(2021-09-16)[2024-06-11]. https://www.sohu.com/a/490265336_120291532.

怪、穿越等。伴随着敏锐的资本入场，北京淘梦网络科技有限责任公司、北京新片场传媒股份有限公司（简称"新片场"）、东阳奇树有鱼文化传媒有限公司、映美传世（北京）文化传媒有限公司等几个传统行业头部公司纷纷拿到投资，中腰部公司也完成了资本与资产的原始积累，市场进入快速飞跃期。作为"互联网+"电影发展的新业态，网络电影也由野蛮生长的时代进阶到精品化、有表达的时代。

2016年的《监禁风暴》是改编自真实事件的社会现实题材作品，口碑表现突出。2017年的《哀乐女子天团》是北京慈文影视制作有限公司与爱奇艺联合出品的口碑网络电影，讲述几个唱摇滚的年轻女孩在给死者唱歌的殡葬从业经验中，回归自我，找到人生方向，实现人生价值的励志故事。影片用小清新和小幽默"化解"人生悲痛，题材切入角度新颖，也是网络电影第一次获得"知名电影大号"的盛赞推荐。此时，还出现了一些其他风格创新与题材试水的小众文艺片，如《我儿子去了外星球》《睡沙发的人》《出走人生电台》等，它们对于生活有着细致入微的体察和表现。《最后的日出》《孤岛终结》《海带》等科幻题材的作品，有着深刻的社会思考和朴实的人文关照，在娱乐市场中属于清流般的存在。

网络影视新规实施以后，风险不确定性增大，古装题材大幅缩水。故事、制作、情感升级的，社会效应和经济效益并重的现实题材作品更容易受到市场欢迎。聚焦现实生活、关注平凡人物、记录时代、反映民声的现实题材的"小正大"作品，开始拓宽边界，承载时代精神，突出时代感和现实意义。《大地震》突出困境中永不放弃的自强精神，《我的爷爷叫建国》《毛驴上树》以小见大地反映时代的发展变迁，《我的喜马拉雅》通过讲述半个多世纪两代边疆守护者的故事弘扬爱国奉献精神，《我是警察》系列、《红色之子·单刀赴会》等为电影观众讲述了更多正能量、多题材的好故事。

目前，网络电影的盈利主要来源于内容分成、营销分成和广告分成三个方面。内容分成由有效点播量或有效观影时长和内容单价决定；营销分成是指平台出资鼓励制作方对影片进行平台以外的营销推广，同时也要附带宣传平台，吸引更多的用户到平台来，当然营销分成模式只针对平台看好的影片放开；广告分成则是在影片转为免费播放后，通过插播广告来获取收益。

美国最大的两家流媒体公司奈飞和"迪士尼+"都有原创内容业务，尤其是奈飞。2013年奈飞出品的《纸牌屋》更是被推上全球瞩目的风口浪尖，随后的《铁杉树丛》《女子监狱》等多部剧集均保持超高质量，成了现象级话题。奈飞出品的电影作品在2020年获得24项奥斯卡奖提名，超过了任何一家传统好莱坞影视媒体公司。对于2021年的奥斯卡奖，奈飞更是获得惊人的35项提名。2022年，奈飞再获27项奥斯卡奖提名。奈飞连续三年成为获得奥斯卡提名奖最多的出品公司，让传统好莱坞电影公司汗颜。

"迪士尼+"上线较晚。2019年11月12日，"迪士尼+"在美国、加拿大和荷兰上线。"迪士尼+"主要围绕迪士尼旗下主要娱乐产业公司的影视内容构建，包括华特迪士尼影业、华特迪士尼动画工作室、皮克斯动画工作室、漫威影业和卢卡斯影业。2021年3月，"迪士尼+"全球订阅用户数突破1亿大关。2022年1月27日，

"迪士尼+"宣布流媒体订阅服务计划在2022年夏天扩展至超过50个新的国家和地区。

"迪士尼+"在成立之初，就有原创内容的目标计划，包括4至5部原创电影及5部电视剧，每部预算在2 500万美元至1亿美元不等。"迪士尼+"出品的《汉密尔顿》《心灵奇旅》等影片实现了票房和口碑的双重丰收。

第四节 "互联网+"时代的影视产业逻辑

进入"互联网+"时代以后，影视产业不仅仅是市场格局、生产格局发生了变化，甚至连产业生存和发展的基础逻辑都发生了较大改变。这主要体现在以下几个方面。

一、用户思维逻辑

用户思维，简单来说就是"以用户为中心"，针对客户的各种个性化、细分化需求，提供各种有针对性的产品和服务，真正做到"用户至上"。用户思维是互联网思维之一，同时也是互联网思维的核心。

观众与用户的区分在于，观众与产品或者服务供应商之间是一种随意的松散关系，联系非常不紧密，"观众"被当成一个抽象的整体，任何一个个体都可以是"观众"，也可以不是"观众"，在特定环境下，观众甚至被视为宣传教育的对象；而用户与产品或者服务供应商之间却是一种有具体物理信息的、有针对性的紧密连接关系，产品或者服务供应商给用户提供的是"唯一的""专门的""订制的"服务，双方更像是一种"契约"关系，双方都要遵守事先"约定"的服务规则与服务内容，双方的关系也显得更加平等。

用户与网络服务供应商之间的强联系是通过注册会员的方式达成的。根据不同付费方式（付费或者免费）和价格（VIP、不完全付费和点播等），视频网站注册会员享有不同等级的服务。2010年，视频网站开始尝试提供付费服务。如今，付费视听已经成为年轻群体的一种共识。据报道，2023年第二季度，B站日均活跃用户数达9 650万，同比增长15%，月均活跃用户数达3.24亿。用户日均使用时长达94分钟，创同期历史新高，带动总使用时长同比增长22%。2023年第二季度，爱奇艺总营收为78亿元，同比增长17%。其中，会员服务营收为49亿元，同比增长15%，主要得益于订阅会员数增加和持续的精细化运营，提高了变现能力。2023年第二季度日均订阅会员数为1.11亿，较2022年同期的9 830万增长13%。第二季度月度平均单会员收入（ARM）为14.82元，较2022年同期的14.53元增长2%，较上季度的14.35元增长超3%。2023年第二季度，腾讯视频付费会员数同比减少5%，但环比增长2%至1.15亿。音乐付费会员数在2023年6月达到1亿。2023年第二季度，优酷总订阅收入同比增长5%。2023年上半年，芒果超媒会员业务营收达19.61亿元，同比增长5.54%。2023年第二季度，快手应用软件的用户规模持续增长，平均日活跃用户数同比增长8.3%达3.76亿，平均月活跃用户数同比增长14.8%达6.73亿，两者均突破

历史新高。①

主流的网络付费业务主要以 VIP 会员制及相关节目的单体付费点播服务为主。近年来各大视频网站又推出了不完全付费的新盈利模式，该模式主要是指一些优质的内容有付费畅享版和免费版本，用以平衡流量和付费盈利两个方面。

VIP 会员制主要是指用户通过支付一定的费用，可享受相应时间段内的 VIP 会员服务。在此会员期内，付费会员可以享受视频观看、积分兑换等各种服务。付费会员体系的形成和成熟在一定程度上给视频网站带来了可观的流量，同时也促进了视频网站优质内容的不断更新。而优质内容和娱乐服务的不断更新同时带来了极为可观的会员数量，两者呈现相辅相成的态势。

单独点播是指用户单独付费点播某一档节目并在规定期限内观看，这类服务目前主要常见于广电网络视频，有一些视频网站也开发了此项功能。视频网站是否独占资源对于付费点播能否盈利至关重要。因此，很多主流视频网站都在抢购独家资源，购买或开发制作优质的视频节目。

不完全付费是近年来新生的一种付费模式，主要是指一些视频网站为平衡流量和会员数，对于一些视频会制作或者投放多个版本，如"付费版"和"免费版"，其主要区别在于视频清晰度或者是否可去广告、可否发"弹幕"等服务上，付费会员版具有优先权，也有一些网络电视节目开发了前几集免费观看或者免费观看六分钟等。这种模式为视频网站带来了更多用户流量，也吸引了更多付费会员的加入，增加了视频网站的盈利机会。

各大网站还通过续费优惠等措施来维持用户，增加用户黏性。这种维持用户的方式，也成为线下影院维持观众的有效举措之一。观众只要一次性充值若干元，就可以成为影院不同级别的会员，购票时可以享有相应折扣。

用户思维的另一个特点就是进行分众传播、个性化传播，把用户真正想看、愿意看的内容推送给他们。当然这有赖于日渐成熟的大数据技术。根据网站后台统计出的用户偏好，定向推送、传播相关内容，使每个用户都拥有属于他自己的网站"首页"，已经成为视频网站个性化服务的标配。具有相同、相似偏好的用户，可以组成网络社群，进行相关话题的讨论交流，还可以进行二次创作，成为影响内容传播的重要因素。

二、大数据逻辑

大数据作为一种信息资产，其出现是为了应对大规模、高增长率及多样化的信息时代。它具有更新的数据处理模式、更强的数据决策和流程优化能力。大数据技术可以捕捉用户（潜在观众）的收视偏好与习惯，因此全面影响了影视产业的 IP 开发、题材选择、演员挑选、营销推广、档期安排和排片策略、节目推送等各个环节。与根据市场反馈来做决策的传统"经验论"相比，大数据更具决策理性，以及前瞻性、预判性。

① 搜狐. 二季度：七大视频平台财报一览［EB/OL］.（2023-08-24）［2023-12-26］. https://business.sohu.com/a/714624367_697084.

近年来一直被业内高频提到的所谓"IP",其实就是用户相对集中感兴趣的、可以进行影视化生产的文字或者其他形式的内容。强调 IP 属性,其实质并不是强调它的版权意义,而是强调它的潜在市场影响力。而选择什么 IP,就要看大数据的算法结果了。

创作阵容的构成,也可能受到大数据或者流量的影响。美剧《纸牌屋》就是运用大数据算法组织生产的现象级作品。《纸牌屋》的数据库包含了 3 000 万个用户的收视选择、400 万条评论、300 万次主题搜索。最终,拍什么、谁来拍、谁来演、怎么播,都由数千万观众的客观喜好统计决定。从受众洞察、受众定位、受众接触到受众转化,每一步都由精准、细致、高效、经济的数据引导,从而实现大众创造的 C2B(Consumer to Business,消费者到企业),即用户需求决定生产。前几年国内盛行的不看演技看流量的选角标准,也是为了转化粉丝群体市场注意力的急功近利的极端做法。

通过数据反馈评估市场需求,分析网络或移动设备的受众使用、观看的行为习惯,以及一段时间内受众对于视频类型的关注度,针对喜好有针对性的受众进行市场投放,是大数据时代影视产业的一个营销特色。数据算法越准确,定向推送越准确,营销效果就越好。

同时,网络售票系统的"想看"指数、微博的话题热度等,都可以成为电影排片、电视剧播放安排的重要参考数据。这可以降低影视剧发行放映的盲目性。

三、众筹逻辑

众筹融资也称为大众融资,是一种面向大众的融资模式,其目的是支持融资的发起人。互联网金融的快速发展也成了众筹融资的技术保证。筹资者通过众筹平台向大众宣传、展示自己项目的有关信息,从而使项目发起者筹集到项目运行所需的资金。众筹融资由发起人、投资者和众筹平台三部分组成。众筹融资的发起人一般是中小微企业,众筹平台就是互联网众筹平台。众筹融资打破了只能通过银行或者其他金融机构融资的资金来源模式,很多小微企业可以利用众筹融资来解决资金短缺的问题。

目前,众筹融资模式主要有股权众筹、回报众筹、债权众筹、捐赠众筹四种模式。[1] 2014 年作为中国影视众筹的元年,共有 1 423 个影视众筹项目在国内启动,其众筹总值达到 1.88 亿元。2015 年上映的《十万个冷笑话》则可以被看成是中国众筹电影的开始。这部电影在 2013 年发起众筹,在半年之内得到了超过 5 000 名电影微投资人的支持,总筹集量超过 137 万元。而在同年上映的电影《西游记之大圣归来》则是影视产业众筹最成功的一部作品,这部电影的片尾滚动播出了 89 名投资者的名字,总共募集资金约 780 万元,最终兑付时投资者获得的本息合计约 3 000 万元,投资回报率超过 400%。[2]《西游记之大圣归来》的成功则标志着影视众筹这种互联网融资模式为众多影迷所青睐。2016 年由万达影业、华谊兄弟传媒股份有限公司(简称"华谊兄弟")和北京光线传媒股份有限公司(简称"光线传媒")联合制作出品

[1] 孙欣宇. 浅谈众筹融资模式分析 [J]. 时代金融,2018(10):38-39.
[2] 朱家伟. 众筹电影融资模式与风险分析 [J]. 经营与管理,2018(11):17-21.

的《鬼吹灯之寻龙诀》也通过碰碰网的碰碰众筹业务开展了"十元看"的项目众筹，而且在影片上映之际，由人工智能公司"出门问问"生产的缎金智能手表在市场正式问世，与影片经营合作，实现共赢。由浙江卫视、浙江华策影视股份有限公司和北京中喜传媒有限公司联合出品的《挑战者联盟》则成了综艺节目众筹的成功案例。

众筹融资模式对影视产业无疑拥有三个方面的优势：众筹具有较低的门槛、较高的融资效率，对于金额不高的目标较容易达到；投资金额较小，额度不大，与传统投资相比，投资不确定性、风险降低；投资来源分散，难以形成主控投资，对于制作团队的创作影响小、干预少。

众筹融资也带来了一些挑战：众筹融资规模大多较小，无法募集较大规模的资金。为了取得更好的制作质量和市场效益，如今院线电影、网络电影的制作成本都相应提高了，大制作的投资就更高了，所需资金动辄千万元甚至过亿元，而众筹融资资金数额大多以几十元、几百元为主，难以获得大额融资，难以满足电影制作需求。根据《中国影视众筹行业众筹发展研究报告》，2015年约有84.12%的影视项目众筹额度在20万元以下。截至2016年8月底，全国影视众筹成功筹资总额也只有4.06亿元。由此看来，几万元或几十万元的众筹金额对于电影拍摄制作来说犹如杯水车薪。目前国内影视众筹往往以低成本电影和纪录片为主，而且项目发起人不可以将股权或者承诺任何资金上的收益作为回报。①

众筹本身也是一种风险投资。由于影视产业市场本身就具有不确定性，网络作品良莠不齐，因此辨别、规避、减少投资风险显得尤为重要。这不仅需要影视制作团队对自身的专业能力有所保障，也需要众筹队伍强化专业化、职业化建设，对影视行业和影视产品有明确的认知，能够把控创作者预期与盈利能力。同时，也需要相关平台严格把控众筹项目的上线运行。

众筹融资现在已经不仅仅用于内容生产了，也运用到了影视衍生品与影视周边的开发和销售上。尚普咨询集团数据显示，到2023年1月中旬，我国在运营状态的众筹平台共有444个。对运营中平台的平台类型进行统计，股权众筹平台有约200个，占总平台数的45%；权益众筹型平台有约100个，占总平台数的23%；回馈众筹型（产品众筹）平台有约80个，占总平台数的18%；综合众筹型平台和公益众筹型平台各有约20个，占总平台数的4.5%。从用户规模来看，2022年全球众筹筹集的金额达到887亿元人民币，其中中国众筹用户规模约为1.5亿人，同比增长18.9%。其中，投资者规模为1.02亿人，同比增长18.4%，占总用户规模的68%；项目发起人规模为0.48亿人，同比增长20%，占总用户规模的32%。②

四、长尾逻辑

长尾（The Long Tail），或译为长尾效应，最初由《连线》杂志的总编辑克里

① 东方财富网. 报告称我国影视众筹融资额突破亿元大关［EB/OL］.（2016-02-19）［2024-06-11］. https://finance.eastmoney.com/a/20160219596027132.html.

② 尚普咨询集团. 深度分析！2023年众筹市场中国企业竞争力分析［EB/OL］.（2023-06-12）［2024-06-11］. https://baijiahao.baidu.com/s?id=17685095950169091288&wfr=spider&for=pc.

斯·安德森于2004年提出，用来描述诸如亚马逊、奈飞之类的网站的商业和经济模式，是指那些原来不受重视的销量小但种类繁多的产品或服务由于总量巨大，累积起来的总收益超过主流产品的现象。在互联网领域，长尾效应尤为显著。

长尾效应与向来被商业界视为铁律的帕累托分析法强调的侧重点正好相左。帕累托分析法认为企业界80%的业绩来自20%的产品，商业经营看重的是销售曲线左端的少数畅销商品，曲线右端的多数冷门商品被该分析法定义为不具有销售力且无法获利的区块。长尾效应却认为互联网的崛起已打破这项铁律，广泛的销售层面让98%的产品都有机会销售，而不再只依赖20%的主力产品，而这些具有长尾特性的商品将具有扩大企业盈利空间的价值。长尾商品的规模还大得惊人，其商品的总值甚至可以与畅销商品抗衡。

"互联网+"时代，影视产品不再固守原有的线下市场，从先线下后线上、先台后网，逐渐演变为线下线上同步、台网同步，甚至出现了大量网络独播、先网后台的产品。影视产品的网络播出，满足了用户个性化的消费需求，极大地拓展了原本被忽视、不被看好的利基市场①，使得影视产品依托网络平台，能够收获长尾效应。

网络播映的长尾效应，为小成本影视作品，以及常被称为"文艺片""实验片"的小众产品提供了市场空间，可以进一步改善这类作品的投资生产环境，推进影视产品的丰富化和多样化。

案例：不靠广告的奈飞是如何赚到钱的？

2018年爱奇艺上市时，龚宇曾经表示，爱奇艺对标的是美国流媒体巨头奈飞，他当时提到："目前在国际市场上，奈飞算是成功的视频公司，不过爱奇艺的商业模式更成熟、更有优势。"如今爱奇艺离"奈飞梦"又远一步，奈飞的日子却仍是一片红火。2021年第三季度，奈飞实现营收74.83亿美元，同比增长16%；全球付费用户数净增438万；实现经营利润17.55亿美元，同比增长33.5%；实现净利润14.49亿美元，同比增长83.4%；实现每股收益3.19美元，超出华尔街预期的2.56美元。

那么，成立超过20年，靠DVD邮寄租赁业务起家的奈飞，有何赚钱的门道可供参考？

一、打造"护城河"，爆款内容是王牌

提起奈飞，《纸牌屋》《王冠》《超感猎杀》《怪奇物语》《亚森·罗宾》等一系列爆款剧名，便会涌入观众脑海。

2013年，《纸牌屋》作为奈飞的第一部自制剧面世，该剧单集成本高达400万美元，据估算，奈飞需要在一年内新增100万个订阅用户才能覆盖其成本。但《纸牌

① 利基市场（niche market）是指在较大的细分市场中具有相似兴趣或需求的一小群顾客所占有的市场空间。菲利普·科特勒在《营销管理》中给"利基"下的定义为：利基是更窄地确定某些群体，这是一个小市场并且它的需要没有被服务好，或者说"有获取利益的基础"。理想的利基市场大概具有六个特征：有狭小的产品市场、宽广的地域市场；具有持续发展的潜力；市场过小、差异性较大，以至于强大的竞争者对该市场不屑一顾；企业所具备的能力和资源与对这个市场提供优质的产品或服务相称；企业已在客户中建立了良好的品牌声誉，能够以此抵挡强大竞争者的入侵；这个行业最好还没有统治者。

屋》推出之后便大获成功,不仅被提名为艾美奖剧情类最佳剧集,还让奈飞仅2013年第一季度就新增用户300万。

2021年9月上线的《鱿鱼游戏》更是火遍全球。奈飞在财报中披露,该剧已成为奈飞有史以来播出的最大收视规模电视剧,上线4周内全球有1.42亿用户观看。而奈飞目前的全球付费用户数为2.14亿,也就是说奈飞遍布全球的用户中有约2/3都曾看过该剧,可谓"全球爆款"。

基于对全球用户的强大吸引力,《鱿鱼游戏》为奈飞带来的直接利润非常可观。据彭博社报道,这部剧的制作成本只有2 140万美元,相当于每集240万美元,而奈飞内部估计《鱿鱼游戏》将带来超过40倍于成本的价值,约8.91亿美元。

可以说,"用自制内容打造'护城河'"是奈飞成功的秘诀之一。

二、注重用户体验,培养付费习惯

当国内长视频平台纷纷因为铺天盖地的广告、不断增长的会员价格和超前点映等花样百出的收费模式,让观众吐槽不已甚至屡屡引发消费维权官司时,奈飞却十分看重良好的用户体验。

早在邮寄DVD业务阶段,为方便用户寄回碟片,奈飞便为用户提供回程包装袋和邮票。2020年奈飞业绩报告显示,奈飞99%的收入来自会员订阅服务,1%来自DVD服务。想要收看奈飞上的电影、电视剧,必须缴纳会员订阅费用。为了对得起用户付出的费用,在播出模式上,奈飞会一次性放出一季电视剧的所有剧集,让会员"一次看过瘾"。结合奈飞网剧短小精悍的特点(10集左右),用户几天时间内即可追完,这有利于优秀作品在全球范围内快速传播,提升话题关注度和讨论度,还能够有效防范盗版。

好剧加上良好的用户体验,不仅能持续吸引新会员,还能增强老会员的黏性,用户在奈飞平台上订阅的习惯也被培养了起来,形成了一个良性循环。

三、走出北美,打全球化战略牌

鉴于单个市场的用户增长总有天花板,奈飞于2016年就开启了全球化战略——走出北美,网罗世界观众。2017年第三季度,奈飞的国际付费用户数正式超过了美国本土付费用户数。

开发新市场不仅需要解决渠道、运营、合作等方面的问题,还需要研究用户口味迥异的内容喜好,以外来者的身份探索不同市场的影视产业生态,并投入人力、财力、时间,与本土内容团队竞争,但奈飞仍取得了不容小觑的成果。选择和不同地区的创作团队展开合作,便是其摸索出的一条捷径。《鱿鱼游戏》就是这一背景下的成功实践——作为一部当之无愧的全球大爆款,它代表了奈飞全球化战略的成功推进。除此之外,英剧《王冠》、德剧《暗黑》、法剧《亚森·罗宾》等也都是奈飞全球化战略的成果。

根据奈飞财报,其已在约45个国家和地区生产本土化电视剧及电影。可以说,奈飞在网罗全球各地的优秀人才给自己供给优质内容的同时,也成功将全球各地观众的会员费装进了自己的口袋。

四、多元化经营，寻找新赛道

内容之外，奈飞也在不停寻找新赛道。

2021年以来，奈飞在游戏领域的动作频频，不仅收购了游戏开发工作室Night School Studio，还聘请了前脸书（Facebook）和游戏开发商艺电公司高管迈克·维尔杜为副总裁，以领导其视频游戏部门。维尔杜在艺电公司任职期间开发了多款热门手机游戏，包括《模拟人生》《植物大战僵尸》和《星球大战》系列。11月3日，奈飞上线了5款手游，分别是以奈飞热门IP改编的《怪奇物语：1984》《怪奇物语3：游戏》，以及三款风格各异的休闲游戏《一球入魂》《卡牌大爆发》《跷跷球》，可见其投身游戏赛道的热情。

电商领域也是奈飞的新发力点。早在2016年，奈飞便和美国年轻潮牌Hot Topic合作出售《怪奇物语》的衍生产品。2021年年中，奈飞宣布推出自己的独立电商平台Netflix.shop以售卖奈飞旗下热门剧集的周边产品，在售卖品类上，服装、配饰、玩具及家居都有所涉及。同时，该电商平台还积极与潮流品牌和新锐设计师合作，推出诸多高溢价的限量单品。

值得一提的是，"游戏+电商"也是国内视频网站早早就开始试水的多元化经营赛道。未来，国际巨头与本土大佬，谁能在新赛道上更胜一筹，还未可知。

【资料来源：艾修煜.不靠广告的奈飞是如何赚到钱的？[EB/OL].（2021-12-17）[2023-10-24]. http://www.xinhuanet.com/ent/20211217/b7cacae4e2014854a0f89acb4237263c/c.html. 有改动】

思考题

1. 影视产业生态系统与影视产业链有哪些异同？强调产业生态系统和产业链的意义在哪里？
2. 试比较影视产业的传统市场格局与"互联网+"时代的市场格局。
3. 试比较影视产业的传统生产格局与"互联网+"时代的生产格局。
4. "互联网+"时代影视产业生存和发展的逻辑基础发生了哪些变化？
5. 奈飞的成功，给人哪些启发？

参考文献

[1] 张妍.产业生态学[M].北京：化学工业出版社，2023.

[2] 吴曼芳，郭姝南.互联网+电影：中国电影产业运营模式的变革与创新[M].北京：中国电影出版社，2018.

[3] 吕玥.从63到5 078：网络大电影向死而生[EB/OL].（2019-04-03）[2024-06-16]. https://tech.ifeng.com/c/7lZ6hLWdvns.

第二讲　影视投融资新模式与风险防控

内容提要

影视项目投资属于高风险投资，主要原因就在于影视产业除经济属性之外还具有文化属性，受到非经济因素影响较大。影视投融资风险主要来自政策、市场、人为和自然这四大方面。随着近年来影视产业的快速发展，影视投融资形成了一些新模式，出现了一些新趋势。把握投融资新动向，对于投资者而言非常重要。

第一节　影视产业的产业特殊性

影视内容生产是创意生产，与工业品生产具有较大差异。这种差异不仅体现在生产流程上，也体现在最终产品上。生产流程的分工、企业之间的联结更多的是技术服务的分工和联结，最终产品是富有一定社会意义与精神价值的文艺产品或者文化商品，不具有日常实用性。唯其如此，影视产业更容易受到非经济因素的影响而呈现出一定的脆弱性，投资风险也高于一般实用品或者实用服务。

影视产业除了具有考林·霍斯金斯等《全球电视和电影：产业经济学导论》一书中提到的跨境交易的文化折扣、公共消费品和外部利益性三大特征外，在产业实践中还主动或被动地遵循以下运营法则：

一是影响力法则。无论是影视业从业者个人（如编剧、导演、演员、制片人、出品人等），还是企业，抑或是产品，不管有没有形成固定品牌，只要具有了较大的影响力或者较高的关注度，就会引发资本和市场的追逐。追逐影响力是影视产业的第一条重要法则。对于影视产业而言，影响力法则其实是一把双刃剑。一方面，它能为产业带来相对稳定的市场回报和效益；另一方面，它又容易让产业因为追逐经济效益而形成不良竞争，忽视影响力不大甚至没有任何影响力的中小企业、新企业、二三流从业者和新人，从而严重影响整个产业的可持续发展。更不用说那些仿拍商业成功产品的大量跟风之作，严重削弱了影视产业赖以生存的原创动力。在没有明确的品牌维护意识、影响力维护意识的环境中，一旦出现严重"塌房"事件，"人设"崩塌，企业和个人就会迅速跌入谷底，给产业造成动荡。

二是技术法则。影视产业是建立在操作技术基础上的创意产业，技术可以给影视声像创造出别具一格的体验感。无论是在影院中观影，还是在视频网站看剧，观众都非常注重观影观剧过程中的声像体验。电影院中独特的视听觉体验就不必说了，即使是个人居家看剧，近年来较火的网络影视剧，除了具有故事性以外，往往都是富有特

点、给人留下深刻声像印象的剧目。声像体验，越来越成为观众选择的一个重要指标。摄影摄像设备与技术、数字成像合成设备和技术、动画制作渲染设备与技术、声音（包括音乐）制作设备与技术、虚拟影像摄制和制作场景与技术、航拍设备与技术等，越来越成为较为关键的技术元素，影响甚至决定着影视作品的声像质量与效果，也进一步影响和决定着观众的观影观剧体验，亦即影响着影视产品的市场反应和收益。重视并挖掘技术呈现可能性，已经成为有能力制作商业大片的投资者的共同倾向。对于中低成本的制作而言，设备不是最佳选项，但是风格化的、富有特色的声画语言也可以成为打动观众的一种策略，比如手持摄影机、黑白影像、低调或者高调影像、某种具有表意或者寓意功能的色调（如基耶斯洛夫斯基的"三色"三部曲）、无音乐、通片重视效果声等，都可以作为一种技术选择。

三是非经济性法则。影视产业是文化创意产业，影视产业的产品具有双重属性：一是经济属性，二是文化属性。经济属性是指可以进入文化市场进行交易；文化属性是指影视产品不具有一般性产品的实用性，是用来满足消费者的实用性之外的精神文化需求的。影视产品的市场行为应该遵循一般经济法则，而满足价值、审美层面的文化精神需求就要遵循非经济性法则，而非经济性法则因时而异、因人而异、因地而异，有一定规律，又充满变数，这也是造成影视产业投资风险的一大根源。法律、政策、宗教、民俗民风、社会心理等，都是构成非经济性法则的重要元素。即使是产业化非常成熟的美国影视业，在这些方面也力求避免引发观众质疑和非难。

第二节 影视投融资的一般流程与常见风险

与创意（剧本）一样，投融资是一个影视项目启动的必备条件。只有创意（剧本）和投融资"双轮驱动"，影视项目才具有可操作性，才可以落地。

一、影视投融资的一般流程

影视投融资的一般流程如下：

第一步，第一出品公司与创意人、剧作者商谈创意、剧本故事梗概，确定是不是有投资意向。第二步，如果对创意、剧本的故事梗概感兴趣，就签订剧本创作合同，进行剧本创作；如果剧本已经完成，则商谈剧本转让形式。剧本合同有三种形式，即委托创作、购买或转让。这三种形式在剧本版权、编剧权益上有所差异。第三步，出品公司组建主创团队，并寻找联合投资、联合出品人。第四步，主要出品方、导演、编剧讨论剧本，商讨修改意见，确定剧本。第五步，正式成立剧组，投入拍摄。第六步，进行发行、营销宣传，确定放映或者播出渠道、播出平台。

为了增加对项目的控制程度，减少心目中认为的风险，如今很多投资人不再像过去那样"只给钱不问事"了，而是从创意到拍摄甚至到发行、放映播出，都会尽可能了解和跟进项目。投资人对影视项目的介入程度逐渐加深，有时甚至直接介入创作团队、演员阵容的组建，以及播映渠道或平台的确定。投资人对影视生产的深度介入可能是一把双刃剑：如果投资人专业、懂行，可能会产生积极作用；如果投资人不那

么专业，可能就会产生负面影响，甚至成为一种粗暴干涉。

总体而言，影视投融资属于高风险投资行为。高风险不仅源于投资额度大，还源于影视市场的不确定性。

二、影视投融资的常见风险

（一）项目风险

影视投融资最主要、最常见的风险是项目风险，常见的项目风险包含以下几种。

1. 政策风险

政策风险主要有两大类：一类是既有政策风险，另一类是政策变化风险。

既有政策是指国家、主管部门已经出台的政策，这些政策对影视生产、影视内容方面有一些限制性规定，包括制作行为限制和载入内容限制，如对合拍片的规定，对参加国外影展的规定，对涉及民族、宗教内容的规定，等等。如果违反了相关限制，影视项目市场转化的可能性就会大大降低。

政策变化的风险是指针对影视行业或影视市场一段时间里集中出现的问题出台即时性整顿政策所带来的风险。比如，2018年下半年以来针对影视行业税收问题、演员收入问题的转向整治，使得很多影视公司和影视项目都受到了影响。再比如，对于网络自制剧、古装剧的审查管理与播出规定的调整，使得一些投资巨大的项目不能如愿播映，对投资公司的资金流产生了致命影响。

2. 市场风险

影视市场受到诸多因素影响，这些影响因素可以笼统分为产品因素和非产品因素两类。

产品因素就是影视作品自身的内在因素对市场的吸引程度或影响程度，体现在故事情节、人物形象、演员阵容、生化技术等方面。影视产品的市场表现具有难以预估的特点，主要是因为观众对影视产品的接受情况难以预测。哪怕是跟风拍摄的同类型、同题材作品，市场表现也有可能天差地别。大制作、"大卡司"未必就会带来良好的市场表现，《阿修罗》《上海堡垒》就是例子。

非产品因素更多，可能源于不可抗力，也可能源于其他社会因素或者人为因素。如2020年的新型病毒感染疫情，导致全国影院停业，春节档影片都未能如期放映；发生外交冲突时，相关的影片也可能撤档；明星个人丑闻也会导致观众抵制影片或者影片直接下档。

尽管通过各个网售平台或者视听数据平台的大数据可以研究或者"监测"观众的接受行为，也有专门针对观众的相关调研，但是对于过去观影行为、观剧行为的"记录"，只能提供一种经验主义的实证报告，很难就此准确预测观众的下一步行为。原因主要有两点：一是影视产品存在个性差异；二是总体的"观众"与个体的观众之间的关系不是简单的"加和"关系。总体的"观众"是抽象的、不可见的、有规律可循的，而个体的观众是具体的、可见的，其观影观剧行为是不规律的。个体观众的观影观剧行为之所以不规律，是因为观影观剧是文化消费、精神消费，不是刚需，当观影观剧与其他刚需冲突时，就会被放弃。而对每一个个体观众而言，其刚需是不同的。

3. 人为风险

人为风险主要来自影视生产管理、用人、合作伙伴等方面。

影视生产管理风险主要包括剧组管理风险、营销发行团队管理风险。如果制片人或者项目负责人专业素养不高，管理协调能力有限，就会导致影视项目制作质量不高，营销发行策略有误，产品没有市场竞争力或者营销发行不力，市场表现就会受到影响。剧组管理不善，还可能导致拍摄进度难以保证，剧组矛盾重重，设备状况频发，甚至发生人员伤亡的意外情况。

用人风险主要是剧组主创人员的使用风险及项目主要执行人员的使用风险。主创人员使用不当，对作品的最终质量的影响几乎是决定性的、致命的。用人不当可能是由于创作理念不同，也可能是由于合作方式难以"兼容"。

合作伙伴风险也属于人为风险，不过这种风险更像是外部风险。联合投资人撤资、其他合作伙伴消极对待合作业务、发行放映播出方不愿意履行发行、放映播出合同，对影视项目来说，都是非常大的风险。合作伙伴的不合作，有可能源于自身实力不济，也可能源于不再看好合作项目，或者想减少合作业务，甚至利用法律文书（合同）中不甚明确约定的内容，逃避应该承担的责任。

（二）其他潜在风险

除了项目风险之外，影视投融资还存在其他一些潜在风险，包括企业并购风险、资产风险和不可抗力风险。

影视企业并购风险是指在影视并购交易中可能出现的合同与诉讼风险、财务风险、资产风险、劳动力风险、市场及资源风险等。在并购前、并购中、并购后分别存在着产权、战略和管理风险。并购时会面临的目标公司的资产及财务风险体现在以下方面：关联交易、潜亏挂账、收益性支出资本化、调整折旧或摊销政策、提前或高额计提费用或损失来调节利润、虚增或提前确认销售收入、或有事项、人力资本的不确定性、签署并购合同至交割前之间目标公司资产财务状况的不确定性、并购交易的标的物存在瑕疵、经营特许权或投资准入风险等。①

影视资产风险是指影视企业破产带来的风险。一部分资产在影视企业破产之后毫发未损，如制片厂拥有的房地产，而很多专有资产（资本和技术、一些无形资产）使用后就成为沉淀成本，会彻底消失。无形资产不能为债务提供可靠的担保。②

不可抗力风险包括重大的社会变故、社会事件，国家处于战争、疫情等紧急状态之下，自然风险，等等。自然风险是指天灾造成的风险。自然风险主要是针对野外作业的剧组而言的。

影视剧拍摄往往要持续一段时间，在野外拍摄时可能遭遇极端天气、自然灾害（如暴雨、暴雪、风沙、山洪、泥石流、雪崩、地震等），拍摄进程有可能完全被打断，甚至会造成设备损失或人员损伤。即使剧组能够重新聚集起来，重新选择取景地

① 朱熹杰，欧人. 影视投资分类、组合及风险控制研究［J］. 经济纬，2006（5）：152-154.
② 鲜蜂电影. 影视投资方式、主体、风险及规避合集［EB/OL］.（2019-05-27）［2023-10-26］. https://www.sohu.com/a/316854210_99973221.

进行拍摄，也会大大增加摄制成本，并耽误后续的发行、放映播出。如果遭遇重大意外，项目有可能中断或被取消。在极端情况下，放映播出也会受到天灾影响而中断。

第三节　影视投融资外部风险的回应和规避策略

一、影视投融资外部风险的回应策略

影视企业、制片人面临的外部风险或称系统风险，无法被消除，但可以被隔离、降低、转移和分散（不是消灭）。影视投融资外部风险的回应策略有以下几种。①

1. 风险回避策略

放弃风险较大的影视投资项目，是对付风险最彻底的方法。放弃方法不是任何时候都可以采用的，这在让影视企业遭受损失的可能性降低到零的同时，使其获利的可能性也降低为零。回避一切风险，就只能停止影视投资。常见的几种影视企业风险回避策略是改变摄制组成员和拍摄地点、改变投资方向、推迟或放弃拍摄、进行联合投资、改变影视产品所采用的拍摄设备和后期制作技术等。

2. 风险抑制策略

风险抑制策略是指在不能避免风险时，设法降低风险发生的概率和经济损失程度，此时影视企业往往需要耗费成本。如果抑制风险的成本大于通过采取该措施所能避免的风险损失价值，则得不偿失。影视制片人对拍摄过程中要更换导演或主演、更改有关合同等风险首先就要进行抑制。

3. 风险自留

风险自留是指影视企业或制片人自担风险，将风险控制在其所能承受的范围内。它分为两种情况：一是消极的非计划性的自我承担；二是积极的计划性的风险自留。

4. 风险转移

风险转移是指风险承担者通过若干技术和经济手段将风险转移给他人承担，它分为保险转移和非保险转移。通过由制片人承包影视企业的一些影视投资项目，影视企业可将影视项目的投资风险转嫁给制片人。

5. 风险分散与集中

风险分散是指影视投资企业对所面临的风险单位进行空间、产业和时间上的分离，如影视集团的多元化经营。风险集中是指通过增加风险单位的数量来提高影视投资企业预防未来损失的能力，如采取联合摄制模式。

二、影视投融资风险的规避策略

对于影视项目投融资风险，主要的规避策略有以下几种。②

① 鲜蜂电影. 影视投资方式、主体、风险及规避合集［EB/OL］.（2019-05-27）［2023-10-26］. https:∥www.sohu.com/a/316854210_99973221.
② 鲜蜂电影. 影视投资方式、主体、风险及规避合集［EB/OL］.（2019-05-27）［2023-10-26］. https:∥www.sohu.com/a/316854210_99973221.

1. 对项目进行科学的投资论证

投资者在投拍一部影视剧之前，要充分利用各种渠道，收集相关市场信息，准确了解观众的需求，在此基础上对该影视剧项目进行分析和论证。投资者获得的相关信息和数据越多、越准确，对项目的判断和市场的把握就越准确。项目论证必须以最终消费者——观众的需求为核心，确定主要目标市场，并针对市场的需求进行产品的精确定位，包括影视剧的类型、题材、风格、目标观众群等。

在决定进行投资时，投资者要结合自身的情况和风险承担能力，选择合适的投资时机。通常人们的投资判断是基于对市场的预测，但市场是在不断变化的，所以投资者也要不时地调整对市场的预期，及时做出规避风险的决策。

2. 选择良好的合作伙伴进行联合投资

对于资金量需求较大、投资风险也较大的项目，可以联合多个投资者共同投资，这样可以将投资风险均摊到每个投资者身上，这样对于单个投资者来说，其所承担的风险就相对降低了。联合投资的合作伙伴可以是影视剧发行商、广告商，以及其他影视制作机构、文化公司甚至房地产商等。

在联合投资中，要充分了解对方的信誉、资金与资源等情况，选择信誉好、实力强的投资者作为合作伙伴。此外，还特别需要处理好一些容易发生的问题，如由于投资商多了而产生意见不合导致延误拍摄，或者在分配利润时产生纠纷，等等。有效的预防方法是签订合同，以一家主要的出资者为主，其他投资商以股份制形式进行合作，按照出资的比例，明确各方的权限、责任和利润分成。同时，还需要注意在合同中注明对于联合投资的相关参与方在违约时的处理方法等事项。

3. 选择合适的主创人员

主创人员的选择对影视剧作品的质量至关重要，因此选择合适的主创人员也是规避风险的重要策略。在选择编剧、导演、演员、摄像等摄制组人员时，必须从符合该剧风格的角度出发。制片人在选择导演时要考虑导演的艺术风格是否与影视剧的风格接近，该导演是否具备引领创作人员保持高质量创作的工作能力及对剧本进行二度创作的艺术才能。导演在选定摄制组人员时，对演员的挑选也是非常重要的。角色是一部影视剧最核心的艺术元素，因此演员选择的好坏直接关系到影视剧的质量。挑选演员要考虑演员的外形、气质是否与角色符合。此外，演员的成本、档期及演员的搭配等都与影视剧的质量有着直接的关系。

4. 加强对制片环节的管理

影视剧作品的生产是一个完整的过程，影视剧制片环节的管理是一个系统工程，其目标就是生产出好的影视剧作品。制片环节的管理工作的不到位将会使影视剧在拍摄过程中产生诸多问题，从而影响影视剧的质量和成本，给投资者带来风险。

加强对制片环节的管理要特别做好三个方面的工作：一是要制定完善的管理制度，以此明确各部门的职责与奖惩机制，规范剧组成员的行为；二是要建立有效的监督机制，对摄制过程的艺术和技术质量，以及财务、设备等各个方面进行监督，发现问题及时解决，确保各项工作的顺利开展；三是管理者要树立"以人为本"的管理理念，尊重剧组中的各类演职人员，做好服务工作，形成相互信任的工作氛围，充分

调动他们的工作积极性和热情。

5. 节约成本

拍摄影视剧需要动用大量的资金，器材、场景、人员衣食住行等都离不开资金的支持。为了使影视剧作品获得更高的利润，在不影响艺术与技术质量的前提下，制作人员需要尽可能地节省成本。节约拍摄成本的主要办法如下：

一是合理制定制作周期，尽量缩短整体拍摄周期。二是控制好前期筹备阶段的各项费用。三是降低演职人员的成本，包括合理避税；进行演员的选择搭配（一线演员与年轻演员的选择）；进行演员费用支付方式的选择（按每集付费或集中按天数付费）；让职员兼职，压缩职员数目。四是充分利用可回收资产（如服装、道具、置景等）。五是选择利用免费场景。六是寻找更多的商业赞助，减少成本支出。七是进行完善的用人资格认定（如前期用人资格认定，可避免人员成本的浪费）。八是寻求社会力量的实物赞助（如大型道具、实景、大量的群众演员等）。

6. 全面营销

一部品质优良的影视剧只有被成功地销售出去才有可能实现良好的经济效益，并取得好的社会宣传效果。从这个意义上来说，影视剧的市场营销环节就显得非常重要。

电视剧的营销目标平台有电视台首播、电视台二轮播出、音像市场、付费电视、网络电视等，电影的营销目标平台有院线/影院首轮放映，二轮放映，电视播放，网络播映，航空、铁路、公路公司播映等。影视剧都可以寻求在新媒体上播放，如手机播放平台、社区电视、楼宇电视、移动电视等，同时也都可以开发、开拓海外市场。

7. 后产品开发

后产品开发收入是影视收入的重要组成部分，也是我国影视产业与国外影视产业存在较大差距的部分。后产品开发得好，收益可能会远远高于影视产品本身。影视产品的播出放映具有时间性，其后产品的消费却没有时间限制，很多后产品都具有长尾效应。

后产品的形式多种多样，包括书籍、音像制品、礼品、玩具、服饰、游戏、主题公园等。后产品经济是版权经济，若开发利用好了，则市场规模巨大。《喜羊羊与灰太狼》《熊出没》的后产品开发是较为成功的案例。

▶ 第四节　影视投融资的传统模式与新模式、新趋势

一、影视投融资的传统模式

1. 投资主体

电影与电视剧项目略有不同。在影视业产业化、市场化改革之前，电影项目的投资主体就是电影制片厂，电视剧项目的投资主体是拥有电视剧生产能力的电视台（创作人员隶属于电视台电视剧部或文艺部）。由于电影厂和电视台属于国有单位，

影视剧项目实际上是国家投资。影视业进行产业化、市场化改革，电视节目实行制播分离改革之后，投资主体从电影制片厂/电影集团、剥离了电视台的电视剧公司向社会影视机构转移，社会影视机构逐渐成为主要投资主体。

2. 投资形式

传统投资形式为货币投资。部分合作拍摄或者联合制作的单位/部门以设备、场地、人力服务、劳动服务等非货币形式参与投资。国有单位主投影视项目，以非货币形式协助（参与）拍摄的单位/部门，常常是制片人公关甚至行政协调的结果，往往不参与影视项目的市场分红。

二、影视投融资的新模式[①]

1. 影视版权质押融资

知识产权质押融资是一种相对新型的融资方式，是指企业或个人将合法拥有的专利权、商标权、著作权中的财产权经评估后作为质押物，向银行申请融资。知识产权质押融资可以实现知识产权与资本的对接，弥补传统的银行贷款以固定资产抵押或者第三方担保等传统增信方式的不足。版权质押已经在影视行业中得到初步运用，如比较成功的《集结号》《唐山大地震》《十月围城》等电影都通过这种方式获取到拍摄资金，但是能够通过版权质押获得拍摄资金的影视剧在国内还是凤毛麟角。

我国目前还没真正意义上的版权质押，版权质押一般作为担保贷款的附属，如由企业实际控制人或者其他企业在提供无限连带责任保证的同时提供质押。国外的操作模式一般是先对影视版权进行评估，根据专业的评估机构给出的评估价格向专门的保险公司投保，在影视制片企业存在无法及时还款或者已质押的影视剧收入与预期销售收入存在较大差异时，保险公司会来代偿其中的差额，同时承保的保险公司也会购买其他公司的类似产品，来实现风险的对冲，从而降低自身承担的相关风险。

2. 影视版权证券化融资

影视版权证券化是以电影版权的相关权益为基础资产的一种知识产权证券化，发行以基于该收益权产生的现金流为支撑的证券。目前影视版权证券化融资的模式主要有版权信托计划、互联网融资（众筹）、版权预收、权益拆分等。

3. 影视企业互助融资

互助融资是指相同行业或者相同地区的规模等差不多的企业组团融资，共同分担风险的融资模式。互助融资主要有两种方式：一种是共同成立担保企业或者基金来为团组内的成员提供担保；另一种是团组内的企业用自身资产为影视剧项目提供担保。

4. 本企业员工持股计划

本企业员工持股计划是一种融资方式，同时也是一种对员工的激励方式，是指企业内部职工出资认购本企业部分股权或者授予部分员工股票期权。员工持股计划的优点主要表现在：第一，相比外部融资，减少了企业信息的不对称性，能够对外传递出

[①] 韩玉霞. 浅谈影视制作企业融资创新[J]. 财会学习，2019（8）：210-211.

企业值得投资的信号；第二，作为股权性融资，员工持股使企业不用面临定期还款的压力，股权性融资相比债券性融资更灵活，对于收益的分配更有话语权；第三，员工持股可以使他们在影视作品的制作过程中更好地发挥主观能动性，增强主人翁意识，有效提高影视产品质量，实现企业良性发展。

5. 分批制片

分批制片是指将一个完整的故事拆分成多季（期）进行拍摄。在影视投融资中，分批制片模式的优势主要体现在：第一，以季为单位，首期投入资金规模相对较小，分批放映分批回款，间接实现了融资的效果；第二，根据市场对于影视作品的反应，及时调整策略并决定是继续拍摄还是停止，以避免更大的损失；第三，对于市场反应较好的影视剧，能够提供后续系列的议价能力，甚至实现预收版权或者播放权，间接实现对后续剧集的融资；第四，通过部分剧集的播出向外传递信息，能够更好地预测收益，有利于后续各种融资的开展。

三、影视投融资的新趋势[①]

随着政策性调整的不断深化，以政策资本、国有文化产业基金、行业内龙头企业设立的产业资本为主体的投资方逐步到位，银行紧缩贷款、股权投资机构观望徘徊等融资难题有望得到解决。

1. 影视投融资偏早期，战略资本大举入市

战略投资是指对企业未来产生长期影响的资本支出，具有规模大、周期长、基于企业发展的长期目标、分阶段等特征。战略投资是对企业全局有重大影响的投资，影响着企业的前途和命运。随着以央企、国有文化产业基金、地方政府及国有投资平台等为主体的战略投资方布局文化产业、影视产业，大量战略资本进入影视投融资资金池，并对影视生产的前期创意产生了重大影响。

2. 产业资本涌入，重塑影视产业链

随着我国影视产业的高速发展，诸多资本逐步涌入影视产业，许多投资机构开始将优秀的人才、丰富的管理经验及自身在其他产业经营的专长投入影视产业。

3. 出现专注影视衍生品投资的资本业态

目前，我国影视产业在电影的版权授权、主题公园运营等衍生品开发环节能力十分薄弱。据统计，我国目前电影衍生产业收入尚不到电影产业收益的10%，所以衍生产业链是我国影视产业未来的希望所在。

4. 产业基金细分，"互联网+5G"成为热门选择

随着5G的兴起，移动互联及人工智能技术逐步与多媒体技术融合，影视产业可以利用VR及AR技术打通电影产业链与现实生活的联系，其中包括依托万物互联技术将电影生活场景化，减少转化环节，进一步打通创作、版权、制作之间的联系渠道；利用移动APP，连接智能汽车，对接智慧影院，创造观影休闲"一站式"体验；等等。我国影视产业与互联网、5G等新兴技术业态的融合正在加速进行。

[①] 宋柠. 2019影视产业投融资的五种趋势［N］. 中国文化报，2019-08-31（2）.

案例：《爵迹2》《阿修罗》纷纷撤档，国产电影要变天了

2018年初夏的国产片保护月，事件不断，高潮迭起。作品表现分化明显，一部爆款，两部倒灶。《我不是药神》不仅收获了25亿元票房（统计数据截至7月16日），更点燃全民讨论，成为现象级事件。

刚放映的《阿修罗》总投资7.5亿元，号称国产奇幻大片投资最高，目前豆瓣评分3.1。首日票房2 500万元，预计总票房8 000万元而已。7月15日无奈撤档。

另一部"大片"的倒灶更有戏剧性，上映前紧急撤档了，这就是郭敬明的《爵迹2》。据著名影评人马庆云称，该片首映5日预售仅8 000元（对，没有写错，就是8 000元），怎一个"惨"字了得？相对较为平淡的是《动物世界》12日的总票房4.4亿元，虽不及预期，但也说得过去。好在豆瓣评分7.3，口碑不错。

电影业的竞争直白而残酷，排除了进口大片的强势竞争，国产电影的底色就被看得更加清楚了。这个市场健康不健康，就看赢得有没有道理，输得有没有进步。今年这一波，让我们看到了国产电影的希望。

一、《我不是药神》赢得精彩

《我不是药神》的相关影评铺天盖地，而其引发的社会热点问题讨论远远超过了娱乐圈的范围。谁说情怀就和商业化、和市场冲突？《我不是药神》的成功有力地证明了，在大众娱乐市场，两者完全可以相向而行。情怀是真情怀，商业也是真商业，聚焦社会问题的商业片由来已久，而且是东亚电影的强项，日、韩两国的影人中不乏驾轻就熟的"老司机"。其实，在中国并不短的电影史上，不乏这类经典，《神女》《马路天使》珠玉在前，谢晋的《芙蓉镇》锦绣在后。真情怀从来不缺市场，"药神"的成功并不意外。

真情怀也要靠真才情方能取得商业成功……才情一半是生出来的，一半是玩出来的。徐峥耍宝多年，最不缺玩儿。"药神"当然不可能尽善尽美，但是没有一点傻气，没有对观众的唐突，这在国产片里就很难得了。……"药神"不仅市场、口碑双成功，更难能可贵的是，成功之后的各方评论还是很理性的。没有瞎捧和乱喷的"交相辉映"，"风景"就好看了。

"是不是抄袭《达拉斯买家俱乐部》""是不是过于煽情"等争议点都能很好地得到讨论，"脑残粉"和"脑残黑"都是对好作品的糟蹋，国产片难出佳作的问题并不只是影人要负责。

二、《动物世界》虽败犹荣

不可否认的是，《我不是药神》的成功首先是因为题材对路，一句"你能保证一辈子不得病吗？"足以让忙碌的城市中产驻足影院了，这是对市场用了"巧劲"。《动物世界》则是正统的漫改加翻拍，市场路径更直接。

不知道投资人是如何考虑的，这部片子一开始投资风险就不小。漫画原作《赌博默示录》当然是名作，但又不算大众化的IP。2009年的日本翻拍片名角荟萃，绝对是一时之选。"饼哥"藤原龙也的表演时常用力过猛倒也罢了，可天海祐希、香川照之何等了得？拿来翻拍实在是要勇气的。

如果漫改片收益保底的粉丝票不买账，那么票房就很成问题了。如果剧本改编不接"地气"、演技失格等技术问题暴露，那么口碑也完了。拍《动物世界》注定是个挑战。考虑到种种难度系数，豆瓣7.4的评分不算低。

从电影开场就可以感受到改编的匠心，原作中的男主就是日本宽松世代"废柴男"的典型，那一代单纯的颓废浑噩，搬到中国就不合适了。因此，《动物世界》花了很多笔墨铺叙男主的身世，无缝衔接到中国底层城市贫民。

破落老旧的街区、阴暗压抑的医院，以及大院发小的人际圈，处处可感受到衰败的老工业区成长背景，很能引发共鸣。加之家庭悲剧和植物人母亲，男主的天赋异禀与糟糕的处境都有了扎实可信的表达。全片最成功的恰恰是不太娱乐的前半场，但是这占用了大量篇幅，便显得后半段智斗的节奏仓促凌乱了。

还有一个问题是，特效本身用得不错，男主的小丑视点作为一条线索也是挺好的设想。可是，这条线索和主线始终游离，即使是为了续篇埋伏笔也缺少提示。

好在最令人担心的演技问题，反而成了全片亮点。以夸男主演技进步为主，这也是事实。但是，最该夸的是导演，巧妙安排了角色。……

这个电影不缺诚意、不缺技术，几个问题都出在了导演制作系列片的野心。"to be continue"——导演过于看重作为系列片的开篇，交代背景和本集情节之间的分量没组织好。与其现在盖棺论定，倒不如看看后续作品如何。当年日版电影真是一茬不如一茬，可惜了漫画神作。这个电影票房不及预期，也有遭遇《我不是药神》的原因，4.4亿元的票房收入绝对值也算不低，比起不战而退的《爵迹2》，可以给它发个勇敢勋章了。

三、《爵迹2》撤档意料之外、情理之中

……2010年《爵迹》在严肃文学杂志《收获》连载，又首印200万册。无论作品本身是好是坏，规格都是拔萃。可是，2016年电影化时，形势不复当年。奇幻文学已经是大众熟悉、标准清晰的流行文学形式了，下有网络文学分化粉丝，上有《冰与火之歌》等大作树立标杆。老作品，没优势可言。

在奇幻影视作品方面，大片引进、美剧来袭，国内观众什么大场面没见过？《爵迹2》能和谁比？《哈利·波特》还是《魔戒》？……2010年《爵迹》出版时就引来了抄袭的争论，几年后居然电影化，动漫迷抱着日本动漫名作等一帧一帧扒，还能剩下什么？

电影化可以说是名实俱损的大败笔，导演事先不知道吗？知道也没办法。他有他的无奈，少年成名时跨界严肃文学与娱乐，得益于前者急速转衰，后者尚未发育成熟。……

现在严肃文学的社会影响力几乎消失，导演的"作家"头衔更无号召力。而影视娱乐较为成熟，至少市场对作品有标准可循，《爵迹》这样底子苍白、早已过气的东西就玩不转了。

因此，《爵迹2》撤档（图2-1）实属意料之外、情理之中。《爵迹》已经是郭敬明品牌的残值回收，出续篇更是残值之余的残值，票房本不乐观。按照这类电影制作方式推测，以及评论界透露的一些信息，这部续作其实在《爵迹》制作时已经采集

了大量素材，后续制作费并不高。……但是，首映5日预售仅达8 000元的超级惨淡状况，表明一点希望都没有了，只能先撤再说。

……

图2-1 《爵迹2》改档声明

四、《阿修罗》"巨巨作"，凉得不冤

《阿修罗》也撤档了（图2-2）。7.5亿元投资、来自35个国家和地区超过1 800人的制作团队、历时6年的制作，彻底凉了，冤不冤？不冤。诊断结论：死于浮夸。

先看看浮夸的宣传。该片的宣传非常高大上，高端机构、高端媒体纷纷站台。中国社会科学院新媒体研究中心副主任说"《阿修罗》提升了中国电影产业的高度"——网上可以看到全文。中国文联主办的国家级行业大报《中国艺术报》发文称"《阿修罗》：中国电影工业的一次升级"。某著名影评人撰文题为《打破偏见〈阿修罗〉让中国电影工业真正升级》，预先就请"偏见"退场了。……

图2-2 《阿修罗》撤档停映公告

这部"巨作"中的"巨作"，在宣传定位上仿佛不是一部电影面对市场，而是"新科状元游街"，摆出"鸣锣开道、圣旨高悬"的架势。那你"游街"吧，我围观，但不买票。……

市场中的消费者很现实，好看就买票，仅此而已。消费者没有能力也没有义务去关心什么中国电影工业的升级、高度。

与宣传浮夸相比，制作浮夸更致命。既然说好了"电影工业化升级"，怎么连基本的剧本问题都没解决？六道轮回、阿修罗与天人相争，这些来自印度文化的世界观设定很好，可用的素材多如牛毛。但是，放着现成的宝藏不用，硬要自行发挥，这是创新？非也，这是作。"畜生道"改成"魔兽道"，是向"玻璃渣"的游戏致敬？

"饿鬼道"改"饿灵道",哪儿灵了?"地狱道"成了"炼狱道",嫁接天主教?那炼完了去哪儿呢?……

至于故事单薄、人物扁平,剧本的毛病都是套路化的,万年不改。要讲工业化,要先把好设计关,否则从图纸开始就烂,怎么做得下去?

制作细节就更没法看了。特效是用足了,有的场景也确实出彩了,但是大部分是怪异的审美趣味。阿修罗界的遍地彩色"腰花"再配上彩色"毛肚片"飘在天上,是《舌尖上的中国》出奇幻版了?据说很用心的道具服装制作,也是槽点满满。影片海报中的头盔造型是螳螂给的灵感吗?女主从造型到服装,是《冰与火之歌》里的龙女穿越过来的?

这一切的一切,综合起来,最大的败笔是浓厚到黏稠的土味。啥叫土味?乡村民居的白墙黛瓦就算老旧些也是赏心悦目,是乡村韵味,不是土味。城乡接合部的三流楼盘,造得又高又大,披金戴银还不够,墙头上再站个义乌造的丈八维纳斯像补完版,楼盘名曰"香舍利大府邸",这就是土味。

《阿修罗》就是这么个味道,大而无当,空洞的奢华,凌乱违和的堆砌。这是国产电影的另一种风景,《阿修罗》并非首创,却达到了一个空前的高度。这是工业化的丑陋,是电影的悲剧。

于是,它也撤档了。

该红的红了,该撤的撤了,有缺点但也有潜力的得了个小红花。曾经有人对中国电影市场绝望,绝望于粗制滥造的热卖热捧,但是事实证明,"小时代"终将过去,成熟理性的大时代总是要来。

谁忽悠市场,谁就会被市场抛弃;谁践踏市场,谁就会被市场惩罚。你以为市场的成熟遥遥无期,那就等着不期而至的撤档吧!让努力耕耘、才华横溢的中国影人收获声誉和财富吧!

【资料来源:关不羽.《爵迹2》《阿修罗》纷纷撤档,国产电影要变天了 [EB/OL].(2018-07-17) [2024-06-11].https://www.163.com/dy/article/DMTHP6F40519ADJ3.html. 有改动】

思考题

1. 影视投融资的一般流程是什么?影视投融资风险主要有哪些?
2. 如何防控影视投融资风险?
3. 影视投融资有哪些新模式?
4. 如何理解和把握影视投融资的新趋势?
5. 《阿修罗》案例反映出了哪些产业问题?

参考文献

[1] 秦喜杰,张飒.影视投资学 [M].长沙:湖南教育出版社,2005.
[2] 张家林,钟一安.电影投资分析及风险管理手册 [M].北京:中国经济出

版社，2014.

[3] 朱家伟. 众筹电影融资模式与风险分析 [J]. 经营与管理，2018（11）：17-21.

[4] 孙欣宇. 浅谈众筹融资模式分析 [J]. 时代金融，2018（29）：38-39.

第三讲 影视基地

内容提要

影视基地是可以提供影视剧拍摄服务的产业综合体，多数影视基地同时具有旅游观光功能。按照不同的标准，可以将影视基地分成若干类型。影视基地有不同的运营主体，也有不同的运营模式。目前我国的影视基地的运营管理还存在市场导向弱、影视依托弱、管理人才匮乏、经营效果差等不少问题，只有坚定不移地坚持产业化、专业化发展方向，才有可能实现影视基地的可持续发展。

第一节 影视基地概述

一、影视基地的含义和属性

影视基地，就狭义而言，是可以提供影视剧拍摄相关服务的产业综合体。这些服务涉及场景（如民国风情街道）、摄影棚、拍摄制作设备、服装、道具、车辆、群众演员、牲口（牛、羊、马骡等）、制作机房、餐饮住宿等。多数影视基地同时具有旅游观光功能。部分影视基地中有培训机构，主要对基地里的群众演员及其他简单操作技术人员进行强化培训，以使其快速适应剧组需要。

影视基地的属性较为特殊，既是生产层面的供给端，又是旅游层面的消费端。影视基地的前期投入一般都比较大，因此影视基地的建设往往要经过较为严格的论证与审批。21世纪以来，我国影视基地呈现出较为快速的增长态势，除了受影视行业内部发展的需求、文化市场的消费需求这两大因素影响之外，还有一个重要的影响因素就是各地政府的规划部署。从外部环境来看，近年来，我国的文化消费需求大幅增长，各地对文化建设的重视程度愈来愈高。影视基地建设是政府文化建设的一个重要板块，因为影视基地项目往往影响大、传播广。从产业内部环境来看，我国电影市场规模不断扩大，影视消费需求不断提升。尽管受到三年新冠病毒感染疫情的影响，但是影视消费整体上还是呈现出向多样化、求质型、求现实温度等良性向度的转变。这要求影视制作的质量同步提高。影视基地的建设正好顺应了这种要求。在影视基地拍摄制作，可以提高工作效率，若在摄影棚内拍摄还可以不受天气干扰，更好地保证工期及演员档期。

但是，大量同质化的影视基地的出现，也带来了另外一个问题：资源浪费，竞争无序。根据中国艺术研究院支菲娜课题组的调研，截至2022年12月，全国（不含港

澳台，下同）共有影视基地约230家，其中仍有业务存续的约200家。在约200家有业务存续的影视基地中，行业知名度和认可度较高、业务量较多、发展较活跃的约有50家，数量占比约为1/4。影视基地建设缺少特色，存在低水平重复建设多、盲目比拼无序竞争、规模效益较为不足等明显问题。[①] 影视基地不容乐观的盈利现状，促使其寻找新的商业模式，从而衍生出影视城、影视主题公园、影视产业园区、影视小镇等不同的经济形态。

二、我国影视基地的发展概况

我国的第一个影视基地是1987年央视投资建设的无锡影视城，许多优秀的电视剧作品如《三国演义》《水浒传》《唐明皇》等就诞生于此。无锡影视城的成功让社会各界都看到了影视基地的优势与潜力：既能实现一定的经济效益，又能实现相应的文化效益。之后，各地影视基地便如雨后春笋般兴起，如涿州影视城、镇北堡西部影城、焦作影视城等。这一批影视基地基本采用"由戏造城"模式，即为人们熟知的"影视城"。这种模式一般是为拍摄某部或某类影视剧而建造相应的外景基地，待作品播出后，一方面为了防止资源浪费，另一方面因为"荧幕经济"能带来一定商业价值，将影视场景都保留下来，让相关投资主体进行开发和改造，作为旅游项目营业。

21世纪初，影视基地的建设进入快速道。影视基地不再仅停留于"影视城"，而是融入了更多商业性项目，削弱了影视生产的功能，建造了若干影视主题的游乐场，即"影视主题公园"。而后，地产界又看中了影视市场的发展潜能，投入了大量资金，打造了很多含有影视元素的商业综合体。影视基地建设出现了"过热"现象。在横店影视基地的强力影响下，很多人意识到，真正发挥影视生产的作用才是影视基地生态良性发展的方向，于是产生了一批集纳生产制作企业的影视产业园区，其中无锡国家数字电影产业园就是较为典型的例子。2015年之后，在国家建设特色小镇的政策号召之下，又诞生了一批集影视生产、娱乐、休闲度假、教育培训等功能于一体的影视小镇。

2006年，中国电影家协会、中国电视艺术家协会共同评选出了中国十个影视拍摄基地和文化旅游城，分别是横店影视城、上海影视乐园、中山影视城、长影世纪城、北普陀影视城、同里影视基地、象山影视城、镇北堡西部影城、焦作影视城和涿州影视城。

三十多年来，真正经得起时间考验，专业化、标准化程度高，能够在市场上占有一席之地的影视基地少之又少。同质化、跟风、配套设施不完善、配套服务不完善、缺少资源、地方政策变动，是影视基地难以为继的几个主要原因。截至2021年年底，全国专业化的影视基地已经达到约230个，但是全国拥有10个以上电影摄影棚的大型影视基地大约只有10个，约占影视基地总量的5%，它们的影棚总量占比达到全国总数的65%~75%。[②] 绝大多数影视基地难以产生市场影响力。

[①] 支菲娜，武建勋. 中国影视基地（园区）发展的行业摸底与路径前瞻[J]. 当代电影，2023（6）：4-17.

[②] 林铄冰，郝举. 这十年，中国影视基地多元发展 影视公司百花齐放[EB/OL].（2022-10-22）[2024-07-16]. https://www.1905.com/news/20221022/1599860.shtml.

第二节　影视基地的类型

一、按运营模式划分[①]

影视基地按运营模式可划分为以下两大类。

1. 仅提供拍摄和制作的专业化影视基地

首先，这类基地从使用空间上又可分为内景基地和外景基地。

内景基地早期多位于电影制片厂和电视台，多是小规模的。目前各大影视基地的内景基地主要以不同类型的摄影棚为主，以适应各类剧情的场景需求。青岛东方影都总共有 30 个摄影棚，其中包含全球最大的 1 万平方米的摄影棚，棚内安装了静音空调、12 个隔声门等，还包括水下恒温摄影棚（可保持 32℃恒温），建筑面积 4 147 平方米、水池体积 1 272 立方米，配有独立的注水系统并采用了紫外线及氯清洁系统。随着摄制技术的不断发展和丰富，有很多剧组直接让演员在绿幕棚中拍摄，后期直接用特效和美术绘图制景。除此之外，随着拍摄主体和拍摄方式越来越多样与灵活，为了适应许多自发的、私人的创作团队拍摄的需要，一些民宿和废旧场所也被某些私营机构改造完向外租赁，即实景影棚，如办公室、餐厅、医院、剧院等，这些实景场地相较于大型的影视基地来说成本更低，也可自由布置和搭建，多用于体量小的广告和短片拍摄。这类影棚一般多存在于影视创作需求大的区域，如北京的朝阳、通州、顺义、昌平等区。

外景基地的类型与我国影视剧的时空内容紧密相关。在时间上，我国的影视基地覆盖从春秋战国到民国各个时期的场景。无锡影视城（三国城）中的门楼、甘露寺、忠义堂、清明上河街等地为电视剧《三国演义》（1994）提供了汉代风格的建筑和场景。在空间上，可借助本土独有的地理地貌特色为剧情需要制景，如宁夏镇北堡西部影视城就是在原始的古堡——明清时代的边防要塞建造的。改编自张贤亮的小说《灵与肉》的电影《牧马人》就是将古堡的残墙和荒凉的地貌作为电影场景，并就地取材，制作电影道具，如村民家的桌凳、土灶、院落、墙壁上留存的画页等，这样更能体现原汁原味的真实感。还有《黄河绝恋》《红高粱》《大话西游》《东邪西毒》都曾在镇北堡西部影视城取景。江苏苏州的同里影视基地坐落在千年文化古镇同里，河道、古桥、街巷都是江南水乡特有的风貌。1983 年，由北京电影制片厂拍摄、谢铁骊执导的电影《包氏父子》正是在这里取景的。同里古镇的江南水景也成为《话说运河》（1986）、《红楼梦》（1987）、《戏说乾隆》（1990）等享誉全国的影视作品的取景地。从西北到东南，我国丰富多样的地理风貌都融入了影视剧的人物的生长环境中，成为他们的"根"和"魂"，从而讲述独特而真实的中国故事。

其次，这类基地"从因果关系上考量，可分为先剧后景、先景后剧两种类型。

[①]　季伟.影视基地发展理论与实践探索［M］.北京：中国电影出版社，2011.

对于某些大制作、大投入的剧本，常常根据剧情要求建造永久外景和内景。随着影视剧的走红，其拍摄的场景地也将成为旅游热点地。先景后剧类型基地的建造，更加考虑贴近年代、贴近地域，创造一个较为真实的环境，具有推广性和重复使用性，以使后续剧组能够节省成本、二次使用"①。

2. 影视旅游模式

第一类是主题公园，这是以影视作品的创意开发的实景娱乐场所，遵循的是美国迪士尼公园的模式。主题公园一般很少或者没有影视拍摄与制作的功能，主要依靠门票和主题公园内的相关娱乐性消费来盈利。如华谊兄弟特色小镇，"在上海、苏州、深圳、海口、重庆、长沙等 14 个城市共布局 20 个电影小镇、电影公社、电影世界"②，主要通过塑造和还原经典电影场景、展播影视作品、会展等不定期的影视活动来吸引游客。比如，冯小刚在海南的电影公社，围绕着本人及影片《芳华》的品牌效应来刺激消费。国内很多此类模式的影视公园，有的是专门建造的，有的是曾经拍摄过影视作品留下来供游客参观的，如前文中提及的无锡"三国城"，但它们都共同面临着一个存亡问题。"影视主题公园的发展，主要依赖娱乐要素的丰富、影视知识产权的拥有和娱乐消费者的数量和消费能力。其发展也受到影视内容的知识产权的支配和娱乐技术项目的制约。一般来说，主题公园优质的知识产权和游客的海量流量息息相关。"③ 所以，这一类型的影视园严格来说，与拍摄"基地"相差甚远，不具有生产性，更多只是依托"影视"创意元素的旅游产品。

第二类是集拍摄制作、旅游消费、配套设施等要素于一体的复合型商业综合体。这类综合体目前在影视基地中数量占比最大。因为影视基地单靠生产和旅游盈利，不仅盈利模式单一，难度也大，所以不少影视基地通过"影视+X"的方式来寻求新的商业盈利模式和产业效益。如"影视+企业"的青岛东方影都和"影视+城镇"的大厂影视小镇都是具有房地产属性的商业综合体，它们既在影视生产的硬件打造上与时俱进，又具有丰富的运营管理经验和多元的招商盈利模式。

二、按投资主体划分

影视基地按投资主体可划分为以下三类。

1. 国有资本投资建设的影视基地

国有资本投资建设的影视基地，比较有代表性的如央视的四大影视基地：广东佛山的南海影视城、江苏无锡的无锡影视城、山东威海的威海影视城、河北保定的涿州影视城。我国十大影视基地中除了横店影视城、镇北堡西部影视城和中山影视城之外，其他 7 家全是国有性质，这与我国当时的经济发展阶段密切有关。到了市场在资源配置中发挥决定性作用的阶段，这一批影视基地都面临着极大的生存困境。例如，曾辉煌一时的涿州影视城，诞生过电视剧《三国》《水浒传》《西游记》，电影《铜雀台》《关云长》等家喻户晓的作品，但在 2016 年对外宣布停业改造。

① 季伟. 影视基地发展理论与实践探索 [M]. 北京：中国电影出版社，2011.
② 康婕. 浅析中国影视基地的升级与转型 [J]. 电影新作，2018（2）：125.
③ 詹成大. 影视基地的集聚效应及模式探析 [J]. 中国广播电视学刊，2011（7）：70.

2. 民营资本投资建设的影视基地

镇北堡西部影视城是最早的民营影视基地,是由作家张贤亮用他本人的 78 万元稿费投建的。由民营企业家徐正荣创办的横店集团,也是完全靠市场化运作方式成为我国最成功的影视基地。近年来,民营经济成为我国影视基地中重要的组成部分,如华谊兄弟和万达控股集团有限公司(简称"万达集团"),它们在不断探索影视基地建设新的可能性。

3. 中外合资建设的影视基地

随着我国影视市场的不断扩大,多元化的投资合作形式早已屡见不鲜。但是在影视基地的版图上,中外合资是较少的形式。中山影视城作为我国规模较为宏大的中外合资影视基地具有十分显著的特殊性。一方面是其运作方式灵活,另一方面是其作为唯一一个围绕伟人的活动建设的基地,能够在同质化严重的市场中呈现特色,具有难以复制的核心竞争力。

第三节 影视基地产业集群

一、影视基地产业集群概述

"产业集群"的概念是 1990 年迈克·波特在《国家竞争优势》中对集群现象进行分析的时候提出来的。产业集群是指在特定区域中,具有竞争与合作关系,且在地理上集中,有交互关联性的企业、专业化供应商、服务供应商、金融机构、相关产业的厂商及其他相关机构等组成的群体。不同产业集群的纵深程度和复杂性相异,代表着介于市场和等级制之间的一种新的空间经济组织形式。

美国影视基地的进化过程就是从制片厂到产业集群的过程。在 20 世纪的头十年,为了躲避爱迪生电影专利公司的威胁,人们开辟了好莱坞,诞生了制片厂制度,形成了好莱坞八大公司垂直整合的结构。1948 年的《派拉蒙法案》开启了项目制合作,涌现了好莱坞大公司周围的"卫星公司"。在我国,较为成功的影视基地也大多遵循这样的模式,从小范围的电影项目到独立公司的形成,再到大量的同类型的公司形成竞争与合作的关系,相应的配套服务设施继而一步步完善,逐渐在这一区域产生辐射效应,形成规模化、体系化的产业集群。

影视行业是一个"规模经济"颇为明显的行业,只有达到较大的生产规模,才能对资本、人才等生产要素产生明显的集聚效应,产业集群才会形成。形成产业集群的基本要素有三个:第一,要有一个高效运转的关系网络,企业之间形成高度信任的伙伴关系,从而实行高度配合的分工协作,提高生产效率。第二,要有强大的创新基础,产业集群往往会围绕有强大创新能力的龙头企业,在其带动下不断进行技术创新和组织管理创新,并影响到集群内的其他企业。第三,还要有强大的人才储备和培养机制,除了领军的高端人才外,大量的基础性人才也必不可少。[①]

① 彭侃,谈洁. 产业集群视野下的中国影视基地发展研究[J]. 当代电影,2019(8):67-71.

二、我国的影视基地产业集群

目前来说，根据以上的要素标准，我国的影视基地产业集群较为明显的主要是北京周边和长三角一带（图3-1），有此发展潜力的还有粤港澳大湾区。但从总体发展观来考量，我国影视基地的产业集群化也只是初具格局，相较于其他电影产业发达国家来说还有很长的路要走。

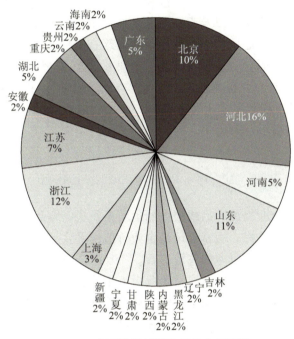

图 3-1　我国影视基地空间分布示意图

1. 首都影视基地集群

北京的传媒产业一直保持蓬勃发展的态势，据统计，国内70%的影视公司都在北京。北京现有的影视基地包括八一影视基地、中国（怀柔）影视基地、昌平影视基地、北普陀影视城等。从以上列举的三个产业集群的要素来说，北京影视关系网络成熟，由中国（怀柔）影视基地等行业龙头带领和辐射，还有北京电影学院、中央戏剧学院、中国传媒大学等国内顶尖影视高校的人才储备，首都影视基地集群化发展具有极大优势。以中国（怀柔）影视基地为例，据统计，在某时间段内，它是首都影视基地集群中唯一一家盈利的基地。有学者运用钻石模型对其进行竞争力分析，结果显示，中国（怀柔）影视基地具备良好的产业基础，兼具技术、人才、设备和区位优势，但是从实际效果来看，优势还没有充分发挥。①

2. 长三角影视基地集群

长三角影视基地集群有我国最顶尖的影视基地——浙江横店影视城、宁波象山影视城、上海车墩影视城、南京石湫影视基地、浙江安吉影视基地、浙江桃花岛射雕影

① 张京成，潘启龙. 中国（怀柔）影视基地的集群发展模式与创新优化 [J]. 电影艺术, 2009 (5): 29-33.

视城等。单从浙江省来说，就有20多个影视基地，并拥有目前国内产业链最为成熟、要素最为齐全、配套设施最为完善的横店影视城。西溪文化产业创意园集中了浙江影视（集团）有限公司、浙江华策影视股份有限公司等一批具有较强原创实力的影视企业，年产影视剧达千集以上。①

3. 粤港澳大湾区影视基地集群

相较于以上两个地区，粤港澳大湾区较为著名的影视基地数量少了很多。但是鉴于国家对大湾区的政策支持，以及香港电影的产业基础，粤港澳大湾区的影视基地发展潜力巨大。南方影视中心由广东省佛山市政府联合当地企业打造，予以影视企业丰厚的落户条件，还创立孵化资金，支持影视企业的创新发展。以目前的发展趋势看，南方影视中心影视基地产业集群化发展的趋势日益增强——以西樵山为中心，按照"一园多点"的模式规划影视产业聚集园区，在佛山市着力打造四大影视项目区，还陆续开放了60个影视剧取景点。②

第四节 影视基地的运营管理

运营管理是指对企业提供产品或服务的运营系统进行规划与设计、管理与控制和优化的各种管理活动的总称。运营管理是企业价值链的主要环节，是企业市场链的主要活动，是构成企业核心竞争力的关键内容。③ 运营管理的过程是一个将投入的资源产生出利润和效益的过程，一般来说，企业投入土地、劳动力和资本，通过转换的过程增值，输出产品和服务。在影视基地中，运营管理主要是围绕无形产品的生产、制作和服务展开的相应管理活动。在"输入—转换—输出"的过程中，影视基地需要投入土地、资金、技术、设备、人才等资源，通过拍摄与制作，转换成无形的影视作品和文化旅游服务。

一、运营管理内容

我国影视基地整个的运营管理主要体现在影视制作的业务职能、配套服务体系和园区运作三个方面。业务职能是影视制作的组织架构，配套服务体系是与影视制作相关的所有公共设施和人力服务，园区运作包含了现代企业管理的基本职能，如行政、财务、法务等。

1. 业务职能

目前，我国大大小小的影视基地有200多个，其业务职能也因各自的优势而不同。以主攻后期的影视基地来说，后期包括剪辑、特效、录音和调色四个大的板块，除了一两个可供制景的摄影棚和绿幕棚之外，剪辑机房、特效制作机房、调色棚、录音棚，还有供导演和剧组人员审片的终混棚，都是工作人员开展工作必不可少的硬件设施。影视制作的全过程较为繁杂，大多数影视作品会将不同的环节外包给不同板块

① 陈瑜. 浙江影视应告别粗放发展 [J]. 今日浙江，2013（7）：54-55.
② 吴可可. 南方影视中心：从概念到实践的多维检视 [D]. 广州：广州大学，2019.
③ 邹艳芬，胡宇辰，陶永进. 运营管理 [M]. 上海：复旦大学出版社，2013.

的专业性公司。不论是外包公司还是工作人员，都具有一次性、临时性的特点。业务职能的范围决定了影视基地规模的大小，也能反映产业的工业化程度。

2. 配套服务体系

影视基地的配套服务体系涉及酒店宾馆、餐饮、制景、器具租赁、安保等。剧组工作人员众多，除了导演、演员之外，还有统筹、制片、美术指导、服化道人员、外联、车管等几十人，再加上一个电影或者电视剧的拍摄至少要耗费几个月的时间，影视基地需要为他们的一切行动提供生活配套服务。

3. 园区运作

一个高效的园区运作管理体系能让剧组的工作事半功倍。随着国内影视基地市场化程度的加深、竞争的加剧，已有不少园区为了规范服务，成功地将国际质量管理体系（ISO9000）引入园区的管理，并不断推行影视基地"一个窗口"对外、"一站式"办公、"一条龙服务"的工作模式，集中审批服务，简化办事手续。[1] 但这和影视基地的规模大小息息相关，一个影视基地在专业圈子内做出了口碑和品牌效应后，会吸引很多影视团队前往入驻合作，一旦形成小范围的集群化，也会方便政府设立行政审批点，方便各大影视企业的立项报批工作。

二、运营模式

影视基地由于前期投入成本较高、回收时间长等，仅靠片场租赁的微薄利润是无法进行基地维护的，这也就意味着影视基地的运营必须发挥其正外部性。外部性是以多种形式出现的，有些是积极的（收益外溢），称为正外部性。正外部性是指一个经济主体的经济活动导致其他经济主体获得额外的经济利益，而受益者无须付出相关代价。例如，横店影视城早在2000年就施行"免场租政策"，可以说是很好地发挥了其正外部性的作用，不通过场地租赁这一小部分利益盈利，而是由横店集团其他的配套服务设施带来巨大收益。这一模式之后也被各大影视基地效仿，并通过这种方式实现了影视与其他不同产业的融合。

我国影视基地已有三十余年历史（早期的萌芽未列入计算范围内，从1987年的无锡影视城开始算起），主要和旅游、地产两个行业关系最为密切。文化与旅游、文化与地产的"联姻"在当下市场中是常见的产业融合的表现，产业的升级可以通过产业融合来实现。

1. 文化旅游

文化与旅游相辅相成，旅游是文化的载体，文化是旅游的灵魂。影视作为文化的重要窗口，能够反映当下我国的社会发展和人民的精神面貌。文化旅游是我国影视基地最主要、最重要的运营模式。

（1）文化旅游模式的价值

① 好的影视产品就是好的旅游产品

首先，影视集戏剧、文学、音乐等众多艺术元素于一体，并以通俗的形式展现，

[1] 季伟. 影视基地发展理论与实践探索 [M]. 北京：中国电影出版社，2011.

在大众艺术门类中具有不可撼动的地位。影视内容本身的丰富性给予了影视产品多样化的表现形式。美国迪士尼的"一只老鼠火了一百年"的商业模式在当下蓬勃发展的文化创意产业中仍旧屡试不爽，说明以创意为核心内容的产品拥有无限的商业驱动力。其次，一个强有力的IP能够一直为旅游注入新鲜的活力，好的影视产品代表着一种文化符号，是旅游产品的灵魂所在。

② 能使无形的影视产品变现

一次完整的旅游包含着吃、喝、玩、住等环节，在这个过程中，餐饮、游戏、乐园、酒店等硬件设施可以给消费者带来物质上的享受，但消费者会将他们的情感、情绪，以及个人心理和社会身份的认同化作文化符号，注入他们购买的物品形象，为想吃的、想玩的、想体验的买单，这就是将无形资产变现的过程。不同程度的享乐和不同层次的精神高度都意味着等量货币上的支出。

③ 促进区域发展

一个新的工程的投建和运营会带来大量的就业缺口，不论是相应的配套公共服务设施建设还是基地内部的专业岗位，都为当地居民增加了就业机会，同时也能吸引外地人才。影视基地的文化属性可以为当地的旅游业带来巨大的客流量，能够盘活整个区域的经济发展。

（2）文化旅游模式的结构①

在整个模式的运作过程中，有政府、旅游公司（包含影视基地的经营方）、影视方（包含剧组等所有影视团队）三个主体。政府在前期需要具有投资眼光和判断力，为一个具有潜力的影视基地保驾护航。其中包括：制定合适的土地政策，积极响应旅游公司挖掘影视基地文化内涵的行动；在中期和后期发挥监督和引导的作用，对旅游公司的商业性行为进行相应控制，以及平衡好外来游客、当地企业和居民之间的公共关系。旅游公司作为其他二者的承接者，不但需要处理好与政府的关系，为自己的发展尽可能地谋求机会，还需要联合当地的企业，达成水平战略②，形成良好的竞争与合作关系；要与影视方构建良好的盈利分配机制；在产品的设计上，要将旅游线路和玩法真正地融入影视内涵，为游客提供人性化服务和丰富性体验。影视方要保证自己的主权，不能被旅游公司牵着鼻子走，要保证文化质量和坚守艺术品位，防止过于商业化而流失艺术内涵，损害自己的创意成果；从产业内部来说，要在各个环节积极与旅游方拓展新的商业模式，尽可能地延长产业链，培育价值链，保障影视工作团队的经济权利。影视方与政府也要保持密切联系，合理利用公共资源，举办大型影视公关活动，既为产品和内容带来热度，也能积极响应政府的文化建设措施。

2. 商业综合体（以青岛东方影都为例）

商业综合体的本质是地产建设，地产开发商作为影视基地的投资主体能够发挥的优势在于资源整合。首先是对土地资源的整合，其次是资金方面和市场的对接，也是

① 季伟. 影视基地发展理论与实践探索 [M]. 北京：中国电影出版社，2011.
② 水平战略是指企业在充分调查目标消费者的基础上，通过了解目标消费者的其他需求，选择其需求范围内的某一个或几个行业的厂商组成战略联盟，更好地满足目标消费者的需求的一种企业行为。

房地产商的一个优势,最后就是对各种社会资源的整合,比如政府的教育、政府的体育设施、政府的配套设施,包括后期匹配的很多商业配套、交通、市政,都是由房地产商来完成的。①

(1) 商业综合体模式的价值

① 为影视产业赋能

依托万达集团雄厚的资金优势,以及万达集团本身对文化产业的布局所带来的相应的渠道资源,青岛东方影都能够吸引大量的剧组和影视企业前往入驻。当"影视地产"摆脱居心不良的"圈地"目的,用完善的配套服务体系激发文化产业的集聚效应时,地产是能够为影视产业赋能的。例如,青岛市政府出台了《关于促进影视产业发展的若干意见》,由青岛市西海岸新区和社会资本各出资50%设立了总额为50亿元的影视产业发展资金。曾在青岛东方影都拍摄制作的《流浪地球》《疯狂的外星人》《一出好戏》《环太平洋:雷霆再起》就按照30%~40%的补贴率,共获得3 681.12万元的制作成本和补贴资金。青岛东方影都能够有如此发展势头,离不开投资主体与政府的密切协商,使得政府在前期的规划上就有意识地为青岛东方影都保驾护航。《山东新旧动能转换综合试验区建设总体方案》和《山东省影视产业发展规划(2018—2022年)》也体现出山东省政府对影视产业顶层设计的愿景。

② 运营体系较为成熟,市场导向强

位于我国民营企业之列的万达集团早在2005年就开始进军文化产业,以商业地产的模式做电影院线,之后还并购了美国电影院线(American Multi-Cinema,AMC),成为我国规模最大的院线商。万达集团在院线与影院之间,企业内部组织结构中的营运中心从制定标准、操作流程到监督实施,都有一套成熟的模式。依托资产联结模式,院线以资本供片为纽带,对旗下各个城市的连锁影院实行统一品牌、统一排片、统一经营、统一管理的发行放映机制。

③ 不缺客流,保障消费购买力

不同于一般位于乡镇地区的文旅模式下的影视基地,商业综合体位于城市内的特点就决定了它本身具有巨大的客流量。尤其是青岛西海岸新区在2014年成为第九个国家级新区,其商业综合体包括了万达影城、滑冰场等娱乐设施及200多家品牌店与美食店。与此同时,青岛东方影都与国外的电影机构紧密合作交流,举办了"新西兰电影周""印度电影周""中法电影周"等活动。此外,还将商场的客流作为潜在消费群,提升电影产业的消费购买力。

(2) 商业综合体模式的结构

商业综合体是对城市中商业、办公、居住、旅店、展览、餐饮、会议、文娱等城市生活空间的多项功能进行组合,并在各部分间建立一种相互依存、相互裨益的能动关系,从而形成一个多功能、高效率、复杂而统一的综合体,具有高可达性、集约性、整体统一性、功能复合性等特征。商业综合体往往是城市地产开发的重要规划项

① 刘光宇. 从地产开发商到影视产业园运营者的智慧转身:专访金田影视产业园总经理杨峰[J]. 安家, 2016 (2): 93-106.

目,是城市空间的重要标志。因此,在商业综合体项目运作及其后的运营管理中,房地产企业、商业、酒店企业等都会成为管理结构的主要组成部分,形成一种相互依存、利益共享的紧密关系。

例如,青岛东方影都主要由融创影视产业园、融创茂、融创乐园、大剧院、星级酒店群、融创游艇会、滨海酒吧街、国际医院、国际学校等业态组成,其管理结构涉及多个公司,包括青岛东方影都融创影视产业园管理有限公司、青岛万达东方影都影视产业园管理有限公司、青岛东方影都影视产业管理有限公司等。这些公司共同构成了东方影都的管理框架,涵盖了影视产业、文旅产业、酒店产业、商业、教育等多个领域的管理和运营。

商业综合体管理框架结构与文旅模式结构最大的不同之处在于联结各个主体的纽带不同,商业综合体各个商业主体之间的纽带主要是房地产商,而文旅模式各个主体之间的纽带主要是政府。商业综合体是比较纯粹地以市场为导向,各个商业主体之间的关系更像是股东之间的关系。而文旅模式不纯粹是以市场为导向,由于政府主体的纽带作用,在注重经济效益的同时,也会兼顾社会效益、文化效益。

三、管理模式

影视基地按运作主体来划分,主要有三种类型,分别是国有化运营、民营运作,以及政府主导、民营运作。

1. 国有化运营

国有化运营的影视基地在战略上讲求经济效益、社会效益和文化效益并重,在运营过程中处于领导地位,管理讲究程序化。这种影视基地的优势是具有稳定的投融资渠道和机会,能够应对不可抗力,获得按照计划和目标实现的较为稳定的发展。国家需要用影视作品来实现一些宣传和教育目的,所以会有比较稳定的影视项目,保证影视基地在市场较为低迷的时候也能正常运转。除此之外,由于目前影视基地最主要的运营模式是文化旅游,文旅部门会对影视基地的运营进行监督。国有化运营的劣势在于:第一,对影视基地的运营和管理行政干预过多,不能充分发挥市场作用。第二,资本结构不合理,表现为企业的流动资产率低,固定资产率太高。影视基地占地面积大,且设备折旧率高,维护费也高,如若不能有效经营,便会造成国有资产的流失。第三,资本运营管理混乱,人才多为上级派遣,不具备专业的判断力。第四,缺乏监督和治理体系,不合理的投资行为频繁发生。

2. 民营运作

民营经济是进入市场经济时代后当下影视基地最主要的力量。民营化运营以获取经济效益为主要目的,优势就是在商业模式上较为成熟,尤其在产品和营销上相较于国有化运营的影视基地更为多样化和灵活。例如,在影视产品的开发上,会深入研究迪士尼模式,并借鉴到本土的企业运作之中,拓宽影视基地的产业链与价值链。另外,民营影视企业的诞生和成长深受我国市场经济逐年活跃的影响,大多数企业从一开始就紧随世界经济浪潮,引进了集团化发展的成熟现代企业管理模式。

但是,民营影视基地的投融资相对来说比较艰难,尤其是影视基地前期的投入成

本高，投资回收期长，致使本就信用等级低的影视公司很难生存。除此之外，民营影视基地虽然在人才吸引上更有优势，但由于本身更偏向于服务型生产，所以更多的人才不是出身于影视科班，而是属于跨领域的经营管理人才。影视是一门需要投入长期热情的行业，人才在短时间内不能获得可观的收入，跨领域人才的其他职业选择多，流动率高，使得民营企业留不住人，日趋浮躁。

3. 政府主导、民营运作

近几年政府主导、民营运作的运营管理模式较为流行，这种模式的合理性促使一些影视基地进行了良性转型升级，也使得影视基地在新时代下产生了一种新的经济形态，即国家特色小镇政策和浙江经济发展模式下的"影视（文化）小镇"。

第五节 我国影视基地运营管理的问题及改善措施

一、我国影视基地运营管理的问题

1. 行政导向强，市场导向弱

影视基地的投建从诞生起就一直热潮不断，既源于政策对文化建设的扶持，又源于民营外资的投资热情。"热钱"不断涌入影视圈，使得影视基地的数量不停增长，亏损、废旧、关停的也在增多。

政府和民间对影视基地的投建暗含"圈地"和"炒房"的目的。政府希望将影视基地作为当地的文化名片，实现区域文化建设的目标。民间瞄准的是影视基地周边的住宅产品的开发，以此实现巨额盈利。在一定程度上，二者看中的都是土地和房产增值，于是在建成后便不再重视经营状况，任由其亏损和关停。从诞生环节来说，早期投建的大量影视基地国有控股的多，重规划、轻市场的问题依然存在。

2. 定位模糊，影视依托弱

虽然影视基地为了寻求新的盈利模式从未停止与其他行业的"联姻"与合作，但是基本上停留在旅游和娱乐的板块内。这与我国影视工业化程度低有关，使得影视产业在与其他资本合作时只是承担宣传功能，影视依托弱，未形成影视文化艺术的核心竞争力。

3. 重复投资，经营效益差

我国影视基地在运营上过于依赖"文旅"的定位，文娱占据盈利板块的大部分，形成以旅游为主、以影视为辅的特征。而资本对影视基地的投建也过于依赖文旅模式，重复性投资多，损害了影视产业的生态健康，使得影视基地的产品呈现同质化的倾向，个性化和差异化弱，千"城"一面。影视基地的投建成本高、占地面积广、回本时间长，而近几年我国影视基地的数量不断上升，投建前缺乏合理的市场调研与竞品分析，一窝蜂盲目投资，正式开园后也不能真正紧随市场提高产品的质量和附加值、提升产业基础的创新度、精进经营与管理，逐渐沦为泡沫和空壳，造成大批资产闲置。

4. 经营管理人才严重匮乏

影视基地严格来说就是一个完全市场化的专门化的企业，需要专门的经营管理人

才。目前我国影视人才的教育培育，更多地侧重于艺术性和制作性人才，经营管理课程和专业设置较少。当下影视类的管理人才一般直接从实践中熟悉流程，积累有经验但是专业高度有所欠缺。

二、我国影视基地运营管理的改善措施

正视影视基地运营管理上存在的这些问题，就要坚定不移地坚持影视基地产业化、市场化、专业化发展方向，尽可能做到以下几点。

1. 做强影视产业，培育创新集群

产业集聚是相关产业内的企业、生产供应商、服务供应商，以及专门领域的相关机构（如大学、贸易协会、标准代理机构）在地理上的一种集中现象。国家的产业竞争优势趋向于集群式分布。就我国影视基地的现状而言，一方面，要清整现有的影视基地，将零散的影视基地规模化，围绕某一个产业集群进行组建，形成"众星捧月"的格局；另一方面，形成集群后，要积极发挥"创新集群"的内涵作用。

目前，我国影视产业在产业集群上已初具规模，如首都影视产业集群、长三角影视产业集群和粤港澳大湾区影视产业集群，但还有很大的提升空间。加拿大多伦多影视产业的卫星集群模式就值得借鉴：多伦多将众多中小企业在地理空间上整合在一起，减少了人力沟通和物流运输的成本，从而形成整个集群的低税收和低成本的优势，在经济和创意上都吸引了原好莱坞人才的"出逃"。

好莱坞人才的"出逃"包括"外包"和"外移"两种，前者是指电影产业链中比较核心的创作团队，如导演、演员、摄影，后者是指非重点的工作人员，即除去前者之外的影视作品拍摄中的所有人力和工作事务。创意与人才因多伦多的成本优势而流失，这其实有损于好莱坞自身的电影业。

我国的影视基地可以对这种模式保持扬弃态度，学习产业集群化的经验，然后控制"外包"，放管"外移"。首先，需要规范我国影视基地的数量及在地理空间上的分布，不能随意地、重复地进行投建。其次，在影视拍摄与制作的业务上采取专一化战略，分工明确，形成差异化的竞争。最后，加强核心创意团队之间的交流与合作，放管"外移"，借鉴低成本优势吸引国外的影视资源入驻和合作。

除了积极发挥产业集聚在地理位置上的优势外，还应注重对创新集群的培育。创新集群是由企业、研究机构、大学、风险投资机构、中介服务组织等构成，通过产业链、价值链和知识链形成战略联盟或各种合作，具有集聚经济和大量知识溢出特征的技术—经济网络。创新集群和传统产业集群有本质差异。在创新集群的生态环境下，市场中会涌现出大量新知识和新产品。我国马栏山视频文创产业园较好地实现了"创新集群"的内涵，通过建立协同创新平台引进优秀的影视产品；同时，积极促进智库成果的研发与转换，出口创意版权，如湖南卫视的原创电视节目《声入人心》就被美国的制作公司购买了版权。除了知识和技术上的创新外，马栏山视频文创产业园又联合附近的企业和长沙学院，加强市场和学校之间的联系，对学生的教学注重专业技能和实践的训练，形成了稳固的人才引进渠道。

2. 提升文化创意内涵和品牌影响力

文化创意的内涵是基于文化资源的价值认知和元素提取，采用多学科交叉思维方式，融合传统技艺和现代技术，发挥创意者的智慧、技能和天赋，创造出具有新颖性、吸引力，以及差异化、易传播的产品。这一过程不仅涉及资源的挖掘、价值的认知、创意的创造，还涉及产品的传播、利用，形成了一个完整的链条。文化创意产业不是技术的运用或简单的投入，而是资源、价值、艺术与技术高度融合的智力活动，其成功的关键在于创意创新。提升文化创意内涵，就是要进一步提升资源、价值、艺术与技术的融合能力，进一步提升创意创新能力。如故宫博物院的文创产品"故宫口红"，通过将传统文化元素与现代设计相结合，不仅载有文化气息，还富有艺术美感，同时兼具日常实用性，经济实惠，成为受公众喜爱的产品。此外，随着现代科技的发展及新媒体技术的不断涌现，基于传统文化与现代科技融合的游戏类、科普类、体感类、沉浸式、交互式等电子文化创意产品，也会有更大的发展空间。

文化创意品牌是指那些把文化和创新作为核心竞争力的品牌。它们通常能将文化元素与现代设计理念相结合，创造出具有独特文化内涵的产品或服务。2019年12月28日，中国文创新品牌榜在北京揭晓，来自创意农业、文化金融、创意生活、文化旅游、文化教育等领域的50个新兴文创品牌入围，其中包括北京亮相文化传媒有限公司的"亮相十三绝"、太崆动漫（武汉）有限公司的"TAIKO"、天津市麻糖教育科技有限公司的"麻糖小课"等。

随着消费者对个性化、具有文化内涵产品的需求不断增加，文化创意品牌的发展也将更加注重创新和文化内涵的结合，进一步挖掘文化资源，尤其是传统文化资源，利用现代科技手段进行产品开发和营销，以满足市场的多样化需求。在此基础上，就可以形成文化创意品牌的市场影响力，从而带来更大的经济效益和文化效益。

3. 把握时代趋势，注重本土转换

我国的影视基地有自身的发展经历和逻辑，不能将美国的好莱坞模式和迪士尼模式当作唯一制胜法宝。好莱坞的成功在很大程度上取决于制片厂对院线的控制，它的黄金时代已经过去很多年，在新的时代有不同的课题和难题，如受到奈飞的强力冲击。我国拥有诸如阿里巴巴这种新的商业平台，结合5G、互联网、电商等时代新元素来拓宽影视产业链，显得更为迫切和重要。

案例：落寞的中原影视城

一、中原影视城概况

2012年，为了拍摄电视剧《大河儿女》，河南电视台和河南翰荣旅游产业投资有限公司联合投建了中原影视城。中原影视城位于河南省郑州市荥阳市广武镇，距离郑州市区42千米，兼具影视外景拍摄与旅游观光功能。中原影视城遵循传统的影视城模式，即"由戏带建"后，留用影视剧的拍摄场景供游客观光与娱乐。

中原影视城占地13万平方米，外部景观仿民国时期建筑群，主要取景地有三河

镇、风铃寨和2个摄影棚，其中三河镇包括3条主街道、1条辅街道，以及多个仿古商铺、茶楼、火车站等景观。风铃寨大多是村寨民居，包含茅草屋、四合院和窑洞等景观。1号摄影棚占地3 000平方米，内有20世纪30—40年代的办公室、酒楼和大厅，还有多条马道等可供拍摄用的场景。2号摄影棚占地4 500平方米，内有军营和牢房等场景。影视城内的景点最大限度地还原了民国时期的中原，还保留了《大河儿女》中的院落与钧窑。在这里取景的影视剧除了《大河儿女》外，还有电视剧《大刀记》（2015）、《无心法师》（2015）、《鬼吹灯之黄皮子坟》（2017），电影《夺樽》（2014）和《绝世高手》（2017）等。

中原影视城自投建以来，一直受到政府部门的高度重视，从2016年开始举办一年一度的中原民俗文化节，以春节庙会的形式，通过舞龙舞狮、旱船高跷、杂耍猴戏、戏曲表演等活动宣扬和传承当地的民俗文化，这也是影视城自身寻求转型的一次探索。从2013年正式营业到今天，中原影视城靠《大河儿女》的热播吸引了20余部影视剧前往取景拍摄，有过非常辉煌的时刻。据媒体报道，如今的中原影视城中许多景点因过于破旧而被拆除，其衰落的过程暴露了许多影视城的"通病"。从中原影视城的兴衰，可以窥见当前我国影视城建设的许多问题。

二、衰落原因分析

1. 同质化严重

据不完全统计，我国在营业的影视基地（包含影视城）大大小小近千个。从运营模式上分，大抵相同，一般都是既提供影视拍摄服务，又提供旅游娱乐服务。数量如此庞大，能够真正实现盈利的要么是从拍摄基地诞生的影视作品知名度非常高，或是作品具有"网红体质"，能够"由剧引流"；要么是基地的配套服务设施十分完善，能够满足多个剧组和工作人员较为全面的工作与生活需求。

就诞生于中原影视城最为闻名的《大河儿女》而言，作品既称不上经典，又没有流量，品牌价值不够高，商业转换能力低。《大河儿女》的受众也多是中年人，而当下的游客和观众以年轻群体为驱动导向，多为年轻人自己出游，或是年轻人带着中年人出游。相关的营销手段也不符合年轻人的消费习惯和心理需求。民国场景仿古建筑也不是中原影视城独有，上海车墩影视城和浙江横店影视城等许多影视基地都有类似时代和风格的场景。

2. 旅游体验感差

中原影视城可供游客玩乐的项目主要还是停留在基于场地建筑奇观性的拍照，景点主要集中在三河镇、风铃寨和2个摄影棚，相较于其他影视城来说，拍照的内容较为单一、种类少，缺乏趣味性。就某旅行APP上对中原影视城的评价来说，游客满意度低。其负面评价的内容有交通不便、景区破旧、可游玩的景点少、基础设施差等。如此来看，票价在60元一人，游玩时间为1~2小时，游客多为当地或周边附近的县市的村民，单就"逛城"这一项旅游项目来说，票价定位不太合理。

3. 运营管理不善

在运营上，中原影视城从2016年起，开始举办民俗文化节。随着国家对特色小镇的鼓励政策出台，2017年中原影视城被纳入广武镇第一批特色小镇创建活动项目，

得到大力支持。但是从目前的表现来看，只是实现了镇与村范围内的"自给自足"。民俗文化节"有人流无客流"，举办时间在正月初一至正月十六间。春节期间影视城内外地游客本就稀少，热闹景象更多的是由当地居民制造的，缺乏真正带动消费购买力的客流。而国家对特色小镇的纳入采取的是"宽进严出"的办法，其发展方式的核心也在于由一个特色产业带动全镇的发展，而旅游作为特色产业的发展在全国范围内同质化倾向严重，中原影视城作为广武镇中原文化风情小镇中的一环来撬动广武镇的旅游发展的支点显得较为单薄。在管理上，中原影视城缺乏对旅游景区设施的维护，不积极解决交通不便的问题，服务内容仅限于售票收款。运营管理不善的根本原因还是在于投建前缺乏合理的规划及对市场的调研，盲目投建，投建后经营能力跟不上而又放任不管。

三、失败教训总结

1. 要深入培育影视基因

影视城要转变固定不变的发展方式，不能只停留在"建与拍"的简单循环模式。要激发建筑物背后的文化之魂，充分发挥影视的荧幕效应，深入培育影视基因。可以从两个方面着手：一是提高影视与旅游的契合度，要注重与最新的项目或玩法结合。例如，定制旅游拍照，很多影视城都有此业务，旅游公司如果仅仅提供"影楼风"摄影，游客没必要专程走一遭。近期的抖音短视频、"网红"vlog、化妆品IP都是较好的突破口，关键是要能对产品和服务的项目进行及时更新。二是影视与其他领域结合，积极寻求与不同领域合作，丰富影视衍生品的形式。

2. 要满足消费者心理需求，重视体验与互动

随着大众休闲娱乐生活的日益丰富化，游客对旅游产品的使用更加重视体验。营销大师菲利普·科特勒曾在2015年世界营销峰会演讲中谈到战略营销导向的变化：1971—1980年的营销是以产品为导向，1981—1990年是以消费者为导向的，1991—2000年是以品牌为导向的，到了2001—2010年则以价值为导向，2010年至今是以价值观与共创为导向的。从这个变化过程可以清晰地看出营销1.0到营销4.0重心的变化，即从满足消费者需求到吸引消费者内心，再到迎合消费者心智，最后是帮助消费者实现自我价值。也就是说，当下消费者的消费需求早已发生实质性的变革，应用到旅游上，就是要更加注重体验与互动。例如，景区要丰富解说形式，让游客饶有趣味地了解景点背后的故事；打破以往由导游或机器单向介绍内容的惯例，引入信息化和数据化的智慧旅游模式，运用VR眼镜创办沉浸式戏剧体验场景，开启可选择的故事线，在场景中设计与影视剧人物的互动，丰富游客的"影视旅游"体验。

3. 要提升旅游管理能力

在景区开发前要对景点展开适量的市场调研和科学规划，景点的分布要以集中为原则，要更有利于游客出行。对于分散的景点，也要给出合理的线路推荐，从价格或服务上弥补缺陷，提高线路中的安全保护服务水平，供需求不同的游客选择，保障游客的权益。此外，要重视对景区服务人员的培训。服务态度是游客体验最直观的感受来源，要从根本上提高服务质量。此外，服务人员的技能状况也能反映景区管理效率。一般来说，景区的服务人员多是当地居民，景区的建设能带来一部分就业岗位，

对服务人员的培训也是要真正帮助当地居民提高就业技巧与能力。

【资料来源：侯建刚.首届中原影视城民俗文化节的收获与经验［J］.首播，2016（2）：41-42；侯建刚.影视文化产业基地：中原影视城掠影［J］.首播，2017（2）：50-51.有改动】

思考题

1. 影视基地主要有哪些类型？
2. 影视基地运营管理主要包含哪些内容？
3. 我国的影视基地运营管理存在哪些问题？以具体案例做简要分析。
4. 中原影视城的失败教训有哪些？它们能折射出影视基地建设发展中的哪些病症？

参考文献

［1］季伟.影视基地发展理论与实践探索［M］.北京：中国电影出版社，2011.

［2］张炳雷，王振伟.国有企业资本运营管理的问题探析［J］.经济体制改革，2016（2）：24-28.

［3］卢雯君，李枫.乡村旅游产业与文化创业产业融合关系的理论分析：以特色小镇建设为背景［J］.现代营销（下旬刊），2020（4）：125-127.

［4］王欣.探访东方影都：大片孵化器［J］.走向世界，2019（11）：76-79.

［5］钟书华.创新集群：概念、特征及理论意义［J］.科学学研究，2008（1）：178-184.

［6］李玉秀.产业群聚化：台湾文创园区独特建构特征［J］.中国外资，2017（23）：60-62.

［7］陆地，梁斐.多伦多影视产业的卫星集群模式［J］.新闻爱好者，2014（5）：63-65.

［8］彭侃，谈洁.产业集群视野下的中国影视基地发展研究［J］.当代电影，2019（8）：67-71.

［9］谢小兜.重磅！新诞生的文化和旅游部，到底意味着什么［EB/OL］.（2018-03-23）［2024-05-07］.https://baijiahao.baidu.com/s?id=1595710489097353678&wfr=spider&for=pc.

第四讲　横店模式与无锡模式

内容提要

我国影视基地的发展模式大致可以分为横店模式和无锡模式两种。前者是传统型的基地模式，后者是未来型（数字时代）的基地模式。

第一节　横店模式

一、横店影视城的发展历史

横店影视城是我国影视基地的行业龙头，能够取得今天的成就，不仅得益于市场经济的发展，还离不开当地一批民营企业家和乡镇企业的不断摸索与探寻。横店影视城的发展和壮大具有极强的本土性、特殊性，其成功启示值得研究和借鉴。横店影视城的发展可以分为五个阶段。

1. 第一阶段：1996—1999 年

横店影视城的历史从 1996 年导演谢晋为拍摄《鸦片战争》建造场景开始。在此之前，横店集团是一家高科技产业的乡镇企业，在 1994 年才开始布局文化产业的建设。创始人徐正荣凭借对文化市场和影视产业的判断力，建设了大量的电影院和文化村，致力于企业的文化培育。导演谢晋也正是综合了横店各个方面的优势，尤其是雄厚的经济实力和灵活的机制，选择此地作为新片的外景拍摄地。

1996 年 1 月 8 日，《鸦片战争》摄制组的美工师们来到横店实地选景；1 月 24 日，搭建电影《鸦片战争》拍摄基地"19 世纪南粤广州城市街"外景签字仪式暨新闻发布会在横店集团度假村举行；1 月 26 日，横店集团成立搭建电影《鸦片战争》拍摄基地"19 世纪南粤广州城市街"工程总指挥部。于是，一项主要由横店集团投资、占地 319 亩（1 亩≈666.667 平方米）、总建筑面积 6 万余平方米的浩大工程揭开了序幕。经过 5 个月的艰苦奋战，建设按计划如期完成。"广州街"并非一条街，它包括了 3 万平方米水面的人工湖、仿 1840 年南粤风情的人字街及红灯区，内有妓院、鸦片馆、酒肆、茶楼、赌馆、当铺、商店等场馆；十三夷馆则是当时侵华的各国列强驻广州的领、理事馆和商务机构，建筑风格多种多样。"广州街"是在摄制组人员的指导下，按照实物 1∶1 的比例施工兴建的永久性建筑群。

《鸦片战争》剧组在横店建造的"广州街"意义重大，不仅使这部片子有了场景上的丰富化、还原性呈现，还为横店影视城奠定了成为影视产业生产端头部企业的基

础，并使横店率先实现了文旅融合的格局。在《鸦片战争》后，横店又吸引了陈凯歌《荆轲刺秦王》剧组的到来。耗时8个月建成的总建筑面积达11万平方米的"秦王宫"，成为继《鸦片战争》的"广州街"之后横店建造的第二个影视实景拍摄基地。在21世纪到来前，横店影视城陆续建成八大外景基地，分别是广州街、秦王宫、明清街、大智禅寺、古民居、屏岩洞府、香港街、"清明上河图"，形成了横店"八面影视城"的基本雏形。可以说，当时横店的外景基地所覆盖的时空范围之广，已经可以粗略地满足我国影视剧主要的历史时期和类型的需求了。1996—1999年，一共有29个剧组到横店取景，其中多以电视剧为主，如《归航》《南方有嘉木》《雍正王朝》《小李飞刀》《绝代双骄》等。作品播出的火热随即引爆了旅游市场，吸引了大量的游客前往横店，刺激了当地的消费。横店年游客数量从23万人次增长到36.72万人次；仅1999年，就实现了2 600万元的营业收入。

2. 第二阶段：2000—2003年

（1）出现"免场租政策"

决策能凸显一个企业的战略管理能力。由于当时场租管理出现了一些问题，创始人徐正荣为了维护横店的品牌形象及与剧组之间的关系，在2000年宣布横店所有的实景拍摄地实行"免场租"政策。这一决策彰显了横店的野心与格局，以及高层的长远眼光和判断力。从表面上看，这一政策让利高达两三千万元，但横店以低成本的策略在短时间内吸引了大量的剧组。同时，横店还完善了配套服务体系，注重长效经营。剧组住房与旅游消费的收入构成了横店最主要的利润，源源不断的剧组与游客为这个地方增添了持续活力。2000—2003年，横店一共接待137个剧组，2002年游客人数突破了百万。

（2）横店管理层的调整

"免场租"政策使得横店爆发出巨大能量，而如何更好地为剧组提供更高效率的服务，如何提升景区的旅游管理水平，如何打造更为丰富的影视旅游产品等，成为横店集团保障盈利、实现更大的品牌效应需要解决的迫切问题。横店管理层不得不对整个企业及相关的企业进行一些重组，更重要的是要对管理体制进行变革和创新。应对的情况会证明在发展过程中能否施行现代企业管理模式与制度，将成为一个企业能否做大做强的关键。

（3）整合资源，创新管理

2001年，横店集团旗下所有影视拍摄基地、星级宾馆，以及与影视拍摄、旅游接待服务相关的20余家企业，被整合成一家公司——浙江影视旅业有限公司（2003年正式更名为浙江横店影视城有限公司）。2003年，横店影视城旅游营销公司成立，对原先企业内部各景区的营销队伍进行整合，根据业务属性又设立子公司，如旅游营销分公司、管理服务有限公司等。

公司重组后，在旅游管理和营销上形成了"横店模式"，主要体现在坚持"影视为表、旅游为里、文化为魂"的经营理念，规划横店的实景拍摄地的旅游路线；推行"一城一策"的营销方法。

（4）成立演员公会

随着剧组到来，大量怀揣演员梦的人来到了横店。尽管群众演员最主要的构成还是横店镇当地的居民，但是为了更好地服务剧组、规范群众演员管理，横店集团于2003年7月成立了演员公会，搭建了一个群众性的非营利组织平台。横店集团一方面保障入会演员的权益，如规范薪酬、处理劳资纠纷等，另一方面对入会演员进行专业培训，为各个剧组输送有基础技能的演员。

横店集团高管曾在接受访谈时介绍：有了演员公会以后，所有的合同都由新成立的影视管理公司与剧组签订，签订了以后，演员的工资发放由演员公会负责，每半个月发一次，不管剧组有钱没钱，都可以找影视管理公司要。剧组逃不逃，与群众演员没关系。碰到剧组逃，影视管理公司就先垫着。后来横店跟剧组约法三章，给押金，定期结算，解决了群众演员与剧组之间的矛盾。另外，横店还选择了若干领队到现场进行监管，凡是出现群众演员要挟剧组，第一次先进行教育，取消当天拍摄费，第二次就取消演员资格。横店还找到群众演员所在的二十多个村的书记开会，彻底打破不同的村各自为政的势力圈。

除此之外，横店成立了影视管理公司后，会派遣"协拍经理"，全程跟踪剧组，协调关系。横店还制定了规范的合同，在合同上写清楚所有的收费项目，只有"明规则"。如果不认可，可以谈，谈定了签约，协约之外的钱，一分钱都不用付。①

横店成立演员公会在全国范围内是首家，之后才有影视基地进行效仿。截至2018年，在横店演员公会注册的群演人数已经达到6.8万人。

3. 第三阶段：2004—2011年

（1）建立横店影视文化产业实验区

2004年4月，经国家广播电影电视总局批准，横店成立了第一个国家级的影视产业实验区。横店影视产业实验区打造了五大功能体系，即要素构建体系、策划制作体系、服务体系、展示交易体系和后产品开发体系。在横店影视产业实验区集群的组成结构中，各个体系均有大量的产品支撑，如要素构建体系中包括由广州街、香港街、"清明上河图"、秦王宫、江南水乡、横店老街、明清宫苑、明清民居博览城、古战场、武打片、枪战片等实景基地和高科技摄影棚集成的影视拍摄基地；还有为规范演员市场而组织的演员工会，承担着演员中介功能。

在展示交易体系中，横店影视产业实验区拥有先进齐全的影视博览中心，创办风格独特的高品位电影节；影视后产品开发体系中有依据纵向产业链而投资建设的包括影视主题乐园、音像图书制品和玩具、电子游戏等在内的衍生产品。实验区服务体系既有配套的各项通信、网络、宾馆餐饮等服务，还引入了浙江省广播电影电视局电影审查中心、浙江省电视剧审查委员会的外派工作站，提供相应的审批服务。②

实验区的体系搭建基本覆盖影视的全产业链，体系内各个要素之间互相扶持与合

① 黄耀华，谢江林，王维强. 横店影视城：大而全的"独立王国"：对话浙江横店影视有限公司总经理殷旭 [J]. 南方电视学刊，2013（2）：31-35.

② 史征. 集群网络建购与优化：中国影视拍摄基地突围之路：基于横店影视产业实验区的启示 [J]. 电视研究，2009（11）：44-46.

作，奠定了横店的影视工业基础，形成了集聚效应。这成为横店影视城保持在国内影视基地一流地位的重要"硬实力"，对促进当地文化建设具有重要意义。浙江省东阳市政府出台了《东阳市人民政府关于支持浙江横店影视产业实验区发展的若干政策意见》，提供了专项扶持基金和相应的优惠政策。

（2）深化"横店模式"的打造

横店继续深化影视与旅游的结合，影视方面从原有的影视拍摄基地的提供与剧组服务转向了影视全产业链的布局，旅游方面由原来的观光型旅游景点转向体验型主题乐园，率先形成了"上游影视制作产业+下游影视旅游产业"的运营模式。

一是布局影视产业链上游。2008 年成立浙江横店影视制作有限公司，主要负责电影、电视剧生产制作。2009 年，横店集团旗下全资子公司浙江横店影视娱乐有限公司（成立于 2000 年）开始投资电影院线并在全国运作。

二是精进营销与管理，丰富旅游产品。2004 年，横店影视城的游客达到 269 万人次，2012 年增至 1 177 万人次。2010 年正式挂牌"浙江影视城"，被评为"国家 5A 级旅游景区"。如此历程与成就，离不开横店集团不断与现代企业管理制度接轨，离不开高度市场化的运作模式。

在营销上，横店的"一城一策"表现出高度市场化的特征。横店成立了 29 个市场部，直接布局到客源市场。在营销组织上，采取了旅游业的成功模式——以代理商为中心。实践证明，代理商数量的多少及稳定程度对提升市场知名度、稳定旅行团数量尤为重要。

在产品上，强调以体验为主，创作了紧密贴合影视元素的情景剧、实景节目与演出，积极与国内其他著名文化机构共同举办了旅游节、演唱会、挑战赛等联动性、参与性极强的大型活动。

4. 第四阶段：2012—2015 年

（1）布局影视产业中游

在 2011 年与澳大利亚阿德莱德电影公司等影视机构合作的大电影《寻龙夺宝》项目中，横店对内容及版权的发行拥有绝对的主控权。

（2）产业集聚效应明显

2012 年 9 月，横店影视产业协会成立，华谊兄弟传媒股份有限公司董事长王中磊为首任会长。当年 11 月，横店影视产业实验区企业华谊兄弟传媒股份有限公司、东阳三尚传媒股份有限公司、东阳福添影视有限公司和东阳拉风影视文化有限公司入选国家文化出口重点企业。影视产业实验区共吸引超过 600 多家影视企业和关联企业，实验区入驻企业实现营收 78.11 亿元，同比增长 146.47%；到了 2015 年，实验区入驻企业实现营收 132.68 亿元，上缴税收 15.07 亿元，占 2015 年东阳市纳税大户百强企业总额的 25.89%。

横店逐步形成基地型的产业管理模式，一方面为入驻企业提供政策扶持、宣传推广、工商注册、财务代理、行政代理等服务；另一方面推动设立文学创作中心、省电影电视剧审查中心、演员公会等服务机构，为影视产业打造一条从剧本创作到发行交易的产业链。

5. 第五阶段：2016—2020 年

2016 年，横店影视城的旅游收入为 13.14 亿元，同比增长 10.27%。2017 年 10 月，横店影视股份有限公司挂牌上市。截至 2017 年，横店影视股份有限公司旗下共有 43 家全资子公司和 216 家分公司。横店影视股份有限公司的影院发行重点布局三、四、五线城市，共有七大业务模式，分别是院线经营、影院经营（排片与服务）、票房分账、采购（如电影放映、设备卖品等）、市场推广（如营销活动、公共关系、媒体推广等）、与商场合作、与票务代理机构合作。其中，院线经营包括对影院的管理和加盟，以及资产联结型的影院投资拓展。

二、横店影视城的市场竞争优势

横店影视城是国内较为典型的电影产业集群。首先，横店影视城以影视拍摄为核心产业，这是产业集群形成的基础；其次，不管是影视相关产业还是辅助支持产业，都集中分布在横店影视城内或东阳市内，这是产业集群形成的空间载体；最后，横店影视城内既有器材租赁、演艺经纪、道具制作等覆盖影视制作全产业链的企业，还有学校、医院、研发中心等影视产品的支持品与互补品供应商、基础设施供应者和其他机构，并形成了一个有机的整体，共同作为横店影视产业集群的主体，形成了强大的市场竞争力。

迈克尔·波特提出的钻石模型是关于产业集群竞争力的重要理论，能够解释产业集群是如何作用的，表明了影响一个地区的产业竞争力因素在于生产要素（人力资源、天然资源、知识资源、资本资源、基础设施），市场需求（本国市场的需求及国际市场的需求），相关产业和支持产业，企业战略、结构和同业竞争，机遇和政府行为六个方面。其中，文化企业战略系统和需求状况系统共同组成了核心竞争力模块，生产要素系统和相关辅助产业系统共同组成了基础竞争力模块，政府行为和机遇因素共同组成了环境竞争力模块。[①] 采用波特的钻石模式来分析横店影视城的市场竞争优势，主要结果如表 4-1 所示。

表 4-1 横店影视城的市场竞争优势

维度	内容构成		要素条件及表现
基础竞争力	生产要素	区域优势	处于江、浙、沪、闽、赣四小时交通旅游经济圈内
		知识与智力资源密集	① 当地家庭手工业发达，工匠多；能够及时提供影视剧道具，并输出外地。 ② 江、浙、沪江南文化底蕴丰厚，高校众多，人才密集
		基础设施完善	① 覆盖面积广，基地完善。总面积 30 多平方千米，其核心景区面积 20 多平方千米。影视城下辖 12 个影视拍摄基地，总计用地 4 963 亩，建筑面积 495 995 平方米。 ② 场景丰富，摄影棚多。横店影视城不断完善的内景、街道、花园场景约 276 个，其中古装场景 106 个，年代戏场景 170 个。有摄影棚 20 个，其中甲级标准摄影棚 6 个，乙级标准摄影棚 12 个。 ③ 配套体系完善，宾馆、餐饮、游乐园、演艺中心、健身中心等一应俱全

① 童泽望，郭建平. 文化产业集群竞争力的提升路径研究 [J]. 科技进步与对策，2008（11）：91-93.

续表

维度	内容构成		要素条件及表现
基础竞争力	相关产业和支持产业	相关企业众多	截至2018年,东阳市共吸引了1 100多家影视企业入驻,覆盖影视生产的全产业链,累计输出影视作品5.4万余集
		支持产业全面	涵盖了包括器材、道具、服装、技工、杂工、车辆,群众演员和马匹等影视拍摄与制作的全要素产业
		辅助机构齐整	既有与行业相关的影视博览中心、演员公会、影视文学创作中心、影视职业学院等,又有工商注册、财务代理、行政代理等企业服务机构
核心竞争力	市场需求		文化消费需求大幅增长。2010年,我国电影票房进入了"百亿时代",到2018年已突破600亿元。当前我国社会的主要矛盾发生了变化,更加注重满足精神文化需求,影视产品是不可或缺的精神文化产品
	企业战略、结构和同行竞争		横店影视城作为文旅融合的典范,形成了"上游影视制作产业+下游影视旅游产业"的运营模式;实施一体化、规模化、专业化、品牌化的发展战略,始终走在正确的发展轨道上;坚持市场化的运营和服务模式,同时又获得政府大力支持。经过多年发展积累,横店影视城已经成为行业标杆和龙头企业,在同行竞争中优势明显
环境竞争力	机遇		一方面,全球范围内创意经济蓬勃发展,我国影视产业也处于快速发展和上升期;另一方面,文化强国、文化强省、产镇融合、乡村振兴、特色小镇等政策和趋势的发展大背景也会进一步带来利好
	政府行为		《关于加快电影产业发展的若干意见》《关于促进电影产业繁荣发展的指导意见》《中华人民共和国电影产业促进法》等电影产业支持政策的出台都表明政府对影视产业的大力支持。除了国家层面外,《东阳市人民政府关于支持浙江横店影视产业实验区发展的若干政策意见》还给予了横店影视城实际的基金支持

基础竞争力模块主要包括生产要素系统和相关辅助产业系统。文化产业生产要素包括文化资源、人力资源、资本资源和基础资源等,这些生产要素还可以进一步划分为基本要素(天然拥有或者不用付出太大的代价就能获得)和高级要素(需要经过长期投资和培育才能形成)两大类。在文化产业集群的发展过程中,天然要素的重要性正在不断降低,而高级要素的重要性正在不断提高。在横店影视城的发展过程中,相关产业、支持产业发挥了决定性作用。尤其是近年来我国对影视基地项目的前期投建成本较大,全国地域范围内都有或大或小的影视基地,且都具备区域优势和资源密集优势,如广东一带的影视基地众多。而横店影视城的地位难以撼动,最主要的支持因素就是其二十多年来积累的高级要素基础,包含了相关企业和支持企业的配套服务体系。

核心竞争力模块包括市场需求,以及企业战略、结构和同行竞争两个方面。文化是国家的软实力,国家对文化建设的重视程度直接影响影视产业的发展。另外,产业

成功的前提是企业善用本身的条件、管理模式和组织形态，并掌握国家环境的特色。① 横店影视城的影视产业是在当地的乡镇企业成熟的基础上发展的——东阳本身具有良好的产业基础。尤其是当地村民的传统手艺十分发达，可以被直接应用到一些古装影视剧的道具制作上。在民营经济发达的产业环境中成长起来的横店集团，具备精准完善的企业战略与高度市场化的企业运作能力。横店集团能够及时调整企业行政组织结构，及时对市场做出反应，就能很好地说明这一点。

环境竞争力模块主要包括政府行为和机遇。政府行为在文化产业集群发展过程中的作用主要体现在文化产业政策制定的科学性、合理性和适时性，以及对文化产业的扶持力度和文化市场的规范程度等方面。机遇因素虽然可以对文化产业集群的形成和发展起到重要的催化作用，但是这种机遇因素不是仅依靠人工努力就可以获得的。横店在全国文化产业的地位离不开国家的大力支持，如其早在2004年就正式成为国家级第一个文化产业试验区，成为重点支持对象，省、市政府提供了各类专项扶持基金和政策。

由此可见，产业集群的竞争力主要体现在：集群内企业可以通过竞争与合作获得更多的机会，也可以通过共享政府及公共机构提供的专业基础设施或教育研究项目来提高生产率，但更重要的是集群内企业的协同效应，以及支撑机构与企业之间的相互作用形成的区域创新系统，有利于提升整个产业的创新能力。② 横店较早就比较全面地形成了产业集群的格局。

为着眼于长远发展，激发产业集群最核心的创新力，2010年浙江横店影业有限公司成立，在战略上开始布局内容生产。

第二节 无锡模式

一、无锡国家数字电影产业园的发展概况

不同于传统影视城的文旅模式，无锡国家数字电影产业园更侧重影视生产本身的创新研发力，是将智力、知识和技术聚集在一起，并最大效率地转换为生产力的产业园区。

2009年，无锡国家数字电影产业园在无锡市雪浪钢铁集团轧钢厂的工业遗址上开始改造投建，于2010年经国家广播电影电视总局批准成立。2012年3月，国家广播电影电视总局与江苏省人民政府签订战略合作协议，打造中国数字电影产业标杆园区。2013年6月，无锡国家数字电影产业园正式对外开放。

整个园区规划面积约6平方千米，分为中心平台区、制作集聚区、预留发展区和产业配套区。其中，中心平台区承担了影视作品的前期拍摄和后期制作功能。在前期拍摄中，设有室内的10个高科技内景制作棚（一期6座、二期4座）、欧美街区、园

① 迈克尔·波特. 国家竞争优势 [M]. 李明轩, 邱如美, 译. 北京: 中信出版社, 2008: 102.
② 杨昌明, 江荣华, 查道林, 等. 产业集群资源支持力评价 [M]. 武汉: 中国地质大学出版社, 2008: 15.

林、庭院、堤岸，水面和水下等外景。内外景的拍摄场地内基础设施完善，化妆、调光、布景、同期录音、永久电源和信息传输通道等设施设备，一应俱全。后期制作分为素材上传下载区、录剪制作区、精编区、动漫制作区、成片输出区、中心机房和放映厅七个功能区域，并涵盖完备的后期工艺系统。除此之外，产业园区同样构建了专门供游客参观娱乐的区域——无锡影都文化旅游区，包括华莱坞电影时尚街、咏春美人街馆、数字电影科技馆等体验景点。

开园以来，无锡国家数字电影产业园以现代影视科技为定位，大力发展以数字影视为龙头的数字文化产业，以独特模式领衔"中国电影产业园区3.0时代"，产业特色鲜明，发展成果斐然，先后被评为"国家级文化和科技融合示范基地""中国重要制片基地""江苏省电影产业创新实验区"。

无锡国家数字电影产业园已建成了一条较为完整的现代电影产业链，打造了包含科技拍摄棚、水下特效棚、虚拟摄影棚、5G数字影视创新中心等发展载体及数字影视全产业链服务体系，先后产出了《中国医生》《中国机长》、《流浪地球》系列、《西游记》系列、《人世间》《那年花开月正圆》等一批大型影视剧项目，以及《幻乐之城》《中国梦之声》《为歌而赞》《B站最美的夜·跨年晚会》《央视网络春晚》等一批热播综艺节目。

二、无锡国家数字电影产业园的发展模式

无锡数字电影产业园已获得"国家级4A级景区""太湖影视小镇""江苏省版权贸易基地""江苏省影视游戏版权贸易（无锡）基地"等称号。

截至2020年，无锡国家数字电影产业园已集聚国内外影视拍摄和制作企业近千家，拍摄制作了800多部影视剧，2019年产值达65亿元，实现税收6.4亿元。无锡数字电影产业园与传统的影视基地在发展路径上呈现出明显差异，其模式价值值得重视。

1. 明确定位——以高科技后期制作为核心竞争力

无锡国家数字电影产业园的定位是"中国首批科技影视之都"，这是2017年无锡市人民政府发布的《市政府关于支持无锡国家数字电影产业园建设发展若干意见（2016—2020年）》中明确提出的发展目标。这一目标的确立，跟无锡本身具有较为成熟的影视和数字技术产业基础有关。

无锡早在1987年就由央视控股的中视传媒股份有限公司投建了我国第一个影视基地，形成了"以剧带建"的文旅商业模式。三国城、水浒城和唐城三大外景基地诞生了《三国演义》《水浒传》《唐明皇》等百余部优秀影视作品，推进了我国影视旅游的发展，奠定了无锡良好的影视产业基础。另外，近年来无锡大力发展数字经济，拥有一大批大数据、云计算和物联网企业，其软件、动画和动漫产业也发展到了一定规模，其中无锡太湖新城科教产业园汇集了众多软件研发、动漫、创意等高端人才，打造了研发孵化园，为"科技影视之都"的建设奠定了技术基础。

传统的以旅游为主要盈利模式的影视基地非常注重对外景、实景的投建，占地面积大、成本高昂，不正当的投建目的和不恰当的运营管理导致大量的土地资产沦为

"死地"。影视仅作为旅游依托难以实现产业创新升级，无法适应当下影视生产制作、观众欣赏口味的转变趋势。高科技的后期制作越来越成为影视制作的重头戏，无锡国家数字电影产业园将此作为发展定位，避免了陷入同质化竞争的困境，抓住了影视产业的特殊性，适应了"数字经济"的经济发展新趋势。园区基本形成了以数字电影科技拍摄、后期制作加工、电影制作软件研发为主体的特色优势，Base FX、北京天工异彩影视科技有限公司和江苏泓雅集文化传播有限公司等顶尖特效公司都已在园区落户。

2. "园校企"的人才路径保障

人才是影视产业长期发展的可持续动力，是影视产业创新研发的核心，也是我国影视产业后期制作环节中与国外影视基地实力形成差距的主要因素之一。市场是否能迅速承接当下高校体制输出的人才，基地是否能在短时间内聚集一批高质量且能迅速上手的影视人才，是否能形成一个集品牌影响力、默契度、进步性于一体的人才团队培养模式，都是人才吸纳和培养过程中需要解决的问题。

无锡国家数字电影产业园与美国南加州大学电影艺术学院、中国传媒大学、北京电影学院、江南大学、无锡埃卡内基培训学院、北京大学软件与微电子学院等高校和培训机构合作开发影视后期课程，园区成为企业与高校沟通的桥梁，高校根据园内企业的需求进行有针对性的培养，为企业输送人才。

中国电影科学技术研究所还与无锡国家数字电影产业园紧密合作，在一些电影关键核心技术和难题上寻求突破，它们的目标是坚持电影关键核心技术自主创新，重点突破制约电影产业发展的难题，加快实现高水平科技自立自强。这是园区长足发展最有力的科技人才支撑。

3. 完善的服务体系

无锡国家数字电影产业园搭建了包含六大平台的服务体系，分别为剧本服务、人才服务、协拍服务、行政服务、金融服务和政策服务。这一服务体系不仅覆盖了影视产业的内容生产、拍摄、后期制作的专业环节，还减少了影视产品流通过程中的烦琐程序。无锡市政府出台了相应激励政策，从2016年起，园区每年以完成1亿元税收为基数，将超基数市级留成部分的80%以专项产业资金的形式支持园区发展。专项资金用于九个方面：税收贡献度奖励、租金补贴、品牌企业落户奖励、平台设备投资奖励、名人工作室落户奖励、影视作品获奖奖励、重要影片立项奖励、企业上市奖励、企业总部及整体入驻奖励。服务体系的完善和实实在在的激励政策与措施，对于影视企业和人才的吸纳发挥了重要作用。

案例：数字创新大潮涌向无锡，谁是提升城市创新力的"主角"？

当下，大量口碑甚佳的国产科幻大片百花齐放，在赢得票房与观众口碑的同时，也让大家产生相同的疑问：这些影片到底是如何拍出来的？

观众们或许会联想到一个场景：演员们站在绿幕前面进行无实物表演，后期工作人员需要进行人物抠像，再把绿幕替换成特效画面。

不过，伴随着技术的更新换代，这种拍摄手法迎来了新的变革。

走进位于无锡滨湖区的无锡国家数字电影产业园的摄影棚，一块长44米，高10米，直径为23米，呈大角度圆弧形的大屏矗立在人们面前。

这块中国最大的电影级巨幕拍摄屏，其实不只是一块"超级屏"，而是一个"核心硬件"，它的背后是中国电影科学技术研究所和无锡国家数字电影产业园正在联袂打造的国内首个"5G智慧虚拟摄影联合实验室"。

那么，在如今这个文化数字化方兴未艾，新型文化业态和文化消费模式在各地不断涌现的时代，为何"中国最大"和"国内首个"都选择了无锡？

一、进军产业上游，高能级产业"加速"新跨越

国家电影局发布的数据显示，2021年年底，中国银幕总数已达82 248块，位居全球榜首。2022年我国电影总票房为300.67亿元，2023年第一季度全国电影总票房为158.58亿元，同比增长13.45%。从这些数字指标上看，毋庸置疑，中国已经成为世界电影市场增长的主要引擎。

然而，票房和银幕数量的增长，尚不足以说明整个产业的良性发展。"影视基地不仅要满足当下的需求，更要有前瞻性的布局。"中国电影导演协会副会长王红卫曾提及，观众在迭代，影视作品在更新，影视产业必须引入新技术、理解新概念，以满足"未来观众"的期待为落脚点做布局。

基于这样的考量，党的二十大报告也提出实施国家文化数字化战略，正式出台《关于推进实施国家文化数字化战略的意见》，而其提出的八项重点任务之一就是要"加快文化产业数字化布局"，创新文化表达方式，推动图书、报刊、电影、广播电视、演艺等传统业态升级，调整优化文化业态和产品结构。

可以看出，在数字化浪潮席卷全球、数字技术高速发展的当下，数字文化产业成为推动优秀文艺创作和文化产业高质量发展的重要引擎，推动文化发展迈上新台阶，"数字创新"无疑是关键词。

大势之下，6月20日，2023中国·江苏太湖影视文化产业投资峰会暨电影科技周开幕，国内影视企业高管、行业精英、业界"大咖"齐聚无锡，以"数字引领、智能跨越"为主题，共同探讨数智时代下中国电影产业新一轮的发展之路。

对于肩负"掌握自主科技、讲好中国故事"使命感的无锡而言，此次峰会的举行，可谓恰逢其时，这既是属于无锡的重要时刻，也是属于中国影视发展史的重要时刻。

一方面，随着电影工业产业迭代更新，数字技术正成为各地竞相追逐的优质资源，此次活动称得上是找准了国家所需与无锡所长的交汇点，有望为无锡打造"中国电影产业创新实验区""国家数字文化产业高地"探索出一条行之有效的道路，以更高站位描绘无锡发展新路径。

另一方面，在当前电影行业正着力探索"虚拟摄制+5G网络传输+人工智能"融合创新系统工程的时代背景下，这次峰会或将成为江苏乃至中国电影高质量发展史上一块醒目的里程碑。

时代选择了无锡，无锡自当不负所望。正如无锡市委书记杜小刚所言："希望以

本次活动为契机，让电影这门光影艺术在无锡融入更多的新科技，建好用好5G智慧虚拟摄影联合实验室以及三大中心，推进影视文化产业与人工智能、元宇宙、智能传播等数字技术深度融合，积极争创国家电影产业创新实验区，让电影这门创意艺术在无锡邂逅更多的新机遇。"

那么，为什么都指向无锡？

二、为什么是无锡？

能在全球贡献智慧，让世界听到中国声音，没有真功夫、硬功夫，是不可想象的。

在培育壮大新兴产业、前瞻布局未来产业方面，作为数字创新领域的先行者，躬身入局的无锡已然进入了"快车道"。

成果如何，用事实说话。

回望过去十年，在各参与主体的推动下，无锡国家数字电影产业园从无到有。作为部省共建的国家级影视园区、中国重要制片基地、江苏省电影产业创新实验区，目前园区已集聚规上企业800余家，其中包含博纳影业集团（简称"博纳影业"）、杭州猫眼文化创意有限公司（简称"猫眼文化"）等一批行业知名企业，以及墨境天合无锡数字图像科技有限公司、北京倍飞视国际视觉艺术交流有限公司、诺华视创电影科技（江苏）有限公司、北京盛悦国际文化发展有限公司等一批行业制作头部企业；创作影视作品1 200余部，《中国医生》《中国机长》《西游记之孙悟空三打白骨精》《西游记女儿国》《人世间》等一批影片先后获得各种国际、国内奖项；实现产值规模带动消费两个超百亿元……

"无锡国家数字电影产业园作为文化产业发展的主阵地，已成为无锡乃至全省展示形象的重要窗口。"无锡滨湖区委书记孙海东说，放眼全球、对标先进，数字电影产业园将持续增强自身"造血"和"供血"能力，努力打造技术一流、面向世界的数字影视名城，为中国电影工业发展贡献更多光与热。

另外，2023年4月，无锡市举行文化高质量发展大会，出台了《无锡市文化事业高质量发展三年行动计划（2022—2024年）》《关于推动无锡市电影产业高质量发展的若干政策》等一系列文件，明确提出要丰富"数字化供给"，加强对数字内容、元宇宙等高成长领域的支持引导。

其实，早在2022年6月，无锡市便发布了《创建国家电影产业创新实验区发展规划》，以无锡国家数字电影产业园为核心，辐射带动周边数字文化产业的发展，力争在五年内形成千亿级产业规模。

影视出品，数字科技，创作创意，文旅消费……依托无锡国家数字电影产业园，无锡市和滨湖区大力推动技术平台、创作平台、版权平台建设，不断提升数字影视、数字文化产业的发展实力，走出了一条独具特色的数字影视产业创新发展之路。

今天的无锡，正处在内容创新、金融创新、科技创新深度融合的黄金期，大力发展新兴产业，聚焦产业园区建设，正是打造"中国电影产业创新实验区"的一招妙棋。

三、做时代所需的建设者、推动者

站在全局高度,党的二十大报告对推动战略性新兴产业融合集群发展做出部署,赋予了新一代信息技术等一批新兴产业"新的增长引擎"的重要地位。

当前,我国的虚拟拍摄技术正突飞猛进,但仍有两点不足值得重视:一方面,影视 LED 虚拟拍摄技术作为一项新兴摄制技术,在经验积累、人才支撑、团队建设等方面尚存一定不足;另一方面,目前 5G 智慧虚拟摄影所使用的主流图像引擎、人工智能基础模型算法、电影摄影机数字成像器件等主要依赖于进口,在国产化研制应用方面尚存较大不足。

因此,在数字创新技术发展的关键时期,推进虚拟拍摄技术的广泛应用,发挥各平台在互联互通和资源整合中的作用,促进行业良性发展,打造赋能、共享产业新生态,是大势所趋,亦是时代之需。

同时,数字创新发展不是一场独角戏,握指成拳才能形成合力。深谙此道的无锡,在实现升维思考的同时,也在做好降维落实的具体工作,携手中国电影科学技术研究所,为中国电影联合打造了一块极具科技含量的"超级屏",也是中国最大的电影级巨幕拍摄屏;通过建设 5G 智慧虚拟摄影联合实验室和 5G 智慧虚拟摄影中心、AIGC 影视科创中心、影视智能算力中心,推动电影设置工业化、现代化、标准化的发展,在电影强国和文化强国的建设中画出浓墨重彩的一笔。

为此,中国电影科学技术研究所所长张伟表示,与无锡国家数字电影产业园合作共建 5G 智慧虚拟摄影联合实验室,能够充分发挥各自的科研优势和产业优势,推动电影科研成果实际应用于行业实践,加速虚拟摄制的工业化、现代化进程,逐步构建能够抵御重大技术风险的电影行业国家战略科技力量。

向新而创,释放数字创新红利;向实而行,释放高端产业生态新合力。站在新时代的发展风口,无锡将继续在数字科技层面,助力电影拍摄制作的变革与创新,从影视科技的视角思考中国电影产业的新一轮发展,推动国内自主研发技术在电影领域的落地应用,为未来中国电影进阶带来无限可能。

【资料来源:凤凰网江苏.数字创新大潮涌向无锡,谁是提升城市创新力的"主角"?[EB/OL].(2023-06-21)[2024-05-22]. http://js.ifeng.com/c/8QmzDhMxIm. 有改动】

思考题

1. 从横店影视城的发展历程中可以总结出哪些成功经验?
2. 横店影视城管理的哪些方面体现出现代企业制度的特点?
3. 演员公会成立的意义和价值是什么?
4. 无锡国家数字电影产业园的发展定位有什么特点?
5. 结合无锡国家数字电影产业园的案例,分析其发展可以给影视产业带来的启示。

参考文献

[1] 季伟.影视基地发展理论与实践探索［M］.北京：中国电影出版社，2011.

[2] 浙江省横店影视文化产业实验区管委会，浙江师范大学文化创意与传播学院.2015横店影视文化产业年度发展报告［M］.北京：中国电影出版社，2016.

[3] 童泽望，郭建平.文化产业集群竞争力的提升路径研究［J］.科技进步与对策，2008（11）：91-93.

[4] 林方亮.从工业厂房到影视基地：无锡国家数字电影产业园建设规划探索［J］.工程建设与设计，2012（7）：36-40.

[5] 横店影视股份有限公司.首次公开发行A股股票招股说明书［R/OL］.（2017-08-02）［2024-05-07］.https://file.finance.sina.com.cn/211.154.219.97：9494/MRGG/CNSESH_STOCK/2017/2017-8/2017-08-02/3604817.PDF.

[6] 无锡市人民政府.市政府关于支持无锡国家数字电影产业园建设发展若干意见（2016—2020年）［EB/OL］.（2017-03-20）［2024-05-08］.https://www.wuxi.gov.cn/doc/2017/03/20/1285367.shtml.

第五讲 影视（特色）小镇

内容提要

特色小镇是我国在新的发展阶段的创新探索和成功实践。特色小镇发源于浙江，2014年在杭州云栖小镇首次被提及，2016年受到住房和城乡建设部等三个部委力推。影视小镇是在国家特色小镇建设背景下发展起来的，从运营主体上看，有政府主导型、企业主导型和政府企业合作型三种模式。从影视小镇的运营现状看，还有很多地方需要改进和完善。

第一节 特色小镇的含义及国内外特色小镇发展概况

一、特色小镇是什么？

我国特色小镇是指聚焦休闲旅游、商贸物流、现代制造、教育科技、传统文化等特色产业和新兴产业，集聚发展要素，不同于行政建制镇和产业园区的创新创业平台。特色小镇一般利用3平方千米左右的国土空间，其中建设用地约1平方千米，通过市场主体推进综合开发，推进乡镇经济发展。

特色小镇这种在块状经济和县域经济基础上发展而来的创新经济模式，是供给侧改革的浙江实践。"浙江模式"的特色小镇区别于行政单元的建制镇，是非区非镇模式。特色小镇的产业定位聚焦于信息经济、环保、健康、旅游、时尚、金融、高端装备制造等七大产业。特色小镇原则上三年内要完成固定资产投资50亿元左右（不含住宅和商业综合体项目），坚持政府引导、企业主体、市场化运作，政府为其提供土地保障和财政支持。特色小镇在功能上是集产（业）、城（镇）、人（住宅）、文（化）、旅（游）于一体的复合型生活圈，一个小镇原则上只能有一个特色产业，大多以新兴类产业为主，且要遵循"产业建镇"的要求。

2016年，江苏省政府印发了《关于培育创建江苏特色小镇的指导意见》，确定了江苏特色小镇发展的总体要求、发展目标、创建路径和工作机制，明确江苏特色小镇坚持用"非镇非区"的新理念，用"宽进严出"的创建制，用生产、生活、生态"三生融合"及产、城、人、文"四位一体"的新模式，加快培育创建一批能够彰显江苏省产业特色、凸显苏派人文底蕴、引领区域创新发展的江苏特色小镇。

在特色小镇建设发展中，一些快速发展的特色小镇，在很大程度上被房地产商"绑架"，房子搞了一大片，产业却引不来，反而加大了房地产库存。2018年9月28

日，国家发展改革委称，在现有省级特色小镇和特色小城镇创建名单中，逐年淘汰住宅用地占比过高、有房地产化倾向的不实小镇，逐步淘汰政府综合债务率超过100%的市县通过国有融资平台公司变相举债建设的风险小镇，以及特色不鲜明、产镇不融合、破坏生态环境的问题小镇。

二、国内外特色小镇的发展概况

我国明确提出建设特色小镇的时间并不长，还不到十年。我国特色小镇的建设灵感来自国外的特色小镇，如瑞士的达沃斯小镇、巴西的格拉马杜小镇等，这些小镇都是特定产业中的佼佼者，并因其独特的文化、旅游资源吸引着世界各地的游客，推进了区域经济的繁荣。国外的特色小镇大致最早萌芽于19世纪中后期工业化和城镇化高速发展、大城市人口过剩、环境变差及乡村空心化的背景下。大城市周边小城镇的地价低、环境好、交通便利、自然或产业资源独特等优势，使得特色小镇建设逐渐受到重视。特色小镇是发达国家城镇化进程发展到一定阶段的特殊产物，是经济、社会发展到一定水平后的自然驱动，具有原发性特点，对均衡城乡发展、分流大城市人口有着积极作用。目前我国也进入了城镇化高速发展的阶段，发达国家经历过的特色小镇发展，对于我国的特色小镇建设及城镇化建设可以起到良好的借鉴作用。

(一) 国内特色小镇的发展轨迹

城镇化一直是全球经济发展中的重点，西方国家的城镇化经验纵然有许多值得借鉴的地方，但也不能直接嫁接至我国本土的发展。在总结云栖小镇、基金小镇和梦想小镇的发展经验的基础上，浙江省基于国家经济的阶段性特点、浙江省情和国外特色小城镇经验，将特色小镇的范畴和概念清晰勾勒了出来。

2014年10月，"特色小镇"这一概念首次被提出。在全国首个云计算产业生态小镇——浙江省云栖小镇举办的首场开发者大会上，当时的浙江省领导人在参会后感叹道："让杭州多一个美丽的特色小镇，天上多飘几朵创新'彩云'。"2014年年底，在全省经济工作会议上，浙江在国内率先提出打造特色小镇的发展战略；2015年5月，浙江省政府办公厅发布《关于加快特色小镇规划建设的指导意见》，浙江特色小镇的创建工作被正式列入政府工作重点，并步入研究探索与实施培育阶段。

特色小镇的建设能够在全国范围内大规模地开展，与我国经济发展进入新常态的大背景有关。我国小城镇的发展暴露出许多问题，党的十八大推出了"新型城镇化"战略，特色小镇正是这一战略背景下更加深入的建设方案。总体而言，特色小镇是我国新型城镇化发展的创新缩影。

2016年国家和地方都密集发文，提出要大力发展特色小镇。2016年6月，住房和城乡建设部、国家发展改革委、财政部发布《关于开展特色小镇培育工作的通知》，制定了到2020年培育1 000个特色小镇的工作目标，设立了特色鲜明的产业形态、和谐宜居的美丽环境、彰显特色的传统文化、便捷完善的设施服务、充满活力的体制机制五项培育要求。同年11月，国家发展改革委印发《关于加快美丽特色小(城)镇建设的指导意见》。截至2018年年底，全国两批特色小镇试点共403个，加上各地方创建的省级特色小镇，数量超过2 000个。这些小镇的建设和发展，体现了

产业、城市、人口和文化"四位一体"的发展新模式。

我国特色小镇建设的特色性主要表现为产业上坚持特色产业、旅游产业两大发展架构；功能上实现"生产+生活+生态"，形成产城乡一体化功能聚集区；形态上具备独特的风格、风貌、风尚与风情；机制上是以政府为主导、以企业为主体、社会共同参与的创新模式。

我国特色小镇承载了地方经济适应新常态的发展使命，承载了地方产业的发展前途，并将成为创业创新的重要战场。特色小镇的定位，必须真正体现"特色"二字，从小镇已有的发展资源着手，做出适宜的产业规划，以务实的态度推进特色小镇的可持续发展。

（二）国外特色小镇的发展概况

世界上有许多著名的特色小镇，有以景观聚集观光客的，如位于突尼斯首都突尼斯城东北部的西迪布萨义德，被称为"蓝白小镇"，之所以被称为"蓝白小镇"，是因为这个坐落在地中海边峭壁上的镇子，所有的房屋只有两种颜色：白色的墙，蓝色的门窗。再如，奥地利上奥地利州萨尔茨卡默古特地区的村庄哈尔斯塔特，是奥地利最古老的小镇，镇上一排排临湖而建的木屋，墙壁、窗户、阳台等都用木头作材料，各家有各家的风格。由于年代久远，哈尔斯塔特的建筑有哥特式的、文艺复兴式的、巴洛克式的，也有现代建筑。1997年，哈尔斯塔特被联合国教科文组织列为世界文化遗产。有的小镇以产业聚集人气，如巴西小镇格拉马杜。格拉马杜居民不到4万人，却有大大小小的巧克力制造商近30家，巧克力年产量达1 200吨，巴西的第一个手工巧克力品牌"布拉维"就出自这个小镇。2020年，格拉马杜被认定为"巴西手工巧克力之都"。再如瑞士的达沃斯小镇，阳光明媚，宁静优美，空气清新。早在20世纪初，达沃斯就设立了呼吸系统疾病的治疗所，为这里的宾馆业发展奠定了基础。如今达沃斯小镇在世界医学界占有重要地位，每年都有很多重要的医学会议在此召开。

独具特色的产业、丰富的文化资源、宜业宜居的环境，国外一些小镇凭借这些特色资源或区位优势，以某一类主导产业为支撑，带动当地经济社会发展，成为富有品牌知名度的特色小镇，在生态旅游、手工制造、教育科技、文化创意、医疗康养等领域不断做大优势产业，不断优化生产生活环境，努力探索可持续发展之路。国外特色小镇的建设发展过程中有以下几点经验可资国内借鉴：

第一，政府的理念和政策支持对于推动特色小镇建设与发展起着关键作用。英国政府从20世纪50年代起实施的乡村小镇建设，从单纯强调中心村建设转变为因地制宜进行村镇建设，使得村镇建设呈现出多元化的发展局面。美国格林威治小镇以对冲基金闻名于世，小镇集中了约300家对冲基金公司，管理着数千亿美元的资产。除了毗邻纽约的区位优势和完善的生活配套设施外，比纽约低很多的个人所得税税率也是吸引大量对冲基金落地格林威治的重要原因。德国从20世纪60年代开始，在城市功能分区的整体规划中，将特色小镇有机地组合进城市圈，建设互补共生的区域城市圈。政府政策、资金和技术上的支持在特色小镇建设中起到了重要的导向作用，激发了基层民众和民间资本的积极性。

第二，国外历史悠久的特色小镇在形成初期大多以工业生产制造为主，但随着市场发展，发展理念不断调整，产业链不断拓展，产业结构逐渐由制造业向旅游业和文化创意产业延伸。法国"香水之都"格拉斯就经历了由单一的皮革业到香水制造业再到以绿色农业为基础（鲜花）、新型工业为主导（香水）、现代服务业为支撑（旅游）的产业的转型过程。

第三，重视历史文化资源和生态环境的保护与利用。历史文化资源和生态环境是特色小镇的"内核"。许多国家的特色小镇不仅绿树成荫、干净整洁，而且具有独特的历史底蕴，更不存在"千镇一面"的现象。各国对历史文化遗产不遗余力地加以保护，并在小镇规划和建设中对其进行保护性利用，使历史文化遗产在保持特色小镇文化方面发挥了支撑作用。

第二节　影视小镇的特殊性

一、作为特色小镇的一个类别

影视小镇是特色小镇的一个特殊类别，是聚焦于影视产业、影视文旅的特色小镇。

影视小镇是在国家特色小镇建设背景下发展起来的。但是在具体运作、建设过程中，并不是由于国家特色小镇建设政策的出台，才有了影视小镇的发展，而更多的情形是已有的影视基地在发展过程中结合最新的国家政策与发展趋势进行自我转型与升级。

从发展路径上来说，我国影视小镇的建设发展，大致可以分为自下而上和自上而下两种。自下而上建设的特色小镇原本就有自己的历史文化和产业基础，在原有影视特色产业的基础上借助政策指导和扶助强化其发展，如浙江象山星光影视小镇。而自上而下建设的小镇，没有影视产业基础或影视产业基础薄弱，是利用科学规划和政策机遇进行培育，强调以产建镇，实际上是一种非区非镇非园区的复合型平台。国务院参事仇保兴认为好的小镇是自下而上的，差的小镇是自上而下、政府投资的；好的小镇与周边是共生、共赢的，差的小镇是两张皮、相互竞争的；好的小镇与产业和周边的结点有强大的联结，大家结合在一起进行利益共享，差的小镇没有联结；好的小镇有多样性的支持，差的小镇没有；在好的小镇里，企业是高度分工合作的，在差的小镇里则是老死不相往来的；好的小镇是开放的，差的小镇是就地服务的；好的小镇有超规模效益，差的小镇只是靠规模；好的小镇是微循环的，差的小镇还停留在大工业上；好的小镇主体是自适应的，有强大的自我萌发的动力，差的小镇是跟着政府号召，跟着大企业跑的；好的小镇是协同涌现的，差的小镇是单枪匹马闯天下的。[①]

二、影视小镇与影视文化产业园

影视小镇与更为常见的影视文化产业园有相似之处也有明确区分。

① 地产战略家. 十个案例辨析特色小镇的"好"与"差"[EB/OL].（2017-04-11）[2024-06-09]. https://www.sohu.com/a/133365774_671828.

影视文化产业园的特殊性主要体现在集聚企业和人才的专业性、技术性与中介服务性方面。首先，影视创意有别于其他文化创意，它具有视像转化、审查、投资和市场预测、资源调用等方面可行性的考量，不能天马行空不受约束。其次，影视作品的生产与制作对硬件设备和操作技能要求很高，一些影视基地被淘汰的原因就在于技术设备不能得到及时维护与更新。当下的影视观众非常注重影视产品的视听体验，对"大制作"往往情有独钟，而"大制作"的标志之一就是有震撼的视听效果，是建立在画面特效、调色、声音制作等数字技术基础之上的。最后，完善的中介服务是保障影视生产与制作有效进行的重要保障。影视创意作品是多部门多工种协作的结果。与其他文化产品相比，影视产品的生产制作过程更加需要和注重协作协同性。有专门的中介服务才可以保障各个部门各个环节的有效和有序运行。

影视文化产业园与影视小镇在产业集聚、空间布局上有相似性要求，但是影视文化产业园规划建设的规模有大有小，入驻企业和人才之间的连接可以紧密也可以松散。以影视生产为核心产业、规模大、产业链完整的影视文化产业园，可以自然"生成"影视特色小镇，如横店；如果逐渐丧失了影视生产的核心产业能力，企业与人才不再具有围绕核心产业集聚的特征，那么这样的影视小镇也会降格为影视文化产业园，甚至逐渐演变为其他产业园区。

三、国外的影视小镇

国外的影视小镇作为一种以影视生产为撬动力，集聚各地的影视项目和专业性资源，形成专业化品牌影响力，增强当地区域经济竞争力，这种发展方式有许多成功范本。不同的范本，丰富了影视小镇的内涵。

闻名全球的影视之都好莱坞可以说是当下最成功、最著名的影视小镇。好莱坞在19世纪时还只是洛杉矶郊区的一片农田，其发展历程中有两个决定性的转折点。一是房产大亨哈维·威尔考克斯在19世纪80年代买下这块地并建造了一座城市，包含了主街、邮局、教堂、图书馆和有轨电车等城市现代化的配套设施。这为好莱坞迎来工业性发展奠定了经济基础，尤其是有轨电车为这块地方拉来许多常住人口，慢慢形成了一定的规模并成长为一个城市。二是20世纪初电影诞生并迅速发展起来，爱迪生的发明专利垄断了整个电影市场。为了摆脱垄断，许多制片人发现了景色优美的好莱坞，这里厂房租金低廉、交通便利，最重要的是离新泽西州距离遥远，不受垄断权力控制。一些制片人在好莱坞尝到了甜头后，大批的电影公司都开始往这里迁移，包括福克斯、派拉蒙、哥伦比亚、华纳兄弟等实力非凡的电影公司。至此，好莱坞由于偶然性的事件和必然性的经济基础，迅速聚集了美国最顶尖的电影资源，成为电影造梦厂的代名词。

好莱坞是影视小镇自下而上形成的发展形态，而日本的柯南小镇则是自上而下型的小镇，更多的是依托政府对"特色产业"人为的规划和培育。这一类小镇的长线战略规划、旅游发展方向皆由政府出台，资金的投入和活动的推动也需要紧密依赖政府。日本柯南小镇实行的是基于动漫IP打造的文旅模式，建立在日本雄厚的动漫产业基础之上，虽然小镇对IP的推动容易陷入版权界定模糊的困境，但是由于依托政

府的优势，很多难点问题也会更加容易得到解决。但政府导向的小镇也存在难以向当地居民落实顶层规划、运营能力欠佳、行政性太强而不接"地气"等问题。

法国戛纳电影小镇则是以举办业界高水准电影节的方式，将电影节打造成全球关注的盛会，法国东南部的蔚蓝海岸等优美景色成为人们"赴宴的附赠品"。戛纳电影节不仅是每年电影艺术碰撞和交流的平台，还是众多电影人和不同领域名人的社交宴会。戛纳小镇的活力不像其他旅游产品一样依赖某一个固定的景点路线和表演，而是依靠一流电影节本身的艺术内涵及附加的社会和商业效益。

第三节　我国影视小镇的运营模式

2016年10月，住房和城乡建设部印发了《关于公布第一批中国特色小镇名单的通知》，将127个行政建制镇认定为"中国特色小镇"，其中将影视作为特色产业的小镇有两个，分别是东阳横店小镇与上海车墩小镇。除此之外，地方省级名单中上榜的还有宁波象山星光影视小镇、无锡太湖影视小镇、杭州西溪影视小镇和四川黄龙溪影视小镇等。2017年，横店小镇更是进入了中国TOP10特色小镇榜单。

国内能够成功借力国家政策发展的影视小镇，都表现出强烈的自组织性，它们或多或少都是从传统的以文旅为主的运营方式的影视城转型为影视小镇的。尤其像横店、车墩等影视小镇，它们本身在影视城的发展路径上已经位居头部。这表明，影视行业区别于互联网这类新兴行业，单靠政策规划及资金投入是难以促成的。

我国影视小镇按内容分为两种类型：一种是以横店小镇为代表的产业型小镇；一种是以华谊兄弟为代表的IP型影视小镇。

产业型小镇多位列原来影视基地中影视产业专业化程度较高的梯队，它们将影视产业作为当地的特色产业、核心经济，具有影视产业上游的生产要素属性，并孕育出与影视相关的衍生产业、配套产业。

由于IP型影视小镇占地面积大，这一类小镇多坐落在城镇、城郊，由核心特色产业与衍生产业、配套产业三者紧密结合而形成一个复合型的生活经济圈，符合作为特色小镇的"产、城、人、文、旅"五项要求。IP型影视小镇的商业目的性很强，影视仅仅作为一种元素服务于休闲娱乐，其实质是以版权和粉丝经济为运营方式的文旅项目。这种类型未落实"小镇"的住宅、就业等土地功能，"小镇"仅作为一个概念，调动消费者对乡村和城镇休闲生活的情怀，而很多此类小镇实际上坐落于城市中心区域。

从运营主体上看，影视小镇主要有政府主导型、政府与企业联合型、企业主导型三种运营模式。

一、政府主导型——宁波象山星光影视小镇

宁波象山影视城诞生于2003年，属于最早一批"由剧建地"的影视城，但在2010年之前，是一个年均游客接待不到10万人次、剧组拍摄年均2—3个、景区门票收入年均约500万元的"荒城"。2016年，宁波市政府在建设特色小镇的号召下，

对象山影视城进行规划,围绕特色小镇内涵中的以特色产业为核心,打造涵盖"产、城、人、文、旅"的复合型生活经济圈,将影视旅游作为象山县新桥镇的特色产业,以"重影轻旅"为导向着重打造影视拍摄等产业,衍生出相关配套、休闲娱乐等功能,通过产业活力造福当地居民,将象山影视城打造成一个生产、生活、生态相融合的影视旅游小镇。据统计,2019 年,象山影视城的营业收入达 37.22 亿元,同比增长 48%;景区门票、商贸和影视拍摄等营业收入达 1.4 亿元,同比增长 17%;接待游客量首次突破 250 万人次,同比增长 22%;引进 1 003 家企业(工作室)落户,同比增长 27%。2020 年,象山影视城的营业收入为 50.21 亿元,增幅达 34.9%;接待 195 个拍摄剧组,同比增长 30%。此外,在新型冠状病毒感染疫情中"逆势而为",让"象山影视城"在影视行业内获得了更高的关注度和地位。

从影视城到影视小镇,取得如此成效显然不能归功于概念上的改名,而是影视小镇主动运作的结果。宁波象山星光影视小镇是国内较早自觉探索政府主导、管委会运营的特色小镇的例子。象山影视城最初由政府投资开发,之后有一段时间转给了民营企业运营,在运营惨淡后于 2008 年又被政府回购。

2010 年,宁波政府成立了影视文化产业区管委会,小镇管委会是县政府的派出机构,主要负责制定影视文化发展政策、产业区建设规划、招商引资政策及产业区管理服务规范。2015 年启动了特色小镇党建工作,从组织架构、人才培育、社区创建等多方面对宁波影视文化产业政策进行落实,并提供服务,平衡与调节产业、企业和当地居民的利益与关系,推动小镇经济、社会和生态最大化发展。例如,通过设置"1+6+N"的创新组织架构,即包含 5 个村党支部和 1 个企业党支部及随时补充的支部,专门开展与服务影视旅游工作;在全县选拔影视和旅游方面的人才进行培育,开展活动、鼓励创业、孵化优质项目;组建党员进行巡逻,及时化解纠纷、提供援助,优化当地旅游管理。

二、政府与企业联合型——大厂影视小镇

2018 年入选亿翰智库发布的中国特色小镇品牌影响力排行榜的大厂影视小镇则是政府与企业联合型影视小镇。大厂影视小镇完全是新形势下的产物,它背靠地产公司——华夏幸福基业有限公司(以下简称"华夏幸福"),拥有成熟的市场化模式和丰富的运营经验。华夏幸福正是通过产业运营商的定位得以跻身地产公司前列。随着国家对地产行业政策的收紧,越来越多的地产商都在向城市运营商、产业运营商转型,它们不仅要开发土地和房产,还要开发配套服务设施、旅游项目和产业项目,最后进行产业整合和运营整合。

大厂影视小镇的运营模式可以概括为:以产业为主导,以土地为基础,以各种产业项目、旅游项目和房产项目为重点的全方位体系。同样,在大厂影视小镇的投建中,华夏幸福与当地政府合作,在大厂回族自治县内以影视产业为特色主导产业,通过打造完整的影视产业链对产业进行培育,包含人才孵化、前期拍摄和后期制作。大厂影视小镇既包括一般影视基地的业务范围,如影棚租赁、后期团队(剪辑、声音、特效)等,又依托首都影视文化集群的资源,联合北京电影学院、清华大学等高校

及影视制作团队，打造以"人才和项目"为抓手的影视项目孵化中心。

除了核心特色产业之外，华夏幸福通过地产开发、建设配套住宅、招商盘活土地等途径为影视产业提供配套服务并盈利，在大厂产业新城中建设和招商了公寓、学校、医院、酒店，为影视产业小镇提供公共服务配套设施，吸引从业人员的入住；实现了特色小镇"以产建镇"的要求，促进产业、企业和城镇经济协同发展。在企业招商运营达到一定成效后，政府为影视产业的发展保驾护航，完善产业配套体系，包括基础服务体系（行政审批、政策申报、生活服务）和增值服务体系（版权、法律、市场、人才、财务）。河北省版权局、河北省新闻出版广电局都在大厂影视小镇内设立了办事处，方便企业进行版权登记、项目申报等工作。

总体而言，这种社会资本与政府资本围绕特色产业的培育形成了一种合作关系——"利益共享、风险共担、全程合作"。大厂影视小镇运营模式如图5-1所示。

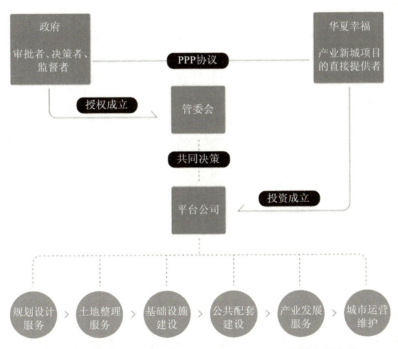

图5-1　大厂影视小镇运营模式示意图（来源：华夏幸福官网）

这种模式对政府的好处是，可以缓解财政方面的压力。建设影视基地这种前期投入巨大且收益周期长、盈利模式单一的项目，政府可以在基本不投资或者投资较少的基础上实现产业园区的建设。对企业的好处是，首先，前期能够低成本拿地，一般地产公司在开发之前，需要通过招牌摘牌的程序拿地，而开发政府与企业（开发商）联合型影视基地，不需要支付土地费用，只是在不同的合作阶段，按照收益比例分成，直到合同期满为止。其次，企业能够发挥自身的专业能力和市场化运作的效率优势，在短时间内集聚资金、技术和人才等资源。最后，通过对小镇内的配套设施的经营和管理，也能实现一定的盈利。

影视产业的自然集聚通常需要15—20年的时间，如横店影视基地经过了20多年

的发展才有今天的成就。大厂影视小镇在较短时间内就取得了不错的成绩,主要得益于这种政府与企业联合型的运营模式。

三、企业主导型——建业·华谊兄弟电影小镇

企业主导型的影视小镇,主要是企业自主进行商业投资、开发的行为结果。

建业·华谊兄弟电影小镇占地总面积约2 000亩,是集电影文化体验、电影互动游乐、电影展览、民俗演绎、民俗展览、特色美食、商业旅游等于一体的休闲娱乐旅游综合商业街区。电影小镇现有两条街区:电影大道街区和太极街区。电影大道街区展现了20世纪二三十年代郑州开放商埠及火车通行以来百业兴隆的历史面貌,还原了许多当年的老建筑、老字号,甚至对雅芳照相馆、瑞丰祥绸缎庄、20世纪的尖货聚集地华信昌百货店、1933年南京人王履之创办的郑州第一家化妆品专营店"华华工业社"等老招牌都进行了重新复刻。太极街区以发源于河南焦作温县陈家沟的太极文化与电影《太极》为创作原型,复原了电影里的陈家沟村落、小镇集市、京城等重要场景。同时,太极街还被打造成了河南本土文化的体验地,包括染坊、编织铺、灯笼铺、纸鸢铺、中原绣坊等。

建业·华谊兄弟电影小镇共有69个景点及表演、体验项目。其中,夜游演出《一路有戏》是被重点打造的最具影视特色的观赏体验项目。《一路有戏》共有200余名演员参演,长达70分钟的剧目涵盖三重时空、四幕好戏、八大场景,包括"德化街往事""战太极""中原刀客""电影工坊""时光匣子""幻境奇观""12号情报站""默片时代""易容变身馆""京城往事""江湖铺子""八零记忆餐厅""刺杀行动""影视人物秀""喜见客栈"等。

从功能性角度看,建业·华谊兄弟电影小镇主要是带有影视元素和影视文化特点的文化旅游项目,其影视生产性功能较弱。

第四节 我国影视(特色)小镇建设中的问题及可持续发展策略

一、我国影视小镇建设中的问题

影视(特色)小镇是我国城镇化转型与经济发展转型过程中的新生事物。由于各地产业基础、人才基础和政策保障的不同,影视(特色)小镇在发展中也出现了一些问题。从长期稳定发展的角度看,这些问题应该引起足够重视。

1. 影视要素生命力不强

影视小镇生命力延续的一个重要因素是影视要素。除了具有影视生产功能的影视小镇外,多数侧重于文化旅游的影视小镇与影视要素的嫁接主要在于场景、主要故事人物和可以提供体验的部分故事情节。这些影视要素如果要保持持久的生命力和市场号召力,就必须具有经得起时间考验的经典性。具有经典性又需要两个前提:一是具有大众性,要广为人知;二是具有温和的、普世的价值观,故事的价值取向要被多数人接受,而不是为少数群体服务。从这个角度来考量,很多影视小镇的影视要素并不具备这种经典性。影视要素与文化生态、意识形态的关系密切,在特殊情况下还很容

易受到非正常因素的干扰。

以全球最成功的影视要素迪士尼和漫威为例，二者在定位上非常清晰——纯商业片。好莱坞历经数十年形成的电影大众美学（悬念密布的情节、收获成长的主人公、普世的价值观等）是其影视要素极具市场影响力的法宝。此外，庞大和成熟的工业体系也能够保障它们的影视要素持续发挥商业价值，如系列作品上映计划，不仅使电影人物的故事得以持续，还能让观众因故事情节中的新挑战和新考验产生更具张力的情感注入。相较来看，我国的影视要素往往流于概念，产品之间的关系比较松散，形式也较为单一。影视要素的培育是一个长线布局，浮躁投机的心态很难支撑。

从影视产业整体看，影视要素的培育和打造需要工业化的、团队性的人才，而每个环节人才的水平和口碑都会对项目、产品及周边产生影响。影视产业其实就是注意力产业。而一旦某个被观众关注特别是被高度关注的人员出了这样或那样的问题，就会对项目、产品和周边产生不可估量的影响，甚至把所属影视企业推上风口浪尖。这种情形也会给影视小镇带来负面影响。

2. 载体性不强

衡量影视小镇的建设是否真实有效的一个重要指标，就是看影视产业作为当地的特色产业实现了多少"人"的变化。一方面要看它为当地居民带来了多少就业岗位，另一方面要看它吸引了多少人才。从这个角度衡量，我国绝大多数影视小镇的企业集聚和人才集纳的载体功能并不强，运作效率不高。

3. 影视产业与其他产业关联度低，未形成共生性

要真正用产业带动城镇经济的发展，必须在整个区域范围内形成一个核心产业，并围绕这一核心产业提供相关的配套服务。以大厂影视小镇为例，虽然大厂影视小镇内部的产业支撑体系较为完善，但从其与周边产业的联系来说，影视文化产业与其他产业的关联度较低。大厂产业新城中还布局了人工智能产业群，建设了商业综合体，目的在于承接京津冀企业的总部商务。这样，"影视小镇"只是小范围内、自命名的"小镇"，并不能构成大厂的产业核心，没有像横店那样形成一个完整的小镇生态系统，并不是对周边产业群产生巨大辐射效应的真正的影视小镇。

二、我国影视（特色）小镇的可持续发展策略

影视（特色）小镇若想持续有效发展，必须坚持以下几个原则。

1. 一镇一产

影视作为无形的智力制造产品，其创造性成果与工业化程度是区别于其他产业的重要层面。当某一小镇集结了某一行业的人力和技术资源，并以此为核心布局相关配套服务时，这个小镇就具有了独一无二的不可替代性。虽然我国幅员辽阔，具有特殊性，但是我国影视小镇的数量也不宜过多。真正意义上的影视小镇，必须以影视生产为条件与前提，影视产业必须是这个小镇的核心产业。

2. 协同效应

要形成"产、城、人、文、旅"有机共生的小镇生态，特色小镇与影视产业的结合应该产生协同效应。一方面，特色小镇为影视产业的发展集聚高端要素，包括产

业资源、资金、人才，可以加速影视产业的集聚效应。对于当地城镇发展来说，影视产业吸引了一部分的人口前往就业，形成常住居民。他们的生活需求可以促进当地地产、公共服务等配套设施的发展，进而推动城镇化架构的形成。另一方面，影视产业本身所具有的丰富的文化内涵能够形成许多文化符号，而文化消费的核心就是对文化符号的情感认同，能够为小镇提供可持续发展的生命力，形成新的文化消费习惯，并有助于新的城镇文明的形成。

3. 强化监管

特色小镇是近年来政府与企业摸索出的新事物、新模式，特色小镇运营机制的多元化在实施过程中也暴露出一些不完善的问题。企业方往往会追求经济效益的最大化，而政府方则要兼顾社会效益、生态效益和经济效益，二者在过程和结果的达成上并不完全统一也不完全对立。只有在合作中平衡好二者的合法权利，保障二者的合法权益，进一步切实完善相关法律法规和监管机制，才能实现长远发展。政府方应尽可能保持政策的持续与稳定，不能因人因事随意改变政策，以免给企业造成难以弥补的经济损失；企业方应尽可能做好项目的论证、规划和落实，不能为了获取一时的优惠政策而"画饼"忽悠，使得项目变成烂尾工程。

案例：大厂影视小镇

大厂影视小镇是政府与企业合作型特色小镇，由大厂回族自治县联合幸福华夏精心打造，位于北京国贸正东30千米潮白河畔的大厂产业新城北部，距离北京城市副中心8千米，地处京津冀经济圈和环渤海经济区的中心地带。大厂影视小镇定位于"中国影视产业第一镇"，坚持"孵化+产业化"双轮驱动发展战略，涵盖影视制作、电视传媒、影视科技、创意设计、动漫游戏、音乐、主题体验等产品线。小镇以"影视+"为核心发展方向，推动文化、科技、金融融合发展，构建影视创意产业完整链条和全新生态圈，打造世界级文化创意产业集群，建设全球影视创新实践区。

小镇的全部功能布局和技术标准均由好莱坞专家指导，国内顶级行业专家参与设计，以英伦建筑风格打造独具魅力的影视小镇风貌。影视创意孵化产业园一期、影视制作产业园一期、电视传媒产业园一期已建成投入使用，包括6个国际顶级影棚、3个国际领先4K演播室、3个置景车间、教学楼、首映礼堂、孵化楼、后期实训基地、创意楼、特效中心、专家工作室、青年营、教师范、商业区等。小镇构建了全系统、全覆盖的一站式服务体系。河北省新闻出版广电局驻廊坊市北三县办事处、大厂影视小镇版权服务站已先后在小镇设立，为企业和项目提供一站式绿色审批和版权登记的服务。京津冀华夏冀财大厂影视产业发展基金成立，助推文创企业发展。

大厂影视小镇一期聚焦影视综艺，形成产学研、内容和孵化、创意创作、版权交易、项目发起、前期筹备、前期拍摄、后期制作、衍生产品制作的产业链。后期将以影视产业、影视综艺制作为核心，带动特效制作、影视科技、动漫游戏、数字音乐、数字出版、影视软件、会议会展、文化综艺、旅游休闲发展。

在人才培养方面，大厂影视小镇已成为影视人才的孵化摇篮。世纪影业有限公司

与美国相对论影视学院合作的创世纪影视人才孵化基地已经开设编剧、导演、表演等多项课程；觉拾壹（中国）VR梦工厂开设定期VR人才培训课程；Base FX倍视学院、大疆传媒航拍培训课程、新片场"好莱坞大师班"也陆续开课。

大厂影视小镇是以影视产业链集群为核心的小镇，已迅速崛起成为京东文创走廊新坐标，荣获"中国文化创意产业示范单位""中国特色小镇优秀解决方案""国家备案众创空间""河北省十大文化产业项目""河北省文化产业示范园区""河北省众创空间""河北省科技企业孵化器"等称号。

已在大厂影视小镇拍摄和制作的项目包括央视《挑战不可能》《国家宝藏》《经典咏流传》《魅力中国城》《加油，向未来》，东方卫视《欢乐喜剧人》第三季、东方魔幻巨制《神探蒲松龄》，喜剧大电影《亿万懦夫》，浙江卫视《挑战者联盟》第二季总决赛、《高能少年团》，清华大学儒家孔子经典《仪礼·乡射礼》，安徽卫视《耳畔中国》，云南卫视《中国情歌汇》，爱奇艺《乐队的夏天》《青春有你》《偶像练习生》《明星的诞生》，优酷《这！就是灌篮》《这！就是歌唱·对唱》，电影《唐人街探案3》的部分场景等。

【资料来源：马越. 大厂影视小镇："全产业链条"模式文创产业新高地［N］. 廊坊日报，2018-06-05（A03）；河北新闻网. 大厂影视小镇：打造"中国影视产业第一镇"［EB/OL］.（2019-07-31）［2024-04-09］. https://zhuanti.hebnews.cn/2019-07-31/content_7442891.htm. 有改动】

思考题

1. 特色小镇的"特"体现在哪些地方？
2. 特色小镇的发展路径大致有几种？各具哪些优劣势？
3. 影视小镇的特殊性在哪里？
4. 分析大厂影视小镇案例，总结影视小镇可持续发展的必要条件。

参考文献

［1］张银银，丁元. 国外特色小镇对浙江特色小镇建设的借鉴［J］. 小城镇建设，2016（11）：29-36.

［2］白关峰. 国外如何建设特色小镇［N］. 学习时报，2017-12-11（A2）.

［3］周静，倪碧野. 西方特色小镇自组织机制解读［J］. 规划师，2018，34（1）：132-138.

［4］詹成大. 影视文化小镇：浸润特色与产业任重道远［J］. 中国广播电视学刊，2019（12）：26-28.

［5］宋眉. 影视文化产业发展与特色小镇建设协同机制探究［J］. 当代电影，2018（6）：58-61.

第六讲 影视市场与营销

内容提要

传统的电影市场和电视市场是界线相对分明的两个领域,各有特点,并且发行、营销方式也各不相同。互联网的快速发展不仅颠覆性地改变了影视市场的传统格局,还给电影、电视市场的发行营销带来了新方法、新模式。

第一节 电影市场与营销

一、电影市场

狭义的电影市场指的就是电影的放映市场,位于产业链的下游,主要由院线及影院构成。而广义的电影市场是一个综合概念,涵盖了放映市场、电视和网络版权交易、衍生品及周边产品市场、主题公园(乐园)等方面的收入。在发育良好的电影市场中,放映市场往往只占整个电影市场的一小部分,由放映市场拉动的版权交易、衍生品及周边产品市场、主题公园(乐园)的收入等,可能会远远高于放映市场。我国的电影市场往往就是指放映市场,这反映出我国电影市场存在的结构性缺陷。

(一)放映市场

放映市场就是影院市场,是指观众购票进入影院观赏影片而产生的收益形式,也是电影产品最直接的变现方式。放映市场的收入由制片方、发行方和放映方(院线/影院)三方根据相关协议进行分割。目前较为通行的具体分配方案是,所有票房扣除5%的电影事业发展专项资金、3.3%的特别营业税(合计8.3%),再扣除中国电影股份有限公司的全资子公司——中影数字电影发展(北京)有限公司(简称"中影数字")征缴的1%~3%的发行代理费,简称"中数代理费"(商业大片才有这项代理费),剩下的票房中,影院分享50%,院线分享7%,制片方和发行方合计分享43%。票房分配也有一片一议的情况。制作发行方与院线方可以事先约定或者补充约定,如果票房达到多少,就增加某一方的分配比例。尤其是在一些影片在冲击某项票房纪录的时候,为了增加排片或者延长排片期,制作方会相应提高院线方分成比例。为了激励某些影片的创作生产,或者出于非商业性利益的考量,院线方有时也会向制作方让利,适当降低自己的分成比例。

1. 电影院线

电影院线简称"院线",英文全称为"theater chain",是指以影院为依托,以资本和供片为纽带,由一个电影发行主体和若干个电影院组合形成的一种电影发行放映经营机制。院线对旗下影院实行统一品牌、统一排片、统一经营、统一管理。我国电影的产业化转型就是率先从院线制的建设开始的。院线制的改革对于重整我国电影市场面貌有着极其重大的意义。2001年12月18日,国家广播电影电视总局、文化部印发了《〈关于改革电影发行放映机制的实施细则〉(试行)的通知》,提出了实行以院线为主的发行放映机制,减少发行层次,改变按行政区域计划供片模式,变单一的多层次发行为以院线为主的一级发行,由发行公司和制片单位直接向院线公司供片。根据这一通知,我国电影业改变了50年来"统购统销"和"层级发行"的计划经济时代传统的发行放映模式。从2002年开始,我国正式实施院线制的发行体制。同年6月,首批30条电影院线正式开始运营。

院线制的施行被称为"将产业带出低谷的一次触底反弹"。一方面,院线制带来的产业化规划和充裕的资金投入大大优化了影院的经营管理,完善了硬件设施和技术配备,有利于影院借电影产业的发展之势实现自身进步;另一方面,院线制的出现有助于打破国有发行机构垄断发行的局面,激发电影市场的良性竞争,达到片商和影院双方利益的最佳结合与协调,有助于电影市场规范的建立和有序竞争的形成。

从院线与影院的关系来看,它们的从属形式主要有以下三种:

一是直营形式,即资产联结形式,院线以自身资本直接投资建设影院。院线作为影院的母公司或股东,以内部管理的方式对影院的具体事务进行经营。资金实力雄厚的院线公司往往以自有资本直接对外投资、开发和建设影院,对影院的日常经营、管理有着绝对的控制力。比如,万达院线旗下的影院,品牌度高、管理统一,但属于重资产类型,对资本的依赖十分严重。

二是加盟形式,即进入院线的影院主要以供片为纽带,在院线公司的指导下自主经营管理,院线公司对其管理控制相对较弱。比如,大地院线,虽然扩展快速,但收入结构单一,管理也难以有效统一。

三是兼有直营与加盟两种形式,这可以保证院线的发展速度,但管理能力的不足可能会影响院线的高速扩张,代表院线有金逸珠江。

院线类型比较如表6-1所示。

表6-1 院线类型比较表

类型	优点	缺点	代表院线
直营	实现了资产、品牌运营的统一,在降低成本的同时,形成了良好的市场形象;易于形成商圈,多层次满足消费者需求,影城质量可以得到保证	资金链压力大	万达院线、长城沃美院线

续表

类型	优点	缺点	代表院线
加盟	因加盟店是由院线以外的人出资建设和经营的并只收取服务费，经营风险相对较小，故可以快速实现院线的扩张	以供片为纽带、结构松散，资本联结不紧密；院线及影院的品牌意识欠缺，影院的分众化、特色化、差异化特征不够明显	大地院线
直营+加盟	可以保证院线的发展速度	高速扩张会导致管理能力跟不上	金逸珠江院线

电影院线制的改革，加上中国城镇化的快速推进，给原本低迷的中国电影市场带来了巨大转机。截至2002年12月31日，加入院线的电影院有1 024家，银幕数计1 843块。在2019年，全国共有50条城市电影院线，12 408座电影院，银幕总数达到了69 787块。① 2019年，全国电影总票房为642.7亿元，同比增长5.4%，其中国产电影总票房为411.75亿元，同比增长8.65%，市场占比为64.07%。城市院线观影人次为17.27亿人次。全年票房过亿影片有88部，其中国产影片47部。TOP10票房影片中，8部为国产影片。电影市场的良好发展，也在很大程度上带动了中国电影的创作与生产。中国50条电影院线的发展还非常不均衡，前10强院线占据了近68%的市场份额，尤其是前5强院线，占据了45.6%的市场份额。多数电影院线市场竞争力有限，发展前景不容乐观。院线与影院建设正向四、五线城市扩展。近年来，四、五线城市成为中国电影票房增长的地区，"小镇青年"也成为电影市场新的拉动力量。一、二线城市中票房与口碑不佳的影片，在四、五线城市很可能受到"小镇青年"的追捧。相关情况如图6-1—图6-5所示。

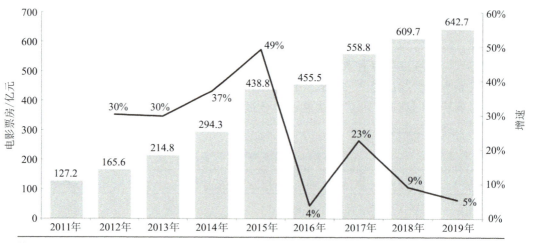

数据来源：拓普数据、国家电影局

图6-1 2011—2019年中国电影票房及增速

① 2019年中国电影市场数据源于中国电影发行放映协会的年度报告。

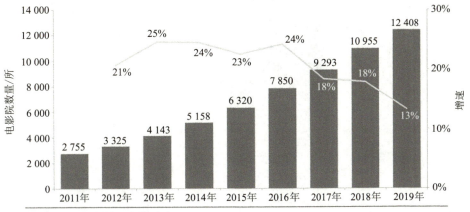

数据来源：拓普数据、国家电影局

图 6-2　2011—2019 年中国电影院数量及增速

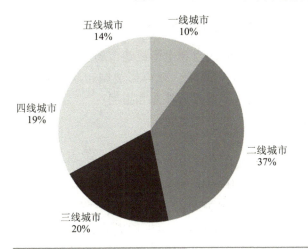

城市	城市数量/个	影院总数/所	平均数/所
一线城市	4	1 197	299
二线城市	45	4 376	97
三线城市	70	2 414	34
四线城市	89	2 214	25
五线城市	149	1 690	11
合计	357	11 891	33

数据来源：拓普数据、国家电影局

图 6-3　2019 年中国电影院城市区域分布

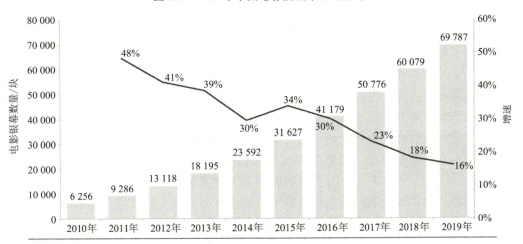

数据来源：拓普数据、国家电影局

图 6-4　2010—2019 年中国电影银幕数量及增速

第六讲　影视市场与营销

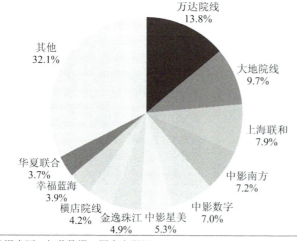

数据来源：拓普数据、国家电影局

图 6-5　2019 年中国电影院线票房市场份额示意图

除了常规的商业院线之外，还有一些小众院线也在电影放映市场发挥着不可替代的作用。小众院线可以满足小众群体的特殊观影需求，就电影放映市场内容的多样化、电影观众的分层化而言，是对商业院线非常重要的补充和拓展。

常见的小众院线主要有以下几类。

（1）艺术院线

顾名思义，艺术院线就是专门放映具有较高艺术水准、较为特殊的艺术风格的影片的院线。世界上最著名的艺术院线就是法国的 MK2 院线，它也是少有的能够盈利的艺术院线。MK2 原本是电影公司之名（法文名为 MK2 S.A），由法国导演兼制片人马林·卡密兹于 1974 年在巴黎创立，是一家从事电影（尤其是艺术电影）制作与发行的公司，它在巴黎开设有多家影院，为观众放映自己出品或购买版权的电影。中国艺术院线的构想源于一些热衷于放映艺术影片的影院，比如北京的小西天艺术影院和百子湾艺术影院，它们都为中国电影资料馆所主管，具有独一无二的片源优势。2013 年 6 月 14 日，上海艺术电影联盟宣告成立，首批加盟该艺术电影联盟的影院共 10 家，其中上海电影博物馆、中华艺术宫艺术剧场两大文化地标是艺术电影长期放映的"主力军"，而永华电影城、上海影城、喜玛拉雅海上国际影城、莘庄海上国际影城、新衡山电影院、大光明电影院、上海万达电影院、星美正大影城等商业影院每天至少排映 2 场艺术电影。2016 年 10 月 15 日，中国电影资料馆（中国电影艺术研究中心）联合华夏电影发行有限责任公司、上海暖流文化传播有限公司、万达电影院线股份有限公司、百老汇电影中心、北京微影时代科技有限公司成立了全国艺术电影放映联盟，6 家发起单位发布了《全国艺术电影放映联盟共同宣言》，表示要共同致力于中国电影市场的多样性发展，为艺术电影市场提供有力支持，构筑国产艺术电影健康发展的坚实基础。目前，艺术院线运营情况不容乐观，一是艺术影片片源有限，放映内容更新困难；二是艺术影片常常在探讨人性与社会问题方面比较边缘化，有较大的展映风险。

(2) 社区院线

社区院线是指在居民小区和大学校园等非商业区放映电影的小型电影院线。社区院线不受交通约束，大多面积不大，影厅以小包厢为主，与经营KTV、咖啡店类似。社区院线因没有对极致设备的追求，票价一般也远低于普通商业院线。我国社区院线发展还很不充分。居民小区的放映活动目前以公益放映为主，曾经红火一时的高校影院，也因为网络资源的崛起，在高校中很难有存在感。社区院线的良好运营和发展，是关乎中老年、青少年文化娱乐的重要一环，值得重视。

(3) 农村数字电影院线

农村数字电影院线专门从事农村公益放映。根据国家电影局2024年1月1日发布的消息，截至2023年年底，全国共有开展电影公益放映的农村数字电影院线262条，放映队4.2万个。因为是公益放映，国家为农村数字电影放映人员提供适当的经济补助。目前农村数字电影院线是公益放映且基本是露天放映，但是当村镇影院或文化活动中心建设到一定规模时，部分有条件的公益院线也可以向社区院线、商业院线过渡和转型。

(二) 授权播映

电影授权播映的渠道主要是电视台、视频网站、移动设备和交通运输载具（飞机、列车、游轮、长途汽车等）。下面主要介绍电视台和视频网站两种渠道。

1. 电视台

央视电影频道是最重要的电影播映电视台渠道。除了国内的版权交易外，电影频道的海外收视费也被视为中国电影的海外收入，每年15亿元以上的海外收视费构成了中国电影海外市场收入的一个重要来源。卫视和地方电视台也是电影播映的重要渠道。

2. 视频网站

近年来，随着数字网络技术的快速发展及网络传输速度的提升，视频网站成为青少年受众群体进行电影消费的重要场域，以爱奇艺、优酷视频、腾讯视频、哔哩哔哩等龙头网站为代表的视频网站，在传统的票房市场之外，开辟了新的观影渠道，给青少年提供了另一种观影体验。

根据国内移动互联网大数据公司QuestMobile发布的2024年3月在线视频行业月活跃用户规模数据，在排名前十的APP中，爱奇艺和腾讯视频的月活用户均达到了4亿级别，遥遥领先于其他视频网站。具体数据为爱奇艺4.01亿、腾讯视频3.97亿、芒果TV 2.35亿、哔哩哔哩2.13亿、优酷视频1.73亿、红果（免费短剧）0.54亿、咪咕视频0.23亿、星芽（免费短剧）0.2亿、爱奇艺极速版0.17亿、央视频0.15亿。[①] 在过去几年中，这10个在线视频网站的订阅用户和月活跃用户数量一直都有所变动，一部"爆款"剧集可能还会带来月活用户的骤然变化，甚至会带来视频网站排名及收入的变动，但是爱奇艺和腾讯视频一直位列前茅。在这十大在线视频网站

① 驱动之家. 在线视频APP TOP 10出炉：爱奇艺/腾讯视频前2，优酷仅第5 [EB/OL]. (2024-05-07) [2024-04-07]. https://www.sohu.com/a/777049025_163726.

中，爱奇艺、腾讯视频、优酷视频都是"传统"的著名电影播映平台。

爱奇艺是中国互联网用户规模最大、黏性与活跃度最强的视频类平台，会员规模率先破亿。爱奇艺能成为行业第一，离不开其在内容创意、技术创新、体验升级、服务运营、生态构建等方面的努力。爱奇艺可免费供应院线电影的播放，同时大力扶持网络电影，2017—2019年三年间爱奇艺网络电影的累计正片播放占比稳定在57%左右，同时期腾讯视频的累计正片播放占比只有25%左右，优酷视频只有不到20%，爱奇艺凭此积累了网络电影播映的人气和用户黏性。

腾讯视频电影频道是国内顶级的在线电影平台。在电影频道的运营上，腾讯视频在拥有海量优质电影用户的基础上，通过联结长视频与短视频来搭建电影内容生态，让腾讯视频电影频道成为票房和口碑的高转化率电影平台。

优酷视频是中国主流数字娱乐平台，支持在线、免费观看电影。优酷视频内容体系由剧集、综艺、电影、动漫四大头部内容矩阵和资讯、纪实、文化财经、时尚生活、音乐、体育、游戏、自频道八大垂直内容群构成，拥有国内最大的内容库。免费电影专区已在官网首页被单独设置了入口。近年来，优酷在海外市场输出了多部版权作品，被中宣部和国家广播电视总局评为"中国影视走出去十大突出贡献企业"。

搜狐视频是中国最早的以拥有大量正版高清长视频为显著优势的综合视频网站之一，也是一个支持免费看电影的网站，于2008年年底在国内率先推出100%正版高清电影、电视剧、综艺、纪录片、音乐等系列优质视频频道，由此迅速成为具有竞争力和影响力的综合视频平台。

风行网是一个可以提供高清电影资源的免费看电影网站，支持在线电影点播、免费电影下载、在线电影边下边看等。它采用了先进的P2P点播方式，高速流畅，清晰度高，有上万部免费电影、网络电视节目、动漫等，并且每日更新。北京风行在线技术有限公司曾荣获"红鲱鱼"最具潜力科技创投公司亚洲百强等称号。

芒果TV和哔哩哔哩都是聚焦于年轻群体的在线视频网站，它们的主打内容都不是电影，但都已经布局了与自身调性相近的电影内容，比如芒果TV的浪漫爱情、奇幻虐恋、青春成长等多种题材的影片，哔哩哔哩的动漫电影等。哔哩哔哩还以网友自己上传的介绍、点评影片的电影解说形成了UGC特色板块。

还有一些其他视频网站可以提供在线影片观看服务，如西瓜视频、1905电影网、无极影视等。

视频网站与影院消费的最大区别在于，视频网站与观众之间可以建立起一种更加紧密的关系，即服务商与客户的关系。客户通过注册会员、缴纳会员费而得到网站的定制服务，个人的消费偏好会被后台记录，并作为定向内容推送的依据。用户数量是视频网站赖以生存的最重要因素。要维持住客户数量，主要依靠两点：一是内容品质，二是消费体验。这两点无论哪一点跟不上，都会造成客户流失。尽管内容品质和消费体验也会影响到影院观众的选择，但是影院观众的流动性极大，与视频网站用户的黏性不一样。

视频网站与影院的盈利模式也存在很大差异。影院是即时消费、在地消费，观众消费受到排片、档期等因素影响。错过了放映时间，就只能等二轮上映，而在目前新

片首轮上映需求都很难满足的情况下，二轮上映的影片并不常见。观众/用户在视频网站上的观看/消费行为在时间上完全由自己决定，视频网站的盈利模式更具有长尾效应，尤其是一些经典影视作品，随着时间推移，点击量会缓慢上升，并且一直保持增长态势。

3. 其他市场收入

电影市场的其他收入主要来自衍生品及周边市场、版权销售和植入式广告。衍生品及周边市场有单独一讲介绍，此处不再展开。

电影版权销售是指向非播映机构出售版权的交易行为，如音像制品机构、纸质漫画产品开发机构、网络游戏开发机构等，让这些机构获得版权去制作发行相应的音像制品、纸质动漫产品，以及开发网络游戏，增加市场收益。

在影片摄制之前往往就会有专门的植入广告公司进行植入式广告业务接洽，并根据剧情需要提供相应的广告产品。从生活用品到医疗保健，从高档汽车到低端礼品，植入式广告产品几乎无所不包、应有尽有。贴合的植入式广告不仅能增加剧组收入，还能丰富剧情和画面空间，增强影片的生活质感。当然，生硬的植入式广告或者过多的植入式广告，也会令观众心生反感，影响观影体验。

二、电影发行

（一）电影发行概述

电影发行是由具备发行资质的公司或者机构把通过相关部门审查、取得公映许可证的影片向放映机构（院线/影院）让渡放映权的一种市场行为。电影发行公司拥有自己的发行体系和发行人员，一般会与制片公司、放映公司（院线/影院）建立起相对稳定的合作关系，以便在产业的上下游之间发挥较为持久的桥梁纽带作用。电影发行是片方回收投资成本、盈利的主要途径，在很大程度上决定着一部影片能否在商业上获得成功。好莱坞大制片厂均是以发行实力为核心实力。无论是在20世纪三四十年代的黄金时期，还是在当下的全球化时期，好莱坞大制片厂的发行实力都非常强大，而且宣发费用通常会被视为影片的制作成本，甚至超过总成本的三分之一。就国内电影产业而言，由于盈利模式主要依赖票房收入，因而发行就显得尤为关键。

我国传统的发行体系是一种多层级的发行体系，以区域行政管理区划来从事发行业务，即由中国电影发行总公司向各省、自治区、直辖市电影发行公司发行影片，再由各省、自治区、直辖市的发行公司向各自所辖的市、县逐级下发。到镇上的影院放映，起码要经过四级程序，效率低下。这是计划经济时代以行政管理思维经营文化产业的结果。电影产业化改革之后，逐步建立和完善了院线制，电影发行公司直接向院线发行影片，大大缩减了发行程序，提高了发行效率。而且，多数院线也成立了自己的发行公司，发行和放映业务更紧密地结合了起来。

电影发行具有发行宽度和发行长度两个衡量向度。所谓发行宽度，是指一部影片在不同院线放映的数量，放映的院线公司越多，发行宽度越大，影片的排片场次就越多。所谓发行长度，是指影片放映能到达的影院地理级别，能够到达五线城市的影院，甚至到达镇级影院，发行长度就大；只能到达二线城市的影院，发行长度就较

小。在新冠病毒感染疫情之前，曾有人提出"小镇青年"的概念，说"小镇青年"拉动了国内的电影消费，其实这是影院建设向四、五线城市延伸的必然结果。无论是发行宽度还是发行长度，它们衡量的都是电影放映覆盖范围。覆盖范围越大，票房业绩往往也会越好。

（二）我国电影发行业的发展

1. 电影发行进入多窗口时代

在曾经的拷贝时代，电影制作的成品是一个一个拷贝，需要用专门的放映机器进行放映，电影院是放映电影的唯一场所。到了数字时代，电视台也加入了放映终端。随着互联网的普及和技术的升级换代，发行载体逐渐由实体的拷贝变成数字时代的信息流，电影的放映门槛不断降低。大众的娱乐生活进入屏幕时代后，电影走出了电影院的单一银幕，多屏放映成为趋势，这就使得掌握了荧幕终端的厂商都有机会介入电影发行。（图 6-6）

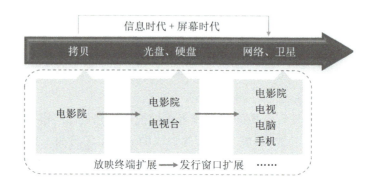

图 6-6　当下电影发行示意图

2. 从地网发行到互联网发行

在发行模式上，国内市场正在经历着从地网发行到互联网发行的转变。所谓地网发行，即派遣发行人员驻扎在全国各地，通过与影院直接沟通来创造和维护合作关系，最终目标是提高影院对发行影片的排片率。这一发行模式的优点在于符合中国人情社会的商业逻辑，可以切实增加影片上映初期的排片率，为高票房打下基础。其缺点也是显而易见的，由于要在各地安排地面发行人员，人力成本较高，如果没有稳定、优质的片源，很难创造效益。更重要的是，影片品质才是决定票房的根本，初期的排片主要是炒热度，如果票房表现不好，影院还是会减少排片。

互联网时代，票务平台的崛起对地网发行造成了革命性的冲击，特别是在一线城市，地网发行的效用微乎其微，在线预售数据成为影院排片的决定性因素，这也就是业界所说的"倒逼排片"。一部电影通过预售表现，可以让影院提前感知到市场热度，进而在排片上做出积极的回应，所以预售数据就显得格外重要。为了预售数据"好看"，也有可能出现一些违规行为。

互联网发行在营销上也更具优势。售票平台掌握着大量的用户数据，能实现精准推送，广泛触达观众。正因为如此，一直以来，有关地网发行即将消亡的行业判

断不绝于耳，但从当前的状况来看，地网发行和互联网发行相辅相成的趋势渐渐明朗。

（三）我国电影发行的市场格局

以新冠病毒感染疫情前的 2019 年为例，2019 年中国 TOP10 发行公司发行影片的票房表现及影片数量分别是中影公司 256.6 亿元、108 部，华夏电影 238.4 亿元、83 部，光线传媒 105.2 亿元、11 部，猫眼电影 84 亿元、17 部，博纳影业 64.2 亿元、8 部，北京文化 47.7 亿元、5 部，天津瑞联 40.9 亿元、4 部，阿里影业 36 亿元、12 部，新图传媒 34.2 亿元、3 部，五洲电影 31 亿元、4 部。

从市场表现及市场份额来看，国内电影发行市场主要可以被分割为以下三块：

一是头部发行公司，如中影公司、华夏电影、华谊兄弟、光线传媒、博纳影业等，它们均采用全产业链的盈利模式，类似于好莱坞的大片厂。其中，中影公司和华夏电影是传统国有发行公司，在当前"一家进口、两家发行"的进口影片发行政策下享有资源上的优势，常年保持着发行数量和票房上的领先地位。以中影股份为例，2017 年该公司主导或参与发行国产影片 410 部，累计票房 119.48 亿元，占同期全国国产影片票房总额的 43.86%；发行进口影片 109 部，累计票房 150.32 亿元，占同期进口影片票房总额的 62.54%。其中，《战狼 2》《速度与激情 8》等全国票房排名前十的影片均为该公司主导或联合发行。另外，民营发行公司的实力也不容小觑。华谊兄弟、光线传媒、博纳影业、北京京西文化旅游股份有限公司（简称"北京文化"）、新丽传媒集团有限公司（简称"新丽传媒"）、北京聚合影联文化传媒有限公司、乐视文娱等均是国产片发行市场的主要力量。据统计，2017 年 TOP15 民营发行公司贡献了全年国产总票房的 87%。

二是新兴的互联网发行公司，主要是阿里巴巴影业集团（简称"阿里影业"）旗下的淘票票和腾讯入股的天津猫眼微影文化传媒有限公司（简称"猫眼娱乐"）。目前，淘票票和猫眼已实现了在线上票务市场平分天下的格局。作为电影发行市场的一股新贵力量，互联网发行公司最突出的特征就是拥有票务平台。随着票务平台的大力推广，在线购票已成为观众购买电影票的主流方式，这也成为互联网发行公司的一大优势。

三是发行联盟，即院线集结在一起形成联合阵营，如五洲发行、四海发行、华影天下。这种方式可以整合成员公司在下游院线端的市场份额，挖掘更大的市场潜力，以提高电影发行能力，为影片提供更高的排片率和更多的营销资源。尽管有终端上的优势，但这种抱团取暖的方式也并非万全之策。如果发行联盟成员之间无法协调利益关系，则很难实现"1+1>2"的聚合效果。

从整体上看，国内电影发行市场被这三股力量左右着，在其影响下，中小型发行公司的市场空间遭到挤压，生存状况不容乐观。很多中小型公司因为长期业务没有起色而被迫转型，或者被其他公司收购整合。好莱坞同样如此，头部六大发行公司掌握着主要的发行渠道，市场总份额达 76.5%，其他公司如果只有发行一项业务作为支撑的话，则很快将被市场淘汰。

（四）电影发行方式

1. 代理发行

代理发行是指制片方委托某发行公司代为发行，已取得发行权方需要着重与制片方协商，确定好保底的票房。依据达成的协议，发行方全面负责影片在一定区域、时限内的发行落地事宜，以争取发行代理费。代理发行一般发生在制片方与发行方均为刚刚起步的小公司的情况下，发行方不参与票房的收益分配，在分成中仅收取一部分代理费。

2. 买断发行

制片方与发行方在发行事宜落地前，签署好相关协议。发行方一次性支付一定费用，购得影片在一定区域、时限内包括版权在内的所有权益。买断发行一般发生在对非好莱坞的进口片的引进中。

3. 分账发行（协议分成法）

分账发行是发行方与制片方之间就发行影片的基本情况、发行代理的地域和时限、交易各方的权利和义务，以及票房的结算、票房的分配进行协商，并达成一致的一种发行方式。分账发行一般发生在制片方与发行方均形成较大规模的情况下，发行方会参与影片票房的收益分成。

4. 保底发行

在保底发行方式下，发行方需要着重与制片方协商确定好保底的票房对应的保底价格，以及不同票房收入档次下的分账比例。本质上，保底发行就是发行方基于对赌某影片会有收获的市场预期，从而开出一个价格（保底发行的发行权费），从制片方处购得发行权。保底发行一般发生在对某部影片具有较高的市场期望时，是发行方为了争取到影片的发行权并参与到影片的票房收益分成中而产生的一种对赌行为。

三、电影营销

电影营销的目的是通过一系列的社会活动，激发观众的观看需求和欲望，并将其转化为实际的消费行为，从而获得商业回报。在电影宣传方面，首先要根据电影的特点制订营销方案，在不同的宣传阶段合理安排宣传品和宣传渠道。

在媒介多元化的环境下，电影的宣传也趋向多平台、多渠道的全媒体化。除了传统的影院贴片广告、宣传海报的广告投放、发布会的召开外，电影宣传的手段愈发多元化，包括电视平台上宣传片、预告片的广告投放，媒体的发稿报道，网络平台上的微博营销、舆论环境制造，线下活动的开展等。电影营销的常见类型如下。

（一）传统营销

传统营销是指在传统媒体或渠道（电视、广播、报纸等）上进行宣传营销。在现代营销的多种营销方式中，传统营销的影响力仍不可小觑。广播和电视的宣传是各家电影公司不会忽视的部分，而线下影院的阵地宣传有时会被忽略。影院是与电影放映有直接关系的营销阵地，只有把握住了影院终端的宣传力，把宣传真正做到了观众眼前，才是真正做好电影宣传。

发布电影预告片也是重要的传统营销方式。电影的预告片可以分为先行预告片、

正式预告片、电视预告片等。先行预告片通常是投资较大的电影发行的一种非正式的预告片，一般在电影上映前 3~4 个月甚至一年以上发行，时间短并且只告知演员、导演、改编自的小说或续集说明等信息，很少有大量影片镜头。而正式预告片是官方发布的正式的预告片，通常发布于影片上映前 1~2 个月，一般长 2~3 分钟，主要将影片的精华片段经过特意剪辑安排，重新整合成一部短片，目的是吸引观众。电视预告片是在电影临近上映时在电视节目上播放的预告片，通常长 30 秒左右。

（二）档期营销

从发行方、院线和影院的角度讲，档期是由发行方、院线及放映方确定的从影片的上映日到下档日的时间间隔。从观众的角度讲，档期是市场上某类潜在观众有闲暇时间并愿意集中看到某种类型影片的时间段。

档期作为影响票房成败的一个重要因素，越来越为电影营销者所重视。国产片的档期虽然表面上看是自由决定，但就市场而言，国产片片方要考虑同档期是否有好莱坞电影上映。电影在档期选择上要注重"猛虎效应"，即若某一极具影响力的大制作影片在某个档期上映，则在票房卖座方面，与其同期上映的小制作影片就会望尘莫及，达不到预期票房。

电影主题与所选择的上映档期的主题要匹配。不同的档期有不同的受众，如在"贺岁档"，人们观影会选择喜剧，或表达团圆、和谐、美好等主题的电影。在"暑期档"，则是惊险、刺激的影片受欢迎。其原因是，"贺岁档"临近春节，人们都有美好的愿景，而"暑期档"的消费者主要是学生，他们会选择搞笑可爱的动画片或场面壮观的大制作电影。如果是都市爱情片，片方就会先锁定情人节、七夕节、"光棍节"等。之后影片宣发方还会综合电影制作周期、同档期影片竞争情况做出分析，参照该档期近两年的票房走势等进行整体的考量，最终选择最佳档期。

（三）事件营销

"event marketing"，直译为"事件营销"或者"活动营销"。事件营销是企业通过策划、组织和利用具有名人效应、新闻价值及社会影响的人物或事件，引起媒体、社会团体和消费者的兴趣与关注，以求提高企业或产品的知名度、美誉度，树立良好品牌形象，并最终实现产品或服务的销售目的的手段和方式。随着网络的飞速发展，事件营销作为一种公关传播与市场推广手段，近年来在国内外十分流行，为电影营销提供了一个新的思路。

1. 演员路演

演员路演是很主流的一种影片宣传方式。路演现在越来越受到重视，不仅是片方提高影院排片率的重要手段，也是各地方媒体曝光的重要环节，有利于扩散影片口碑。早年的路演形式比较单一，一般在电影公映前后，演员来到影院和观众进行 10~20 分钟的问答交流互动。路演的场地一般选择在影院、剧场、大型商场的活动中心、地方礼堂或体育场等。随着近十几年电影市场的发展壮大，路演的形式也变得丰富多彩了，从互动问答发展到和观众做游戏、玩自拍、送礼物等。

2. 点映

点映，与公映相对，就是只在个别城市、个别影院的预先放映。点映在好莱坞有

超过半个世纪的历史，在中国始于 2002 年的《英雄》。当时，张艺谋为了让《英雄》有资格提名奥斯卡最佳外语片，提前在深圳举行了为期 7 天的点映。《英雄》过后，《天地英雄》《黑客帝国》系列影片、《如果·爱》等影片，都采用了点映的形式，以满足观众的好奇心。作为宣传的一部分，点映能为电影造势，提前预热良好的口碑，但是如果运用不得当，也会得不偿失。

3. 首映式

召开电影首映式也是一些大制作电影选择的重要宣传活动。在首映式上，演员、媒体和社会各界名流云集。类似的宣传活动还包括电影的开关机仪式、新闻发布会等。这些活动能将影片一直曝光在媒体中，加深观众对影片的印象。同时，这些活动还能为影片召集到更多的赞助商，如活动冠名、现场广告位、海报、灯箱、背景板等，为影片的宣传节省费用。

（四）口碑营销

在网络尚未普及之时，口碑传播仍局限于人际传播。网络的发展则为电影营销提供了更高效、便捷的传播方式。当同时上映几部影片，拿捏不准看哪部时，观众就会先到豆瓣、猫眼、淘票票等平台看网友评分和评论，根据网友的评级进行自主选择。网络时代，每个人都可以成为影片的谈论者，豆瓣等互动型网站为每个网民提供了影评专栏，使得电影的评价更为全面客观。但是和纸媒的影评专栏一样，网络上也有操纵舆论的情况，也就是出现"水军"。但随着观众的鉴赏力和判断力越来越强，虚假的口碑泡沫往往难以再骗过观众了。口碑营销对于一部电影来说，只是一种宣传手段，起到的也只是辅助作用，从根本上说，一部影片只有依靠优质内容，才能真正形成良好口碑。如果影片粗制滥造，那么收获的只能是观众的批评。

口碑传播是所有营销方式中性价比最高的一种，成本低却效果显著。在当今网络发达的时代，如何善用媒体及相关网站，让观影者自发地成为影片的"宣传员"，是影片营销要考虑的问题。但口碑营销也可能会产生负面影响。在口碑的传播过程中，观众拥有很大的主动权，口碑一旦失控，就会给影片带来很大风险。

（五）整合营销

20 世纪 90 年代初，美国著名学者唐·舒尔茨提出了一种现代营销方法——整合营销，它成为倍受推崇的现代营销模式。整合营销从理论上脱离了传统营销理论中占中心地位的 4P ［产品（Product）、价格（Price）、推广（Promotion）、渠道（Place）］理论，提出了 4C ［顾客（Customer）、成本（Cost）、便利（Convenience）、沟通（Communication）］理论。企业营销传播的思考重心从"消费者请注意"转变为"注意消费者"，倡导真正的以消费者为中心。整合营销理论的发源地——美国西北大学的研究组把整合营销定义成：把品牌等与企业的所有接触点作为信息传达渠道，以直接影响消费者的购买行为为目标，是从消费者出发，运用所有手段进行有力的传播的过程。

1. 整合营销的层次

一般来说，整合营销包含两个层次的整合：一是水平整合，二是垂直整合。

水平整合包括三个方面的内容：一是信息内容的整合。企业所有与消费者有接触

的活动，无论其方式是媒体传播还是其他的营销活动，都是在向消费者传播一定的信息。企业必须对所有这些信息的内容进行整合，根据企业想要的传播目标，向消费者传播一致的信息。二是传播工具的整合。为达到信息传播效果的最大化，降低传播成本，企业有必要对各种传播工具进行整合。所以，企业要根据不同类型消费者接受信息的途径，衡量各个传播工具的传播成本和传播效果，找出最有效的传播组合。三是传播要素资源的整合。企业的一举一动、一言一行都是在向消费者传播信息，应该说传播不仅仅是营销部门的任务，也是整个企业所要担负的责任。所以，有必要对企业的所有与传播有关的资源（人力、物力、财力）进行整合，这种整合也可以说是对接触管理的整合。

垂直整合包括四个方面的内容：一是市场定位的整合。任何一个产品都有自己的市场定位，这种定位是在市场细分和企业的产品特征的基础上制定的。企业营销的任何活动都不能有损于企业的市场定位。二是传播目标的整合。确定市场定位后，就可以进一步确定传播目标了。对于想要达到什么传播效果、形成多高的知名度、传播什么样的信息等，都要进行整合。有了确定的目标，才能更好地开展后面的工作。三是4P整合。4P整合的主要任务是根据产品的市场定位设计统一的产品形象，各个"P"之间要协调一致，避免互相冲突、矛盾。四是品牌形象的整合。品牌形象的整合主要是品牌识别的整合和传播媒体的整合。名称、标志、基本色是品牌识别的三大要素，它们是形成品牌形象与资产的中心要素。品牌识别的整合就是通过对品牌名称、标志和基本色的整合建立统一的品牌形象。传播媒体的整合主要是对传播信息内容和传播途径的整合，以最低的成本获得最好的效果。

2. 整合营销的特点

整合营销具有以下主要特点：消费者处于核心地位；对消费者进行深刻全面的了解，是以通过市场调查建立的资料库为基础的；核心工作是培养真正的"消费者价值"观，与那些最有价值的消费者保持长期的紧密联系；以本质上一致的信息为支撑点进行传播，不管利用什么媒体，其产品或服务的信息一定得清楚一致；以各种传播媒介的整合运用为手段进行传播；紧跟互联网发展和新技术运用的趋势，整合和传播网络营销价值、新技术营销价值。

3. 电影市场整合营销的案例

电影的整合营销，往往给人一种"铺天盖地"之感。2016年2月8日，电影《美人鱼》在中国内地上映，最终累计票房达33.86亿元，拿下当年的票房冠军，并成为中国影史第一部票房破30亿元的影片。除了具有春节档期上映优势且同期没有国外超级大片上映，导演周星驰本人具有强大的票房号召力之外，影片的整合营销是最为关键的因素。

一是在整体发行上不遗余力。中影、上影、大地、金逸、四海联盟等作为资源方协同开展相关发行工作。在在线票务方面，又有猫眼、微票儿、格瓦拉、淘宝电影等平台的支持。这些知名的发行方及放映方最大限度地保证了观众的覆盖面。

二是持续保持话题热度。从2015年12月开始，影片以平均10天左右的频率先后发布首款海报、电影预告片及制作特辑，保持了电影的媒体曝光度。在上映前夕，

又陆续发布导演特辑、手绘版海报及演员特辑,让演员分享拍摄中的趣事和心得,进一步提高电影的热度和受众的期待值。在上映后继续发布情人节预告、幕后花絮及一支13分钟左右的纪录片,让电影长期活跃在微博话题榜前几名,使得电影的口碑持续发酵。值得一提的是,发行方坚持在电影上映前走饥饿营销的路线,只开发布会不看片,也将广大受众的胃口调到最足。

三是举办大规模的全国路演。从2016年1月24日到2月20日,周星驰率领一众主创跑了全国20个城市,开了20场发布会,参与了54场影迷发布会。这些有组织的大规模路演,不仅拉近了主创人员和观众的距离,还尽可能多地保证了电影上映初期的排片量。①

如今,电影的整合营销,无论是营销渠道还是营销媒体技术运用、信息呈现方式,都更加丰富和先进,尤其是大数据算法技术的运用,对观众/用户的定向、个性化推送,更能体现出整合营销的消费者价值观,整合营销的效果愈加显著。大"卡司"、大制作的商业影片,从预热到映中,大多会采用整合营销的方式对影片进行推介,吸引观众。部分被视为传统文艺片的影片,也会利用成本相对较低的社交媒体或线上渠道,对影片进行整合营销。

第二节 电视市场与营销

一、电视市场

电视市场指的是电视的播放市场,主要由电视台及其下属的电视频道构成。电视台是制作电视节目并通过电视或网络播放节目的媒体机构。它是由国家或商业机构创办的媒体运作组织,传播视频和音频同步的资讯,这些资讯可通过有线或无线方式为公众提供付费或免费的视频节目。

在当下的中国传媒市场中,虽然电视大屏开机率有所下降,但电视仍然是用户规模最大的媒体平台。以互联网的月活指标(MAU)为统一参照系来看,根据中国广视索福瑞媒介研究(CSM)调查数据,我国2019年的电视观众规模为12.87亿,电视观众月均到达率约90%,可以换算出电视的MAU值为11.58亿,远超众多国民级应用。此外,中国专业的移动互联网商业智能服务平台QuestMobile 2019年6月的数据显示,爱奇艺的MAU值为5.6亿,腾讯视频的MAU值为5.5亿,抖音短视频的MAU值为4.9亿,优酷视频的MAU值为4.2亿。互联网视频应用已成为电视频道强有力的竞争者。②

(一)电视市场总体情况

从电视市场的整体表现来看,央视在市场表现和产品创新上保持着全面领先的地

① 深泽影业. 经典案例:打破20余项纪录,《美人鱼》爆火背后的整合营销[EB/OL].(2020-03-19)[2024-05-16]. https://www.sohu.com/a/381390503_120291532.

② 郑维东. 可观的电视"月活",暗藏着电视的危机?[EB/OL].(2019-08-02)[2024-04-03]. https://www.sohu.com/a/331113190_216932.

位。央视市场研究（CTR）的调研数据显示，在电视媒体中，多达80.3%的消费者表示平时经常收看的电视频道是央视。纵观电视媒体市场，央视频道之所以能继续稳居前列，牢固占据传媒市场的主流引领位置，与央视2019年9月全面启动全媒体全平台改版大有关联，央视推出国家级5G新媒体平台"央视频"，主打视频社交。央视在改版过程中不断巩固自我优势，在内容制作、传播上发力，不断持续吸引观众，特别是在新闻、综艺、影视剧这三个方面着重发力，市场份额提升3%~5%。在13个主要的节目类型市场中，财经、体育、音乐、法制、戏曲、教学、专题这7个节目类型在全国同类节目市场中的占有率超过50%。全新开播的国防军事频道与农业农村频道使央视在军事、农业节目领域的能力建设进一步加强，全方位涵盖"受众阵地"的电视平台结构也愈发完善。

省级卫视的头部效应明显。从2019年CSM、尼尔森、欢网、酷云等平台提供的数据可以看出，在全国省级卫视的播放量竞争排名中，头部省级卫视的格局比较稳固（图6-7）。

2019年全年全天（0600-2600）省级卫视TOP10频道

CSM全国网			CSM城域			CSM城市组		
频道	收视率	份额	频道	收视率	份额	频道	收视率	份额
湖南卫视	0.25	2.75	湖南卫视	0.29	3.06	湖南卫视	0.31	2.93
浙江卫视	0.20	2.20	浙江卫视	0.23	2.41	浙江卫视	0.28	2.65
江苏卫视	0.18	1.96	江苏卫视	0.20	2.14	江苏卫视	0.26	2.50
东方卫视	0.12	1.30	东方卫视	0.17	1.72	东方卫视	0.26	2.49
安徽卫视	0.09	0.98	北京卫视	0.13	1.38	北京卫视	0.24	2.32
北京卫视	0.09	0.98	安徽卫视	0.10	1.01	安徽卫视	0.11	1.07
山东卫视	0.08	0.86	山东卫视	0.08	0.80	深圳卫视	0.10	0.99
江西卫视	0.07	0.80	广东卫视	0.07	0.74	天津卫视	0.10	0.98
黑龙江卫视	0.07	0.74	黑龙江卫视	0.07	0.72	广东卫视	0.09	0.90
广东卫视	0.07	0.70	天津卫视	0.07	0.71	黑龙江卫视	0.09	0.89
尼尔森			欢网			酷云		
频道	收视率	份额	频道	收视率	份额	频道	收视率	份额
湖南卫视	0.81	3.31	湖南卫视	0.21	5.77	湖南卫视	0.35	5.18
浙江卫视	0.53	2.14	浙江卫视	0.16	4.29	浙江卫视	0.23	3.38
江苏卫视	0.50	2.04	江苏卫视	0.13	3.41	江苏卫视	0.19	2.75
东方卫视	0.47	1.93	东方卫视	0.11	3.08	东方卫视	0.17	2.47
北京卫视	0.40	1.61	北京卫视	0.08	2.28	北京卫视	0.13	1.88
山东卫视	0.24	0.97	山东卫视	0.07	2.00	安徽卫视	0.09	1.19
安徽卫视	0.23	0.92	广东卫视	0.06	1.70	广东卫视	0.08	1.13
黑龙江卫视	0.19	0.77	黑龙江卫视	0.06	1.60	山东卫视	0.07	1.10
辽宁卫视	0.18	0.73	安徽卫视	0.05	1.27	黑龙江卫视	0.07	0.96
广东卫视	0.18	0.72	天津卫视	0.04	1.07	江西卫视	0.06	0.94

图6-7 2019年全年全天省级卫视收视率和市场份额示意图①

湖南卫视在各统计端口中都以较为明显的优势位列第一，浙江卫视紧随其后排名第二，江苏卫视、东方卫视与北京卫视基本包揽第三位到第五位。此外，全国收视率高于0.05%的省级卫视仅有15个，多数卫视的收视率与市场份额堪忧，这说明国内广电传媒行业的头部集中特征依旧鲜明。

据此，可以将全国的省级卫视划分为以下三个梯队：

第一梯队：湖南卫视的领跑地位显著。近年来稳坐省级卫视霸主交椅的湖南卫

① 阿木. 卫视2019再度洗牌：芒果第一、江浙沪胶着，一二线卫视差距进一步拉大［EB/OL］.（2020-01-10）［2024-03-04］. https://new.qq.com/rain/a/20200110A0S8V200.

视,在2019年的领跑地位依然显著。

第二梯队:四大省级卫视强化市场定位。浙江卫视、东方卫视、江苏卫视、北京卫视凭借其优异的收视率与市场份额表现,构成了省级卫视第二梯队。

第三梯队:市场表现仍有待提高的其他卫视。从收视率和整体表现来看,其他卫视在收视率与市场份额上的表现依旧存在很大的上升空间。除了目前统计频道数相对较少的欢网外,从其余的统计端口中,我们不难发现,无论是在哪个时间段,除去排名前五的省级卫视,剩余省级卫视的市场份额基本很难超过1%。

互联网和移动端的收视分流、头部省级卫视梯队所形成的马太效应等,都是尾部市场当前所面临困境的重要成因。如何根据市场反馈进行战略性调整和行动力落地,解决收视下滑、核心人才流失、整体运行效率低下等问题,既考验着传统电视行业从业者的决心、勇气与智慧,也呼唤着有关部门推出更多的针对性政策来进行帮助与扶持。就目前来看,传统广电行业需要积极践行以频道资源为核心优势、以产业思维升级理念、以用户需求为行动指南、以金融工具为重要手段、以资源集中共享为机制保障的综合策略,以在未来的突围破局中获得主动权。

(二) 电视市场竞争力指标

需要特别说明的是,衡量电视市场竞争力的一般指标就是收视率,或者能更准确地反映收视真实情况的指标市场份额。收视率的计算是用调查样本内的观看数量除以调查样本总数,而市场份额的计算是用调查样本内的观看数量除以样本内的开机总数,开机总数要比样本总数小,这也是市场份额总会高于收视率的原因。收视率或者市场份额一直受到部分专家学者的质疑,他们认为收视率反映不出观众对于电视节目的真实态度,只能反映出节目播放的停留情况。观众开着电视停留在某个频道的某个节目上,很可能并没有发生真正的观看行为,而是在做别的事情。一些专家学者认为应该用另一个指标来反映观众对于电视节目的真实态度,这个指标就是节目欣赏指数。欣赏指数,也称"满意度指数",在美国被称为"吸引指数",在日本被称为"品质评比",在法国则被称为"兴趣指数",是用来认定听众或观众(受众)对节目质量的评价,并以此考核节目是否满足受众需求的一种指数,一般包括受众对节目的认知度、认可度、了解度、喜欢度和推荐度等多项评价指标,通过受众打分,加权而得。电视节目的收视率与欣赏指数表现不完全一致,有的节目收视率高,欣赏指数低;有的节目欣赏指数高,收视率却很低。只有两者有机结合,才能较为准确地反映出节目的质量和观众的喜爱程度。

2023年1月,中国视听大数据(CVB)发布2022年收视年报,公布了包括央视、地方卫视的全天、晚间收视排名,以及包括电视剧、综艺节目、纪录片、动画片、公益广告等子门类的全年收视情况。排名指标不再仅仅局限于收视率,还包括了到达率和忠实度,比单纯看收视率更加客观,如2022年央视收视指标TOP10和地方卫视收视指标TOP20,在不同指标之下,排名有所变化(图6-8、图6-9)。[①]

① 中国视听大数据. 中国视听大数据发布2022年收视年报 [EB/OL]. (2023-01-13) [2024-03-07]. http://www.cavbd.cn/news/20230111ssnb.html.

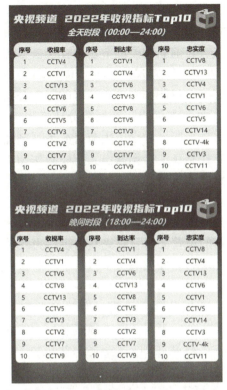

图 6-8 2022 年央视频道收视指标 TOP10　　图 6-9 2022 年地方卫视综合频道收视指标 TOP20

在"互联网+"时代，电视市场也往网络转移，可能绝大多数年轻观众已经习惯通过电脑、手机等设备观看电视节目了，传统的收视率、市场份额指标已经不大能准确反映节目收视收听的实际情况，但可以作为一种重要的参考数据，用于研判部分观众的收视偏好。

二、电视营销

（一）传统电视市场营销内容

电视市场营销交易让渡的是节目播放权。电视营销的主要产品是电视剧、电视栏目和电视节目。电视台和社会制作公司/机构是电视节目交易的显性主体。在电视传统市场格局中，节目交易的双方——制作机构与播出机构处于极不对等状态，主要体现为双方收益不平等、风险不共担、权益不对等。原因在于处于买方市场的播出机构（电视台）具有非竞争开放的资源垄断优势，尤其是品牌价值高、市场影响力大的央视频道、卫视频道，属于稀缺播出平台资源，长期处于买方强势地位。这一状况直到视频网络平台强势崛起之后才有所改变。

1. 电视经营收入形式及节目制作管理

包括电视在内的我国媒介经营的传统收入主要由三个方面构成，即广告、节目交易和多种经营，另有少量其他收入。媒介经营长期以来一直存在对广告依存性过高且硬性广告多、软性广告少的问题。无法依靠节目经营生存，是电视机构面临的最大市场挑战。

我国的电视节目制作管理主要分为两种形式：制播合一与制播分离。制播合一就是节目由台内制作并在本台播出，电视节目的策划、投资、制作、审查、播出等各个环节由电视台内部的节目部门统筹完成的运作模式。目前新闻类的节目、社会公共服务类的节目、教育类的节目基本采用这种方式。这种制作方式是一种"体制内"的方式，特别注意舆论导向和社会价值。制播分离是指节目制作由独立运营的制作公司承担，电视台主要负责节目的策划、评估、审查、收购与播出。在制播分离情形下，电视台与节目制作公司是一种买方和卖方的商业关系，所以才会产生节目交易。制播分离的节目交易按照实际运作方式，又可以分为委托制作、合作制作、招标制作和市场交易四种。采取不同的交易形式，双方分担的费用和责任都不尽相同。

2. 电视节目交易

电视栏目、电视专题交易同样也发生在制播分离的情形之下。在相当长一段时间内，提供电视栏目、电视专题内容最多且最为成功的民营公司就是光线传媒。光线传媒一度是中国最大的民营传媒和娱乐集团。光线传媒的业务板块几乎囊括了当前影视娱乐的所有领域，包括电视节目制作和经营业务、大型活动和颁奖礼业务、电视剧投资制作和发行业务、艺人经纪业务及新媒体业务。光线传媒在鼎盛时期曾提供了10个以上的日播及周播节目，包括《娱乐现场》《音乐风云榜》《影视风云榜》《最佳现场》《我爱看电影》《我爱看电视》《健康宝典》《笑傲江湖》《全能综艺班》《王牌群星会》《天方夜谭》《上星娱乐》《潮流音乐志》等，因其强势的节目品牌和资源共享的节目群体效应，成为最大的娱乐界信息传播平台，每日多次交叉覆盖中国10亿观众。光线传媒的E标当时成为家喻户晓的传媒娱乐标志，吸引了全球500多个著名品牌成为其客户。光线传媒当时也是中国最大的活动公司，每年主办超过10个著名的娱乐颁奖礼和上百场娱乐活动。

电视剧是目前观众最广泛、市场需求量最大、市场运作最成熟、广告吸纳能力最强的经营性节目类型。电视剧的交易市场有三个买家：央视、省级台、城市台。电视剧有两种交易形式："走央视"和"走全国"。央视播出的电视剧片源，分为台内和民间两个渠道。台内的电视剧是指由中国国际电视总公司（央视独资国有公司）出品的电视剧。"走全国"是指与省级台、省会台的交易。绝大多数制片公司的交易走的是"全国发行，分省销售"的模式。

电视剧营销的传统渠道有两个：一是制作公司建立自己遍布全国的营销网络和团队，一些知名的制作公司有自己的营销体系和团队，但维护这个渠道的成本非常高；二是参加电视节目交易会，如中国（深圳）国际电视剧交易会、北京电视节目交易会、上海电视节电视市场等。

目前，我国尚未建立统一的电视节目交易平台，节目交易不够便捷，也不够规范。我国的电视台数量、电视用户数量、观众数量都非常大，但是大而不强，主要原因就是电视媒体一台多职、一台多能的旧体制一直未能被打破，新闻功能、娱乐功能、教育功能、服务功能混杂在一起，非市场化元素与市场化元素相互拉扯，"左右为难"。频道专业化改革、部分频道的市场化改革，应该有实质性的进展，在此基础上才可能有信心搭建统一的节目交易平台。可以借鉴美国电视节目交易的辛迪加模式

(图 6-10)，搭建我国的电视节目交易平台。

辛迪加从节目制作公司购买节目的销售权
↓
辛迪加明确目标市场、进行受众调查、制订销售方案
↓
辛迪加的推销人员寻求播出机构的订购
↓
销售
↓
辛迪加与播出机构签约
↓
辛迪加得到一定比例的销售收入和一些广告时间
↓
辛迪加将广告时间销售给广告商，获取利润
↓
辛迪加向节目制作公司支付费用

图 6-10 美国电视节目交易的辛迪加模式

从交易流程上看，辛迪加其实更像是节目交易中介。有这样一个专业的"中介"来专门对接、评估、交易节目，不仅可以让交易信息更公开、更透明，最大限度地规范交易市场，还可以减少节目交易环节，大大降低节目交易成本，尤其是卖方成本。

(二)"互联网+"时代的电视营销

在"互联网+"时代，电视媒体受到了互联网及移动媒体的强烈冲击，从先台后网到台网合一，电视观众与网络用户、移动用户之间身份混杂难以厘清，电视媒介的经营管理面临着新局面、新形势，电视营销也应该做出相应调整。

1. 适应市场变化，满足用户需求

在新的营销环境下，电视作为内容和产业运营主体，需要适应生态变化而主动自我进化，需要增强开放性、主动性、适应性、敏捷性和创新性。无论是广告代理公司、品牌服务公司还是媒体方，都要看到品牌方正在发生急剧变化，要在共同的需求上达成共识，寻找内容和营销的创新点。

尽管"互联网+"时代的电视营销面临诸多挑战，但电视仍具备相当规模化的受众，以及在特定时刻和场景下中心化的巨大潜能。当下企业对用户价值极端重视和聚焦，可以说没有用户就没有品牌，所以对用户的深度挖掘是未来营销变化的关键所在。电视媒体要真正把受众作为消费者来衡量，要像品牌方一样真正掌握用户、运营用户；要从节目进化到产品及 IP 产业化运营；要从大屏到多屏整合；要做到对多元化生活场景的占领；还要注意如节庆等整体生活仪式的打造，从自我创意发展到品牌联合定制。即使在视频化的泛媒介时代，电视营销的价值和潜力仍是巨大的，从业者需要更加品牌化、产业化的思维，让这个价值进一步得到释放。

2. 把握市场机遇，紧抓下沉市场

除了在用户需求上下功夫外，电视营销也应该及时把握市场变化，抓紧下沉市场带来的机遇。下沉市场将成为最新的战场，也是最后的地理区域的战场，成为广告客

户选择媒体时的杠杆因素。如今，下沉市场的智能设备渗透率不断提高，智能设备使用习惯逐步养成，下沉市场的消费者媒介使用偏好与消费决策链路和高线市场有所不同，三、四线城市的消费者仍较为倾向于熟人推荐，在购物上仍旧有较多的冲动消费行为，但随着互联网平权的发展，他们开始对品质生活有了一定要求，且在信息收集上开始变得更为主动。根据这些特点，电视营销需要在媒介策略上把握下沉市场，准确地选择媒介投放策略，以影响下沉市场的认知与消费情况。这意味着包括广大中小城市及城镇在内的下沉市场的消费潜力将进一步被激发。

市场研究数据显示，下沉市场对于电视广告的信任度更高。与大都市日常生活向线上偏移的趋势不同，下沉市场的受众群体对线下生活依然有着较强的依赖和需求，以电视为代表的传统媒体在这方面表现出较大的覆盖面和较高的触达率。对于电视媒体来说，对受众注意力的争夺也进入了一个新的时代。只有精准地观察到受众行为偏好等属性的变化，制定合理的编排和宣传策略，才能在当下愈加激烈的注意力竞争中脱颖而出。电视营销可以从以下几个方面发力。

（1）注重与新媒体融合

传统媒体与新媒体融合发展是大势所趋，电视媒体应顺应时代发展，积极同新媒体合作，将自身优势与新媒体的优势相结合，实现资源共享，进一步提高收益水平。电视媒体在进行活动营销时，可以借助新媒体平台，在活动之前便开始预热，利用微博、微信、抖音、快手等新媒体平台进行宣传推广，挖掘各个年龄段的潜在用户，以促成购买行为，达到甚至超出广告主的预期目标。前期宣传得越充分，媒体聚集的人气越旺，活动效果也便会越好。

要线上线下相结合，丰富营销方式。在线上，电视媒体既可以在电视节目中插播相关的营销活动，也可以通过微博、微信、移动客户端等多方平台进行软广、硬广的投放，多渠道推送相关活动信息，从而吸引更多的观众收看。抖音、快手等短视频平台的用户涉及不同年龄段、不同地区，用户每天的活跃率在80%以上。电视媒体注册自己的矩阵号，可以带来十倍甚至几十倍的流量，流量还能带来引流、裂变，实现盈利。

一个好的线下活动应具有"聚集用户、提升人气、扩大传播、吸纳投资、招揽客户、开拓渠道"等多重作用。线下活动依赖线上推广的影响力，依托品牌力量，二者相辅相成，实现循环式上升。电视商业主题晚会及电视直播带货都是电视媒体与新媒体合作共赢的代表。

与品牌深度结合的电视新节目——电视商业主题晚会，起源于2015年的"天猫双11狂欢夜晚会"。整台晚会不仅是一场狂欢，还是一场"电视+商业"的深度品牌营销，被称为消费者的"春晚"。这种电视节目有一个共性：为品牌量身打造，整场晚会从主题、嘉宾、表演、舞美到互动都围绕客户品牌设计。品牌定制晚会一般采用"现场晚会+电视/线上直播+APP抽奖"的互动模式，打破传统晚会和电视节目内容形态，融入大量商业元素。

直播带货日益成为被广泛接受的新营销模式，电视"大直播"也是被看好的品销合一"新宠"，既能实现品牌的全方位展示触达，扩大品牌辐射面，又能提升品牌

价值，还能破圈层直接实现销量转化。做好电视直播带货需要强链接、强运营和强整合能力。央视、湖南卫视、北京卫视、东方卫视等电视媒体直播带货背后所包含的"大屏直播、小屏互动到供应链搭建"，是专业电视媒体内容制作方和专业电商直播产业链搭建方的破壁合作，电视媒体入局直播带货需要媒体、平台、厂商就整个链条进行深度磨合，真正打通实现品牌传播、消费购买的各个环节。电视媒体作为面向不同年龄段消费群体的媒体，要以更加开放融合的姿态抓住直播带货的风口，在高品质内容和全方位营销策略的加持下，打造出更适合的"电视+移动互联网"的全场景多链路"品销合一"实现路径。

（2）借力新媒体提升影响力

在新的媒介环境下，电视媒体必须从传播链条、传播特性上去考量，明确借力新媒体、新技术是为了更加透彻地了解电视市场，弥补传统电视播出模式的不足，从而获得新的竞争优势。比如，电视媒体的线性传播特性决定了它受播出时间的限制，如今便可借助网络电视，选取当时引起社会反响、具有传播意义的节目进行再次传播，实现更广阔的传播和发展空间拓展，形成"以我为主、为我所用"的发展格局。

（3）注重品牌力量

在营销过程中，注入以消费者为核心的品牌信息、统一的目标和传播形象，实现与消费者的双向沟通，建立品牌与消费者的长期密切关系，树立品牌在消费者心目中的形象，能有效地达到广告传播和产品营销的目的。

湖南卫视在塑造品牌形象方面比较成功。伴随每一代青年成长，湖南卫视的年轻品牌形象已深入人心。在头部卫视抢夺年轻族群之时，湖南卫视依旧吸引了众多的青春力量。湖南卫视的金鹰独播剧场吸引"Z世代+Y世代"青年用户，青春传播生态成就强大品牌影响力。金鹰独播剧场网络热议用户中"Z世代"用户与"Y世代"用户占比超80%，且该年龄段人群占比之和逐年提高。有网友评价"金鹰剧场承载了我们一代人的记忆""谁的青葱岁月里没有一部金鹰剧呢"。多年来，湖南卫视坚持以青春视角表达主旋律，关注大众青年社会痛点，输出高品质内容打破小众圈层，以独有方式聚拢核心人群，传递价值观，成为最受年轻群体关注的媒体之一。

在"互联网+"时代，影视市场格局发生了可以说是颠覆性的变化，市场营销的方式、手段也更加丰富多样。从微博到微信，再到各类短视频平台，加上大数据算法和技术的运用，影视营销更加精准，更加人性化，也更具互动性。

案例：中国电影前期营销十大成功案例

电影不仅能成为娱乐新闻的头条，还能成为整个社会关注的话题。2002年上映的《英雄》成为中国电影走进市场营销的第一版本，自此以后，中国电影业步入一个电影营销初步阶段。如果电影制造的话题、电影制造的体验，成为一种特殊的市场驱动力并成功地被企业运作，那么采取整合营销手段将会创造出巨大的市场价值。此后的无数影片纷纷新招频出，你方唱罢我登场。专业而系统化的特色营销使得中国电

影票房屡创新高，也使中国电影产业走向了成熟。电影营销在这几年似乎比电影内容本身更为夺人眼球。从发行公司、院线到影院，各种影片在不同层级都频频使出营销新招，我们来谈谈中国电影营销的十大成功案例。

一、《英雄》——新闻营销最成功

2002年年底全国上映的张艺谋的影片《英雄》，当之无愧地成为中国电影走进市场营销的第一版本，创造了中国电影史上的许多个"第一"，也引来了无数争论。张伟平策划的一系列轰动性新闻事件，使全国媒体持续地为《英雄》疯狂，最终成功地把《英雄》"炒上了天"，我们来回顾一下北京新画面影业有限公司高明的新闻营销过程。

2002年7月13日，天津《新快报》突然曝光了《英雄》的多张剧照。

2002年8月2日下午3时，张艺谋携《英雄》在香港湾仔的国际会议中心举行大型新闻发布会。

2002年9月9日，一部名为《缘起》的纪录片推出，跟踪拍摄记录《英雄》的"成长"。

2002年10月中旬，北京新画面影业有限公司放出关于《英雄》出征奥斯卡的报道。

2002年10月24日，《英雄》突然要在深圳首家五星影城"试映"7天。

2002年11月19日，由《英雄》编剧李冯改编的同名小说面市。

2002年11月29日下午，《英雄》的音像版权在中国大饭店的宴会厅拍卖。

2002年12月6日，游戏版、漫画版《英雄》火速推出。

2002年12月6日，《英雄》广告上央视。

2002年12月14日，在北京人民大会堂举行首映仪式，在上海和广州举行两场新闻发布会。

2002年12月14日至17日，剧组主创人员乘包机前往3个城市参加首映场的见面会。

2002年12月18日，在香港举行"《英雄》进军奥斯卡预映庆典"。

2002年12月20日，举行"全国零点公映"活动。

或许现在回顾起来，觉得这十几场营销策划活动普普通通，但就当时而言，《英雄》创下太多的全国首次，其通过媒体所采取的营销手段完全当得起"创意高明"和"手段繁多"之评价，堪称是新闻营销的经典之作。举例来说，天津《新快报》发布"世界媒体第一次曝光《英雄》剧照""剧照泄露剧情，惹恼张艺谋"消息后，立即有30多家品牌主动投靠《英雄》要做贴片广告；《缘起》纪录片被广州俏佳人文化传播公司买下版权，销售还出奇地好；"出征奥斯卡""奥斯卡悬念"的讨论此后基本成为国产大片必备宣传手段……深圳"试映"引起轰动，并引发了抢票热潮，全球最有名的"盗版集团"齐聚深圳，想尽一切办法进行盗版，可因为严密的保安工作而未得逞。严格的安检让法律专家热议此举是否侵犯人身权利；中国电影史上第一次采用国内顶级公务机宣传——《英雄》4天的包机费用约为20万元……开创国内电影史上的另一个先河——拍卖电影VCD、DVD音像版权，"天价拍卖""违反合

约"的新闻持续不断出现；中国电影史上前所未有的在电视上以纯商业广告的形式展示《英雄》的无限风采；召开"光芒四射"的首映盛典晚会，14条院线的42家影院同时启动"全国零点公映"……

在媒体运作上，几乎所有的影视类通俗杂志均以大篇幅的报道和海报赠送来为其做宣传。即使是负面报道，也产生了巨大的轰动效应。更难得的是在一部影片的宣传活动上，电影界的领导和香港特首亲临现场，为其呐喊助威。在发行上，《英雄》找到最好的档期，借助刚启动的30多条新院线，大有气吞天下之象。对观众而言，看《英雄》已经不是为了娱乐，享受电影带来的情感愉悦，影片本身已经变得不重要，重要的是观看此影片为新潮、赶时髦，否则就会落伍了。总之，2002年《英雄》的策划人员是这部电影的"营销英雄"。《英雄》在商业运作上打响了第一炮，是中国电影市场运作成功的第一典范，也绝对是中国电影史上"新闻营销最成功的影片"。

国内票房：2.5亿元。

同类参考：《满城尽带黄金甲》《十面埋伏》《投名状》等。

二、《色，戒》——焦点营销最沸腾

焦点营销广义上属于拉式营销的一个分支，主要通过策划构造一个公众可能会讨论的热门话题，后实施创造一个社会关注焦点，进而在此过程中实现隐性的营销目的和营销效果。而李安导的，梁朝伟、汤唯等主演的《色，戒》"激情"上映后，因在内地上映被裁减去了十几分钟的激情戏，进而成了焦点，变得神秘起来。

《色，戒》上映后，票房保障的最大因素无非就是以下几点：激情戏让人想入非非；李安拍的，张爱玲写的；男女主角的出位表演，让人想象是不是假戏真情；传出裸替绯闻；有令人想入非非的片名。而《色，戒》的发行公司在宣传影片的过程中，牢牢抓住了这几个焦点，策划和构造出一个又一个话题。首先，该片先后在意大利、加拿大、美国、新加坡、瑞士、德国、中国香港、中国台湾、马来西亚、土耳其、英国、奥地利、菲律宾、印度尼西亚发片，然后在中国大陆（内地）首映，既保证了在全球范围内各大国际电影奖项所在地露脸，又一定程度上很好地控制或延缓了中国大陆（内地）盗版情况的出现。而同时广泛利用各种渠道，如网络和其他平面媒体等，进行铺天盖地的宣传，转贴各国评论，这种"犹抱琵琶半遮面"的神秘感大大吊起了国内观众的好奇心。

对于当时的中国市场来说，原本大家只能看到"冠冕堂皇"的电影院大片，而这次，全球瞩目的华人导演李安带来的情色作品将之前只能在家里独自欣赏的内容，公开且正当地摆上桌面来雅俗共赏。这在很大程度上满足了观众的内心需求，即便删除了不少激情戏，也丝毫没有影响到观众奔着"色戒"来的兴致。……总之，演员的"床戏"因为《色，戒》的焦点营销成了2007年影视传媒的一个特色，《色，戒》也创造了文艺片的一个票房新纪录。

国内票房：1.26亿元。

同类参考：《苹果》《立春》等。

三、《画皮》——档期营销最正确

一部电影取得高票房可以被归结为受十大因素影响：题材、剧本、导演、演员、

主创、投资额、档期、院线、宣传和竞争对手。2008年对档期的操作最成功的无疑是《画皮》，上映6天票房过亿元，上映19天冲过两亿元票房大关。一部无论是导演影响力还是演员阵容，无论是投资规模还是宣传成本，都属于中等水平的影片，之所以能取得如此惊人的票房成绩，在很大程度上就是档期营销之成果。

《画皮》的上映档期最初有三种选择：暑期档、国庆档和贺岁档。暑期档有动画大片《功夫熊猫》和国产大片《赤壁·上》的前后夹击，贺岁档又有《赤壁·下》和《非诚勿扰》，片方考虑到这两个档期的激烈竞争，认为无论是影院放映空间还是观众消费能力都还没有达到同时容纳3部大片的程度，及时调整了策略，转而将影片提前到相对空闲的国庆档上映。而纵观国庆档的几部影片，无论是《保持通话》《李米的猜想》还是《即日启程》，都不会对《画皮》产生太大的威胁。

而刚刚经历了奥运盛会的国人，此时正需要新的娱乐来填补假期的空白，《画皮》的适时出现正好迎合了这一市场要求。片方又构建出"东方新魔幻"电影概念，营造出了新的电影类型即将诞生的观影氛围。奥运刚刚结束，发行方立即学习《英雄》营销经验，集中火力从电视、网络、平面媒体到飞机和火车视频、楼宇广告、全国十大院线《画皮》发行联合签约等，可谓"海陆空"全方位覆盖，激发了观众急迫观看影片的欲望。

此外，《画皮》分散的宣传构成造成了集团攻势也很重要，主演的宣传团队都各出奇招，造成集团攻势，像这种群戏主演戏份均匀的情况，群星争宠也是该片话题不断的一个重大特色，而之前的群戏影片甚少通过几名同等分量的女演员参与宣传来点燃导火线。

国内票房：2.28亿元。

同类参考：《十全九美》《荒村客栈》等。（以小博大的票房黑马）

四、《疯狂的石头》——口碑营销最广泛

2006年中国电影市场最大的"黑马"莫过于《疯狂的石头》，"两百万的生意让你做成一千万"是《疯狂的石头》中的一句经典台词。现在这句台词竟然变成了现实。这个低成本、高票房的奇迹成为中国电影史的一个经典案例。

2006年《疯狂的石头》在5个城市做免费放映时，笔者与一些影评人同步观看完影片后，立刻心甘情愿地为该片免费吆喝。《疯狂的石头》本身质量不错，更巧的是它出现在观众对动辄耗资数亿元却不知所云的国产大片产生"审美疲劳"之后，犹如一阵清风刮过。首批观众囊括了全国网络论坛最活跃及最具话语权的人，形成话语攻势。《疯狂的石头》不只是一部让人笑得畅快淋漓的喜剧电影，实则此电影中充满智慧、黑色幽默、讽刺。值得肯定的是导演宁浩没有愚弄大众，凭借两三百万元的资金，能拍出如此表演精细、结构巧妙的影片，实在是难得。相比《无极》《十面埋伏》之类的电影，谁在用心对待观众，一目了然。因此，看低观众的智慧等于玩火，套用"石头"里的一句台词：你不仅侮辱我的人格，你还想侮辱我的智商？

紧接着影片不错的口碑便如潮水般涌来。MSN或QQ上就有不同的朋友问：《疯狂的石头》看过没？如果你还没有看过《疯狂的石头》，那么你已与时代脱节了！很多人将这部影片的内容和观影感受写进了自己的博客里，而该片的营销人员也没闲

着,选用BBS、MSN及博客等进行宣传,汇集《疯狂的石头》评论的博客点击率在上映时已超过30万次,搜狐等网站在首页推出了一个关于《疯狂的石头》的热点话题,半天的访问量就达过百万次之多。网络时代的口碑传播在这里显示出了最强势的威力,之后便无法再跟风复制,《疯狂的石头》不愧为口碑营销最广泛的影片!

国内票房:2 300万元。

同类参考:《疯狂的赛车》《我叫刘跃进》《海角七号》等。(用智慧和真诚来做电影)

五、《喜羊羊与灰太狼》——整合营销最配套

春节档的影片大战一向惨烈,而总投入600万元的二维动画电影《喜羊羊与灰太狼》的发行费用不到百万元,却创下8 000万元的票房收入,成为年度黑马。小荧屏的主角不经意间走红大屏幕,热度蹿升之快令不少业内人士瞠目!

《喜羊羊与灰太狼》其实并非在电影上映后才火起来的。在走上银幕之前,超过百集的电视动画已在全国播出了3年多,这使得500多集的《喜羊羊与灰太狼》早就打下了深厚的儿童群众基础,也为电影版做好了"热身"活动。而该片的主创广东原创动力文化传播有限公司,除了电视剧的制作外,还开发生产了音像图书、毛绒公仔、玩具礼品、文具、服装、食品、日用品,以及QQ、MSN表情等动漫衍生品。整合形象早已深入儿童心中。

上海文化传播影视集团有限公司、广东原创动力文化传播有限公司和北京优扬文化传媒有限公司(以下简称"优扬文化传媒")的联合出品成为该片爆火的重要元素,"传媒业的巨头+动画电视行家+国内最大的儿童媒体运营商(包括央视少儿频道在内的几乎全国所有少儿动画频道的广告代理权均由优扬文化传媒买断)"的模式使得"喜羊羊"电影预告广告在全国少儿动画频道大面积投放。前期宣传的狂轰滥炸,使上映前看电影送文具的广告火热到爆。

上海东方影视发行有限责任公司、广东省电影有限公司、中国电影集团公司和北京保利博纳电影发行有限公司4家公司的发行"竞赛"使得各地区票房竞相攀升。再加上配合电影推出的衍生品,充分的营销准备让"喜羊羊"系列电影的上映万事俱备。上映档期选择在中小学生寒假第一天,于是"1+X"的观看模式,使票房增长比例翻了几番,众多影城均出现一个儿童由几个家长甚至全家出动陪看的热闹景象,尽管该片的整体水平还不高,但是《喜羊羊与灰太狼》的成功应当是中国动漫产业发展的一个转折点。

国内票房:8 000万元。

同类参考:《风云决》《宝葫芦的秘密》等。(已有不错群众基础的电影)

六、《非诚勿扰》——个人品牌最强势

冯小刚从早期的《甲方乙方》《不见不散》《手机》,一直到《集结号》《非诚勿扰》,一直在百姓中不可动摇的还是"中国贺岁片之父"的声誉,2009年元旦假期结束,华谊兄弟投资的冯小刚导演的《非诚勿扰》就以惊人的速度创造了票房奇迹。在上映19天后,影片迅速突破3亿元票房大关,公映刚刚过半就无限接近《赤壁·上》,成为中国仅有的两个"三亿元俱乐部"成员之一。经过《非诚勿扰》上映一

役，冯小刚个人作品的票房总和已经达到10.32亿元，成为中国首个作品票房过10亿元的电影导演。《非诚勿扰》让冯小刚成了中国电影史上第一个内地总票房超过10亿元的导演。

在中国影坛上，冯小刚的贺岁片是具有品牌意义的代表，作为国产片类型创作的一个成功范例，它也给了国产影片一个很好的启示。"后现代性的通俗、幽默化的宣泄，喜剧明星加漂亮女性的固定组合，大社会荒诞背景下的小人物调侃，悲剧元素、正剧温情对喜剧风格的适量注入，媒介立体推广，贺岁档期推出，等等，共同构成了冯小刚电影的品牌元素。"

冯小刚与华谊兄弟的关系相辅相成，一方面冯小刚已是华谊兄弟股东之一及签约导演，另一方面华谊兄弟每次推出的看家大戏，必是冯小刚的作品。在中国商业电影领域，冯小刚是一个比较靠前的探索者，甚至有银行看中其与华谊兄弟的资本市场灵活运作能力，给其发放文化创意企业授信贷款。《非诚勿扰》票房的巨大成功是依靠"冯小刚+葛优+贺岁"的传统模式。

国内票房：3.4亿元。

同类参考：张艺谋、冯小刚、周星驰、刘德华等个人影响力作品。

七、《赤壁·上》——文化营销最潮流

北京奥运会召开前夕，吴宇森导演的华语巨片《赤壁·上》凭借史无前例的国产片投资、庞大的明星阵容和代代相传的经典战役故事，成为"华语电影史上吸金最快的影片"，2 700万元的首映票房改写了中国首映票房纪录，而上映4天票房破亿元更是创造了中国票房神话。中影集团董事长韩三平表示，《赤壁》已成功地引起了话题性的讨论，这不仅是营销策划的成果，还是中国文化消费升级的一个信号。

实则《赤壁》从开拍之时，就以迎合全球电影市场为策略，以在全球电影大银幕上公映为目标。《英雄》之后的大片大多在学习其铺天盖地的新闻营销。当然，作为一部新扛鼎大片，《赤壁·上》的新闻营销一样气势汹汹。从炒演员换角风波到预算超支再到火灾人亡，可谓一波三折。当然也少不了那些盛大的首映式和版权问题等。《赤壁》被《华尔街日报》称为"史上耗资最大亚洲电影"。而如此庞大的投入在上映前就已收回全部成本，使得《赤壁》成为国内电影营销的集大成之作，而这一切都得益于片方完全好莱坞式的营销操作。

从预售到首映式到贴片广告再到电影衍生品等，《赤壁·上》的回报率都达到了国产大片前所未有的新高峰，而"吴宇森"的名字无疑在影片的海外发售上起到了决定性的作用。而具有深厚文化色彩的影片在东南亚各国的票房一再传来捷报，打破了好莱坞影片一统电影市场的局面。影片有10多个投资方，在上映前的营销活动中，除了北京中影营销有限公司主做相关工作外，橙天娱乐国际集团有限公司、成都传媒集团、广东中凯文化发展有限公司既是投资方，也是活动的承办者和招商者。抛开电影本身的质量和口碑不说，影片所取得的这些成绩是好莱坞潮流手段包装下的中国文化营销取得长足进步的表现。

国内票房：3.12亿元。

同类参考：《墨攻》《梅兰芳》《孔子》等。（融入中国传统文化的商业电影）

八、《生死抉择》——主旋律营销最不易

电影《生死抉择》在 2000 年票房过亿元，反腐倡廉的主旋律再一次在银幕上奏响。贯穿影片的是一股浩然正气，充盈于整部作品的是正义的呼声。艺术家借助李高成这样一个人物形象，以他面对腐败的丑恶现象做出生死抉择的心路历程为线索，既揭露了令人震惊的集体腐败的恶疾，又展示了共产党人刮骨疗毒般的坚强决心。

对于大部分主旋律影片，政府的系统内包场仍是票房最重要的保证。优秀的主旋律影片必须经受市场的考验，已是必然趋势。但从市场经济来看，无论是政府还是大众，都更乐见观众主动掏钱，为主流意识开拓更加广阔的阵地。……

主旋律影片与商业市场之间还存在着落差，这是业内的共识。很多主旋律影片，被观众视为生硬说教片，这也是不少主旋律影片存在的通病。随着中国电影市场改革步伐加快，《集结号》《南京！南京！》等质量上乘影片出现，我们都期待着放弃"主旋律"概念，改用"主流影片"。……

国内票房：1.165 亿元。

同类参考：《云水谣》《东京审判》《任长霞》等。（主旋律影片）

九、《南京！南京！》——情感营销最具争议

电影作为文化产业，也是娱乐业的一个重要组成部分。也就是说，电影的基本属性就是娱乐性。但是一部成功的影片除了具有娱乐性外，还能留给我们一些思考的空间。纵观国内各种大片，绝大多数基本上还只停留在电影的娱乐属性层面，还没有提升到精神层面和思想层面。

……

对于《南京！南京！》，导演陆川说过，拍摄这部电影，是中国电影人的责任，我们不能把这个题材拱手让给外国人，让他们以拯救者的身份在我们的民族灾难中展现他们的仁慈，然后让全世界知道是他们拯救了中国人。……但是从历史的角度看，能够拯救我们民族命运的，只有我们自己。年轻的电影人必须面对这段历史，面对这部电影，这是我们的责任。从振兴民族电影工业的角度讲，我们也要攻克这个题材。

该片上映后，叫好者、谩骂者皆有，但这两种声音背后让人生起一种发自内心的对祖国的最深厚的感情——爱国情操……

国内票房：1.65 亿元。

同类参考：《张纯如——南京大屠杀》《集结号》。

十、《命运呼叫转移》——植入营销最露骨

《命运呼叫转移》的故事情节有新意，并抓住了现代男性的猎奇心理，有众多女星的加盟，出品公司也进行了良好的包装和炒作。不过该片几乎是一部反映 20 年来我国移动通信业务发展的纪录片。从票房和关注度来看，中国移动通过文化渗透构筑品牌形象的尝试已初战告捷。

《命运呼叫转移》与其说是一部贺岁大片，还不如说是中国移动的营销大片，中国移动将自己的产品、服务和愿景非常巧妙地贯穿在这个风趣、幽默但也能给人某些启示的电影中，没有太多的故意煽情和做作。能够在亿万观众关注的贺岁大片中如此完整地展示和宣传自己的投资收益比应该是央视黄金时间段的广告所无法比

拟的。

国内票房：3 400万元。

同类参考：该电影系列之后的影片，以及宁浩等人的商业广告植入明显的影片。

一部成功电影的背后，除了有强大的文化和工业的支持外，还有日益重要的营销传播。电影是艺术和商业结合的产物，中国电影人越来越懂得用金钱和明星将电影打造成在东南亚传播的流行商品。中国的商业电影也逐渐作为一种"纯粹"的商品形式，建立了一套完备的市场营销机制：从影片的选题、剧本创作到拍摄、制作，乃至映前宣传、映后市场跟踪、市场调研、影片市场预测，确定媒体传播计划，制造口碑，引起关注，最终完成影片市场营销策划的整个步骤。有些电影在整合营销方面屡有创新。比如，张艺谋的电影已经渐渐形成了品牌效应，通过联合促销、植入广告等营销手段开发出电影票房以外的盈利潜力。作为一种文化产业，电影的附加价值远远超过其本身给人们带来的观影体验。中国电影娱乐产业发展到今天，走过了电影营销初级阶段。随着《建国大业》《十月围城》《孔子》《风声》等越来越多的明星扎堆、大打文化品牌的电影登场，中国电影将度过电影营销初级阶段，百花齐放。

【资料来源：木雕禅师．独家解读：中国电影前期营销十大成功案例［EB/OL］．(2009-07-31)［2024-03-15］．http：//andydin.blog.sohu.com/128564109.html．有改动】

思考题

1. 传统的电影市场由哪几部分组成？
2. 比较电视收视率与电视节目欣赏指数的差异。
3. 影视营销的常规手段有哪些？
4. 在"互联网+"时代，影视营销有哪些新变化、新特点？
5. 电影营销的成功案例可以给人哪些启发？

参考文献

［1］于丽．电影市场营销［M］．北京：中国电影出版社，2015．

［2］夏卫国．电影票房营销［M］．北京：中国电影出版社，2009．

［3］吴曼芳．媒介经营与管理［M］．北京：中国电影出版社，2009．

［4］刘嘉，季伟．电影发行与市场营销［M］．北京：人民出版社，2016．

［5］赵丽，李霆钧．院线制改革20年（上）（下）［N］．中国电影报，2022-06-01（002）．

［6］流媒体网．下沉市场新蓝海 电视媒体谁主沉浮 CSM推出低线城市网（CSM-LTC）收视率数据［EB/OL］．(2019-12-12)［2024-04-15］．https://lmtw.com/mzw/content/detail/id/179839．

［7］美兰德传播咨询．美兰德：金鹰独播剧场青春二十载，凸显芒果营销生态长期价值［EB/OL］．(2023-08-11)［2024-04-15］．https://www.163.com/dy/article/IBSMRNJ20518C97I.html.

第七讲 影视动漫产业

内容提要

动漫产业是影视产业的重要组成部分。日、美两国的动漫产业是世界动漫产业的两大高地。动漫衍生品市场常常比动漫作品市场更具潜力。与普通影视制作不同，动漫制作有其自身的流程特点与技术运用。

第一节 影视动漫产业概述

动漫产业，是指以"创意"为核心，以动画、漫画为主要表现形式，包含动画片、漫画书、报刊、电影、音像制品、舞台剧和基于现代信息传播技术手段的动漫新品种等动漫直接产品的开发、生产、出版、播出、演出和销售，以及与动漫形象有关的服装、玩具、电子游戏等衍生产品的生产和经营的产业。根据传播媒介的不同，动漫产业大致可以分为影视动漫产业、游戏动漫产业、纸媒动漫产业、网络动漫产业等四大类。

影视动漫主要包括电视动画片、动画电影，以及动画广告、动画宣传片等。从影响力、覆盖面和大众化程度来看，影视动漫是整个动漫产业中最重要的一部分。传统纸媒动漫受到媒介的限制，游戏动漫的受众范围较小，只有影视动漫依托电视、电影业多年来的发展，拥有更加广阔的媒介平台和更多的用户。而随着网络技术的发展，影视动漫已经不再局限于电视和电影院，人们可以随时随地通过移动设备收看，空间和时间的限制已被打破，这一改变对影视动漫产业的发展具有十分积极的作用。

影视动漫产业的发展严重依赖资金的投入。制作一部动画片往往需要几年的时间，需要先期投入大量资金。就国内来说，电视上播放的动画长片，一分钟的制作成本要2—3万元，制作周期通常为2—3年，投资额至少为1 000万元以上。而动画电影的制作成本还要高出很多。2019年，国产动画电影《白蛇：缘起》上映，这部电影制作成本高达8 000万元，加上宣传发行费用和院线的播放成本，票房至少达到2.5亿元才能回本。美国动画电影的成本一般也要高于真人电影。2010年美国迪士尼动画电影《玩具总动员3》，每秒的成本就高达3.2美元。因此，对于大量中小型动漫企业来说，要进行动画原创非常困难，因为资金有限，往往会放弃原创动画而转向外包市场。有数据显示，国内65%以上的中小型动漫企业，都在从事国外或国内的动漫外包工作。这也是长久以来国内动漫市场原创能力低的一个主要原因。

政府政策的制定对于影视动漫产业有着重大的影响。随着我国经济文化的发展和各项文化政策的完善，动漫产业越来越受到重视，国家不断出台各项政策来扶持其发展。2012年，文化部发布《"十二五"时期文化改革发展规划》，把"国产动漫振兴工程"列为文化产业重点工程，提出要"加大对原创动漫游戏产品的扶持力度，支持重点动漫企业和动漫产业园发展"。2017年，文化部发布《"十三五"时期文化发展改革规划》，提出：推动中国国际网络文化博览会、中国国际动漫游戏博览会等重点文化产业展会市场化、国际化、专业化发展；支持原创动漫创作生产和宣传推广，培育民族动漫创意和品牌，持续推动手机（移动终端）动漫等标准制定和推广。同时还提出：推进动漫游戏产业"一带一路"国际合作，拓展与"一带一路"共建国家的文物保护与考古合作，建设"一带一路"文化遗产长廊。

此外，数字技术的进步对于影视动漫产业的发展有着至关重要的作用。先进的硬件设施和软件工具是影视动漫制作的基础。复杂的动漫创意的实现需要依靠高超的软硬件技术水平。影视动漫行业生产周期长、技术难度大，有时还会受到制作技术和硬件设备方面的制约。《哪吒之魔童降世》里申公豹的变身特技，就曾经让制作团队望而却步。在数字技术快速发展、硬件设备不断更新换代的背景下，影视动漫产业必须对最先进的技术和设备有充分的了解与掌握，选择合理的软硬件组合体系。

第二节　动漫产品

一般来说，动漫产品主要包括两大类：一类是动漫作品本身，即电视动画片、动漫电影、动漫杂志、音像制品、电子动漫出版物等产品，其载体包括电视、电影播放，图书、杂志出版，各种VCD、DVD光碟产品的发行，等等；另一类是以动漫作品为依托设计开发的衍生产品，主要包括电子游戏、儿童玩具、服装、日常用品等。

一、动漫作品

动漫，即动画和漫画的合称。这个词最早出现在1998年的《动漫时代》杂志，由于其概括性强，很快在中国大陆流行起来。"动漫"这一合成词的出现主要是由于日本的动画和漫画产业联系紧密，因此在日本的动画、漫画在中国传播的早期，动画、漫画曾专指日本的动画和漫画。2000年后，随着欧美地区的动画、漫画进入中国市场，加之中国本土动画、漫画的崛起，人们已经习惯把所有的动画和漫画统称为动漫。

动画最早发源于19世纪上半叶的欧洲，后兴盛于美国，到20世纪30年代传入中国。动画制作工艺复杂，传统的二维动画需要动画师每秒钟在纸上绘制24张手稿，再用摄影机逐格拍摄，形成连续的画面，最后再播放到银幕上。现代计算机技术提升了动画制作的效率，很多环节都可以直接在计算机上完成。得益于数字媒体技术的发展，动画作品可以在视觉上表现得更加真实、更加细腻、更加美轮美奂。

从工艺技术来讲，可以将动画分为平面手绘动画（二维动画）、三维动画、定格

动画等。从动画的传播媒介来讲，可以将动画分为影院动画（动画电影）、电视动画、广告动画等。从动画的用途与制作目的来讲，可以将动画分为商业动画、实验动画等。

漫画属于绘画的一种形式，其起源要比动画早，于16世纪起源于欧洲，同时日本也出现类似的漫画形式，20世纪初在中国开始流行。早期的漫画是用简单而夸张的手法来描绘生活或时事的图画。一般运用变形、比拟、象征、暗示、影射的方法，构成幽默诙谐的画面或画面组，以取得讽刺或歌颂的效果。19世纪末开始兴起的连环画通过连续的画面讲述长篇故事，被认为是现代故事漫画的起源。

漫画艺术在当代主要有两种表现形式：一种是在报纸、杂志上常见的单幅或者多格漫画，以讽刺、幽默为主要目的；另一种是故事漫画，一般在专业的漫画杂志上连载或者集成册出版。近年的作品主导一般为日本漫画和美国漫画，其中尤以日本漫画最为突出，集娱乐性、艺术性、商业性于一体。

二、动漫衍生品

（一）动漫衍生品概述

动漫衍生品是对动漫作品中的角色形象进行再次开发，通过专业的设计和包装，将其用在可售卖的服务或产品上，主要包括儿童玩具、文具、服饰、电子游戏等各类日常用品，是动漫作品创意价值的延伸。通过授权与合作，各种受人喜爱的动漫形象进入人们的日常生活。

从用途来讲，可以将动漫衍生品分为两类：第一类是娱乐产品，通常包括各类玩具、模型、电子游戏、纸牌游戏等，是动漫形象或动漫作品情节的完整再现，这类产品通常会调动用户对动漫作品的情感回忆。比如，日本动漫《海贼王》的被授权商万代南梦宫集团，根据动漫作品中不同人物形象的特点，推出了人形玩具、扭蛋玩具、模型等；根据作品中的情节，开发出了电脑、游戏主机、手机等不同平台的电子游戏。第二类是由动漫衍生出来的生活用品，包括文具、服饰、家用电器等。这一类产品是通过知名的动漫形象来吸引消费者的眼球，并吸引动漫爱好者关注产品。动漫元素只起到宣传和装饰的作用，并不能影响产品质量的好坏。比如，服装品牌"优衣库"最近几年不断推出"漫威"电影系列T恤、日本动漫联名款服装等动漫授权产品，引发了一波又一波动漫迷的抢购热潮，尤其对于服装消费市场的主力军"80后""90后"来说，优衣库T恤胸前的图案几乎包揽了所有他们童年时期的动漫偶像，而几十元的售价对于他们来说是非常有吸引力的。

各种不同形式的动漫衍生品，在动画、漫画载体的基础上已经形成了完整的产业链。对于成功的动漫作品来说，其衍生品和IP授权所产生的利润与投资回报，可能比作品本身高出很多倍。因此，做好动漫产业的衍生品市场是发展动漫产业的重要任务。

（二）日本模式

20世纪70年代，受到美国动漫产业发展的影响，日本成为美国动画的加工厂和代工厂，这为日本本土动漫产业的发展做了铺垫。20世纪80年代，日本本土经济迅

速发展，伴随而来的是日本本国具有本土特色的动漫产业的发展。进入20世纪90年代以后，日本动漫的影响力已经可以与美国相抗衡，在产量上已经超过了美国。日本动漫产业经过多年的发展，一直专注于原创。首先由漫画家塑造个性鲜明的漫画人物形象和故事；当漫画获得市场成功后，再进一步地基于该漫画形象和故事制作开发电视动画片、动画电影等；最后，选择受人喜爱的动漫形象制作种类繁多的衍生品，以此创造出巨大的财富。可见一个有市场号召力的动漫形象，是动漫衍生品市场开发成功的关键。

以日本连载了15年的漫画《火影忍者》衍生品为例，除了将漫画改编为长篇动画、真人电影、舞台剧、电子游戏以外，漫画的商品化授权还占了很大的比重。其商品化授权合作主要分为两种：一种是比较核心的，如漫画主角"漩涡鸣人"的雕像、手办等衍生品，这些是漫画粉丝喜欢的；另一种是与已有的品牌商品做结合、做跨界合作，如消费品、潮牌和奢侈品品牌等，这些更接近大众，不但为品牌产品做了推广，还对原漫画作品起到宣传作用。

同欧美、日本等地区成熟的衍生品产业链相比，我国动漫周边的开发一直发展缓慢。国内动漫的收入主要还是靠票房和植入式广告，衍生品市场几近空白，缺乏成熟的产业规划和市场意识。在国内的普遍认识中，衍生品一直停留在"宣传品""买票赠品"的阶段，而不是一种真正意义上在售卖的商品。虽然此前不少动画电影在上映的时候，也推出了周边产品，但仅限于电影上映周期内，并且内容往往都过于低龄化。不管是发行时间还是流通范围都很局限，并没有打开市场。例如，2015年上映的国产动画电影《西游记之大圣归来》，曾经创下国产动画电影的票房纪录，其火爆程度连制片方都始料不及。随着影片热播，粉丝们对《西游记之大圣归来》周边产品的消费需求也水涨船高。但令粉丝们大为不满的是，由官方发布的第一批周边产品，包括玩偶、书包、抱枕、笔记本等，不但品种少，而且偏低龄化，做工也不够精致。

（三）迪士尼模式

以美国迪士尼为代表的美国动漫产业，不仅仅创造出了大批家喻户晓的动漫作品，其动漫衍生产品也早已席卷全球，进入人们生活的方方面面。迪士尼在衍生品市场的全球攻略最为典型，值得研究和借鉴。

迪士尼的动漫衍生品主要涉及三个方面，即商品出售、品牌授权、主题乐园。目前，由迪士尼出售和授权的产品种类超过了2 000种，包括儿童玩具、文具、生活用品、出版物、食品，以及成年人使用的电脑软件、电子产品、手机等，并且还在不断延伸。此外，以动漫形象和动漫情节为主题的迪士尼乐园，更是成为迪士尼海外市场的捞金利器。能去迪士尼乐园游玩一次，几乎成了全世界每个小孩，甚至是成年人的梦想。

从20世纪80年代末开始，迪士尼动漫进入中国市场，以动漫音像制品和图书杂志为主，并通过优秀的动漫作品打开了中国市场，在中国培养了大量的爱好者。从最初引进中国的《唐老鸭与米老鼠》，到《狮子王》《花木兰》及"玩具总动员"系列动漫，不断涌现的作品影响着中国的年轻一代。在最初几年，迪士尼的观众主要以小

朋友为主，而随着时间的推移，一代又一代的小观众逐渐长大，当他们成了有消费能力的成年人之后，就成了迪士尼产品的消费主力军。可以看到，各种类型的迪士尼主题酒店、度假俱乐部、游轮，以及各种题材的手机 APP 应用，都是为成年人量身打造的。因此，迪士尼自身的品牌效应和品牌授权所创造出来的无形收入，才是真正巨大和经久不衰的。

第三节　影视动漫市场

动漫产业日益成为一种受到广泛欢迎且发展迅速的文化产业。随着互联网的普及和数字科技的发展，动漫市场规模越来越庞大。据宇博智业《2023—2028 年中国动漫行业市场深度研究及发展前景投资可行性分析报告》统计，全球动漫市场总规模已超过每年 5 000 亿美元，并且预计未来几年还将进一步扩大。

世界动漫市场呈现出多元化、全球化和数字化的特点，各地区和企业在这一领域的竞争与合作共同推动着整个行业的发展。日本、美国和欧洲是全球最大的动漫市场，这些地区不仅在动漫制作和输出方面处于领先地位，而且拥有完善的产业链和广泛的受众基础。中国的动漫产业也在快速发展，形成了围绕 ACG［Animation（动画）、Comics（漫画）、Games（游戏）］的产业集群，包括内容市场和周边衍生市场。

随着互联网和数字媒体的发展，动漫产业的传播和消费模式正在发生变化。网络动漫市场规模高速增长，顺应了视频化发展的潮流。

一、美国影视动漫市场

（一）美国动漫产业发展概述

美国的动漫产业从 20 世纪初开始，经过 100 多年，如今已经发展得非常成熟。在世界动漫发展史上，美国动漫占有重要的地位，它依托发达的经济力量、雄厚的创作资本和成熟的商业动漫运作模式，始终引领着世界动漫的潮流和发展方向，是当之无愧的影视动漫王国。

自 1907 年公认的世界第一部动画片诞生起，美国动画至今已有了 100 多年的发展历程，其间大致经历了四个比较重要的发展阶段。

1. 开创期

1907 年，第一部动画片《滑稽脸的幽默相》由美国人布莱克顿拍摄完成，美国动画史正式开始。派特·苏利文创作了美国动画片史上第一个有个性魅力的动画人物"菲力斯猫"。迪士尼公司于 1923 年成立，于 1928 年推出第一部有声动画片《威利号汽船》，于 1932 年推出第一部彩色动画片《花与树》，从此迪士尼打造的动画王国开始统治美国动漫产业，成为美国动漫产业发展的一个缩影。

2. 初次繁荣期

1937—1966 年，是美国动画发展的第一次繁荣期。1937 年迪士尼公司推出了《白雪公主》，片长达 74 分钟，这在美国动漫史上是个史无前例的创举。这一时期，

迪士尼公司几乎每年都推出一部经典动画片，如《木偶奇遇记》《幻想曲》《小鹿班比》《仙履奇缘》《爱丽斯梦游仙境》《睡美人》。第二次世界大战期间，查克·琼斯创作的动画短片如《兔八哥》《达菲鸭》等也非常受欢迎。

3. 萧条期

1966 年 12 月，创始人华特·迪士尼去世，迪士尼公司因此陷入了困境，美国动漫业也进入了长达二十年的萧条时期。此时，电视动画片逐渐发展起来，成为动画的主流。汉纳和巴伯拉是电视动画片的代表人物，他们创作了电视系列片《猫和老鼠》。

4. 再次繁荣期

20 世纪 90 年代至今，各个大制片公司纷纷涉足动漫界，使得美国动漫异彩纷呈。这个时期的代表作品很多，如创造了票房奇迹的动画电影《狮子王》、第一部全电脑制作的动画电影《玩具总动员》等。随着科技的不断发展，计算机动画逐渐成为主流，高成本、大制作的动画电影不断被推出，在票房上获得极大成功。

（二）美国动漫产业发展特点

1. 具有先进的技术力量

1995 年，由迪士尼和皮克斯公司联合制作的《玩具总动员》诞生，它是全世界首部完全使用计算机三维技术制作的动画电影，票房大获成功，深受影迷喜爱。此后，梦工厂、福克斯、派拉蒙等大制作公司都纷纷开始尝试在动画中运用三维技术。从此，三维动漫技术迅速融入动画创作领域。2004 年，迪士尼公司宣布关闭旗下最后一个手绘动画工作室，标志着三维动画技术已经成为美国动画制作的主流技术。

随着电脑数码技术的不断发展和巨额研发成本的投入，如今在影院上映的美国动画电影，已经如同其他好莱坞大片一样具有与之相似甚至更强的震撼效果和视听觉冲击力。如近几年动画电影里叫好又叫座的《超能陆战队》《疯狂动物城》《寻梦环游记》，无一不是高额资金投入与先进科学技术运用的产物。

2. 采用大资本模式

美国动画电影的制作成本很高，近几年迪士尼、皮克斯、梦工厂等大公司推出的影片动辄就是耗资上亿美元的投入，如《玩具总动员 3》《汽车总动员 2》《魔发奇缘》《冰雪奇缘》《疯狂动物城》等，其中《魔发奇缘》的制作成本达到了 2.6 亿美元，《寻梦环游记》的制作成本为 2 亿美元，《疯狂动物城》的制作成本则为 1.5 亿美元。这些动画电影的制作资金投入达到甚至超过真人电影的成本，主要原因就是制作成本较高。

动画电影的制作流程复杂，且工作非常繁复，工作量也巨大。从前期的设计到中期制作，再到后期宣传发行，通常一部 90—120 分钟的动画电影，制作团队人数要达到几百甚至上千人，并且制作周期漫长，往往需要 3—5 年才能走上大银幕。如迪士尼在 2016 年上映的《疯狂动物城》，自 2011 年开始就有将近 500 人先后加入制作团队，工程之浩大令人惊叹，因此天价耗资也就不难理解了。动画电影虽然不需要真人出镜，但在后期的配音上，往往都会重金邀请好莱坞明星加盟，如《玩具总动员》

找来了汤姆·汉克斯为"巴斯光年"配音,《疯狂原始人》的主角则由尼古拉斯·凯奇配音。这些明星的加盟,也大大增加了制作成本。

3. 具有成熟的宣传模式

美国动漫产业以动画电影为主,运作模式基本效仿好莱坞的成功模式,宣传推广工作贯穿影片的筹备、制作和发行的整个过程,利用各种媒体发动铺天盖地的宣传攻势,如发布预告片、全球同步上映、开明星发布会等。

在影片的筹备前期,动画公司会根据该作品的市场定位,选择在目标消费群体关注的媒体上营造对该片的期待氛围;在影片的制作期,动画公司会不断向外界发布影片的进度和阶段性预告片,如公布某个角色形象引起影迷热评,宣布邀请某个明星为角色配音等。动画公司还会制作与影片同系列的动画短片,提前发布以满足影迷的好奇心。影片上映前的几个月往往是动画电影的宣传高峰期,动画公司不仅会继续"制造新闻事件",而且会投放大量的宣传广告,保持影片的曝光度以提升观众对影片的关注水平。对于一些给予厚望的动画电影,动画公司还会采用复合式的推广宣传模式,即在其动画电影热映之时,陆续推出同系列的电视动画片、图书和音像制品等。这种模式既可以最大限度地挖掘该作品的市场价值,也可以在各类形式的产品之间形成相互宣传的关系。

4. 与动画工作室联合

随着电脑制作技术的成熟运用,各大制作公司逐渐涉足动画界,到 21 世纪初逐渐形成了迪士尼、梦工厂、皮克斯主导市场,其他诸如蓝天工作室、索尼动画等工作室也偶有佳作面世的局面。传统的好莱坞电影制片厂通过收购或合作的方式与动画工作室联合,来占领和分享日益巨大的动漫市场利润,如皮克斯工作室与迪士尼公司的合作,蓝天工作室与 21 世纪福克斯电影公司的合作等。好莱坞电影制片厂收购(合并)动画公司的情况如图 7-1 所示。

图 7-1　好莱坞电影制片厂收购(合并)动画公司示意图

如今美国动画产业格局逐渐清晰,迪士尼动画、梦工厂、皮克斯、蓝天工作室、照明娱乐、索尼动画、华纳动画等 7 家公司逐步垄断整个市场,每年产出电影 6—10 部,票房占比稳定在 15%—22%。梦工厂的代表作品有《怪物史莱克》系列、《功夫熊猫》系列、《驯龙高手》,蓝天工作室的代表作品有《冰河世纪》系列、《机器人历险记》,照明娱乐的代表作品有《神偷奶爸》系列、《小黄人大眼萌》等。

二、日本影视动漫市场

20 世纪 90 年代以来,随着动画长片《灌篮高手》《攻壳特工队》《龙珠》等在全球风靡,宫崎骏导演的动画电影《千与千寻》获得柏林电影节大奖和奥斯卡长篇

动画奖,日本的动漫在国际上引起了人们的广泛关注。

（一）日本动漫产业发展概述

日本动漫产业以发达的漫画业为切入点,而动画业则依托漫画业成长壮大起来。日本的漫画业起步于20世纪40年代后期,发展到60年代末步入辉煌阶段,当时漫画出版产值已经占到出版业总产值的10%以上。日本已经成为世界上第一大动漫作品出口国,占据国际市场的六成,在欧美市场的占有率更是达到了80%以上。

2000年前后,日本一年的出版物大约为60亿册,其中漫画期刊和单行本就占到21亿册,超过30%,而如果单单计算销售出去的数量,则占到总数的50%以上。全日本拥有430多家动漫制作会社和不计其数的自由动漫制作人。电影院年上映动画电影80余部,电视台年播出动画片4 000多部集。相关数据显示,有87%的日本人喜欢漫画,84%的人拥有与漫画人物形象相关的物品,动漫迷组织的动漫俱乐部多达数百个,并定期发行会刊。在海外,日本动漫发展同样势头猛烈,据初步统计,全球播放的动画节目约有60%是日本制作的,世界上有68个国家播放日本电视动画片、40个国家上映其动画电影,许多日本动漫形象成为各国观众耳熟能详的明星人物。①

2020年,日本人气漫画《鬼灭之刃》热卖,日本政府因新冠病毒感染疫情在多地实施居家措施,这些因素推高了漫画的销量,日本漫画市场规模达到6 126亿日元,创下了自1978年有数据统计以来的最高纪录,较上年增长了23%。② 据日本"帝国数据银行"调查,日本国内动画制作行业的市场规模在2023年首次突破3 000亿日元,达到创新高的3 390.2亿日元,较上年增长22.9%。该调查统计了日本国内面向电视、电影和流媒体等制作动漫的317家企业的销售收入,此前最高数字是2019年的2 873亿日元。③ 这充分显示了日本在动漫产业方面的强大实力和影响力。日本动漫协会的《2023年动漫行业报告》显示,2022年海外市场约占日本动漫总利润的20%,比上一年增长了11%。2022年全球市场价值约为1.5万亿日元(约105亿美元)。自2014年以来,除日本以外的动漫市场规模每年都在增长,动画电影的收入也有所增加。2022年的《航海王:红发歌姬》全球票房约为3 747万美元,2023年的《灌篮高手》电影版 The First Slam Dunk 全球票房高达2.79亿美元。日本动漫协会的《2023年动漫行业报告》涵盖了来自各种来源的动漫利润,包括日本国内电视、流媒体、商品和音乐销售,统计较为全面。④

（二）日本动漫产业发展历程

从20世纪40年代开始,经过80多年的发展,当今的日本动漫产业已发展成为涵盖杂志书刊、电视动画片、动画电影、游戏、音像制品、衍生产品、形象版权等领

① 欧美商务考察留学.日本动漫产业考察:吸收很多值得中国动漫产业借鉴的精华[EB/OL].(2021-03-10)[2024-10-24].https://www.sohu.com/a/454943899_421754.

② 澎湃.超6 000亿日元!日本去年漫画销售额因疫情居家时间长推高[EB/OL].(2021-03-01)[2024-10-24].https://m.thepaper.cn/baijiahao_11504269.

③ 人民网.2023年日本动漫制作市场规模首次突破3 000亿日元[EB/OL].(2024-09-02)[2024-10-24].http://japan.people.com.cn/n1/2024/0902/c35421-40311266.html.

④ 3DM游戏.日本动漫协会调查显示 日本以外的动漫产业利润已超过20%[EB/OL].(2023-12-26)[2024-10-24].https://www.sohu.com/a/747196349_258858.

域的庞大产业。构成日本动漫产业链的起点和支撑日本动漫产业发展的基础是为数众多的漫画家及漫画工作室。漫画家是日本动漫产业的第一生产者。漫画家绘制漫画后交由出版社发行,在市场流通;一旦漫画有了不错的口碑和名气之后,就有动画公司购买版权,将其制作成电视动画片或动画电影;当动画也获得成功之后,相应的玩具、游戏软件等衍生品应运而生。在整个动漫产业构成中,漫画产业占有举足轻重的地位。

在20世纪60年代以前,日本的漫画创作,从前期的构思到绘制、上色、文字编写等,主要是由漫画家本人独立完成的。随着周刊杂志的出版和市场需求的扩大,漫画创作周期开始被缩短,只靠漫画家一个人已经很难按时完成。因此,漫画家开始请助手来协助自己完成工作,漫画工作室由此开始出现,漫画创作完成了由个人向团队形式的转变。通常由漫画家本人完成前期的设计与策划、分镜头绘制,助手完成描线、上色等工作。日本漫画产业的分工制开始形成。为了能承担实行工作室制所带来的固定开支的增加(如助手的人工费和工作场所的租借费等),20世纪70年代日本兴起了画家"专属制",即漫画家专属于某个出版社或某个杂志社。这样漫画家不仅可以获得稿酬,还能得到专属费和签约费。但当时的专属费和签约费仍然很少,以至于许多漫画家开始出版单行本漫画图书以获得版税收入来维持工作室运营。进入70年代后半期后,日本漫画产业开始真正起飞。1978年,日本漫画杂志、漫画单行本图书的销售总金额达到1 836亿日元,占当年出版物销售总额的15%。① 进入80年代后,日本漫画产业开始朝着多样化的方向发展,开始涌现出众多分类漫画杂志,为漫画家提供了巨大的投稿空间和生存空间,也使得漫画成为日本动漫产业链的基石。

1963年,日本第一部长篇电视动画片《铁臂阿童木》诞生。由漫画家手冢治虫统领的虫制作株式会社,开创了动画大规模生产的时代,使动画制作可以被外包,形成了专业化分工;同时,为了解决资金上的困难,开始将动画形象商品化,通过出售版权、向海外出售胶片等方式,对动画产品进行二次利用。《铁臂阿童木》电视动画片的成功,也反过来带动了纸媒漫画的市场发展,扩大了纸媒漫画的读者群和漫画市场的规模,从此动画与漫画开始合流。

20世纪80年代,日本动漫产业迅速成长,市场规模不断扩大。随着游戏产业的形成,动漫产业链得到延伸,ACG产业初具形态。进入90年代后,日本国内动漫市场进一步扩大,并且在国际市场上也获得巨大成功。日本动漫产业的成功归因于广泛的社会基础、成熟的产业链和独特的市场运作模式、一流的动漫创作人员、完备的政府产业政策等,其中成熟的动漫产业链和独特的市场运作模式是日本动漫产业发展取得成功的重要市场力量。

(三)日本动漫产业链

日本动漫作品的开发流程主要包含以下几个步骤:在动漫杂志连载漫画作品;选择优秀的连载作品,进行整合后作为单行本出版;当漫画作品在读者中树立良好口碑或取得一定成功后,将其改编成电视动画片或动画电影;将改编成的动画影视作品,

① 陈博.日本动漫产业的发展历程及其特点[J].日本学论坛,2008(3):81.

在电视台或影院播放；出版社发行动漫图书，开发动漫影视作品游戏，并对版权进行授权代理；商家开发、销售动漫关联产品、衍生品。①

日本动漫产业链的第一个特点就是漫画先行。一直以来，日本动漫产业的发展都很注重具有原创性的漫画形象设计。利用发达的漫画业，日本以漫画为先导带动整个动漫产业的发展。由于漫画制作的成本和风险较低，通常先以漫画作品投石问路，当取得一定的市场反响之后，再进行动画的创作，这就大大降低了动画的投资风险。

第二个特点是日本动漫产业链的各个环节都紧密联系。漫画工作室、出版商、动画企划公司、动画制作公司、电视台、衍生品生产销售渠道等多种主体分工明确、相互配合，打造出了完整的产业链。② 漫画为改编影视作品打下了基础，带来了更多的观众和更高的收视率；影视作品成功后，又能带动原版漫画的宣传推广，提升原版漫画的受关注度。影视作品的放映不仅带来了直接利益，还为商家开发、销售动漫衍生品打下了基础。商家在后续的衍生品开发、销售环节中投入大量的财力，将动漫衍生品拓展到各个领域，包括音像制品、图书、玩具、服装、文具、游戏等。可以说，传统的日本动漫产业链的每一个环节都能为其带来巨大的收益。随着互联网技术的不断发展和5G时代的到来，已经非常成熟的日本动漫产业链将会不断延伸。

第三个特点是对版权进行二次利用。动漫版权的一次利用是指对动漫作品本身的销售、播放等，二次利用则是指作品改编、衍生品开发、授权等。通过对版权的二次利用，商家获取资金并投入新产品的开发，以形成产业链的良性循环发展。③

三、中国影视动漫市场

（一）中国影视动漫发展概况

中国动漫的发展起步较早，从20世纪20年代就已经开始制作动画。1922年，万氏兄弟制造出了中国第一部广告动画《舒振东华文打字机》。1926年，万氏兄弟制作了《大闹画室》。1935年，万氏兄弟制作了中国第一部有声动画《骆驼献舞》。1941年上映的中国第一部长篇动画《铁扇公主》，在亚洲产生了极大轰动，日本动画巨人手冢治虫就是受到《铁扇公主》的影响才开始决定投身动画的。

中华人民共和国成立之后，中国动画，通常被称为"美术片"，迎来了第一个创作生产高潮。除了万氏兄弟之外，一大批技术和艺术方面的人才也在这个时候涌现出来。1953年，拍摄出了我国第一部彩色木偶片《小小英雄》。在1954年的木偶片《小梅的梦》中，真人和木偶第一次同时出现于一部片子里。1955年制作的木偶片《神笔》，在国际上获得了儿童娱乐片一等奖，这是我国美术片第一次在国际上获奖。1955年，第一部彩色动画《乌鸦为什么是黑的》问世。1958年，出现了我国第一部剪纸片《猪八戒吃西瓜》。1960年，以《小蝌蚪找妈妈》《牧笛》为代表的水墨动画横空出世，令全世界惊叹。这一时期还涌现了《大闹天宫》《小鲤鱼跳龙门》《骄傲

① 谢地，陈萍. 日韩动漫产业发展机制分析 [J]. 现代日本经济，2010，174 (6)：31-36.
② 王广振. 动漫产业概论 [M]. 福建：福建人民出版社，2013：64.
③ 王广振. 动漫产业概论 [M]. 福建：福建人民出版社，2013：64.

的将军》《渔童》《孔雀公主》等著名作品。其间，上海美术电影制片厂因为诸多产生了广泛影响的作品，确立了在中国动画电影界独一无二的龙头霸主地位。"文革"使中国动画发展跌入了低谷，后期虽然也出了几部作品，但题材受到极大限制。"文革"对中国动画造成了很大冲击，在一定程度上使中国动画的未来发展整整缺失了一代人。

1979年的《哪吒闹海》是中国第一部宽银幕长篇动画。这一年还出现了《阿凡提》《三个和尚》《南郭先生》《崂山道士》《雪孩子》《黑猫警长》《孔雀的焰火》《小熊猫学木匠》《假如我是武松》《天书奇谭》《除夕的故事》《水鹿》《女娲补天》，以及水墨动画《鹿铃》、剪纸动画《猴子捞月》、水墨剪纸动画《鹬蚌相争》等作品。

20世纪80年代是中国动画的一个转折时期。这一时期出现了动画系列作品，如《葫芦兄弟》《邋遢大王奇遇记》《舒克和贝塔》等，给观众留下了深刻印象。单集动画片《山水情》在国内外获得了多项大奖，被称为中国水墨动画的绝唱。《山水情》《不射之射》传播普及面并不广，这种精工细作的动画电影已经开始走向衰落，慢慢地走向了学院派，产业化模式制作的外国动画片开始冲击国产动画市场。许多中外合资的动画公司进入了中国，造成大批动画人才流失。《变形金刚》《花仙子》《OZ国历险记》《铁臂阿童木》等动画，大多题材新颖，想象奇特，受到了中国观众的欢迎。国产动画在一定程度上粗制滥造、内容幼稚，在进口动画势不可挡的形势下"四面楚歌"。面临此情况，国产动画开始了反思，出现了1999年的《宝莲灯》《西游记》，2002年的《我为歌狂》等。

进入21世纪后，国家出台了一系列政策大力扶持动漫产业，加上互联网时代的到来，传播途径增加，大量资本涌入动漫产业，民营动画公司如雨后春笋般诞生，国产动漫重新兴盛起来，并得到了持续快速发展，相继出现了《隋唐英雄传》《梁祝》《雨石》《风云决》等优秀作品。2006年，《精灵世纪》在中国大陆（内地）300个电视台持续热播，获得了国内外动漫专家和企业界人士的高度评价。

2009年，动画电影《喜羊羊与灰太狼之牛气冲天》获得近1亿元的票房，远远超出2008年由《风云决》创造的3 300万元的国产动画电影票房纪录。此后，许多电视版动画纷纷走上了电影版改编路线，如《喜羊羊与灰太狼》系列、《熊出没》系列、《巴啦啦小魔仙》系列、《猪猪侠》系列、《秦时明月》系列、《侠岚》系列、《十万个冷笑话》系列等。其他一些改编动画也逐渐在市场上进入人们的视线，如《魁拔》系列、《龙之谷》系列、《神秘世界历险记》系列、《81号农场》系列等。

随着《西游记之大圣归来》等一批制作精良的国产动画电影涌现，"国漫崛起"呼声日渐增强。近年来，票房过亿元的国产动画电影不断出现，《哪吒之魔童降世》以超过50亿元的票房成绩位居国产动画电影榜首。

（二）中国动漫的生产格局与市场规模

中国动画制作公司主要分布在一线城市、省会城市或高校集中、经济发展较好的二、三线城市，并初步形成了分别以北京为中心，以上海、杭州为中心，以广州为中心的三个区域产业集群，围绕武汉、长沙的中部地区和围绕成都、重庆的西南地区在

近几年也有较快速的发展，但规模相对较小。

中国动漫内容生产代表企业有光线传媒、奥飞娱乐股份有限公司、浙江祥源文旅股份有限公司、浙江金科汤姆猫文化产业股份有限公司等，大部分企业在着力打造自有 IP 的同时也布局衍生变现业务；内容传播代表企业有哔哩哔哩、腾讯、阅文集团、爱奇艺等，其中哔哩哔哩、腾讯和爱奇艺均为国内头部视频网站，阅文集团则拥有 QQ 阅读、起点中文网等知名文字阅读品牌；衍生变现环节代表企业有美盛文化创意股份有限公司、北京泡泡玛特文化创新有限公司、华强方特文化科技集团股份有限公司、凯撒（中国）文化股份有限公司等，美盛文化是动漫衍生品全球龙头，泡泡玛特是国内领先潮流文化娱乐公司，华强方特则是全球前五大主题公园集团之一。

中国动漫产业快速发展，产值从"十五"期末（2005 年）的不足 100 亿元，增长到"十一五"期末（2010 年）的 470.84 亿元，年均增长率超过 30%。2014 年以来，我国动漫内容生产实力进一步提升，类型和题材日趋多元化，在国家政策、资金、基地建设扶持及互联网发展的大背景下，动漫生产集群初现端倪，动漫展会和交易气氛活跃，动漫生产与移动终端和互联网结合日益紧密，市场规模稳步扩大。2021 年，中国网络动漫用户规模为 3.27 亿人。2021 年，中国国产动漫剧集（非低幼）新上线作品数量为 114 部，首次突破百部，新作供给能力持续提升。同时，国产动漫剧集的播放量占全网比重达到 69%，在播放量排名前五十的动漫中，国漫作品的占比达 78%，播放量与质量口碑实现双突破。根据北京动漫游戏产业协会发布的统计数据，2021 年中国动漫产业总产值为 2 111 亿元。根据中研普华产业研究院的数据，截至 2022 年，中国动漫产业市场总规模已达到惊人的 5 000 亿元。其中，动画制作市场规模约为 2 000 亿元，漫画市场规模约为 1 500 亿元，游戏市场规模也达到了约 1 500 亿元。这一数字显示了动漫产业在中国市场的强大吸引力和增长潜力。根据中国动画学会发布的数据，2023 年中国动漫产业总产值突破 3 000 亿元，预计 2026 年我国动漫产业市场规模将超 4 500 亿元。①

尽管近年来国产动漫产业取得了长足进步，但是存在的问题也较为明显。国产动漫题材分类广泛，包括历史、科幻、爱情、武侠、修仙、穿越、搞笑等，但是国产动漫创作观念与思想较为保守，为了减少选材风险，多以传统历史经典和神话故事为基础进行改编，缺乏反映现实的作品，很容易让观众产生似曾相识、大同小异的观看感受，进而产生审美疲劳。

第四节　影视动漫技术

在影视动漫发展早期，由于技术方面的限制，表现形式较为单一，主要是传统手绘动画和摆拍定格动画。手绘动画，是由动画师根据每秒 24 帧或每秒 12 帧的原则，

① 前瞻网．预见 2024：《2024 年中国动漫产业全景图谱》（附市场供需情况、竞争格局和发展前景等）[EB/OL]．（2024-04-29）[2024-10-24]．https://www.163.com/dy/article/J0URE06O051480KF.html.

在纸上逐帧绘制画稿，再经过透光的拷贝台，将画稿描绘在赛璐珞片上，经过上色后由胶片摄影机逐格完成拍摄。摆拍定格动画的制作原理与手绘动画一致，将黏土、剪纸、模型等对象用照相机逐帧拍摄后制成影片。

进入21世纪之后，随着计算机、数字媒体技术的快速发展，CGI（Computer-Generated Imagery，计算机生成图像或计算机动画）技术开始蓬勃兴起，并被广泛运用于影视动画、视频游戏、互动多媒体等领域。计算机动画与传统的手绘动画相比，有很多优点。首先是计算机动画的生产效率更高，从前期的设计到后期的输出合成，所有的制作环节都可以在计算机上完成，制作成本相对于传统手绘动画会低很多。其次是计算机动画可以表现出更加精致的画面细节、更加真实的视觉效果及更加绚丽的电脑特效，这些都是传统手绘动画很难做到的。因此，当前主流的商业动画基本以计算机动画为主。即使是纯手绘动画和定格动画，很多环节还是会借助计算机来完成，比如合成、调色等。

根据制作技术的不同，计算机动画主要分为两大类：二维动画和三维动画。目前人们所说的二维动画与三维动画，是通过在动画的制作过程中角色与场景是否为立体的三维模型、虚拟摄像机是否可以任意进行旋转进行区分的。由于二维动画与三维动画在制作工艺上的不同，其制作流程也有很大的区别。

（一）二维动画的制作流程

我们通常将二维动画的制作分为前期制作、中期制作、后期制作三个部分。前期制作以剧本策划、分镜头脚本设计等前期创意为主，同时还要对动画风格、色彩，以及角色和场景进行设计，这部分工作是动画制作的关键环节；中期制作包括原画、中间画绘制，上色，背景绘制等，这一部分是整个制作中最为耗时耗力的；后期制作包括合成、剪辑、配音等。二维动画制作流程如图7-2所示。

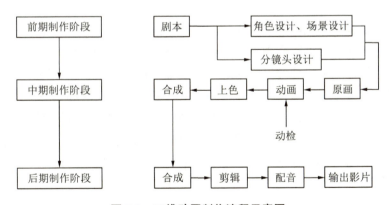

图7-2　二维动画制作流程示意图

（二）三维动画的制作流程

三维动画的制作流程与二维动画相比要复杂很多，各部门的分工也更加细致。

1. 前期准备

首先是前期部门负责剧本策划、人物场景设计、故事板制作。动画剧本与电视电

影剧本一样，需要有画面感才能让制作人员了解导演意图。因此，在确定剧本后，人物、场景概念和分镜头脚本制作同时进行。

2. 建模贴图

模型部门与材质贴图部门负责三维模型制作、材质贴图绘制。模型制作是使用三维软件工作的第一步，是根据前期的造型设计，在计算机三维软件中进行三维建模，建模的质量会直接影响影片的画面效果。常用的建模软件有 Maya、3ds Max、ZBrush、Cinema 4D 等。材质即材料的质地，指的是模型表面如颜色、反射、粗糙度、透明度、自发光等特性。贴图是指将二维的图片附着在三维的模型上，形成表面的细节，通过材质的属性表现出来，如衣服上的花纹、皮肤的颜色。由于在三维动画中绝大部分内容都是依靠三维模型和贴图来表现的，模型和贴图部门承担着非常大的工作量。

3. 绑定

模型本身是不能动的，如果要使它动起来，需要绑定部门对它进行绑定，通过增加骨骼、蒙皮、分配权重、设置控制器等工序，使模型做出各种复杂的动作。

4. 动画

在模型绑定完成后，由动画部门完成动画部分的制作。动画师根据剧本、分镜故事板，给角色和所有活动对象制作每个镜头运动的动画。每个动作通过动画师手动设置关键帧来实现，而动作与动作之间的过渡，由计算机来自动生成。

5. 特效

对于三维动画来说，用软件制作出真实的、绚丽的视觉效果是三维动画的优势，这个环节的所有内容都是由特效部门来完成的，包括各种烟火爆炸、毛发等特效的制作，常用的软件有 Maya、3ds Max、Houdini。

6. 灯光与渲染

三维动画中对于灯光的要求，与现实中影视拍摄时对于灯光的要求一致，需要专门的灯光师对三维场景进行合理的灯光设置。灯光对于场景氛围的塑造，起着重要的作用。光线追踪技术是一种可以创建逼真的三维图像的渲染技术，通过在场景中跟随每个光线到达相机并进行计算，进而使用非常准确的光线反射和折射，以及详细的阴影来创建图像。全局照明也是常用的照明和渲染方法，通过计算物体上的间接照明，它可以创建出物理上更加准确的图像。基于图像的照明技术，可以从高动态范围照片提取全局照明信息和纹理数据，并使用该数据来照亮三维场景，使三维场景得到更加真实的光照环境。

7. 图像合成

图像合成是三维动画制作流程中最后一个重要的环节。合成就是将分层渲染出的静止图像制作成完整的动画系列。对于很多不能或不利于直接渲染的效果，都可以通过合成软件进行后期处理。尤其在与实拍相结合的动画或特效电影中，图像合成技术会起到关键的作用。常用的后期合成软件有 Adobe After Effects、Nuke。

三维动画制作流程如图 7-3 所示。

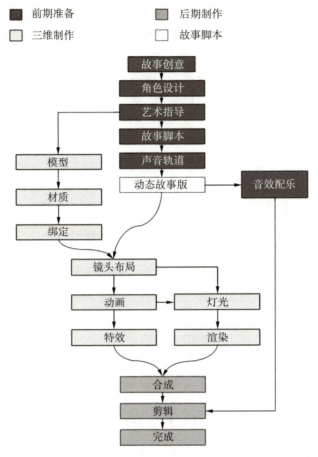

图 7-3 三维动画制作流程示意图
(来源:山西易魔方文化传媒公司)

(三) 二维动画与三维动画的比较

二维动画与三维动画各有其特点和优势。

二维动画的制作是通过逐帧手绘完成的,因此在制作碰撞、挤压、变形等一些比较夸张的动画效果时有较大优势,动画师可以绘制出任何想要的效果。同样的动画效果在使用三维软件制作时,就需要计算机进行大量的计算和模拟,并且需要大量的时间进行渲染。不同的效果需要不同的软件去制作,有时往往还要针对一些已有软件难以实现的效果去开发专门的插件。三维动画在制作如光影变化、群组动画、爆炸、烟雾、毛发等特殊效果时,具有很大的优势。计算机通过控制参数,可以模拟出各种自然现象和物理效果,而同样的效果在二维动画里面就很难实现并且较费时费力。

此外,二维动画的着色方式基本都是平涂的,很难表现出复杂的细节和真实的质感,而三维动画对细节的把握却非常有优势。三维建模可以做出各种复杂的模型,再通过贴图、灯光和渲染,使得动画角色和场景具有很强的艺术性与观赏性。在制作金属、玻璃、液体等材质的光照效果和反射效果时,三维渲染的优势非常明显,可以模

拟出非常真实的视觉效果。

三维动画在处理画面空间上具有天然的优势，可以轻松实现各种透视效果和镜头的变换。而二维动画始终是在平面上制作的，场景空间感和透视相对来说就难以表现。因此，当前很多制作精良的二维动画，都采用了"3+2"（三维与二维结合）的方式进行制作，即场景和道具使用三维模型，后通过特殊渲染实现二维动画的画面效果，人物仍通过二维模型绘制。

第五节 动画制作软件

对于计算机动画来说，所有动画效果的实现都是通过专门的动画制作软件来完成的。动画软件技术已成为动画创作者进行创作时必不可少的实现手段，每一次的技术更新都给动画创作带来很大的进步。软件技术对于动画技术的发展起着至关重要的作用，可以说，动画制作软件的进步就是动画技术的进步。有了软件技术的支持，一些传统动画的制作环节完全可以由软件技术代替，这在某种程度上能够大大降低制作成本。软件技术不是某部动画的代名词，而是一种有效的、潜藏巨大创造力而又经济实用的工具，这也使得动画创作由传统的大作坊、大团队向小型工作室、小团队制作的模式过渡。知名的动画公司甚至拥有独立的软件研发团队，如皮克斯、梦工厂、蓝天工作室，他们在制作动画的同时不断更新软件技术，优化软件程序，提高制作能力，并且拥有自主研发软件的专利。[①]

当前动画制作软件种类繁多，既有综合性的动画软件，如三维软件 Maya、3ds Max，二维软件 Adobe After Effects，也有专门针对某些技术或某种功能开发的软件，如三维雕刻软件 Zbrush、MudBox，特效软件 Houdini，合成软件 Nuke、Fusion，调色软件 DaVinci Resolve 等。

一、Adobe 系列软件

美国 Adobe 公司旗下的系列软件，几乎囊括了数字艺术的所有领域。可以毫不夸张地说，如果离开这些软件，全世界影视动画的生产制作都将很难进行。常用的 Adobe 系列软件主要有以下几种。

1. 图像处理软件：Photoshop

Photoshop 是 Adobe 系列中最基础、用户最广泛也最受欢迎的一款软件，主要功能体现在图像处理、图形设计、文字编辑、设计排版等方面。在影视动画制作中，从前期设计到中期制作，一切与图像相关的工作都离不开 Photoshop。

2. 动画软件：Flash（现已改名为 Animate CC）

Flash 是一款优秀的矢量动画制作软件，曾在计算机动画普及的早期非常流行，它以流式控制技术和矢量技术为核心，制作的动画具有短小精悍的特点，因此非常适合在网络上流通。它的三大基本功能，即图形绘制、补间动画和遮罩是整个 Flash 动

① 杨艳君. 浅谈软件技术在动画创作中的应用［J］. 美术教育研究，2013（12）：55.

画设计体系中最重要的，也是最基础的。Flash 动画其实就是"遮罩+补间动画+逐帧动画"与元件（主要是影片剪辑）的混合物，通过这些元素的不同组合可以创造千变万化的效果。

Flash 动画制作成本相比传统手绘动画低很多，只需一台电脑、一套软件，动画师就可以制作出绘声绘色的 Flash 动画，大大减少了人力、物力资源及时间成本。国内很多动画片都由 Flash 软件制作完成，如曾经热播的《喜羊羊和灰太狼》《饮茶之功夫学园》等。

3. 视频处理软件：After Effects、Premiere

After Effects（以下简称"AE"）是一款动态图形软件，可以用来制作动画，精确地创建无数种令人惊叹的动态图形，同时也是一款功能非常强大的视频处理软件，可以为动画增加各种特效。AE 的插件高达几百种之多，可以更好地修饰和增强画面效果。除此之外，AE 处理图像时具有无与伦比的精确度，可以精确到一个像素点的千分之六，进而非常准确地定位动画。

Premiere 是一款视频编辑软件，对于各种格式的视频都有非常高的兼容性，因此被广泛应用于包含动画在内的各种视频的剪辑和制作。Premiere 为动画制作者提供从采集、剪辑、调色、音频美化、添加字幕、视频输出等一系列的制作流程，高效地提升了动画的创作自由度。

二、Autodesk 系列软件

Autodesk 公司旗下最知名的两款软件 Maya 与 3ds Max，也是目前三维动画界最为主流的两款软件。两款软件均为全功能型的三维软件，从建模、绑定、动画、灯光、特效，到最终的渲染输出，一部完整的三维动画片几乎可以凭借 Maya 或 3ds Max 独立完成。特别是 Maya，由于其软件功能更为强大、体系更为完善，目前国内很多的三维动画制作人员都开始转向 Maya，将 Maya 作为主要创作工具。Maya 在影视动画中的应用极其广泛，如《复仇者联盟》系列、《指环王》系列、《蜘蛛侠》系列、《哈利·波特》系列，以及《最终幻想》《飞屋环游记》《冰雪奇缘》等。

三、其他常用软件

Cinema 4D（以下简称"C4D"）也是一款全功能型的三维设计软件，近年来在广告、电影、工业设计等方面都有出色的表现。尤其对于初学者来说，C4D 比其他三维软件更易于上手，也更加高效。特别是 C4D 软件中的运动图形和特效模块，深受动画设计师们的追捧。

Houdini 是一款专注于三维特效制作的软件，如动力学动画、流体动画、角色动画，以及烟雾、粒子、布料、毛发模拟等，都可以通过 Houdini 产生逼真的影视级别效果。与其他三维软件不同的是，Houdini 是一个程序式软件，通过不同节点的连接去实现各种命令，整体的操作逻辑更像是编程，这也更加符合特效中动力学严谨的数学法则。Houdini 拥有自己的 VEX 脚本语言，用来处理各种参数和数据。在一般的三维软件中，很多工具更多的是被封装起来做成一个预设对象，用户通过调整参数来实现想要达到的效果，这样也降低了使用者的学习成本。而 Houdini 虽然也有一些封装

好的工具，但是更多的是需要使用者读取到软件底层的一些数据，通过控制这些数据的传递和计算，从而实现想要实现的效果。

ZBrush 是一款数字雕刻和建模软件，它将三维动画中间最复杂、最耗费精力的角色建模和贴图工作，变得像小朋友玩泥巴那样简单有趣。设计师可以通过手写板或者鼠标来控制 ZBrush 的立体笔刷工具，自由自在地在屏幕上随意雕刻自己头脑中的形象。至于拓扑结构、网格分布一类的烦琐问题都交由 ZBrush 在后台自动完成。ZBrush 几乎不受面数的限制，细分级别为百万、千万的模型面数，足以让设计师创造出各种复杂的模型。软件中的笔刷可以轻易塑造出皱纹、雀斑之类的皮肤细节，包括这些微小细节的凹凸模型和材质。令专业设计师兴奋的是，ZBursh 不但可以轻松塑造出各种数字生物的造型和肌理，还可以把这些复杂的细节导出成法线贴图和展好 UV 的低分辨率模型。这些法线贴图和低分辨率模型可以被所有的大型三维软件如 Maya、3ds Max、C4D 等识别和应用。

案例：《哪吒之魔童降世》凭什么成为动画片票房之冠？

一、影片基本信息

中文名：《哪吒之魔童降世》。

外文名：*Ne Zha*；*Nezha: Birth of the Demon Child*。

其他译名：《哪吒降世》。

类型：动画、电影。

出品公司：霍尔果斯彩条屋影业有限公司（简称"彩条屋"）、成都可可豆动画影视有限公司、北京十月文化传媒有限公司。

制片地区：中国大陆。

拍摄日期：2015—2019 年。

发行公司：北京光线影业有限公司（简称"光线影业"）。

导演：饺子。

编剧：饺子、易巧、魏芸芸。

制片人：魏芸芸、刘文章。

主演（配音）：吕艳婷、囧森瑟夫、瀚墨、陈浩、绿绮、张珈铭、杨卫。

片长：110 分钟。

上映时间：2019 年 7 月 26 日。

票房：50.35 亿元。

对白语言：汉语普通话。

色彩：彩色。

在线播放平台：哔哩哔哩。

制作公司：霍尔果斯可可豆动画影视有限公司。

二、《哪吒之魔童降世》的票房奇迹

该片首日票房 1.38 亿元，周日票房 2.81 亿元，连续实现票房逆袭，首周票房

6.34 亿元，打破动画电影中国内地首日、单日、首周、单周票房纪录。加上之前的点映票房，正式上映三天后，累计票房已经达到 7.04 亿元。

上映第五天，该片票房超越《西游记之大圣归来》9.56 亿元的纪录，创中国动画票房纪录。

2019 年 8 月 2 日晚间，累计票房达 16.96 亿元，正式超过《疯狂动物城》，创下中国内地动画电影票房榜纪录。

8 月 8 日，总票房已突破 30 亿元，成为中国影史第八部票房破 30 亿元影片。

8 月 13 日下午，票房累计突破 36.5 亿元，超越了电影《红海行动》的总票房成绩，成功位居中国内地影史票房榜第四。

8 月 14 日，华夏电影发布《哪吒之魔童降世》密钥延期一个月的通知，影片将延长上映至 9 月 26 日，票房已累计 37.7 亿元，正在向影史第三位《复仇者联盟 4：终局之战》（42.4 亿元）的成绩冲刺。

8 月 21 日 15 时，根据灯塔专业版数据，《哪吒之魔童降世》票房超过《复仇者联盟 4》，跃居中国影史票房第三。

8 月 31 日 15 时许，根据猫眼专业版票房数据，《哪吒之魔童降世》票房达 46.55 亿元，超过《流浪地球》的 46.54 亿元，位列中国影史票房第二。

9 月 16 日，"电影哪吒之魔童降世"官微发布消息：《哪吒之魔童降世》票房突破 49 亿元。

9 月 17 日，《哪吒之魔童降世》密钥二次延期，将延长上映至 10 月 26 日。10 月 10 日，《哪吒之魔童降世》以 49.7 亿元的票房成绩在总票房排行榜上位列第二，仅次于《战狼Ⅱ》。

12 月 28 日，在票房补录后，《哪吒之魔童降世》的票房终破 50 亿元。

最终票房为 50.35 亿元。

三、影片的卖点到底在哪里？

一部由一群默默无闻的人做出来的动画电影，在追求明星光环、流量效应的时代，逆袭成为中国动画电影票房之冠，除偶然性之外，一定有其必然性。有评论这样写到：该片的逆袭，并不是"打鸡血"或者"煲鸡汤"。电影对哪吒的心路历程有着非常细腻且具有说服力的刻画。并且，编剧巧妙地将敖丙作为哪吒的对照，凸显了是人是魔都是自主选择，而不是天注定的主题。

影片能够受到观众欢迎，无非就是两个主要方面在起作用：一是人物形象，二是故事情节。先说人物形象。片中的哪吒无论是在外形上还是在性格上，都不是一个正面英雄的形象。这样一个有着明显缺点、不完美的形象，更不容易让观众产生距离感。尤其是一个不那么懂事、总是惹是生非的孩子形象，更容易让家长产生代入感，他们可能很容易就联想到了自己家的小"神兽"。完美主人公或者完美英雄值得尊敬和崇拜，但是不够生活化、不够亲近，这是大众欣赏心理的一个转变。这个转变是整个社会文化心理发生变化的一个体现。人们不再习惯追求完美人生或者完美人格，而是更愿意看到真实的人生、真实的人格和人性。人们更愿意看到和相信真实的东西。

哪吒逆天抗命的性格也是吸引观众的重要原因之一。在一个长期被教导要服从和听命的环境中，逆天抗命是一种觉醒。打破成见、强调自我的独立性，具有很强的现实意义。

再从故事情节上看，哪吒是一个具有双重性格的孩子，有着"魔头"形象与外表，但又有着勇敢和正义的内心。哪吒从一个孤独而悲惨的魔性小孩，到一个拥有责任心和正义感的人性英雄，这样一个成长的过程和主题，更符合中国大团圆式的传统审美心理和趣味，暗含了一种期盼和祝愿。

当然，影片较为强烈的中国风也是让观众产生观片愿望的另一个重要因素。支持国产动漫，成为部分观众的一种观片情怀。

下面的三篇新闻报道，可以让我们更好地把握《哪吒之魔童降世》的成功之道。

（一）《哪吒之魔童降世》触及的是中国人的情感软肋

《哪吒之魔童降世》（后文简称《哪吒》）是一部让人激动的电影。如果说《西游记之大圣归来》标志着国产动画电影的工业水准到了一个新的高度，那么《哪吒》在这个基础上展示出：中国人也可以拍出故事性不亚于好莱坞一线制作的动画电影。《西游记之大圣归来》的软肋是故事，《哪吒》把这个不足给补上了，它所表现的电影美学放到整个世界来说都是出色的。

所以，《哪吒》可能是2019年国产电影最大的惊喜，它的意义不仅在于电影本身，还在于是整个国漫行业的强心剂。从片尾彩蛋来看，《哪吒》只是整个"封神"系列动画的开篇，姜子牙、妲己、二郎神这些角色，都有可能和观众见面，如果设想成真，这就会是中国自己的"复仇者联盟"，而《哪吒》之于整个系列的意义，就如同《钢铁侠》之于"复仇者联盟"。多年以前，正是小罗伯特·唐尼主演的《钢铁侠》在不被看好的情况下实现票房、口碑双丰收，才让漫威决心开启一个超级英雄的宏伟世界。而现在，《哪吒》的"逆袭"让人看到了中国动画的曙光。（图7-4）

图7-4 《哪吒之魔童降世》宣传照（一）

1.《哪吒》的精髓，在于家庭关系与身份认同

《哪吒》之前，口碑最好的"封神"题材剧，一部是中国大陆20世纪90年代版的《封神榜》，一部是香港地区2001版的《封神榜》。后者是抓住了《封神榜》的精髓，就是中国人最在乎的几个点：改变命运、身份认同、家庭关系（尤其是父、母

与子三者之间的互动），然后才是对以家为单位的国的认同。

受限于经费和人力，港版《封神榜》的服装和道具很粗糙，现在看画面也很陈旧，但从"戏"的角度，它做得很出色。它表面上是神魔剧、戏说剧，其实是一部家庭戏（尤其是讲哪吒那部分），是借着神魔的外壳，讲中国人内心最柔软的部分。

很多观众会对这部剧感同身受，因为他们看到苑琼丹饰演的哪吒母亲为了儿子操碎了心，什么体面都不要了，他们想起的，就是那个操劳的中国式母亲形象。哪吒曾经怨天怼地，为偏见耿耿于怀，后来被母亲感动，意识到自己身上的责任和命运，乃至于后来不惜削骨还父、割肉还母。观众看到的，其实是一个经典的中国少年成长模式，看到一个似乎背负原罪的人在逆境之中，在母亲和三两好友的帮助下，寻回自我生命的意义。

那些感动人心的瞬间，不是技术的炫耀、残忍的杀伐，而是哪吒在滂沱大雨中被殷十娘边骂边打时说下的话，是哪吒在还了李家的恩情后，心高气傲又心存不舍的负重前行。甚至苏妲己、申公豹这些反派角色，他们身上也不是简简单单的恶，而是人世间与生俱来的成见、一个父权社会对女性的污名和改造……所以，《封神榜》翻拍了那么多次，最让人感动的，依然是技术最粗糙的香港版，因为它真正理解了人心，因为它对每个人都有温情脉脉的凝视。

2. 《哪吒》抓住了中国人的情感软肋

《哪吒》比港版《封神榜》更进一步，因为它兼顾了电影美学和对人的塑造。从对哪吒、敖丙、太乙真人、申公豹等角色的形象塑造，到太乙真人手上那卷《江山社稷图》，再到对荷花意象的大量使用（图7-5），《哪吒》有自己独特的电影美学，既清新、写意、市井气，又有一股源自改变命运的渴望的"燃"，贴合主流群体的审美倾向。

图7-5 《哪吒之魔童降世》宣传照（二）

它是动画，但并不幼稚，它之所以可以成为老幼妇孺皆可观看的电影，是因为它的切入点很符合中国人的情感诉求。围绕偏见与认同、个体与家庭、对改变命运的渴望、对身份歧视的痛恨，《哪吒》的一幕幕戏，打在观众的情感软肋上，尤其是当哪吒看到父亲李靖愿意为他做出牺牲，毅然回头救助陈塘关，进而有"是魔是仙，自

己说了才算"的宣言时，观众的情绪被引导到了高潮，随着哪吒、敖丙共同对天劫的抵抗而得以宣泄。这部电影在情感递进上做得非常巧妙，该松的地方松，该紧的地方紧，尽管有一些"金句"过犹不及，影响了整体的柔顺度，但瑕不掩瑜，它对情感的运用不亚于《寻梦环游记》《飞屋环游记》等动画佳作。

《哪吒》改编自神话原典，但它并没有局限在原来的故事上，而是大胆进行再创作。童年时我们看"哪吒闹海"的故事，在心疼殷十娘的同时，会感慨李靖这个父亲的霸道和残酷。传统的李靖是一个父权的符号，代表了父权社会控制、稳定的一面，港版《封神榜》也延续了这个残酷的父亲形象，但《哪吒》把李靖改成了一个现代化的父亲，他对哪吒不再是排斥的、霸道的，而是主动寻求一种温和、平等的沟通，即便哪吒把陈塘关惹得鸡飞狗跳，他也不惜舍弃自己的情面，帮助哪吒得到世人认可。李靖成为一个现代化的慈父（图7-6），他和妻子、哪吒的关系，其实很贴合我们现代人的生活，这也是为什么很多观众被其打动。

图7-6 《哪吒之魔童降世》宣传照（三）

与此同时，《哪吒》对敖丙的改写也很出彩。固有的神话叙事里，龙宫三太子敖丙因哪吒闹海一事，去陈塘关问罪，被哪吒打死并抽筋，魂归封神台。这个角色比较脸谱化，很难得到观众同情，而《哪吒》巧用"偏见"与"身份认同"，通过"灵珠"与"魔丸"的对调，让敖丙从一出生就背负了整个龙族沉重的责任。龙族在世人眼里是妖怪，龙王又渴望敖丙升仙，洗刷龙族耻辱，与生俱来的成见令敖丙痛苦，和哪吒的互动，更让他意识到这套基于成见的身份和等级建构的荒谬，敖丙的形象因此丰满，它寄托了很多创作者对人性的思考。虽有不足，但意义仍非同凡响。

《哪吒》对原著的改编趋于温情，因为原著是一个血腥暴虐的故事：哪吒和李靖的关系充斥着对抗与隔阂，李靖很专横，哪吒则是一个滥用暴力的"恶童"。如果照搬原著，且不说新鲜感不足，许多观众也无法理解，而这一版的《哪吒》逻辑清晰，李靖、殷夫人与哪吒三人的互动也十分得当，纵观"哪吒闹海"改编史，这一版的《哪吒》是最适合一家人去看的电影。

当然，《哪吒》并不是一部完美的电影，它也有瑕疵。比如成片中陈塘关百姓对哪吒的恨，来得有些突兀，但这其实和删减有关。导演饺子说："有一段戏是殷夫人没有陪哪吒踢毽子，而是去铲除鳗鱼精，我们设计了一场戏，是鳗鱼精对当地百姓造

成了相当大的伤害。有个老奶奶抱着自己孙女的尸体哭喊,她的孙女和儿子都是被妖精杀害的。所以,陈塘关百姓对妖怪有着深切的痛恨,可以说是有不共戴天之仇。但可能现在大家看片会觉得百姓有点没事找事。毕竟片长有限,我们只能做一些割舍。"

《哪吒》还有值得改进之处,比如配音与人物的适合程度、台词设计等,但可以肯定的是,它会是一部在中国动画电影史上留下名字的作品,在前期没有大量宣传、没有知名演员的情况下,《哪吒》的走红是作品质量的胜利,对整个市场都有良性的作用。因为它释放了一个信号:中国观众正愈发看重电影作品本身的质量,天下苦"流量"久矣,拿出一个好本子,用心推出好作品,比攒足银子吹捧明星要更加划算。这不再是一个烂片可以轻易糊弄人的时代,我们愿意看到的,是更多像《哪吒》这样用心的作品。

(二) 专访 |《哪吒之魔童降世》导演饺子:大圣给我的信心一直都在

"过去这五年,你觉得自己过得怎么样?"

这么问饺子的时候,他顿了顿,说:"这是一个痛苦的经历,你又让我回忆起来,这确实很难受。"

饺子是当下正在热映的动画电影《哪吒之魔童降世》的导演。影片7月26日上映,首日票房就破亿元。周末两天的排片,也是压倒性的优势。时间线再往前推半个月,大概没人想到,这样一部在预告片阶段被许多人看一眼就激起槽点无数,豆瓣上纷纷声讨着炒IP冷饭的小哪吒,能成为暑期档的一匹电影黑马。

经过两轮大规模点映后,《哪吒之魔童降世》还没上映就获得超强口碑,作为首部IMAX国产动画大片,"点映+预售"总票房已破亿元,猫眼评分为9.7分,豆瓣评分为8.8分,"自来水"遍布全网(图7-7)。许多"大V"们高喊着"刷新国漫新历史"的热血口号,不出意外的话,不断发酵和出圈的口碑,将会推着这部电影扶摇直冲,打破四年前《西游记之大圣归来》创下的国产动画电影的票房纪录。

在此之前,饺子已经和哪吒"死磕"了五年。剧本写了两年,哪吒形象有100多个版本,有60多家制作公司1 600人的制作团队,饺子的动画人生是"磨"出来的。哪吒也像他生的一个"小魔球",怀胎时间长而痛楚。而他自己和整个作品的经历也很"哪吒"。

说饺子很"哪吒",倒不是因为他也是个"熊孩子",相反,他从小是个乖孩子、好学生,一路好好学习,顺着都是医生的父母给他指的人生方向考上四川大学华西医学院。但医学院的高才生在大三那年生出一颗叛逆心。在偶然接触了Maya软件后,饺子打开了新世界的大门,毕业后愣是一个人用三年多的时间打磨出了一部惊艳世界的动画短片《打,打个大西瓜》。

图7-7 《哪吒之魔童降世》票房破亿海报

"这是第一步,长片必须有基础,有了基础之后,别人才可能相信你能够做更好的东西,才可以一步一个脚印地前进。没有第一步就没有下一步。"饺子回想起当年孤军作战制作"大西瓜",说自己也并不是多么理想主义,而是坚信中国的动画产业未来一定也有一片光明。

"哪吒"是饺子自己选的主题。他说很喜欢1979年上海美术电影制片厂出品的《哪吒闹海》,那是对他很重要的动画作品,既是美好的童年回忆,也是打破对于"改编"这件事本身偏见的范例和动力——因为相较于原来的《封神演义》文本,《哪吒闹海》是四十年前最成功的符合当下时代的改编案例。

图 7-8 哪吒形象

这些年,改编哪吒的动画片着实不少,因此这部动画前期更新几版物料的时候很容易让人以为这又是一部给小朋友看的圈钱烂片。再看看预告片,这个哪吒"画着烟熏妆",一口豁牙,垂头丧气,人见人厌,造型过于"朋克"(图 7-8),吓得不少网友表示"丑拒"。"我命由我不由天"的主题听上去也超像"鸡汤网文"的通用主题,与广大网友心目中的童年经典大相径庭。

而这恰恰是导演给观众下的一个"套",观众前期越是吐槽,越是带着刻板印象,就越可能接近导演设置一个"史上最丑哪吒"的初衷——如果想讲一个关于偏见的故事,有什么比让观众直接带着"成见"进入故事,再用作品亲手打破它来得更带感呢?"所有创作者在创作的时候,都是在赌。"

许多观众看完后把这部动画和四年前的《西游记之大圣归来》做对比。"哪吒"项目启动之初恰逢《西游记之大圣归来》为国漫打下一场漂亮仗,多年来对国产动画停留在低幼阶段或者受众有限、市场天花板难以突破的印象被打破,做动画的人们都感觉被打了一剂强心针。之后,《大护法》《大世界》《精灵王座》等风格各异的动画大大丰富了院线动画电影的样貌,但市场反响又逐渐回归到"叫好不叫座"的尴尬境地中。《哪吒》是一部大制作,却也是一部常常"捉襟见肘"的制作,饺子追求极致,会为了一个镜头磨上好几个月,也会因为预算有限达不到满意效果而选择放弃。有着多年学医的理科生特有的专注与沉稳,饺子这些年埋头做事,对这些年市场起起落落"充耳不闻":"我只知道,好的作品一定会被人看见。"

(三)对话

1."熊孩子"设定来自原著,经典版启发改编的快乐

澎湃新闻:"哪吒"是一个命题创作还是自发的选题?有《哪吒闹海》这样的珠玉在前,创作上应该压力不小吧?

饺子:是自发的选题,彩条屋找到我,要和我合作做动画,而且给我的创作自由度还是很高的,他们也觉得导演要做自己想做的作品才做得好。

原来是觉得有包袱,我一开始非常喜欢哪吒这个传统的英雄形象,但后来我想了想为什么喜欢上他,是因为我看了1979年的《哪吒闹海》才喜欢上他的。为了拍这

个电影,我又去把原作《封神演义》找来看了看,才发现原作中的哪吒让我大失所望。那里面别说是正义了,简直就是一个反派角色。因为一开始他就是太乙真人的弟子转世投胎到了李靖的三儿子身上。而李靖对这么一个儿子是非常忌惮的,他知道儿子"上面有人",有背景,所以只能供着。这个印象是很颠覆的,原来大家误以为喜欢上的哪吒形象,其实是来源于1979年的改编版,在这之前的哪吒真的完全是一个流氓形象。然后我就反思:大家为什么对哪吒有这么美好的印象呢?原来都要归功于改编,是改编让人快乐。所以,我现在包袱就没有那么重了。

澎湃新闻:所以,现在电影里哪吒这个非常"熊孩子"的设定,其灵感是来源于原著?

饺子:还真不敢完全照原著来,那实在太坏了。那里哪吒是别人都不惹他,他非要去惹别人,别人想跟他讲理,他也不讲理的,一言不合就动手。而且像在原著里,其实龙王是一个比较中立的角色,也没惹到哪吒,哪吒就在东海用混天绫搅得龙宫山摇地动。龙王三太子出来喝止,就被抽筋扒皮。龙王上门要说法未果,只能寻求"法律途径"来解决,打算上天去告御状,结果中途就被哪吒给拦下来了,还给打了回去。这样,龙王实在是气疯了,才有了水淹陈塘关,结果死了很多黎民百姓。而哪吒对李靖,也没有儿子对父亲的尊重,即便是自杀也是顺着他那"一点就着"的性格,类似于"叫你声爸已经算给你面子了,还敢这么管我"的赌气,所以就干脆削肉还母,剔骨还父,当时并不是说什么反抗父权。你真照原著拍,这谁都受不了,而且也不符合我们这时代的世界观、价值观,所以我改动的时候,就想所有的这些角色都是为了我们要讲的中心思想去服务的。

澎湃新闻:你想赋予它的中心思想是什么?

饺子:就是打破成见,不认命,扭转命运。

2. "史上最丑哪吒",创造"偏见"让观众亲手打破

澎湃新闻:据说这个哪吒形象,是力排众议选的最丑的选项(图7-9),为什么这样做?

饺子:因为我们做帅的、萌的,已经做麻木了,而且这是个看脸的时代,基本上你进个整形医院,你不说话,医生一看都知道你这张脸该怎么整,因为基本上是同一个模子。对于做设计的人来说,这样做其实很不过瘾,完全就是重复再重复。

图7-9 哪吒形象设计稿

而且,这个哪吒形象也更契合我们的主题,大家对他产生了偏见,再走进电影院,能够耐心地欣赏完故事,对他产生了好感,喜欢上了他,这样在现实过程当中,也是打破了观众对形象的成见,这是对我们主题的深化。

澎湃新闻:相当于你给观众安排了一个"陷阱",一开始预告片出来的时候,观众越吐槽,你是不是越得意?

饺子:其实,这是如履薄冰的感觉。我们也没有这么强大的自信,觉得观众最后

第七讲 影视动漫产业 131

一定能接受他。但是从一个设计人员的角度出发，我们一直想努力做突破。所有的设计、所有的突破，都是带有风险性质的，所有的设计师听到我这句话，应该都很有共鸣。这个不突破的话就是重复以往。

澎湃新闻：哪吒的神话里有很多个"点"，比如怀胎三年，比如对敖丙剥皮抽筋或者剔骨还父，你对其中的各个点都做了自己的解读，也有所取舍，这个取舍的标准是怎样的？

饺子：标准就是有些"糟粕"，一定得坚定地把它给去除掉。现在很多人可能津津乐道的，就是那个"削肉还母，剔骨还父"，他们之所以津津乐道，是被文学美给洗脑了。如果真的还原成画面，我估计现在世界十大禁片就又多了一个。对于做动画的导演来说，这是有画面感的东西。因为有画面感，所以觉得不能表现。那个画面想起来都觉得真的是反人类，而且他是未成年人。

澎湃新闻：所以，拍这个片子的时候，也有照顾到对孩子的一些影响，比方说对敖丙"抽筋剥皮"这样的情节，也就没有去放大它，对吗？

饺子：对，原作当中哪吒会做这些，是因为真的把他当成一个反派来描写。1979年的版本虽然做了改编，但是如果我们真把这个画面做得真实一些，其实也是不妥当的。当时人们的神经还是比较大条吧，哪吒自刎，那是一个未成年人自刎，我们可能都很难想象在好莱坞电影当中会出现未成年人自杀的这么一个镜头，而且还是大特写。

澎湃新闻：说到好莱坞，其实把这个电影的故事拎出一条主线来看，差不多就是一个"问题儿童"成为超级英雄的故事，是不是在做剧本的时候，有意往这种西方的叙事类型上去靠呢？

饺子：倒没有特别想去靠，因为毕竟我们一开始就想做出东方的这种色彩，中国的这种感觉，一切都是自然而然，存乎一心。我们不刻意地去回避什么，也不刻意地去学习什么，我要做的东西，是我自己最想看到的东西。以前我也经常去电影院看电影，看完总觉得有些地方我还不够满意或者满足，这一次我自己拍，就希望把所有我想得到的东西全都加进去。

澎湃新闻：这些东西具体是指什么呢？

饺子：喜剧、动作、玄幻。喜剧能够让人在电影院发笑；动作，我会感觉很刺激、很爽、够过瘾；玄幻，这就是想象力的表现。同时，还加入能够让人产生思考的、更深层次的含义。这样的电影是我最想看到，也最有满足感的。

3. 强迫症导演和"无奈"壮大的1 600人制作团队

澎湃新闻：制作的过程应该是挺煎熬的吧，可以介绍一下这些年的工作和生活状态吗？

饺子：一开始写剧本，本来我挺有自信的，后来每次提交后都收到很多的意见，然后跟彩条屋磨呀磨，磨得我现在写剧本已经没有自信了。但每一版都确实是变得更好了。在经过了66版的迭代后，终于剧本是磨完了，然后是场景设计、人物设计。我想剧本都磨得这么辛苦，那场景和人物都必须做扎实，所以磨得也辛苦，把那些设计师都要逼疯了。磨完这一段，就开始磨分镜头。我就在想，人物、剧本都磨得那么

辛苦，分镜头也不能轻松，然后分镜师也快被逼疯了。再接下来，到做模型的时候，我们就想分镜头磨得这么辛苦，做模型怎么也不能放松……接下去那些步骤就我不说你都懂了，就每一步，都这么磨，如果哪一步我们觉得轻松了，我就在想，肯定是因为要求太低了，结果没有麻烦制造麻烦也要让它变得更难。

澎湃新闻：采访里有提到一些死磕的镜头，也有因为没钱而放弃的镜头，原本还有一些什么设想和遗憾可以分享下？

饺子：比如说像哪吒和敖丙牵手之后对抗天劫的镜头，一开始我是这么想的，他们本来就是生于天地之间的混元珠，恢复了对以往的记忆，就看到了整个地球形成的历史，然后一直倒放到宇宙，回放到地球和宇宙的历史。后来就花了五个月时间，找了几家特效公司，结果都没做出好的效果，钱也花光了，就只好砍掉了。虽然很不甘心，但是如果达不到好的效果的话就没法用，不然和其他的特效镜头不在一个水准线上就更难看。

澎湃新闻：片尾的动画制作公司特别多，这个制作模式是怎么样的？是一开始就想好要有这样的效率，还是被逼无奈？

饺子：其实是被逼无奈，在一路摸索的过程，在做的过程当中，不断地发现哪些地方做不完，需要找更多的公司，还有就是哪些公司不擅长做什么，还得分包出去。而且这些我们分发的公司，有可能它们再把自己的内容分发给其他的公司。虽然现在你在片尾看到了那么多家公司，但是这个数量都是不完全统计的。参与的人和团队只可能更多。基本上已经动用了全国大部分动画公司来做，对着以前出现的一些动画电影，或者说是拍的那些电影的特效公司，按着名单去找，看哪些公司还能帮我们消化一些东西。而且，我们在成都的核心团队还好一些，因为我可以和他们谈心，其他那些外包团队反馈，它们的离职率都是陡然升高。

澎湃新闻：你觉得这样的一种制作模式，对当下的中国动画行业发展有什么启发吗？

饺子：在这个过程中，我深深地感觉到了中国动画工业流程的工业体系的不完善、不完备，确实落后了好莱坞太多。各个公司的标准不统一，软件不统一，从业人员的水准参差不齐。但好多团队心里都憋着一股劲儿，想要证明国产动画，想让这个市场繁荣起来，想让动画人更有自豪感，宁愿亏损也加入了我们的项目。

澎湃新闻：这个哪吒有你个人的投射吗？按道理说，你之前是学医的，应该从小到大都是一个比较循规蹈矩的好学生吧？弃学医去做动画是你的叛逆吗？

饺子：对，但可能是我潜在的一面，肯定是有的，不然也做不出来，但是平时我确实不是这样的。我完全同意你说的，我就是那种循规蹈矩的孩子。做动画我觉得也不能算一种叛逆，我还是风险意识比较强的。当时是觉得自己应该能够转行成功，才下的决心。而且，后来有了像《西游记之大圣归来》这样的作品，也是给了我们很多正面的启示，不然的话我也不敢做。

澎湃新闻：当年《西游记之大圣归来》确实是很多动画人的强心针，但之后市场对很多良心动画并没有给出很好的反馈，你的心态在这几年会有一些变化吗？

饺子：没有变化，因为我觉得观众一定会认可优秀的国产动画的，"大圣"给我

的信心一直都在，让我觉得只要全身心地投入，做出真正好的作品，观众一定会看得到。

【资料来源：周郎顾曲.《哪吒之魔童降世》触及的，是中国人的情感软肋［EB/OL］.（2019-07-29）［2024-05-20］.https：//www.thepaper.cn/newsDetail_forward_4027506? ivk_sa＝1023197a；澎湃新闻.专访｜《哪吒之魔童降世》导演饺子：大圣给我的信心一直都在［EB/OL］.（2019-07-27）［2024-05-20］.https：//baijiahao.baidu.com/s? id＝1640201596342663922&wfr＝spider&for＝pc.有改动】

思考题

1. 动漫产业主要包含哪些门类？
2. 动漫产品主要有哪几类？
3. 美国和日本动漫产业的发展各有什么特点？
4. 与日本和美国相比，我国动漫产业的差距在哪里？发展动力是什么？
5. 结合自己的经历，谈谈你对动漫衍生品的认知。
6. 你如何评价《哪吒之魔童降世》？

参考文献

［1］郑明海.动漫产业发展的国际比较及启示：以中美日三国为例［J］.发展研究，2007（8）：50-51.

［2］陈博.日本动漫产业的发展历程及其特点［J］.日本学论坛，2008（3）：79-83.

［3］杨艳君.浅谈软件技术在动画创作中的应用［J］.美术教育研究，2013（12）：55.

［4］观研天下.千亿规模指日可待，动漫衍生品行业乘风破浪正当时［EB/OL］.（2023-08-31）［2024-05-21］.https：//www.sohu.com/a/716505876_730526.

［5］前瞻产业研究院.预见2024：2024年中国动漫产业市场供需现状、竞争格局及发展前景预测 预计2029年市场规模将近5 000亿元［EB/OL］.（2024-04-29）［2024-05-21］.https：//bg.qianzhan.com/trends/detail/506/240429-54b623df.html.

第八讲 影视衍生品与影视周边

内容提要

影视衍生品与影视周边是影视产业极具潜力的市场空间。在影视衍生品和影视周边的规划、设计与开发上，我国与世界上影视产业成熟的国家相比，还存在很大差距。影视节展作为特殊的产业衍生品或者周边，在塑造城市形象、打造文化标签和品牌上具有不可替代的聚合功能。

第一节 影视衍生品的类别与开发

影视衍生品是指根据影视剧里的角色、场景、道具、标识等设计开发出来的产品，包括玩具、服装、饰品、音像制品、图书、日用品、主题公园等。此类产品开发主要依托影视作品播映所带来的知名度和影响力，因此又被称为影视"后产品"。

一、影视衍生品的类别

1. 实物模型类

实物模型类衍生品主要是手办、玩偶、电影同款道具，以及开发出来的服饰、饰品、日用品、数码配件等。该类衍生品主要以电影的角色和道具为参考，进一步设计开发外形相似的商品。

2. 图案印染类

图案印染类衍生品主要是贴画、海报，印有图案的服饰、日用品、化妆品、食品饮料、文具等商品。该类衍生品主要是参考电影的角色形象、场景、道具等，设计加工成平面图案，并将这些平面图案通过印染的方式与其他商品结合进而形成的商品。

3. 内容生态类

内容生态类衍生品主要以图书、演出、音像制品、游戏等内容衍生为主。该类衍生品主要是参考电影 IP 的剧情、角色形象等，进行内容的二次加工生产，进而形成以电影 IP 为基础的新的内容展现形式。

4. 文旅地产类

文旅地产类衍生品是指与主题公园、游乐园、旅游景点等文旅地产项目相结合的，具有自身 IP 特色的文旅地产项目。该类衍生品主要是参考电影 IP 的场景、角色形象、道具等，将这些角色、场景等融入文旅地产的设计与建造，甚至直接还原电影中的某个场景，从而形成与电影有关的文旅地产项目。

二、影视衍生品市场的开发

1. 内容为王

衍生品终究受制于源头内容,想发展好衍生品,还得回归到内容。目前国产影视 IP 还处在制造单品爆款的阶段,可持续开发的 IP 较少,致使衍生品从源头上"营养不良"。内容创作者大多缺乏链条意识和全局眼光,即便一些作品走红,也因为从一开始就没有思考衍生品这个问题,到了关键时刻往往措手不及,难以"破圈"。

影视企业除了要培养长线的、有固定粉丝圈的 IP 外,还要增强对 IP 产业链的布局意识,在内容创意阶段就开始考虑如何融入和设计后续开发衍生品所需要的元素。比如,在主要角色的设定上,整体造型要符合工业化产品的设计理念,以便于多类别生产和批量开发。制作方也可以在影视项目筹备期间就准备好详细的设计概念图,及时为未来品牌方的开发提供物料。

2. 高效合作

衍生品行业的上下游企业,要树立合作而非买卖的思维意识,强化合力做大衍生品市场的意愿。衍生品开发方要尊重作品方在内容创作和宣发上的付出,作品方也要理解衍生品开发方在产品开发和销售上的复杂程度与风险,在理性的市场分析基础上,双方商讨一个合理的收益回报和分配模式。

3. 拓展渠道

在衍生品规划和生产无法有效前置的状况下,大量国产电影如《流浪地球》《哪吒之魔童降世》的衍生品开发都选择了借助电商平台进行众筹的方式。从目前的探索结果来看,这种形式比较适合现阶段的国内衍生品市场,不仅能在一定程度上获知受众的需求,合理安排生产量,减少品牌方的风险,还能让消费者有一种参与感,培养出对产品的感情。

正版衍生品只有购买渠道广泛,才能随时随地消化观影人群的衍生品购买冲动。目前国内电影衍生品主要通过众筹预售、综合电商、垂直电商、"票务+衍生品""院线+电商""视频+衍生品""落地宣发+衍生品"等渠道进行宣传及销售。随着衍生品行业的发展,还会有更多传统或创新的销售渠道和模式出现。

4. 保护版权

虽然不少电影公司在影片开拍前就已经做好了衍生品的生产和营销计划,以确保衍生品能够同步甚至早于电影上映问世,占领足够的市场空间,但盗版产品的生产商往往以正版产品为原型进行模仿,在电影上映档期快速仿制生产,并依靠批发市场和网络等渠道投放出货,迫使制片方基本放弃这部分收入,只制作少量产品以起到作为宣传噱头或充当礼品的作用。

相关知识产权保护制度及制裁得力措施的缺位,导致影视衍生品盗版成本低而收益高。对影视衍生品盗版产品的治理和版权保护,不能仅依靠单一企业的力量,亟待得到相应的制度支持,需要政府从立法到执法多个层面加大力度,同时还需增强普通消费者的版权保护意识。

好莱坞模式是成熟的影视文化产业链模式,其电影票房只占 30% 左右,各类获得

授权的电影衍生品在其全部收益中占到了70%的份额。好莱坞以影视剧为龙头的影视衍生品慢慢成长为一个文化品牌，为投资者创造出一个可以覆盖全产业链的长线价值链条，让投资商能够获得巨大的利润空间，并且创造出超越影视衍生品经济价值的社会价值和文化影响力，实现文化与经济的双赢，以及社会价值和经济价值的同步增长。影视衍生品的经营涉及跨地域、跨行业、跨媒介经营，可能还会涉及诸多其他行业，这是中国影视文化产业升级和市场化发展的必然趋势，是按照市场经济的要求对中国影视文化产业资源的全面整合和重新配置，从而达成规模化经营、集约化经营和渠道化营销的全面重组，实现由目前的单一媒体、单一盈利模式向多媒体、多元化盈利模式的转化，使影视衍生品成为具有文化品牌效应和高商业价值的文化产品。

第二节　中国影视衍生品及影视周边

一、中国影视衍生品

美国的电影衍生品市场经历了数十年的发展。一部大IP电影的衍生品收入能占到电影总收入的70%甚至更多，远超电影票房。剧集方面也是如此，如近年来大热的《权力的游戏》，出品方美国HBO（Home Box Office）电视网将衍生品的开发权下放给了60多家公司，开发出的衍生品品类繁多且销量连年增长，除了常见的手办、服饰、手机壳、生活用品外，剧中的铁王座、主角雪诺的剑都可以从品牌主题店买到，为HBO带来了相当可观的收入。

国内的影视产业①，收入的90%—95%来自票房、平台方购买费用和广告植入，大部分衍生品更像是电视剧、电影的宣传品，商品化收益非常少。这种单一化的内容变现模式其实并不利于整个产业的发展。衍生品对于影视IP的意义并不止于捞金，影视内容和衍生品开发之间更是一种相互影响、相辅相成的关系，一个影视IP的价值和影响力会因为衍生品的传播得以延展，形成"符号化"的持久影响，进而延长影视IP的生命周期。

近年来，国内影视衍生品市场偶有高光时刻，但整体依然较为低迷。2016年，光线传媒借助《大鱼海棠》的热映与阿里巴巴达成战略性合作，进军衍生品市场，光线传媒的淘宝旗舰店上线后，《大鱼海棠》系列周边12个品类数百种产品的销售总额超过5 000万元，创下国产动画电影衍生品销售的最高纪录。但好景不长，2017年年末，光线传媒关闭了淘宝旗舰店，并裁撤了衍生品部门。总体而言，影视衍生品的设计开发尚未形成一个成熟的产业链，整个行业存在较大风险。其实，影视衍生品作为一种文创产品，必将越来越受到人们青睐，市场潜力不可小觑。

2019年中国电影衍生品市场规模达到72亿元，而2015年中国电影衍生品的市场规模只有20亿元。在2015—2019的五年中，中国电影衍生品市场以年均复合增长率29%的速度在增长。从增长速度来看，中国电影衍生品市场开始迈入成长期，在未来

① 相关数据源于《中国电影产业市场前瞻与投资战略规划分析报告》。

很长一段时间都会保持一个较高的增速。

从历年中国电影衍生品占全球电影衍生品市场的比例来看，2019年只占全球市场的0.78%。中国电影衍生品市场在全球市场的占比尚不足1%，与美国电影衍生品的成熟市场相比，2019年的中国电影衍生品市场规模只有美国市场的1.4%。由此可见，中国电影衍生品市场的增速还是偏低，整体市场规模尚小，未来市场规模增长空间巨大。

在全球化背景下，影视衍生品的版权销售、研发力度、渠道成熟度、盈利率直接影响中国影视文化产业链的完善和协调运作。影视衍生品的开发会对中国影视文化产业的发展起到重要的推动作用，将有助于中国影视剧市场摆脱目前盈利模式单一化的现状，降低影视剧投资的风险，在满足消费者文化需求的同时，促进影视文化产业投资主体的多元化、开发主体的市场化、运营主体的系统化，带动建筑、装潢、玩具、电子、广告、零售等多个相关产业领域的发展，使影视文化产业形成良性循环的价值链条。

尽管中国影视衍生品的开发、销售出现了一些成功案例，但总体依然处于探索尝试阶段，衍生品盈利之路还很漫长。

曾有"蓝猫模式"之称的湖南三辰卡通动画公司自1999年开始投入创作《蓝猫淘气3 000问》，随后免费送给1 000多家电视台播出，换取广告时间，然后宣传"蓝猫"品牌的图书、音像制品、服装、玩具等各种衍生品。短短三四年时间，专卖店发展了近3 000家，衍生品数量多达6 000余种，湖南三辰卡通动画公司成为国内首批运作非常成功的动漫企业之一。但与这种快速扩张的授权方式相伴相生的是衍生品鱼龙混杂，相邻甚至同一品类的重复授权及盗版"蓝猫"的横行，极大摊薄了被授权商的利润，也形成了混乱无序的市场。在随后的两三年内，近3 000家"蓝猫"专卖店陆续关张，只有少数几家仍在坚持。①

再如，随着《喜羊羊与灰太狼》动画片的热播，"喜羊羊"与"灰太狼"的形象深入人心，其衍生品授权步入良性循环。"喜羊羊"衍生品陆续开发出几大类数十个品种：图书版权有4 000多万元的产值；音像版权有数百万元的产值；"喜羊羊雪糕"在2009年夏天卖出了500多万元；毛绒公仔产值超过2 000万元；肯德基赠送玩具达350万套，产值为1 000多万元；深圳招商房贷活动送出超过150多万份"喜羊羊"礼品。另外，"喜羊羊"儿童玩具、服装、邮票、明信片、文具等陆续上市后，销售情况理想，甚至包括信用卡、网络表情、网络游戏、音乐下载、手机屏保等都有了相应的授权开发商。②

在2011年1月8日—9日于北京召开的"第八届中国文化产业新年论坛"上，有针对《喜羊羊与灰太狼》商业模式的探讨，北京大学文化产业研究院动漫游戏中心主任邓丽丽认为《喜羊羊与灰太狼》电视片的总投资超过了2 000万元，播映权收

① 不会谈. 从估值1 000亿到销声匿迹，《蓝猫淘气三千问》为何会跌落神坛［EB/OL］.（2018-08-30）［2024-10-24］. https://www.sohu.com/a/250884728_100172716.

② 大洋网-广州日报. 喜羊羊，广州造何以成史上最贵的羊［EB/OL］.（2009-08-21）［2024-10-25］. https://news.sina.com.cn/o/2009-08-21/050616158679s.shtml.

入占30%，图书收入占10%，衍生品授权收入占50%，其他收入占10%，整个电视片的产业链的收入构成基本上是比较符合规律的，形成了一个比较成熟的商业模式、盈利模式。①2016年，"喜羊羊"品类品牌授权商品市场零售规模超过20亿元。2017年上半年，"喜羊羊"新增了与亨氏、中国邮政、如家酒店等知名品牌的授权合作，品牌授权商品市场零售规模超过40.5亿元，实现了翻番。②

谈到国内电影衍生品，就不得不提2015年，这一年《捉妖记》《西游记之大圣归来》在票房上大获成功，《西游记之大圣归来》推出衍生品，首日销售收入就突破了1180万元。到了2016年，"电影衍生品"成了电影产业最火爆的词语之一，从阿里影业、万达电影，到光线传媒、华谊兄弟，一些影业公司开始布局衍生品市场，2016年被戏称为"衍生品元年"。

2019年，《流浪地球》上映，开发了100多种衍生品、1000余种SKU（Stock Keeping Unit，最小库存单位），正版授权收入接近10亿元。同年，《哪吒之魔童降世》的官方授权手办众筹项目，仅3小时的销售额就突破百万元。2021年，电影《白蛇2：青蛇劫起》正版授权周边衍生品众筹15天，众筹达成额近原定额的100倍。③

二、影视周边

"影视周边"是近年来出现的一个新概念，有时与衍生品混在一起使用。"周边"这个概念，起初源于日本动漫IP衍生品，主要分为硬周边和软周边两大类——前者没有太强的实用性，更多地作为欣赏收藏之用，包括模型、扭蛋、手办等；后者往往比较实用，可以归为日常生活的消费品，包括文具、书包、手机壳等。周边发展至今，成为品牌的文化衍生品和传播媒介，周边文化的内容和形式也越来越丰富多彩。所谓的周边品，是在开发某款品牌的前、中、后过程中，为加强主导品牌功能或通过主导商品的影响而衍生出的新产品。周边是专门针对品牌而言的概念，周边的魅力在于能提升品牌形象。从本质上看，周边为品牌服务，既要避免喧宾夺主，又要巧妙关联。周边的重要性在于，它不只是产品的附赠品，还是打造品牌调性的一种讨巧的选择。相较于主产品，周边可以更注重情感联系，更贴近年轻人，突出人文关怀，让时尚、网游、"元宇宙"等新鲜元素为品牌注入新鲜活力，拉近品牌和年轻一代消费者之间的距离。总体而言，衍生品与周边的区分在于它们各自的语境和侧重点不同。衍生品与影视产品的关系更加直接，而影视周边则更侧重品牌效应，如《流浪地球》的热映，既带动了衍生品的热销，也带火了科幻周边，使得科幻产业周边受到影迷、科幻迷追捧。科幻周边实则是把《流浪地球》作为科幻品牌的附加文化价值。

无论是影视衍生品还是影视周边，国内从制片方、发行方到生产商，对于电影衍

① 新浪财经. 图文：《喜羊羊与灰太狼》商业模式探讨［EB/OL］.（2011-01-09）［2024-10-25］. http://finance.sina.com.cn/hy/20110109/16049224044.shtml.

② 原创动力. 喜羊羊IP市场价值创新高！［EB/OL］.（2017-09-27）［2024-10-25］. https://www.sohu.com/a/194885993_697555.

③ 周娴. 大数据｜《流浪地球2》周边"爆单"，电影衍生品如何持续"出圈"？［EB/OL］.（2023-02-08）［2024-10-24］. https://jnews.xhby.net/v3/waparticles/10/ldCow5p6iKiL8L18/1.

生品的量产，都抱持比较谨慎的态度。最常见的做法是在电影爆红后，"临时抱佛脚"生产衍生品，消费者买不到现货，购买热情很快消退，而且正版衍生品面世慢，为盗版衍生品的出现"预留"了空间和可乘之机。缺少前期统一筹划、缺少专业人才和团队、缺少高水平专业公司是目前国内影视衍生品和影视周边开发面临的最大问题。

三、周边开发的成功案例——《流浪地球2》

《流浪地球2》的周边产品种类达到了358种，包含电影中出现的机械狗"笨笨"、人工智能"MOSS"、数字生命卡U盘、门框机器人和挖掘机等模型，以及手机支架、纪念币、亚克力立牌搭配组合等。周边产品中相对比较便宜的，如马克杯、磁贴、口罩、帆布袋、钥匙扣等，价格从22元到80多元不等，其中热销第一的金属钥匙扣销量突破了5万件。价格相对较高的为手办模型，单个手办最高为759元，手办套装则高达3 158元。

《流浪地球2》在2022年9月就对周边产品进行了立项，2023年1月22日电影一上映，就同步推出了相关周边产品的众筹项目，参与官方周边产品众筹的三家厂商分别是赛凡科幻空间、52TOYS和徐工集团，众筹的目标金额为10万元，回报是电影中的三款关键道具：多功能全地形运输机械狗"笨笨"、人工智能"MOSS"、数字生命卡。项目上线仅一分钟，众筹目标就达成了。上线仅8天后，三款周边的众筹金额突破了1亿元，远超目标金额1 000多倍，刷新了中国电影衍生品的众筹纪录。①

第三节　影视节展

一、电影节展

电影节，是一项旨在推动电影艺术发展，奖励有价值、有创造性的优秀电影作品，促进电影工作者之间的交往和合作，为电影贸易提供平台的重要艺术活动。电影节一般都会持续数天甚至两周。电影节都设有电影展，而不定时、不定点举办的电影展映，往往围绕某个特定主题组织影片展览和观影活动，不设奖项，但常常会举办一些讨论或者交流活动。

世界上第一个国际电影节——意大利威尼斯国际电影节诞生于1932年8月6日。电影节通常设立各类奖项，对优秀的电影作品和电影创作者给予奖励。

（一）电影节的分类

电影节的分类方式通常有两种：一种是国际电影制片人协会认可的质量较高的电影节，分为A、B、C、D四类；另一种是根据电影节的性质分类，大致可以分为三类。

① 周娴. 大数据|《流浪地球2》周边"爆单"，电影衍生品如何持续"出圈"？[EB/OL]. (2023-02-08)[2024-10-24]. https://jnews.xhby.net/v3/waparticles/10/ldCow5p6iKiL8L18/1.

1. 制片人协会的分类

A 类：国际 A 类电影节是竞赛型非专门类电影节，此类电影节设有评奖，但不设置特定的主题，如法国戛纳国际电影节、德国柏林国际电影节、意大利威尼斯国际电影节等。

B 类：国际 B 类电影节是竞赛型专门类电影节，此类电影节突出特定的主题，如韩国釜山国际电影节、意大利都灵国际电影节、西班牙锡切斯国际奇幻电影节、瑞典斯德哥尔摩国际电影节等。

C 类：国际 C 类电影节是非竞赛型电影节，此类电影节不设评奖，主要展映入选的各国影片，如加拿大多伦多国际电影节、奥地利维也纳国际电影节等。

D 类：国际 D 类电影节是纪录片和短片电影节，如芬兰坦佩雷国际电影节、德国奥伯豪森国际短片电影节、波兰克拉科夫国际短片电影节、俄罗斯圣彼得堡国际电影节、西班牙毕尔巴鄂国际纪录片和短片电影节等。

2. 根据电影节的性质分类

按照电影节的性质，可以将电影节分为综合性国际电影节、专业性国际电影节和地区性国际电影节。

综合性国际电影节：全世界的综合性国际电影节有 120 多个，特点是规模大，各种类型的影片（包括故事片、纪录片、科教片、美术片等）均可参加竞赛或展映。举办的时间较长，一般约为两个星期。综合性国际电影节包括意大利威尼斯国际电影节、法国戛纳国际电影节和德国柏林国际电影节，还有瑞士洛迦诺国际电影节、俄罗斯莫斯科国际电影节、加拿大蒙特利尔世界电影节、英国伦敦国际电影节、美国纽约国际电影节等。

专业性国际电影节：专业性国际电影节有 150 多个，特点是规模小、举办时间短，最多约一周，最少 3—4 天。一般只放映或主要放映某一特定题材的影片，包括政治、军事、科技、文教、卫生、工农业等 30 余种。历史最悠久的专业性国际电影节是 1945 年意大利创办的国际体育片电影节。自创办以来，先后在意大利的科尔蒂纳丹佩佐、圣万桑、都灵等城镇举行，每年一次，为期一周。其他主要的专业性国际电影节还有国际科学电影协会轮流举办的国际科学普及电影、法国昂西国际动画片电影节、西班牙希洪国际儿童片电影节、法国巴黎国际军事电影节、保加利亚瓦尔纳国际红十字会和卫生电影节、芬兰坦佩雷国际短片电影节、联邦德国弗里德堡宗教电影节、捷克斯洛伐克伐斯特拉发国际生态学电影节、丹麦欧登塞童话片电影节、比利时安特卫普幻想片电影节、美国纽约国际手工艺品电影节、瑞士日内瓦国际自然影片电影节等。

地区性国际电影节：地区性国际电影节有 30 多个，规模大小不等，放映时间一般为一周或两周，只放映某一个或几个地区、国家生产的影片。1954 年由日本、印度尼西亚、菲律宾、马来西亚、新加坡、泰国、中国香港、中国台湾等地共同创办的亚太影展是最早的地区性国际电影节之一。其他主要的地区性国际电影节有塔什干国际电影节、瓦加杜古泛非电影节、古巴拉丁美洲新电影国际电影节、法国南特三大洲电影节、东盟国家电影节、巴尔干国际电影节、法语区国际电影节、北欧电影节、地

中海电影节、英联邦电影电视节、撒哈拉地区国家电影节等。

电影节在国际文化交流、政治活动、经济贸易、科技合作等许多方面发挥了重要的作用。

(二) 欧洲三大国际电影节和亚洲著名国际电影节

意大利威尼斯国际电影节、法国戛纳国际电影节、德国柏林国际电影节这三大欧洲国际电影节,亦称世界三大国际电影节,是国际 A 类电影节中最权威、最著名、最具影响力的三个电影节。欧洲三大国际电影节特色各异。威尼斯国际电影节是世界上第一个国际电影节,偏重于艺术与先锋电影;戛纳国际电影节有欧洲交易量最大的市场,偏重于商业与艺术结合的电影;柏林国际电影节最为关注政治性和社会性。

威尼斯国际电影节创立于 1932 年,宗旨在于"电影为严肃的艺术服务",主要目的在于提高电影艺术水平,以"艺术性"为评判标准。威尼斯国际电影节每年 8 月末至 9 月初在意大利威尼斯丽都岛举办。威尼斯国际电影节分为"主竞赛""地平线""未来之狮""VR 竞赛""非竞赛展映""国际影评人周""威尼斯日"等单元。

戛纳国际电影节创立于 1946 年,其宗旨在于推动电影节发展,振兴世界电影行业,为世界电影人提供国际舞台。戛纳国际电影节在保有其核心价值的基础上,也一直在进步发展,致力于发现电影行业新人,为电影人创造一个交流与创作的平台。戛纳国际电影节在每年 5 月中旬举办,为期 12 天左右,其间除影片竞赛外,也同时举办市场展。戛纳国际电影节分为"主竞赛""一种关注""短片竞赛""电影基石""导演双周""国际影评人周""法国电影新貌""会外市场展"等单元。

柏林国际电影节创立于 1951 年,长期以关注政治和社会现实闻名,宗旨在于加强世界各国电影工作者的交流,促进电影艺术水平的提高。柏林国际电影节原本在每年的六、七月间举行,但从 1978 年起提前至 2 月举行,为期两周。柏林国际电影节分为"主竞赛""遇见""短片竞赛""全景""论坛""特别展映""新生代"等单元。

亚洲地区较为著名的国际电影节有日本东京国际电影节、中国上海国际电影节、韩国釜山国际电影节等。其中,东京国际电影节和上海国际电影节是 A 类国际电影节。亚太地区的其他电影节还有亚太影展、日本山形国际纪录片电影节、日本福冈国际电影节、韩国全州国际电影节、新加坡国际电影节、泰国曼谷国际电影节、阿联酋迪拜国际电影节、澳大利亚悉尼国际电影节、澳大利亚墨尔本国际电影节等。

(三) 中国的电影节

中国常设的电影节有上海国际电影节、北京国际电影节、香港国际电影节、台北电影节、长春电影节、北京大学生电影节、丝绸之路国际电影节等。

上海国际电影节创办于 1993 年,是中国首个非专门类竞赛型国际电影节,由国家电影局指导、中央广播电视总台和上海市人民政府主办,上海市文化广播影视局和上海文化广播影视集团承办。在成功创办后的第二年即获得了国际电影制片人协会的认证,归于国际 A 类电影节。上海国际电影节于每年 6 月举办,为期 9 天。最高奖项为金爵奖。与其他国际 A 类电影节尤其是欧洲三大国际电影节相比,上海国际电影节要"年轻稚嫩"得多。上海国际电影节是中国电影市场每年一次的世界影片大检阅,是一次不容错过的电影盛会。

北京国际电影节是由国家电影局指导，北京市人民政府、中央广播电视总台主办的大型电影主题活动。"共享资源，共赢未来"为电影节活动主旨，是北京市建设世界城市、打造东方影视之都的重点文化活动，旨在汇聚世界电影优秀成果，增进国际电影交流合作，通过搭建一个电影艺术观看、交流、交易的资源分配平台，推动跨区域、跨文化的电影传播，实现电影人和电影资本的跨文化合作，拓展国产电影国际传播空间，推动中国电影"走出去"。北京国际电影节的定位和办节风格是"大师（Master）"、"大众（Mass）"和"大市场（Market）"，意在集聚大师、致敬大师、培养未来大师，吸引大众、服务大众、引导大众电影文化消费，构建大市场体系、深化大市场运作、发挥大市场功能。北京国际电影节的最高奖项是天坛奖。

香港国际电影节始办于1977年，由香港国际电影节协会主办。香港国际电影节是香港最大型的电影界盛事，是亚洲的非竞赛类国际影展，被誉为"电影节的电影节"，通常于每年3月中旬到4月初举行。作为亚洲重要的电影交流平台，香港国际电影节除了展示亚洲及全球电影的多元化制作外，更是举办座谈会、著名导演讲座、展览及派对等活动，主要包括名导作品首映礼、香港电影回顾、影迷嘉年华及各具特色的电影单元展映。

北京大学生电影节是由北京师范大学、中央广播电视总台电影频道节目中心、中国电影资料馆、中国电影报社、北京电影股份有限公司、北京市学生联合会等多家单位联合举办的一项大型文化活动，自2011年起被合并为北京国际电影节的平行单元之一。北京大学生电影节创办于1993年，历届有多部获奖影片后来在国内甚至国际上获得重要奖项。北京大学生电影节以"青春激情、学术品位、文化意识"为宗旨，以"大学生办、大学生看、大学生评"为特色，在教育、文化和影视三界有着广泛深远的影响。电影前辈凌子风，著名导演谢铁骊、谢晋等曾为北京大学生电影节题词，希望电影节能推动中国电影的发展。

台北电影节由台北市政府主办、台北市文化局承办，台湾电影文化协会、台湾艺术大学执办，始创于1998年，每年一届。台北电影节是台湾地区重要的电影盛会，从第四届开始把主题定位于"城市、市民、学生"。台北电影节由三部分组成，分别是以国际城市为主题的城市影展、以"台北电影奖"和"台北主题奖"为单元的市民影展、以"国际学生电影金狮奖"为单元的国内外学生作品展。

二、电视节展

与电影节一样，电视节展也是电视艺术和电视市场营销的盛会。电视节展的主要活动内容包括节目展播、节目交易、专题交流、电视器材设备展览及交易。

北美国际电视节是北美地区规模、影响力最大的影视文化节，由美国国际交流集团主办，始办于2010年，每年由美国各大城市轮流主办，同时也是全球最具有专业性的影视产业展览会，会展示电视剧、电影、纪录片等领域的影视类最新产品、设备和技术等。同时，还举办业务论坛、新剧发布会等系列活动，往往会吸引来自世界各地的数百家电视节目制作机构、广播影视集团等国际知名企业参展。

戛纳国际电视节，为法国最重要的电视节，也是世界上规模最大、最有影响力的

国际电视节之一。1963年由法国民间团体在里昂创办,后来改在戛纳举行,又称"戛纳国际电视节目市场",受到国际电视组织的支持。每年4月至5月举办,为期8天左右。戛纳国际电视节以"独立自主、不受政治影响"为宗旨,促进世界各国电视机构友好往来、公平交易、交流经验、互换信息。电视节活动章程规定世界各国出品的不同题材的电影、电视、录像节目均可参加展映,不评奖。

英国爱丁堡电视节始办于1976年,是由资深的业内人士为国际电视传媒业创立的独特的活动,旨在提供一个环境,使业内人士走到一起交流思想、辩论、获得灵感与知识,并建立起合作关系。爱丁堡电视节每年8月(通常是8月的最后一周)在爱丁堡国际会议中心举办,可以吸引英国国内外的节目调控、制片、委托商、营销商、新传媒公司、发行商及新闻媒体等方面的上千名行业代表参加。

布拉格国际电视节,于1964年由国际广播电视组织创办,1965年开始由原捷克斯洛伐克国家电视台在布拉格主办,每年举办一次,设有故事片奖、娱乐片奖、布拉格城市奖、批评家奖、电视观众奖、艺术家奖、荣誉奖等多类奖项。

首尔国际电视节是由韩国广播协会主办,韩国KBS、MBC、SBS等电视台联合协办的电视节。首尔国际电视节的评奖只针对电视剧,不涉及综艺节目等其他形态的电视作品。

上海电视节的前身是上海国际友好城市电视节,创办于1986年,是经上海市人民代表大会常务委员会批准举办的中国第一个国际性电视节。1988年,上海国际友好城市电视节定名为中国国际电视节。2005年,中国国际电视节正式改名为上海电视节。作为全球为数不多的集评奖、市场交易与创投、论坛于一体的综合性国际电视节,上海电视节始终秉承专业、前瞻、创新的特色,发挥文化交流功能、产业集聚功能及经济带动功能,在业界享有广泛的声誉和影响力。经过二十多年的品牌打造,上海电视节已成长为亚洲规模最大、最有影响力的综合性国际电视节。上海电视节的主体活动包含白玉兰奖国际电视节目评选、白玉兰优秀电视节目展播、国际影视市场·电视市场、国际新媒体与广播电视设备市场、白玉兰电视论坛、"白玉兰绽放"颁奖典礼等国际性综合活动。"白玉兰"评奖包括电视电影、电视连续剧、纪录片及动画片四大类别,近些年还设立了以推动全球电视剧相互合作及共同繁荣为目标的海外电视剧奖。

另外一些比较重要的电视节展还有全球电视和数字内容交易市场、阿拉伯广播电视节、里约热内卢内容市场、莫斯科世界内容市场交易展、法国昂纳西国际动画节交易市场、亚洲广播电视展、国际阳光纪录片节、布达佩斯欧洲电视节、欧洲广播电视展、金树纪录片节、法国戛纳秋季电视节、东京国际电视节、非洲电视节、墨西哥电视节、新加坡亚洲电视论坛及内容市场等。

三、影视节展的功能

1. 促进文化交流

影视节展充当推动影视艺术进步的使者,在影视发展史上留下了浓重的一笔。影视节展作为一种平台式的存在,在某种程度上成为人们展现文化魅力和释放想象力的

空间。

影视节展吸引着不同国家和地区的影视作品、影视从业者、影视机构及媒体，世界各地的人因为同一个主题聚集到一起，相互交流，取长补短。精英的和大众的、高雅的和普世的、轻佻的和严肃的等不同形式的影视文化都会得到呈现。由于部分影视节具有竞赛性质，参赛者们都希望在评奖中脱颖而出，因此会催生和激励更多的影视创作，推动影视艺术进步和影视多样化生产。

2. 提供交易平台

影视节展具有强大的市场效应和社会效益，能够切实调节影视供需，引发产业联动。影视节展作为行业同人云集的一个舞台，也会带来无数的可能性和机遇，因此被视为一种"竞争中的相遇"。影视人和影视机构都希望能在最大范围内凝聚最广泛的注意力，从而进一步提升知名度。节展活动为影视人和机构提供了一个展示自我和推广作品的平台，为参赛作品和人员争取"注意力"，进而获得更多的合作机会和营销机会。影视作品、影视人或者影视机构如果能在节展上获得荣誉，就会成为媒体争相报道的对象，获得强大的社会效应，直接拉动作品的票房和其他收益，甚至提升影视人和影视机构今后在行业内的形象价值。通过影视节展平台聚集人气和话题，是提升作品知名度以及实现更好营销的有效手段。

影视节展往往也是影视交易的"卖场"。多数影视节展都设有交易市场，会组织一系列产业联动活动，从而产生产业链价值衍生效益。许多影视节展本身也能够从中盈利，如著名的三大国际电影节都会通过提供商家会展、与报道媒体合作、与珠宝商合作等方式获利。

3. 发掘人才

影视节展能发掘人才，不断地为影视行业注入新鲜血液，推动影视产业发展进步。美国圣丹斯国际电影节、鹿特丹国际电影节、纽约独立电影节、洛杉矶独立电影节等都是全世界著名的专门为没有名气的电影新人和影片设立的独立制片电影节。很多不知名的电影人通过参加这样的电影节改变命运，如著名导演赖纳·维尔纳·法斯宾德、维姆·文德斯、吉姆·贾穆什等都是在鹿特丹国际电影节开始被关注的。鹿特丹国际电影节也被称为"世界新锐导演的最重要舞台"。这类电影节还会通过提供相关资助扶持新人，如中国的王小帅、娄烨都曾受到鹿特丹国际电影节"赫尔伯特·巴斯基金"的资金支持。

这些电影节也几乎成了电影界的"人力资源库"。其他一些电影节也会为新人提供机会，并给予大力支持。如戛纳国际电影节为优秀长片处女作设立的"一种关注"和"金摄影机奖"单元、威尼斯国际电影节的"最佳新人奖"、柏林国际电影节的"流星奖"等肯定和鼓励电影新人的奖项，就是旨在挖掘那些探索电影新可能性的新人们。上海国际电影节的"亚洲电影新人奖"、北京国际电影节的"中国新影人基金奖"和"华语电影新焦点"单元等都致力于发现和扶持亚洲地区的电影新人才。

4. 彰显城市品牌

影视节展能够彰显文化魅力，展示城市面貌，对节展主办国家和城市可以起到极大的宣传作用。戛纳国际电影节、柏林国际电影节、威尼斯国际电影节等都已经成为

主办国家和城市的文化标签。同时，举办电影节展能有效促进本国电影和相关产业的发展，推动本国电影文化跨国跨区域传播，切实提升主办国家和城市的整体文化高度与形象。对于影视节展主办城市而言，影视节展不仅能让市民获得充分欣赏影视作品、享受影视文化的机会，同时还能拉动、促进城市的经济发展。影视节展似乎可以天然地通过特殊的文化议程将旅游、形象、收益等元素结合到一起，始终保持着与城市经济文化的紧密共生性。成功的影视节展往往能够为城市和国家带来很多衍生效益，影视节展与城市建设、国家发展似乎始终紧密关联，成为城市经济文化版图中的重要组成部分。影视节展可以将世界各地的目光在短时间内准确聚焦在一个城市之上，给城市带来具有"聚合效应"的关注度。节展期间会有大量的人群涌入，这必然会刺激当地的购物、餐饮、住宿等行业发展，增加这些行业的收入，给所在城市带来正面社会效益。

影视节展还能拉动主办国家和城市的旅游观光行业。戛纳国际电影节所在的戛纳镇，由于举办电影节，从一个面积不到 20 平方千米、只有 7.4 万人口的渔村变成了世界名镇。戛纳将影节宫（电影节的主会场）建在海滩与游艇之间，共包含 25 个电影院和放映室、一个 1 000 座的大影厅和 14 个 35—300 座的厅堂。戛纳将电影节作为城市品牌倾力打造，使得戛纳国际电影节成为国际知名的 A 类电影节品牌，同时使戛纳成为世界著名的旅游城市。再如柏林国际电影节之于柏林，威尼斯国际电影节之于威尼斯等，城市发展与电影节举办也是水乳交融、相得益彰的。

影视节展对于塑造城市品牌、提升国家文化形象具有积极作用。但是如果影视节展办得不够理想，也会对城市形象产生负面影响。影视节展只有以城市文化为底色，凸显独特的艺术性和人文性，才能创造更大的商业价值来反哺城市和国家。同样，一个影视节展品牌的形成，也离不开城市和国家长期的文化积淀与培育。只有建立起一种互利共生关系，才能有益于双方品牌的打造与维护，实现双赢。

案例（一）：美国迪士尼

美国迪士尼公司是衍生品开发销售最为成功的公司。

根据 2023 年 7 月 27 日 License Global 发布的 2023 年全球顶级授权商报告，2022 年授权消费产品和体验的零售额总计达 2 780 亿美元。其中，榜单前十就创造了 1 890 亿美元，平均同比增长 20%，TOP20 对应了 2 300 亿美元的零售额。（图 8-1）[①]

2023 年的全球十大授权商分别是迪士尼、Dotdash Meredith、Authentic Brands、华纳兄弟探索、宝可梦公司、孩之宝、NBC 环球、美泰、Bluestar Alliance、WHP Global。迪士尼以 617 亿美元的业绩一骑绝尘，超过第二名近 300 亿美元。迪士尼公司有"迪士尼""皮克斯""漫威""星球大战""阿凡达""国家地理"等品牌，可以用于文创开发的 IP 数不胜数。迪士尼还与孩之宝、美泰、乐高、Funko、宝洁等被授权商合作推出商品。

① 三文娱·国漫观察·2023 全球授权商 TOP84：迪士尼授权商品年销售额 617 亿美元 [EB/OL]．（2023-08-01）[2024-06-08]．http://k.sina.com.cn/article_5893582170_15f48ed5a001011bsx.html．

2023全球TOP84授权商

（文创潮制表，数据来自License Global，金额单位为"亿美元"，E表示数字为企业估算，LGE表示为License Global估算）

排名	授权商	商品零售额	排名	授权商	商品零售额
1	迪士尼	617	43	Tommy Bahama	7.47
2	Dotdash Meredith	315/E	44	世嘉	7.24
3	Authentic Brands	241/E	45	索尼影业娱乐	7.1/E
4	华纳兄弟探索	158	46	VIZ Media	7.1/E
5	宝可梦公司	116	47	米其林生活方式	6.44
6	孩之宝	115/E	48	上海天络行	6/E
7	NBC环球	105	49	固特异	5.6
8	美泰	80/E	50	Lagardére	5
9	Bluestar Alliance	75	51	Bromelia Produções	4.99/E
10	WHP Global	67/E	52	The Smiley Company	4.26/LGE
11	派拉蒙	60/E	53	ZAG	3.72/E
12	东映动画	52	54	Studio 100	3.51
13	伊莱克斯	47/E	55	帝亚吉欧	3.5/E
14	Kathy Ireland	42/E	56	TGI Fridays	3.38/E
15	史丹利百得	40/E	57	Emoji Company	3.36/E
16	三丽鸥	38	58	斯凯奇	3.2/E
17	宝洁	35/E	59	Animaccord	2.86/E
18	BBC	34LG/E	60	Formula 1	2.84
19	舒达席梦思	32/E	61	Games Workshop	2.71
20	卡特彼勒	30/E	62	Sports Afield	2.65
21	WildBrain	29/E	63	Scholl's	2.57/E
22	万代南梦宫	28	64	ITV Studios	2.52
23	惠而浦	28/E	65	绘儿乐Crayola	2.5/E
24	NFL球员工会	27	66	俄亥俄州立大学	2.2/E
25	美国马球协会	23	67	Art Brand Studios	2/E
26	Rainbow	20/E	68	Carte Blanche Greetings	2/E
27	Hershey	19/E	69	Roto-Rooter	2/LGE
28	福特汽车	18/LGE	70	美国邮政	2
29	苏斯博士	17/E	71	Perfetti Van Melle	1.95
30	Jazwares	15/E	72	吉力贝JellyBelly	1.32
31	日产汽车	15/E	73	Scotts Miracle-Gro	1.3/E
32	PGA Tour	14/E	74	Just Born Quality Confections	1.2/E
33	Focus Brands	14/E	75	Toikido	1.1/E
34	Spin Master	13/LGE	76	Fleischer Studios	1/E
35	芝麻工作室	12/E	77	U.S. Army	1/E
36	宝马	11	78	AC米兰	0.88/E
37	Crunchyroll	10	79	Acamar Films	0.67/E
38	WWE	10/E	80	House of Turnowsky	0.5/E
39	Church Dwight	8.6	81	B. Duck小黄鸭	0.3/E
40	Keurig Dr Pepper	8.41	82	Cardio Bunny	0.3
41	Established.	8.33	83	Duke Kahanamoku	0.25/E
42	姆明角色	8.2/E	84	Rust-Oleum	0.25/E

图 8-1　2023 年全球 TOP84 授权商排行示意图

据统计，迪士尼公司的影视内容主要包括六大板块（表 8-1）：①

① 每日经济新闻．一年授权零售额 617 亿美金 谁在消费迪士尼［EB/OL］．(2023-09-22)[2024-06-08]．https://www.nbd.com.cn/articles/2023-09-16/3022904.html．

第八讲　影视衍生品与影视周边

表 8-1 迪士尼公司的影视内容板块

品牌	历史	IP
迪士尼	1923 年成立	"米老鼠和他的朋友们""小熊维尼""迪士尼公主""狮子王""冰雪奇缘""疯狂动物城""超能陆战队""小飞象""加勒比海盗"等
皮克斯	2006 年收购	"玩具总动员""赛车总动员""超人总动员""海底总动员"等
漫威	2009 年收购	"复仇者联盟"("钢铁侠""美国队长""黑寡妇"等超级英雄)、"惊奇队长"等
卢卡斯	2012 年收购	"星球大战""夺宝奇兵"等
20 世纪影业	2018 年收购	"泰坦尼克号""阿凡达""辛普森一家""冰川时代""里约大冒险"等
国家地理	2018 年收购	

这些优质影视内容是迪士尼公司衍生品开发不可取代、不可复制的具有核心竞争力的资源。迪士尼公司以其丰富多彩的电影作品为基础，推出了大量的电影衍生品，如玩具、服装、配饰、家居用品等。这些衍生品产品线涵盖了不同年龄、不同性别和有不同兴趣爱好的消费者群体，可以满足不同的消费需求。例如，迪士尼公主系列的礼服、化妆品等，针对不同年龄层次和场合需求，设计出不同款式和材质的产品，以满足不同的消费需求。迪士尼公司还拥有一系列高端衍生品，如高档手表、珠宝等，这些产品不仅满足了追求品质和奢华的消费者的需求，还提升了品牌形象和市场占有率。

迪士尼乐园是世界上最具知名度和人气的主题公园。第一家迪士尼乐园于 1955 年 7 月开园，由迪士尼公司的缔造者——华特·迪士尼亲自创办。至 2016 年年底，全世界总共已开设了 6 个迪士尼乐园，分别是美国加州的安纳海姆迪士尼乐园度假区、美国佛罗里达的奥兰多迪士尼乐园、日本的东京迪士尼乐园、法国的巴黎迪士尼乐园、中国的香港迪士尼乐园和上海迪士尼度假区。

上海迪士尼度假区于 2016 年 6 月 16 日开园，位于上海国际旅游度假区内。上海迪士尼度假区是一个全方位的度假目的地，集梦幻、想象、创意和探险于一体，延续了全球迪士尼度假区的传统，为游客带来全球最佳的度假体验，让每一名游客在由主题乐园、主题酒店、购物餐饮娱乐区和配套休闲区中乐享"不只一日"的沉浸式神奇体验。上海迪士尼度假区包括以下景点：

上海迪士尼乐园：一个由六大主题园区组成的主题乐园，包括"米奇大街""奇想花园""探险岛""明日世界""宝藏湾"及拥有"奇幻童话城堡"的"梦幻世界"。

上海迪士尼乐园酒店与玩具总动员酒店：两座毗邻主题乐园、充满想象力的主题酒店。

迪士尼小镇：一个紧邻主题乐园的国际性购物餐饮娱乐区，华特·迪士尼大剧院

位于其中,上演了全球首个普通话版本的百老汇热门音乐剧《狮子王》。

星愿公园:集美丽花园、惬意小道和波光粼粼的湖水于一体。

案例（二）：2019年我国电影衍生品行业发展现状分析

一、国内外影视衍生品开发差距较大，我国处于起步阶段

国际授权业协会的《2018年全球授权业市场调查报告》显示，全球授权商品零售额共计2 716亿美元，但我国仅占3%。2016—2018年全球电影衍生品销售额超过电影票房收入，而我国电影衍生品开发尚处于起步阶段，我国电影衍生品收入占比远低于票房收入占比（图8-2）。

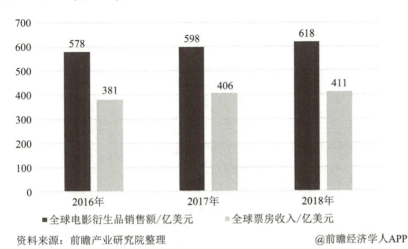

图8-2　全球电影衍生品销售和票房数据（2016—2018年）

2018年我国610亿元的电影综合收入中，50%—65%来自票房收入，30%—40%来自植入式广告等，而影视衍生品收入占比低于10%（图8-3）。

电影综合收入构成	占比/%
票房收入	50%—65%
植入式广告等	30%—40%
影视衍生品收入	<10%

资料来源：前瞻产业研究院整理　　@前瞻经济学人APP

图8-3　我国电影综合收入构成

二、我国电影衍生品有七大销售模式，电商为主要渠道

我国电影由于电影衍生品并不属于生活必需品，更多的属于粉丝经济，所以衍生品销售模式非常重要。当前我国的电影衍生品销售模式有以下七种（图8-4）。

第八讲　影视衍生品与影视周边　149

销售模式	具体内容	举例
众筹预售模式	测试市场需求，合理安排生产量，降低市场风险	《流浪地球》《哪吒》《大圣归来》《小王子》
入驻综合电商模式	入驻淘宝/天猫、京东等综合电商进行衍生品直营	萌奇、漫踪、电影派，影业公司自营如华谊兄弟
垂直电商模式	自建垂直电商平台（含APP）组织货源	漫骆驼、牛掰网等
"票务+衍生品"模式	采取与电影票优惠组合、观影评论购买优惠等促销方式，可有效促进衍生品消费	猫眼电影、微票儿、抠电影
"院线+电商"衍生品O2O模式	能提供场地、会员、氛围等元素	万达影业、时光网
"视频+衍生品"模式	视频网站在线同步上映，同时推动衍生品销售	爱奇艺、腾讯视频、搜狐视频、芒果TV等视频网站
"落地宣发+衍生品"O2O模式	由辅助电影宣发的随赠品转为衍生品销售宣发	上海吉汇文化传播有限公司

资料来源：前瞻产业研究院整理　　　　　　　　　　　　@前瞻经济学人APP

图 8-4　我国电影衍生品销售模式

我国用户购买电影衍生品渠道广泛，主要通过电影票务APP及衍生品垂直网站，以及淘宝、京东等综合电商购买（图8-5）。

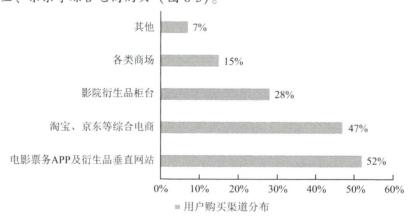

资料来源：前瞻产业研究院整理　　　　　　　　　　　　@前瞻经济学人APP

图 8-5　电影衍生品用户购买渠道分布

三、我国电影衍生品市场前景广阔，万达影视衍生品销售实现历史新高

随着电影市场的成熟及电影经典IP形象的深入，我国衍生品行业逐步发展，预计2020年中国电影衍生品市场规模将超100亿元。以万达影视传媒有限公司（简称"万达影视"）为代表的业界巨头纷纷开始加码布局衍生品行业。2011—2018年，万

达影视衍生品收入规模不断上涨，增速保持在 18%—60%。2018 年达到 21.25 亿元，实现历史新高（图 8-6）。

万达影视衍生品收入不断增加的原因之一在于万达影视从 2016 年开始布局衍生品及授权业务，对非票房收入部分进行了整体的规划，并设立了授权部门开展授权业务，而衍生品开发属于授权业务中重要的一环。

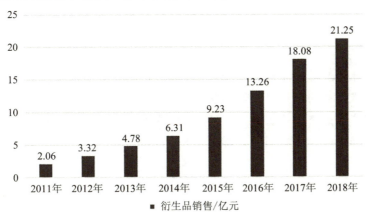

图 8-6　2011—2018 年万达影视衍生品收入规模

【资料来源：岑晓天. 2019 年我国电影衍生品行业发展现状分析　电影衍生品市场潜力巨大 [EB/OL].（2019-12-28）[2024-05-21]. https://www.qianzhan.com/analyst/detail/220/191226-81a3f6c5.html. 有改动】

思考题

1. 迪士尼的衍生品王国是如何建构的？
2. 影视衍生品大致可以分为哪几类？
3. 与美国相比，我国影视衍生品和周边开发的差距在哪里？
4. 国际电影节如何分类？影视节展具有哪些功能？
5. 结合自己的切身体验和感受，谈谈对上海国际电影节的认知。
6. 通过本讲案例，谈谈应该如何推进我国影视衍生品和周边的规划与开发。

参考文献

[1] 陈振兴. 国际电影节概况 [M]. 北京：中国电影出版社，1984.

[2] 王笑楠. 当代国际电影节体系的建构与演变 [J]. 中国文艺评论，2018（12）：107-108.

[3] 宋燕飞. 影视文化消费供给与政策探析：关于 2018 年影视衍生品市场趋势与产业政策的思考 [J]. 上海大学学报（社会科学版），2019，36（6）：41-54.

[4] 王赟姝. 电影节展的文化策略与反思 [J]. 中国电影市场，2019（12）：19-24.

第九讲　影视专业教育与人才培养

> **内容提要**
>
> 影视专业人才是影视产业发展质量和可持续性的重要影响因素。影视专业人才的专业水准和质量直接影响影视产业链各个环节的运作状态与效率。影视专业人才的教育和培养是影视产业最重要的基础性工程。目前我国影视专业教育与业界需求之间还存在较大的错位问题。

第一节　影视专业人才需求类型

影视产品从生产制作到宣传发行，到放映播出，再到后产品开发销售，涉及众多环节和人员，需要各类专业智慧和劳动相互协调、配合和衔接。影视产业既有其他行业的某些共性，又有影视行业的特殊性。

按照工作性质，可以将影视专业人才大致分为创意人才、制作人才、销售人才和管理人才四大类。

一、创意人才

影视产业是典型的文化创意产业。创意是影视产业的核心要素之一。创意人才就是在业内"出点子"的人，好创意常常被称为"金点子"。"金点子"不仅具有原创性，还具有较强的可操作性，能够给执行者或者落实者带来经济效益或者相应的外部利益。

创意人才与制作人才中的创作人才不同，制作人才中的创作人才主要针对故事、人物形象和声像效果进行创意和完善，较少参与项目内容之外的创意活动。而创意人才侧重项目内容之外的创意策划，如节展活动、项目推介活动、规模较大的投资合作组织、影视基地或影视旅游项目的建设等，也会涉及一些项目选题的始发性构想，但往往不会直接参与内容开发。

创意人才往往在职场浸润多年，深谙行业规律，他们根据自身经验和专业判断提出的策划方案或者预想往往会产生社会和经济双重效益，具有较大的社会影响力。创意人才绝大多数会有另外一个社会职位或者社会身份，属于影视行业常见的一种"外脑"形式，在行业内部享有一定声誉和名望，是行业内较为熟悉的策划人或者"点子"高手。创意人才通常也是比较著名的社会活动家。

创意人才往往是自我成长出来的，他们的专业背景千差万别，丰富的阅历和职场

经验，培育了他们敏锐的洞察力和判断力。他们对政府政策、营商环境和市场行情了然于心，对行业生态和竞争对手也心知肚明，具有宏观把控和高屋建瓴的能力与胆识。

二、制作人才

蒲剑将影视制作团队中的人才分为主创型人才、技能型人才、技术型人才和管理型人才。①

1. 主创型人才

影视制作中的主创型人才通常是指导演、编剧、演员，以及摄影、录音、美术设计、剪辑等技术部门的核心人员，这一类型的人才直接参与影视作品的内容创作，能够决定影视作品的内核、风格和质量。

主创型人才作为影视创作的核心人员，必须具备相当的艺术天分，同时需要后天进行技术技能的专业学习训练，是高度的集艺术和技术、理论知识和实践经验于一体的专业人才。这类人才也是影视专业教育，包括影视或艺术类院校、综合性大学的影视专业的主要培养对象。

虽然主创型人才最受影视专业教育的重视，但是影视行业内优秀的主创型人才依然存在较大缺口。从影视行业整体来看，导演、编剧、演员这类影视从业者的数量似乎并不少，尤其在影视"寒冬"期间，大量的从业者还面临着长期失业的窘境，但业界真正需要的复合型优质人才稀少，也缺乏被发掘的机会和平台，某些领域的部分工种甚至出现了人才断层现象。看似供大于求的市场，实则掩盖了优秀主创人才供给和需求之间严重偏差错位的实质性问题。

比起观众熟悉的编、导、演，摄影、录音、美术、剪辑等幕后专业人才的紧缺问题可能更加严重。这类人才专业性强，审美标准高，对影视作品最终呈现的质感起着至关重要的作用。目前，虽然影视或艺术专业院校和综合类大学的影视专业都开设有相关专业，但可以直接输入影视制作行业的毕业生少之又少。影视专业类院校中除了北京电影学院开设了较为全面细化的应用型专业外，其他如中央戏剧学院、上海戏剧学院，对影视人才的贡献更多局限于编、导、演人才的输出，舞台美术设计、服装造型设计方面也与影视制作的服道化不完全相通。综合性大学的影视教育专业更注重学术理论研究及综合性技能的培养，广播电视编导专业或影视制作专业虽然涵盖了所有的应用型技能，但是师资和硬件设备资源难以保障，专业划分粗糙、专业知识粗浅、专业技能培养力度薄弱的情况十分常见，更多的是培养出一些专业技术有限、专业能力平平的低端编导人员，离优秀的幕后主创型人才还有一定差距。

随着影视产业的快速发展，中国亟待建立起一套成熟的电影工业体系，需要吸纳大量优秀的影视人才，而目前高校影视专业教育的结果和业界需求不完全对等，主创型人才作为重点培养对象，其"质"和"量"都远远不能满足行业的需要，而摄影、录音、美术、剪辑等专业人才方面的短板更是日益明显。

① 蒲剑. 中国电影产业的人才短板及对策[J]. 现代传播（中国传媒大学学报），2016，38（7）：151-155.

2. 技能型人才

技能型人才通常是指剧组各技术部门中协助主创人员完成工作的剧组成员，如服装师（服装助理）、化妆师（化妆助理）、道具师（道具助理）、置景师（置景助理）、灯光师（灯光助理）、话筒员等。

技能型人才的辅助身份容易导致其特殊性被忽视，易被认为是技术性弱、上手容易、门槛低的工种人才，实际上虽然技能型人才只是实施和操作主创人员的设想与布局，并非团队的核心成员，但他们直接决定着摄制工作和最终作品的细节，优秀的技能型人才为影视作品的高质量奠定了重要基础，也使主创人员的创作和整个摄制组的工作更加有序、高效。

影视制作中的技能型人才相较于普通的辅助技术工种人才有一定的特殊性。

第一，影视技能型人才必须具备一定的专业技能，要尽可能高效地配合主创人员的工作，同时这种专业技能和工作性质相同的影视制作领域的从业人员的技能是不一样的。比如，剧组化妆师和其他场合的化妆师有区别，普通化妆师注重妆容与身份、场合、穿搭的配合，而剧组化妆师还需注重妆容与整个作品的融合、妆容和镜头的融合、电影和电视剧妆容的差别、不同类型的影视剧妆容之间的差别等。再比如，道具组的木工和其他日常空间的装修装潢木工也是不同的，剧组的道具更注重环境融合、细节表达和方便拆卸，而日常空间的装修更注重实用、牢固和美观。

第二，影视技能型人才必须对影视作品的背景有一定的了解，如服装师、道具师要注意选择符合作品年代的、符合角色身份的服装和道具。

第三，影视技能型人才必须具备一定的审美判断力和艺术追求，既要尽可能让场景和演员贴合作品内容，也要发挥一定的艺术创造力。优秀的影视技能型人才不仅会给剧组和主创人员节省时间与精力，而且会借助自己的技术和审美给作品增添光彩。

然而，目前我国的这类从业者中很多是来自社会中低层、没有专业技能傍身的自由职业者，甚至可以说，很大一部分不仅没有接受过专业的影视知识技能教育或培训，而且连基本的文化素养都不一定具备；情况好一些的，接受过技术专科学校的培训，有一定的专业技能，但专业水平参差不齐，也不具备剧组人才所需的特殊性，仍然不是影视行业需要的技能型人才。

剧组工作人员文化水平低、审美能力低，直接导致很多影视作品在制作过程中出现了众多令人哭笑不得的纰漏，如不符合时代背景的服装道具、出现错别字的书信、不适合角色的妆容等，既影响了整个制作团队的工作效率，也拉低了影视作品的质量。同时，剧组的技能型工作人员流动性很大，往往是哪里有活儿就往哪里跑，没有过硬的专业技能傍身，是真正意义上的临时工。

观众对于一部影视剧的感受和判断最先就是从演员的妆容、道具的质量、布景的真实感等方面开始的，这些因素直接决定了作品在观众眼中是否制作精良、剧组是否用心真诚。所以，优秀的影视技能型人才对于摄制组来说也是珍贵的资源。但行业现状是，愿意从事技能型工作的人多，但整体专业素质偏低；与技能型工作完全对口的高等教育专业较为少见，几乎没有专门为培养技能型人才设立的专业，而其他相关专业中的优秀人才往往无意或无渠道从事这类工作。长期的人才缺口导致这一矛盾越来

越大,甚至逐渐形成了恶性循环。

3. 技术型人才

技术型人才通常是指在影视作品拍摄制作中承担较强技术性工作的剧组成员,如提供对相关的硬件设备、数字媒体进行管理、调试、使用、维护等技术支持的工作人员。

技术型工作和技能型工作一样,往往也容易被认为易上手、门槛低,但事实上真正的技术型人才需要接受非常专业的技术培训,随时准备为剧组提供技术服务。例如,剧组的跟机员原本应该是由摄影器械租赁公司在租借摄影机时专门配备的技术人员,工作职能应该是熟练掌握机器设备的性能,了解摄影机的各种技术参数及画面效果,为摄影师提出的画面处理要求提供解决方案,同时负责摄影器材的维护、维修,解决摄影机在使用过程中的技术故障[①];但实际上剧组的跟机员大多由刚进剧组的学徒或实习生担任,主要负责看管、安装、转移、拆卸、清理机器,随时负责机器的安全问题。由于没有经过专业系统的教育和培训,很多时候他们并不具备相应的技术以解决器材在使用过程中出现的问题和故障,器材一旦出现无法解决的问题,必然会导致摄制组时间或经济上的损失。

技术型人才对自己负责运行的硬件、软件必须全方位了解且熟练应用,而现在的许多技术人员,并非专业出身,没有接受过系统的影视专业教育,只经过了一些简单基础的培训就进入影视制作生产环节,本身的专业技术不过硬,也缺乏从事影视行业需要的基本知识和审美素养。一方面,和技能型人才缺口一样,我国专业院校培养的优质技术型人才缺乏机会和渠道进入行业,或由于工种待遇问题无意进入;另一方面,我国影视专业教育对技术型人才的培养重视程度较低,培养力度较弱,虽然目前国内的影视技术类专业已遍地开花,但毕业生的专业水准和素养参差不齐,也不乏眼高手低者,导致专业教育投入成本和行业现状并不对等。

4. 管理型人才

制作人才中还有一类为管理型人才。从影视行业整体来看,管理人才遍布产业链的各个环节。对于制作人才中的管理人才,将在后面介绍整个产业的管理人才时一并介绍。

三、销售人才

销售人才就是把核心创意和产品按照行业规则与程序推向市场的人。市场销售行为并不是在产品完成之后才开始的,更多时候,是从项目策划阶段就已经开始了。当一个影视剧项目(尤其是投资较大、明星主创人员较多的项目)开始筹备的时候,往往就会有播映方参与进来,播映方包括各级电视台(尤其是央视和影响力较大的地方卫视)、电影院线及视频网站。绑定播映方为项目运作解除了播出的后顾之忧,可以提升项目参与者的安全感和信心,而且播映方的提前介入,也能更好地"监督"项目运作。绑定播映方往往是出品人、制片人依靠自己积攒的人脉做到的,但是他们

① 蒲剑.中国电影产业的人才短板及对策[J].现代传播(中国传媒大学学报),2016,38(7):151-155.

实际上所做的就是销售创意的工作。

更直接的销售行为发生在作品的宣传发行阶段和后产品推销阶段。发行公司都有自己专门的宣传、销售人才队伍，这些销售人员很可能是整个影视产业链中最为辛苦的人，他们奔波在全国各地，很多人不能按时作息，没有节假日，几乎都是连轴转。

影视后产品的开发与销售目前尚未形成体系，后产品的种类也以玩具、礼品居多，销售人员往往会联合业务相近的实体公司进行联合销售。

在影视行业产业化、市场化改革之前，影视作品的销售并没有受到重视。那时候只重视影视作品的社会效益，重视经济效益的电影厂或者创作者会被视为异类或者思想意识有问题。直到产业化改革之后，以北京电影学院为代表的几个专业院校才开始逐渐开设市场营销类课程。

四、管理人才

管理人才是在影视产业链各个环节中从事管理的各类人才，其中最常见、最活跃的便是制作团队中的管理人才。

制作团队中的管理人才通常是指保障剧组有序运行、为剧组提供各类后勤服务的制片团队人员，上至制片人、执行制片人、制片主任、助理导演，下至财务、剧务、场工、各类助理，等等，都属于管理人才。

剧组管理团队的核心人物是制片主任，他是摄制组的行政领导与组织者。制片主任根据分镜头剧本及导演的创作意图编制和执行摄制计划与成本核算，参与选择演员，确定外景地点，审核布景设计等，对影片的政治思想内容和拍摄进程负主要责任，同时也对影片的艺术和技术质量负责。由于工作性质的特殊性，以及剧组人员多样、环境复杂、事务琐碎，剧组的管理工作和普通企事业单位的管理工作存在着巨大的差异，对管理人员的能力要求也更高。优秀的制片团队不仅可以合理、有序、经济地安排摄制组的日常工作，还能够协调好剧组主创人员之间的关系，最大限度地帮助他们实现影视作品的艺术效果，确保拍摄工作顺利进行。

目前，我国的剧组制片主任往往并非制片专业或管理专业出身，他们绝大多数都是从现场制片、制片助理、剧组司机一步一步奋斗到制片主任的；也有创作部门的副手（如执行导演、副导演）没有机会独立创作后改行的；也有演员主动转行的。① 这类制片主任是否具备相应的管理技巧和能力，是否能够带领整个管理团队给剧组提供完善的后勤服务，就很难说了。我国相关的影视院校中专门开设制片专业的非常少，而其他管理专业的人才也很少有转入影视制作行业中来的。在没有影视专业教育院校人才供给的大环境下，专业的剧组管理型人才就显得非常缺乏。

制作团队的管理是项目管理，当项目完成后，制作团队便宣告解散，管理工作也随之结束。影视产业中也有从事日常管理、常规管理的岗位和人员。这些管理人员可能从事企业管理，也有可能从事长期项目的运营管理。这些管理人才不仅需要管理专业背景，还需要影视产业的特殊知识背景，以及各级政府对于影视产业的管理规定和

① 蒲剑. 中国电影产业的人才短板及对策 [J]. 现代传播（中国传媒大学学报），2016，38（7）：151-155.

政策。影视产业是文化产业，具有文化产品的外部性，随时都有可能因为偶发事件、突发事件而出现管理政策或者管理措施上的变动，管理人员要及时予以关注并做好应对预案。

第二节　影视专业教育模式

国内的影视专业教育模式大体可以分为三类：一是以北京电影学院、中国传媒大学、中央戏剧学院、上海戏剧学院等为代表的影视或艺术传媒类院校的专业精英教育；二是综合类大学及师范类院校中影视专业的综合教育；三是跨专业通识课的素养教育。

一、专业精英教育

（一）专业精英教育的布局

国内的影视专业精英教育的布局包括以下几个部分：一是单科电影专业院校，如北京电影学院；二是与电影相关性较强的电视、戏剧类专业院校如中央戏剧学院、上海戏剧学院、中国传媒大学等开设的影视类专业；三是综合性艺术类院校如南京艺术学院、山东艺术学院、广西艺术学院等开设的影视类专业。

通常我们将这些专业影视或艺术院校电影人才的培养模式称为传统的"苏联模式"，即所谓的"专才模式"，其培养目标是为影视行业内"编、导、演、摄、录、美"各个岗位培养专业人才，其本科教育的主体目标是培育行业内创作型人才。该模式的教学主要是以传授实践/实战性极强的技能/技艺为主，学生具有较强的影视素养，特别是在所学的各个专业方向上都极为专精。①

中国的电影教育起源于中华人民共和国成立前，但主要是以培养演员为主，依托以摄影和放映等技术性工种人才培训为主的短期培训班为主要办学形式。中华人民共和国成立后，北京电影学院成为中国电影教育的重要基地，电影教育的学院形式发展起来。② 苏联是世界上最先一批开始电影教育的国家，苏联体系可能是最早的系统化电影专业教育体系，它将电影视作一种有力的、针对普通民众的宣传工具，在艺术观上比较倾向于现实主义，把电影教育作为宣传工作的一个重要组成部分。基于与苏联的亲密关系，中华人民共和国在成立初期，基本上承继了苏联电影教育系统。北京电影学院、中央戏剧学院的教学理念、院系格局、课程设置，基本上与苏联一致。③ 我国专业影视院校人才培养的"苏联模式"就是起源于此。

（二）电影教育专才模式的特点

一是专业分科细。以北京电影学院为例，学校共有15个院系及研究生院和基础部，设有戏剧影视文学、导演、表演、摄影、影视制作、录音、美术设计、产业管理、制片、数字媒体技术等专业，涵盖了电影创作的每一个行当，囊括了电影创作的

① 刘帆，黄华．比较视野下综合性大学电影教育的现状与反思［J］．电影新作，2016（5）：48-53.
② 秦珊珊，郭玉锋．论高校的电影教育现状与突破方略［J］．中国成人教育，2013（18）：186-187.
③ 陈宇．专门艺术院校与综合大学艺术教育之比较：从影视专业角度［J］．当代电影，2013（1）：8-14.

全部环节。精细的专业分科，对应影视行业运作的各个环节，有利于向行业精准输送专业人才。

二是注重实用型技能的培养。虽然在专业划分和课程设置上，这类专业院校大多分为电影制作和理论研究两个系统，但总体更偏重于业内短缺的实战型、应用型人才的培养。

三是总体遵循"窄而精"的培养路线。从横向维度上看，专才模式的教育范围狭窄，分科细，交叉学科少；从纵向维度上看，专才模式培养力度集中不分散，课程精度和强度高。

四是注重专业技能的实操培训，实践性强，教学活动和实践机会与影视行业联系紧密。

五是专业氛围强，与业界的接轨度高，学生长期处于影视领域的学习环境中，学习意识和竞争意识更加突出。

六是生源经过严格筛选，具备相当的专业基础，总体较为优质，培养效率高。精英教育的本质是对精英的一轮轮筛选，能够进入专业院校的学生本身就具备一定的学科优势和学习兴趣，目标明确，迷茫期短。

七是教学资源充足，师资雄厚，硬件条件优良。专业院校的教育投入成本总体较高，软硬件设施齐备，教师团队的学术经验和实践经验丰富。

(三) 电影教育专才模式存在的弊端

一是极致的专才模式容易忽视学生的素质教育和综合教育，因此导致学生综合能力欠缺。学生不仅不具备跨学科、跨专业的知识结构，而且基础的文化素养和科学素养也普遍较低，这对其职业生涯的长远发展有着严重的制约，也造成了业内真正需要的优秀复合型人才的短缺。

二是偏重技能和实践的教学传统导致了专业教育中理论与实践的脱节。在还不具备充足的电影和艺术理论知识的情况下，学生就开始进行影视创作，结果是艺术品位和创作意识跟不上操作技巧，理论知识和审美素养不足以支撑创作的内核，最终的作品内容空洞、艺术价值低，整体质量不高。

三是专业影视院校并不给学生（尤其是"摄、录、美、剪"专业的学生）提供大类学习的机会，学生在几乎没有基础的情况下直接确定了自己的学习方向，这样做虽然看起来效率更高，但不考虑学生的资质和兴趣，杜绝了学生接触所有的制作环节，不利于学生的长期发展。

四是专精教育下的学生大多只专注于自身所处的小领域，对整个电影行业和其他岗位的了解不够深入，很难在进入行业后快速融合到影视制作的各个环节中去。

二、综合教育

自20世纪90年代以来，全国各地的综合性大学及师范类院校陆续开设了影视相关专业，打破了专业影视院校和艺术类院校"垄断"影视专业的局面。

与专业院校的专才培养模式相比，综合性院校的电影人才培养模式则偏向于"美国模式"，即所谓的"通才模式"，也称"通识教育"，旨在培养掌握此领域专业

知识的复合型人才，以及电影史专家、电影理论学者、电影文化研究者等学者型人才。在国家重点建设的"985工程"和"211工程"高校中，北京大学、北京师范大学、南京大学、武汉大学、暨南大学、厦门大学、重庆大学、西南大学、西北大学、上海大学都设有电影相关专业，其中重庆大学、上海大学还专门成立了电影学院[①]，借鉴影视专业类院校的专业划分和课程设置，结合综合类大学的平台特点，不断调整完善，探索影视人才培养的新型模式。

（一）电影教育通才模式的特点

一是专业分科模糊，类别少。综合类大学中除少部分学校（重庆大学、上海大学、上海师范大学等）开设了专门的电影学院外，大部分学校还是将影视相关专业划分在了文学院、艺术学院或传媒学院中，最常见的本科专业是"戏剧影视文学"和"广播电视编导"。

二是通才模式对于学生的培养，重点不在于"精"，而在于"通"，要求学生具备跨专业、跨学科的综合素养。以广播电视编导专业为例，该专业的学生须对"编、导、摄、剪、美"等各个影视制作环节都有基础的理论认知和操作水平。

三是和专才模式相比，通才模式更注重学生的通识教育和素质教育。除了专业课程外，还设置了各种文、史、哲、军事、艺术等人文社科类的通识课程，影视专业的学生和其他人文社科专业的学生一样，须掌握基本的人文知识，具备基础的人文素养。

四是相较于实践作业，综合类院校更注重理论研究方面的教学，专业理论课程远多于实践课程。目前国内综合性大学电影相关专业的课程门类主要是四门主要理论课程，即电影史、电视史、中外电影理论、中外电视理论，以及由这四门主课延伸出来四门二级课程，即国别（地区）电影史研究、作者（大师）研究、作品（类型、栏目）研究和视听语言分析[②]，这足以说明综合性大学电影专业主要以专业理论课程为教学重点的现状。

五是虽然专业氛围不如影视院校，但综合类大学是一个多元化平台，其学生可以拥有更加丰富的学习资源和开拓性更强的实践机会，拥有更多和其他专业人才交流互动的机会，视野更加开阔，对自身的动态长远发展有一定益处。

（二）电影教育通才模式的弊端

一是通才教育模式培养的学生虽然具备一定的综合素养，对影视制作的各领域都有涉及，但没有在"导、编、演、摄、录、美、剪"任何一方面进行深入的学习研究，毕业后难就业，即使进入了影视行业，也很难成为团队的中坚力量。

二是重理论、轻实践的教学形式并不适应影视行业的发展需要。虽然丰富扎实的理论知识是电影创作的基础，但电影是一门扎根实践的艺术，优秀的电影人才必须是在各种"真枪实弹"的创作实践中成长起来的。而目前综合类大学相关专业的实操课程设置数量少、难度低，不能满足影视行业对专业人才培养的需要。

① 刘帆，黄华．比较视野下综合性大学电影教育的现状与反思［J］．电影新作，2016（5）：48-53．
② 吴冠平．浅谈影视艺术学科的学术评价体系建设［J］．北京电影学院学报，2006（1）：81-84．

三是师资力量薄弱，硬件设施跟不上。以戏剧影视文学专业为例，该专业往往被设立在高校的文学院内，其授课教师也大多来自文学专业，虽然文学和艺术、文学和电影是相通的，但终究属于不同的领域：影视创意和文学创意不同，影视写作和文学写作也不同。这样培养出来的学生，其专业性必然会受到行业和社会的质疑。综合类大学硬件设施的投入成本也普遍较低，不能满足学生多样化的专业学习需求。

四是以人文学科为主的通识教育和过多的史论课程导致了通才教育模式教学结构的不合理。虽然通识教育没有被综合类大学忽视，但总体来说，通识教育课程的占比较小，且涉及面不广，过于偏重人文知识，社会科学、自然科学、历史哲学方面的知识也占比偏小。另外，专业理论教学偏重于史论课程①，而技巧分析、艺术审美、案例研读等与实践相关度更高的理论课程偏少。

三、素养教育

可以从两个维度来看影视教育中的素养教育：一是针对影视或艺术专业院校和综合性大学影视专业学生进行的人文社科、历史哲学、自然科学等领域的通识教育；二是针对高校其他专业学生进行的影视通识教育。

1. 针对影视专业学生的通识教育

影视专业学生的基础通识课程应当贯穿影视精英教育和综合教育的始终，以保障学生具有基本文化素养和科学常识，这对学生未来的长远发展具有不可替代的作用。影视制作是脑力与体力结合的工作，对从业者的综合素养有着较高的要求。从业者不仅要有专业技术，还要有强健的身体、灵活的思维、良好的沟通能力和人际交往能力、敏锐的感受力，以及广泛的知识面，而这些无法从专业课程中获得，必须通过各种类型的通识课程逐步培养起来。

高校针对影视专业学生的通识课程主要涉及英语、政治、体育、军事、文学、历史、礼仪等方面。总的来说，综合性大学设置的通识课程比影视专业院校设置的类别更多、质量更高。但无论是与国外高校相比，还是对标影视行业的实际需求，目前我国针对影视专业学生的素养教育都远远不够，存在着通识课程数量少、课程结构不合理、考核机制简单、高校的投入成本偏低、学生整体不重视等问题。

2. 针对其他专业学生的影视通识课程

随着现代传媒技术的发展和人们生活水平的全面提升，影视已经逐步成为一种"全民艺术"，现代社会的大多数人或多或少地受其影响和熏陶。所以，影视不是专属于影视制作者和学术研究者的活动对象，而是全社会各行各业都可接触、评价和参与的艺术。另外，电影作为世界七大艺术之一，是一种重要的艺术形式，对综合素养的培养与提升起着无可取代的作用。因此，影视教育不仅是针对影视院校和影视专业学生的专业教育，还是针对所有高校学生的素质教育。

目前，我国高校的艺术专业设置，包括艺术学理论、音乐与舞蹈学、戏剧与影视学、美术学、设计学等专业学科方向，以及人文社会科学专业学科，如传播学、文化

① 刘帆，黄华. 比较视野下综合性大学电影教育的现状与反思［J］. 电影新作，2016（5）：48-53.

产业学、文化经济学、旅游管理学、文学等，都会根据课程体系与素质教育要求，开设电影教育课程。① 这是现代社会与媒介技术对高等教育提出的艺术和技术要求，也是素质教育对各类人文社科人才提出的综合素质要求。

另外，很多高校将影视教育课程列为校级公选课，给全校各专业的学生提供了一个了解、感知、学习影视作品的机会，这也是影视素质教育的重要一环。尽管作为素质教育内容的影视教育课程是公选课，但其地位、教学效果与影响往往超过其他公选课和非专业性课程，选课率往往较高，教学效果明显；同时，学生的积极性、主动性、参与性高，学生评课一般都会给出较高的优良率和较好的评价。② 这说明，将影视素质教育引入高等教育体系有相当的必要性，学生有求知的兴趣，教师有教学的动力，有利于促成影视素质教育的良性循环。

第三节 影视专业教育模式的转型

目前，我国影视专业的专才教育模式和通才教育模式都存在一定的弊端，都无法完全适应我国影视行业的实际需求，业内和高校也逐步意识到影视专业教育的模式问题。考虑到国内影视产业的发展趋势正向美国好莱坞电影工业靠近，国内高校开始考察北美地区高等院校的电影教育模式，探索中国影视专业教育的转型方向。

虽然精英教育和综合教育在我国是两个不同体系的教育模式，但"专才"和"通才"并不是两个割裂的、矛盾的、独立的概念，"专才"也需要"通"，"通才"也需要"专"，两种模式的最终目标都是为行业输送适应影视产业发展，甚至推动产业发展的优质专业人才。影视专业教育模式的转型，无论是对影视或艺术专业院校还是对综合大学的影视类专业，都指向了两个主要方向：一是通识教育的改革，二是大类培养与分类培养的结合。

一、通识教育的改革

前文中多次强调，高质量的通识教育是形成良好综合素养的基础，这不仅是影视专业教育转型的方向，也是对整个高校教育提出的建议。而目前国内的影视艺术院校和综合性大学影视专业，无论是在通识课程的数量、学科结构方面，还是在教学质量、教学成果方面，都与北美地区的影视专业教育有着较大的差距。

以美国加州大学洛杉矶分校的电影电视和数字媒体系为例。学生的四年学习分为两个部分来完成，头两年要完成大学综合基础教育，而属于专业教育的电影电视艺术学士的学习规划是在后两年进行的。文艺批评理论的阅读和写作属于必修课；另外还有选修课，学生要选修艺术和哲学课程五门、社会科学课程三门、科学课程两门，附加三门文学课程和一门外国语课程。各门课程达到合格的成绩级别不能低于C。学生

① 张逸. 高校电影教育发展规律与特点研究：基于专业教育与素质教育结合的研究 [D]. 桂林：广西师范大学，2012.

② 张逸. 高校电影教育发展规律与特点研究：基于专业教育与素质教育结合的研究 [D]. 桂林：广西师范大学，2012.

经过两年通识教育课程的培养，完成了必修课和选修课，并达到系方的认可标准之后，方能进入后两年的电影电视艺术学士的学习规划。①

和国内大学相比，美国加州大学洛杉矶分校在基础通识课程方面，不仅设置数量占比大，课程类别多（学生可以根据自身的兴趣选修通识课），而且重视教学成果，学生必须达到规定的等级才能进入高级专业课程的学习，真正做到了在良好的综合素质基础之上进行影视专业人才的培养。该校学生无论处于哪个专业、将来会从事什么行业，首先都要成为有一定人文素养和科学素养的人。而广泛的人文和自然知识基础，开阔的世界观和思维视角，对于影视行业任何一个岗位的从业者来说，都有着不可估量的益处。

当然，考虑到目前国内高等教育通识课程体系的实际情况，类似这样的教学模式对于国内的影视院校或影视专业来说，很难在短时间内实现。在没有成熟牢固的大学博雅教育理念和通识教育体系建构的基础上意图实现电影专业教育的转向，无疑会面临诸多挑战和问题②，包括专业院校如何构建自己的通识教育体系、如何平衡通识教育与专业教育、如何衔接文化素养低的学生入学后的通识教育等。

二、大类培养和分类培养的结合

大类培养指的是不划分具体专业，将性质相近的学科合并，对学生进行统一培养，如影视制作专业就是涵盖了"导、编、摄、录、美、剪"等多领域内容的专业；分类培养则是指细分专业，学生以具体的专业为单位进行学习，如录音系、摄影系、戏剧影视美术设计系等，北京电影学院的录音专业甚至分为了影视录音和音乐录音。在国内的教育模式中，专才模式大致可以被划分为分类培养，通才模式大致可以被划分为大类培养。

北美地区传统的"美国模式"院校大多以大类培养的方式为主，但也会为高年级学生提供具体的专业方向。以南加州大学电影艺术学院为例，其影视制作专业通过选修课设置让学生在制片、导演、摄影、剪辑、美术和录音六个领域选择，集中学习三个方向，并在毕业作品创作中担任相应的职位。③

大类培养和分类培养并不是相互矛盾、不可协调的。大类培养注重学生综合能力的提升，给学生提供足够的时间对今后的职业生涯进行规划；分类培养注重学生专业技术的深化，对学生的专业能力进行深入的挖掘。学校可以根据自身的实际情况，对二者进行不同程度的结合，寻找到最适合本校学生的培养模式。

目前，国内也有高校在该方面进行了转型尝试并取得了一定成效，如重庆大学美视电影学院。该校在建立之初，照搬了北京电影学院的分类培养模式，但由于生源质量、师资质量等问题，该模式的弊端很快就凸显出来了。所以，重庆大学美视电影学院在2012年开始尝试教育改革，逐渐建立起本科阶段的大类培养模式：在招生时取

① 王海洲. 通识基础教育在影视教育中的价值：以美国两所大学为例 [J]. 北京电影学院学报，2006（1）：63-66.
② 何小青. 中国电影专业教育的改革与反思 [J]. 当代电影，2017（5）：102-105.
③ 何小青. 中国电影专业教育的改革与反思 [J]. 当代电影，2017（5）：102-105.

消专业细分，学生按照编导类、表演类和制作类三个大方向报考；在第二学期末，学院会以学生的综合成绩和个人兴趣为参考，进行专业细分。编导类分为戏剧影视导演、戏剧影视文学、广播电视编导三个方向；表演类分为舞台表演和影视表演两个方向；制作类分为戏剧影视美术设计、戏剧影视人物造型和影视摄影与制作三个方向。① 这样，该学院就基本实现了大类培养与分类培养的有机融合，在影视专业教育模式的探索之路上又前进了一步。

国内的影视院校和综合类大学中的影视专业完全可以不拘泥于某种培养模式而将大类培养与分类培养完全分隔开。核心问题在于，根据学校人才培养目标，在何种程度上平衡制作类专业的"分"与"合"，以及如何在形式上的单一专业设置下分方向和在多专业设置下统一基础课程。②

第四节　影视人才培训市场

除了影视或艺术专业院校和综合类大学的影视专业外，影视专业教育中还包括由民营影视学校、专业影视院校进修班和各类培训班（如成人夜大）构成的影视人才培训市场。

一、民营影视学校

近年来，由民间资本支持办学的影视学校或影视培训基地越来越多，其中也有很大一部分由业内知名的导演或演员出资出力创办，为影视人才的培养贡献了一份力量。

这类民营学校的形式也有多种。有一部分是与教育部批准成立的本科或专科院校合作，直接在该院校内设立影视类学院，学生须满足相应的学历报考条件，通过正常的报考机制报考，毕业后可获得相应的本科或专科文凭，如谢晋在上海师范大学创立的谢晋影视艺术学院、成龙在武汉设计工程学院成立的成龙影视传媒学院等。有一部分是与本科或专科院校合作，但只提供结业证书，不提供文凭的非学历教育机构，如由阿里影业与上海戏剧学院、复星集团联合成立的"上戏—阿里电影学院"等。还有一部分是完全独立办学的影视学校，如洪金宝国际影视培训基地等。

民营影视学校的生源构成相对复杂，有的是有相应文凭的中学毕业生，有的是想进修或转行的从业人员，有的是影视爱好者。与专业影视院校相比，民营影视学校的准入门槛较低一些，学生的各方面素养水准也有高有低。

这类民营影视学校大多资金充足，学校硬件设施齐备，师资与业内的接轨性较好，学生可获得的机会和平台更多；人才培养方向大多与出资人本身的职业方向有关，偏重于培养影视表演方面的人才。

但目前国内的民营影视学校的办学质量和教学水准参差不齐，有的办学正规、生

① 王琦. 综合性大学影视专业创新型人才培养模式初探：重庆大学美视电影学院扫描[J]. 教育传媒研究，2018（4）：50-52.

② 何小青. 中国电影专业教育的改革与反思[J]. 当代电影，2017（5）：102-105.

源良好、师资强大，投入成本高，也培养出了一批优秀的、知名的影视人才；有的硬件条件跟不上，师资薄弱，缺乏知名度，生源质量低，甚至不具备成立影视学校的基本资质，最终形成恶性循环，濒临倒闭。

总体来说，民营影视学校目前处于一种较为尴尬的位置：是否能够提供文凭、提供怎样的文凭是一个问题；知名度和教学水平不如影视专业院校，学成速度和强度不如短期培训班和进修班，也是一个问题。若要摆脱这种尴尬的境地，国家相关部门、各个高校和业内要分工配合，充分利用现有的教育资源，共同给影视人才的成长提供更加安全可靠、更加系统专业的渠道和平台。

二、专业影视院校进修班

专业影视院校，如北京电影学院、中央戏剧学院、上海戏剧学院，每年都会开设表演、导演、戏剧影视文学、美术设计等专业的非学位培训课程，学制多为一年（也有更短学制的课程），提供结业证书，学费高昂，须通过一定专业考核方可参加。

这类进修班与该影视专业院校的普通学生共享师资，将普通学生几年的学习内容压缩在一年以内，课程充实，教学质量比较高，是一种对现有的影视专业教育的可靠补充。对于经济实力允许、有一定专业基础，但没有条件通过高考进入影视专业院校的相关人员来说，是一个可以考虑的选择。同时，这类进修班本身有一定的准入门槛，学生的文化和艺术素养有一定的保证。目前，专业影视院校进修班的学生中不仅有怀揣影视梦想的准从业者，还有一些已经进入影视行业，但非专业出身，希望通过系统学习进一步提高自身竞争力的从业者。

但是，进修班并不是准从业人员进入行业的敲门砖，也不是从业人员职业生涯转折的扳手。作为影视专业教育的补充，进修班可以提供一些基本的行业生存技巧和职位提升优势，但也有很多来自行业底层的从业者参加完进修班后依然在原地挣扎。进修班并不是影视行业转职、晋升的跳板，它只是给相关人员提供一个系统的学习平台。

三、各类培训班

市场上针对表演、设计、化妆、后期制作等影视专业的培训机构层出不穷，相关的广告随处可见。目前，国内对这类培训班尚没有明确的规范，但以私人名义开办的讲习班、训练班的确为一些想从事影视行业工作的人士提供了学习的机会。①

总体而言，目前市场上的影视类培训机构虽然数量众多，但水平良莠不齐，没有一定的行业规范，市场秩序较为混乱。有的机构已经渐成规模，不断为行业输送肯学肯干的影视人才；有的机构师资薄弱，教师技术水平低，无法给学员提供高质量的教学服务，甚至胡乱收费，坑骗学员钱财，在业内形成了一股不良之风，扰乱整个培训市场的秩序。

除此之外，大多数培训机构只注重技术的培训，而忽视思维原理和审美素养的培

① 刘晓春. 人才是提高我国电影制作技术水平的关键（下）：浅谈电影制作技术人才队伍建设［J］. 现代电影技术，2011，（2）：38-41.

养，目的是让学员能够在短时间内对相关专业有一定了解并快速上手，针对性和目的性强。但影视行业的所有环节都不是简单的机器运作，每一个环节的参与者在某种程度上都可以说是艺术创作者，只有硬件没有软件，只注重眼前的成果却不对职业生涯进行有价值的思考和规划，对整个行业缺乏全面的认识，对影视创作没有审美的追求，这样培养出来的学员即使进入了影视行业，也只能在底层工作中徘徊。

比如，很多机构在影视后期制作培训中，往往只教学员如何使用后期制作软件，通过一些案例让学员不断练习某些操作，但学员并不理解操作的原理，也不知该如何融会贯通，而如今电影数字技术发展迅猛，软件更新换代速度快，学员一旦遇到新的情况必然会一筹莫展。同时，由于缺乏艺术修养，学员的作品可能在技术上达到了标准，但缺少美感和艺术性。若这样的学员进入行业，影视作品的后期效果确实很难得到保障。

影视培训是影视专业人才培养的重要组成部分，为很多没有机会进入影视专业院校的准从业者提供了一个自我审视和提升的平台，但目前我国的影视培训市场鱼龙混杂，教育质量和培训效率水平参差不齐，亟待整改。

第五节　影视专业教育与业界需求之间的错位

目前，国内的影视专业教育和业界需求之间存在着严重错位，错位的原因可归纳为以下几个方面。

第一，影视或艺术专业院校偏重于精英教育，尤其是"导、编、演"等创作类专业，而摄影、录音、美术、剪辑等技术性较强的专业不受重视，技能型人才和管理型人才更是完全被影视专业培养体系忽略。影视专业院校的人才培养结构存在一定的不合理性。

第二，由于培养模式本身存在的问题，专业影视院校的学生，尤其是本科生，知识体系不够完善，艺术感受不够深刻，实践经验也不够丰富，在艺术创作时往往难以创作出内核丰富、结构完整的作品，与业界的需求存在一定的脱节。

第三，综合类大学影视专业多培养专业知识和技术全面开花但深度欠缺的编导类毕业生，且重文化学术研究，轻实践操作应用，这类毕业生进入行业后，专业才能不足以支撑职业需求，很难成为业界所需的优质影视人才。

第四，在国内高校普遍不重视通识教育的大环境背景下，影视专业的学生往往只专注于本专业的学习，几乎不太涉猎其他学科，这导致同时具备技术素养和艺术素养的复合型人才的养成显得尤为困难。

第五，民营影视学校或各类影视培训班培养出来的影视从业者文化素养总体低于高校影视专业的学生，这类培训大多是短期速成，重基础技术，轻艺术素养，缺乏系统性的电影理论教学，且师资水平和硬件条件很难得到保障，最终培养出来的学生无论是在技术方面还是在审美方面都离业界需要的高端人才有很大的差距。

第六，影视专业人才缺少进入行业的机会和渠道，即使摸进了门，也不一定能找到适合自己的岗位。而国内剧组多遵循"师傅带徒弟"的学徒培养模式，重视经验

和资历的积累,培养效率低且容易导致学徒水平参差不齐;同时,这种模式将不同专业程度的从业者放在了同一起跑线上,在某种程度上忽视了接受过影视专业教育的从业者所具备的优势。

第七,影视行业不健全的劳动保障机制可能使部分影视专业人才望而却步,不合理的薪酬结构、非人性化的工作时间安排、被忽视的行业规范和准则、遥遥无期的工会制度……大多数影视行业从业者作为"自由职业者",其劳动权益得不到基本保障,这直接导致了影视行业人才流动性强、流失速度快等问题,而专业院校毕业的影视人才完全具备寻求更有保障、待遇更优行业的可能。

案例:上海温哥华电影学院

上海温哥华电影学院成立于2014年,是上海大学与加拿大温哥华电影学院合办的非学历高等教育机构。2016年6月,导演贾樟柯出任首任院长。该院是上海大学二级学院(全称为"上海大学上海温哥华电影学院"),同时上海市教育委员会批准该院拥有民办教育的独立法人资质(全称"上海温哥华电影学院")。学院开设电影制作、视觉媒体声音设计、3D动画与视觉效果、影视化妆设计、游戏设计、影视表演、影视编剧等专业。

上海温哥华电影学院完全引进了加拿大温哥华电影学院的教育模式,遵循好莱坞电影工业规范,是国内第一所也是目前唯一一所已经进行了创新性教育改革实践的非学历高等教育影视专业学院,在影视专业教育方面进行了一些尝试与探索。

一、北美学制及课程设置

上海温哥华电影学院引进了温哥华电影学院的一年学制,教学模式采用全日制工作坊项目课程,学生须在一年内完成1 200学时的课程,不设置寒暑假,每名学生预计一年将累计参与不少于20部电影的制作,专业训练的时长和强度远远超过了一般大学四年的学习,重在为电影制作行业快速培养成熟的应用型人才。

在专业设置上,该院"原汁原味"地引进了北美的电影制作专业(融合制片、导演、摄影、美术、剪辑等五大方向,另外还有编剧、助理导演、录音等方面的课程)、视觉媒体声音设计专业、三维动画与视觉特效专业、影视化妆专业、影视编剧专业、影视(双语)表演专业等,既有综合型专业,也有细分型专业,不仅在专业名称上不同于教育部的学科目录,有些专业更是在目录上找不到,国内也并未开设。

二、以实训课程为主的教学模式

为了培养出真正的"片场工匠",学院实行工作室制模拟项目教学,课程设计以非商业的实训项目为主,这些项目并非来自产业的实际项目,而是高仿真的模拟项目,以确保训练自身的科学性、完整性和循序渐进性。以电影制作专业为例,每两个月为一个学期(一年共六个学期),每个学期都会针对影视制作的不同环节进行相应的训练;六个学生为一组,从剧本遴选到实际拍摄再到后期制作,岗位轮换,在毕业时至少完成15个短片项目。整个学制安排,就是一个学习知识、训练技能、完成作品的过程。

三、打破传统的师资、生源选拔机制

实践经验是对"片场工匠"最有用的知识，打造实战型人才，必须以实战型教师为主要师资。学院在选拔教学人员时，以"能否胜任高水平实践教学"为最高原则，不看重学历，而是着重看他们的资历和能力，即，一看他们是否有在业界工作的履历；二看他们是否参与过项目生产、是否有代表作；三看他们是否有教学经验。

学院师资三分之二来自业界，且半数以上是外籍教师，均来自北美电影业界，他们教授富有国际特色的课程，将国际影视产业的工业规范和标准带到课堂中来，不仅能培养学生的实践技能，而且能拓宽学生的国际化视野，真正培养现代化、国际化的影视人才。

上海温哥华电影学院在选拔学生时，并不通过全国统一招生考试，而是整合了国外高校的申请制和国内通行的校内测试。其中，申请人的履历，特别是创作专业履历、已有作品和推荐信是录取的重要参考，专业热情、专业潜质和专业基础是学院招生的三大考察点。高中及以上文化程度的在校生、毕业生和已有工作经验者，有一定英语基础和专业素养、有志于从事影视相关创作生产者都属于上海温哥华电影学院的招生范围。

四、英语教学

由于学院师资队伍以外籍教师为主，学院实行全英语教学。在招生条件方面，上海温哥华电影学院对报考者的英文水平有一定要求，对于参加过国家或国际英语能力水平考试，如大学英语四、六级，托福，雅思等，成绩达到一定要求并能提供相关证书者，优先录取；无法提供英语能力水平考试证书者，须通过上海温哥华电影学院的英语测试。对于英语能力不足的学生，学院也提供半年到一年的免费英语预科学习机会。学院也适量配有双语讲师和助教，协助学生解决语言问题。

电影艺术的发展与经济全球化息息相关，国内电影无论是生产制作还是宣传发行，都在逐步与国际接轨，流畅的英文交流能力、国际化的视野和思维模式也是优秀的电影专业人才应当具备的。

五、产学合作

围绕上海温哥华电影学院，上海市政府还作为重点工程，同步打造了"环上海大学国际影视产业园区"，吸引了大批优秀的影视类相关企业入驻。而作为园区的核心，学院的学生可优先享有园区内的创作实践、创业就业的优惠政策及机会。

与一般大学规定学生在校期间参加实习不同，上海温哥华电影学院规定学生在学习时间不得参与商业项目，但是在学生毕业三年内，学院会通过学院出品、联合出品、校友支持等政策，对学生主导的项目予以设备、场地、资金、人力协调上的支持。

另外，学院每个月都会组织一场大师对话，所有校友均可参加；每年会有两次只针对在校生和校友的创投会，支持本校学生的电影之路；还有诸多电影行业一线公司在学院举办专场招聘会。

【资料来源：刘海波. 以培养电影工匠为目标推动影视教育的供给侧改革［J］. 当代电影，2017（2）：8-12；陈晓达. 影视教育的实践化与国际化［J］. 当代电视，2020（3）：15-17；上海温哥华电影学院官网［EB/OL］.［2024-05-21］. http://www.shvfs.cn/site/characteristic. 有改动】

思考题

1. 影视专业人才的需求类型主要有哪几种?
2. 影视专业人才的培养模式主要有几种?各有哪些优势与不足?
3. 影视通识教育和专业教育应该如何更好地衔接?
4. 上海温哥华电影学院的特点是什么?对影视专业人才培养有何启示?

参考文献

[1] 崔亚娟.中国影视产业发展与应用型人才培养创新机制研究[M].北京:中国广播影视出版社,2020.

[2] 朱宇华,张斌.美国影视教育与作品研究[M].北京:中华工商联合出版社,2018.

[3] 胡智锋,丁亚平.中国影视学科知识体系与人才培养:新路径与新模式[M].北京:中国传媒大学出版社,2023.

第十讲 影视企业的运营管理

内容提要

与普通企业相比,影视企业具有一些特殊性,无论是生产制作出的影视产品,还是提供的其他相关影视服务,都不标准化。影视企业千差万别,看似进入门槛不高,但是运营要求却不低,有着专业性、技术性甚至艺术性方面的特殊要求。影视企业的战略管理、成本管理与自我定位是决定企业成败的管理核心。

运营是企业的主要组织职能之一。企业的运营管理一般包含质量管理、进度管理、成本管理、服务管理和环境管理五个方面。运营管理的目标有以下几个:第一,实现企业的经营目标;第二,提升优异产能利用率;第三,实现运营费用最小化;第四,提高产品质量;第五,提高客户满意度。实现企业的经营目标是运营管理的首要目标,也是企业内部其他管理工作的主要目标。

影视企业既有普通企业的共性,也有一定的特殊性。最特殊之处在于影视企业产品的非标准化。无论是企业自身内部还是购买方、影视观众,对于同一产品的满意度和评价都可能不完全相同,甚至差异很大。影视产品的非标准化,源于影视产品的非实用性。因此,影视企业的运营管理也有其特殊性。从运营实践看,影视企业的管理主要在于战略管理、成本管理和自我定位三大方面。

第一节 影视企业的战略管理

一、战略管理概述

(一)企业战略的含义

加拿大麦吉尔大学管理教授亨利·明茨伯格从五个角度对企业战略进行了解析,即涉及计划(Plan)、计策(Ploy)、模式(Pattern)、定位(Position)和观念(Perspective),构成了公司战略的5P定义。①

第一,战略是一种计划。战略是一种有意识、有预计、有组织的行动程序,解决一个企业如何从现在的状态达到将来位置的问题。战略主要为企业提供发展方向和途径,包括一系列处理某种特定情况的方针政策,属于企业"行动之前的概念"。

第二,战略是一种计策。战略不仅是行动之前的计划,还可以在特定的环境下

① 方振邦,徐东华. 管理思想百年脉络:影响世界管理进程的百名大师[M]. 3版. 北京:中国人民大学出版社,2011.

成为行动过程中的手段和策略，以及一种在竞争博弈中威胁和战胜竞争对手的工具。

第三，战略是一种模式。战略可以体现为企业一系列的具体行动和现实结果，而不仅仅是行动前的计划或手段，即无论企业是否事先制定了战略，只要有具体的经营行为，就有事实上的战略。

第四，战略是一种定位。战略是一个组织在其所处环境中的位置，对企业而言就是确定自己在市场中的位置。把战略看成一种定位就是要通过正确地配置企业资源，形成有力的竞争优势。

第五，战略是一种观念。战略表达了企业对客观世界固有的认知方式，体现了企业对环境的价值取向和组织中人们对客观世界固有的看法，进而反映了企业战略决策者的价值观念。

（二）战略管理的含义与特点

1. 战略管理的含义

战略管理是指企业确定其使命，根据组织外部环境和内部条件设定企业的战略目标，为保证目标的正确落实和实现进行谋划，并依靠企业内部能力将这种谋划付诸实施，以及在实施过程中进行控制的一个动态管理过程。

指导企业全部活动的是企业战略，全部管理活动的重点是制定战略和实施战略。而制定战略和实施战略的关键都在于对企业外部环境的变化进行分析，对企业的内部条件和素质进行审核，并以此为前提确定企业的战略目标，使三者之间达成动态平衡。战略管理的任务在于通过战略制定、战略实施和日常管理，并在保持动态平衡的条件下，实现企业的战略目标。

2. 战略管理的特点

（1）全局性

企业的战略管理是以企业的全局为对象，根据企业的总体发展需要而制定的。它所管理的是企业的总体活动，所追求的是企业的总体效果。虽然这种管理也包括企业的局部活动，但这些局部活动是作为总体活动的有机组成在战略管理中出现的。

（2）高层管理

由于战略决策涉及一个企业活动的各个方面，虽然它也需要企业上、下层管理者和全体员工的参与与支持，但企业最高层管理人员介入战略决策是非常重要的。这不仅仅是由于他们能够统观企业全局，了解企业的全面情况，更重要的是因为他们具有对战略实施所需资源进行分配的权力。

（3）长远性

战略管理中的战略决策是对企业在未来较长时期（一般是5年以上）内如何生存和发展等进行统筹规划。战略管理是面向未来的管理，战略决策要以经营人员所期望或预测将要发生的情况为基础。在迅速变化和竞争性的环境中，企业要取得成功必须对未来的变化采取预应性的姿态，这就需要企业做出长期性的战略计划。

（4）资源配置

企业的资源，包括人力资源、实体财产和资金，或者在企业内部进行调配，或者

从企业外部来筹集。在任何一种情况下，战略决策都需要在相当长的一段时间内致力于一系列的活动，而实施这些活动需要大量的资源作为保证。因此，这就需要为保证战略目标的实现，对企业的资源进行统筹规划、合理配置。

（5）宏观性

企业存在于一个开放的系统中，通常受到不能由企业自身控制的因素的影响。因此，在未来的竞争环境中，企业要使自己占据有利地位并取得竞争优势，就必须考虑与其相关的因素，包括竞争者、顾客、资金供给者、政府政策等外部因素，以适应不断变化的外部力量。

二、影视企业的管理战略

影视企业的管理战略主要有发展战略、一体化战略和竞争战略。

1. 发展战略

对于企业发展战略的认知，世界上主要有两大学术流派。一派是资源学派，认为企业拥有的资源是企业发展的基础条件；另一派是定位学派，认为企业要选择合适的产品（市场）定位，实施差异化发展。

对于影视企业而言，资源无疑具有更大的市场竞争优势。无论是艺术技术（人员的软实力）资源，还是硬件资源，都是提升市场注意力和竞争力的最重要因素。最大限度地获得尽可能多的优质资源是影视企业的使命。在优质资源稀缺的背景下，拥有优质资源的成本越来越高，企业的运营风险也比较高。

实施定位发展战略的影视企业，往往从事更加细化的专门化业务，专业化分工明确，市场上的竞争对手反而比较少，同时得到大企业分包业务的机会也比较多。在影视行业震荡调整的大环境下，实施定位发展战略，找准差异化的市场/服务/产品定位，是规模较小的影视企业更明智的选择。如饺子执导的动画片《哪吒之魔童降世》，参与联合制作企业有 10 家，参与动画制作企业有 12 家，参与 EFX（Electronic Effects，电子效果）特效制作企业有 17 家，其中绝大多数企业的规模都不大。它们都是将具体的市场定位作为企业发展的战略。

2. 一体化战略

实施一体化战略，目的在于降低企业成本，提高经济效益和运营效率。一体化战略分为两大类：一类是纵向一体化战略，另一类是横向一体化战略。

纵向一体化战略是产业链布局战略，比如影视企业从艺人经纪，到创意创作（策划、编剧、导演），到拍摄制作，再到发行放映，通过并购重组，形成了一条完整的产业链。纵向一体化，简单说就是企业与供应商的一体化。能够实施纵向一体化战略的企业，规模大，实力超群，具有品牌效应，市场号召力强。数家原本只从事院线/影院业务的企业，经过后向一体化战略发展，逐渐形成了制作、发行、放映的一体化集团企业。美国早在 20 世纪 30 年代好莱坞发展的黄金时段，就出于反垄断的考虑，禁止任何一家大企业同时拥有制作、发行和放映三个环节的下属企业。

横向一体化战略是指通过并购同类业务、关联业务的企业来降低运营成本、拓展业务范围的发展战略。严格来说，横向一体化又有两种情况：一种是并购同一市场内

竞争的企业，在产业组织学上称为"横向兼并"；另一种是生产不同产品的企业（具有一定关联性）合并，在产业组织学上称为"混合兼并"。"混合兼并"的目的是实现范围经济，即同时生产两种产品，比单独生产一种产品的成本低。

3. 竞争战略

（1）三种基本竞争战略

20 世纪 90 年代，美国著名战略学家迈克尔·波特提出了总成本领先战略、差异化战略和专一化战略三种基本竞争战略。这三大竞争战略具体体现在企业之间开展的价格战、功能战、广告战、促销战、服务战、品类战，它们都想建立自己的竞争优势，以此来打败竞争对手。①

① 总成本领先战略

总成本领先战略要求企业必须配备高效、规模化的生产设施，全力以赴地降低成本，严格控制研发、服务、推广等方面的成本。企业需要在管理方面给予成本高度的重视，确保总成本低于竞争对手。

影视企业在运营一个影视项目特别是投资较大的项目时，总成本控制非常重要。例如，在美国著名导演詹姆斯·卡梅隆为拍摄《阿凡达》做准备的时候，福克斯公司在给他投资这一问题上一直犹豫不决，因为他们给他投资的上一部影片《泰坦尼克号》不仅预算超支，上映还延期了。卡梅隆为此重写了《阿凡达》的剧本，合并了好几个角色，还答应假如电影不成功的话就减少自己的报酬，但这些都没能完全消除福克斯公司的担心。2006 年年中，福克斯公司告诉卡梅隆，他们已经"毫无疑问地放弃了这部电影"。卡梅隆开始寻找其他公司，当迪士尼公司打算接手时，福克斯却动用了它的优先购买权。2006 年 10 月，福克斯终于同意将《阿凡达》付诸制作。卡梅隆与索尼公司联合开发了一套被命名为 Fusion Camera-3D System 的摄影系统，整部电影大约使用了 8 部 SONY 的 HDC-F950 数字电影摄影机和 8 部 CineAlta F23 数字电影摄影机，整套系统耗资 1 400 万美元。官方公布的《阿凡达》制作费为 2.37 亿美元，但电影制作实际上大概花费了 2.8 亿—3.1 亿美元。如果没有《泰坦尼克号》的市场铺垫，没有被称为"定义了 3D 电影"的视觉奇观，没有《阿凡达》全球近 30 亿美元的票房回报，制作发行近 5 亿美元的总成本是任何一个企业都无法承受的。

② 差异化战略

差异化战略是指使企业提供的产品或服务差异化，以在全产业范围中具有独特性。实现差异化战略可以有许多方式，如设计名牌形象，保持技术、性能特点、顾客服务、商业网络及其他方面的独特性等。最理想的状况是企业在几个方面都具有差异化的特点。但这一战略与提高市场份额的目标不可兼顾，在建立企业的差异化战略的活动中总是伴随着很高的成本代价，有时即便全产业范围内的顾客都了解企业的独特优点，也并不是所有顾客都愿意或有能力应对企业要求的高价格。

差异化战略对于中小型规模的影视企业来说，尤其重要。它们可以参与大片制

① 迈克尔·波特. 竞争战略 [M]. 北京：中信出版社，2014.

作，但是自主投资更能掌控的小型影视项目。比如，一些小型的影视企业近来都在拍摄制作各类短剧，不仅成本低，制作周期短，网络传播效果还特别好，变现速度也快。

③ 专一化战略

专一化战略是指主攻某个特殊的顾客群、某个产品线的一个细分区段或某一地区市场。采取专一化战略的前提是企业业务的专一化，能够以较高的效率、更好的效果为某一狭窄的战略对象服务，从而超过在较广阔范围内的竞争对手。企业或者通过满足特殊对象的需要而实现了差异化，或者在为这一对象服务时实现了低成本，或者二者兼得。这样的企业的盈利潜力可以超过产业的平均水平。

对于影视企业而言，专一化战略是建立和维护企业品牌形象的重要战略。比如，北京劳雷影业有限公司总裁方励就以投资文艺片闻名，他制片、监制的电影作品有《安阳婴儿》《日日夜夜》《红颜》《颐和园》《苹果》《盲山》《观音山》《二次曝光》《百鸟朝凤》《万物生长》《家在水草丰茂的地方》等。这些影片曾经都是讨论国产电影艺术时的代表性作品。香港安乐影片有限公司总裁江志强在商业片投资之外，对文艺片创作生产也进行积极扶持，他作制片、监制的文艺片有《小城之春》（新版）、《海洋天堂》《最爱》《归来》《一秒钟》等。即使是从事商业影片制作的企业，它们也可以在题材风格上根据自身资源特点，确立将创作生产某种类型的影片作为公司长期发展的战略，比如系列喜剧片、悬疑片或者古装玄幻片，长期坚持，就可以慢慢积累经验，形成优势。

(2) 竞争战略的四个层次

竞争优势是所有战略的核心，企业要获得竞争优势就必须做出选择，必须决定希望在哪个领域取得优势。全面出击的想法既无战略特色，也会导致低于水准的表现，它意味着企业毫无竞争优势可言。

竞争战略分为四个层次[①]：

一是形式竞争。形式竞争是最狭义的一种竞争，是产品品牌之间的竞争。这些品牌属于同类产品，具有相同的产品特征，面对同样的细分市场。

二是品类竞争。具有类似特征的产品或服务之间的竞争，称为品类竞争。在界定竞争对手时，企业需要重点考虑的就是这一层次的竞争对手。

三是属类竞争。属类竞争以更长的时间跨度为导向，着重于可替代的产品分类，是满足同一顾客需求的产品或服务之间的竞争。

四是预算竞争。预算竞争被著名营销大师菲利普·科特勒称为"对抗"。这个层面的竞争是市场上最广泛的竞争，是争夺同一消费者钱包份额的所有产品和服务之间的竞争。

出于击败对手的过度竞争，往往会造成双方甚至多方的失败。就影视企业而言，无论规模大小，都存在以上四个层次的竞争。如果没有明确的自身定位，没有明确的竞争战略，想要在震荡多变的影视市场上谋求生存，非常困难。

① 迈克尔·波特. 竞争战略 [M]. 北京：中信出版社，2014.

第二节 影视企业的成本管理

成本管理是指企业生产经营过程中成本核算、成本分析、成本决策和成本控制等一系列科学管理行为的总称。

一、成本管理的目标

成本管理的总体目标是为企业的整体经营目标服务，具体来说包括为企业内外部的相关利益者提供其所需的各种成本信息以供决策，通过各种经济、技术和组织手段来控制成本。在不同的经济环境中，企业成本管理总体目标的表现形式也不同，而在竞争性经济环境中，成本管理的总体目标主要依竞争战略而定。

在总成本领先战略的指导下，成本管理的总体目标是追求成本的绝对降低；而在差异化战略的指导下，成本管理系统的总体目标则是在保证实现产品、服务等方面差异化的前提下，对产品的全生命周期成本进行管理，实现成本的持续性降低。

成本管理的具体目标有两个：一是成本计算目标，二是成本控制目标。

1. 成本计算目标

成本计算的目标是为所有信息使用者提供成本信息，包括向外部和内部使用者提供成本信息。外部信息使用者需要的信息主要是关于资产价值和盈亏情况的，因此成本计算的目标是确定盈亏及存货价值，即按照成本会计制度的规定，计算财务成本，满足编制资产负债表的需要。而内部信息使用者除了利用成本信息了解资产及盈亏情况外，主要是将成本信息用于经营管理，因此成本计算的目标是通过向管理人员提供成本信息，增强其成本意识；通过成本差异分析，评价管理人员的业绩，促进管理人员采取改善措施；通过盈亏平衡分析等方法，提供管理成本信息，有效地满足现代经营决策对成本信息的需求。

2. 成本控制目标

成本控制的目标是降低成本。从历史发展角度看，成本控制目标的实现主要经历这样几个阶段：通过提高工作效率和减少浪费来降低成本；通过提高成本效益比来降低成本；通过保持竞争优势来降低成本；等等。在竞争性经济环境中，成本目标因竞争战略而不同。实施总成本领先战略的企业的成本控制目标是在保证一定产品质量和服务的前提下，最大限度地降低企业内部成本，表现在对生产成本和经营费用的控制上。而实施差异化战略的企业的成本控制目标则是在保证企业实现差异化战略的前提下，降低产品全生命周期成本，实现持续性的成本节省，表现为对产品所处生命周期不同阶段发生成本的控制，如对研发成本、供应商部分成本和消费成本的重视与控制。

二、影视企业的项目成本

影视企业除了有企业正常运营所需成本之外，还有项目成本。项目成本是影视企业运营成本的核心部分。影视企业成本管理的一个重要内容就是项目成本管理。影视项目成本包括影视剧组从筹备到拍摄、后期制作，再到发行营销过程中所发生的所有费用的总和，包括制作费用和人工费用。具体而言，影视项目成本由筹备阶段成本、

拍摄阶段成本、后期制作阶段成本、发行营销阶段成本四部分组成。

筹备阶段成本主要有购买原著改编费或编剧稿酬、剧本讨论费用、主要演员定金、选景等前期制作费用、交通食宿费用等。拍摄阶段成本主要包括演职人员酬金、设备租赁费用、场地租赁费用、置景费用、美术费用、服装费用、化妆费用、税费费用、保险费用、交通食宿费用等。后期制作阶段成本主要包括特效制作费、剪辑费用、音乐制作费用、字幕费用、工作人员酬金等。发行营销阶段成本主要包括策划创意费用、人员酬金及差旅费用、展览会或产品推广部门费用、场地/场所租金、折旧费用、保险费用、包装费用、运输费用等。

三、影视企业成本管理的特殊性

1. 影视产品具有特殊性

影视产品是文化艺术产品，有别于工业企业以原材料与机器设备制造的产品，性价比难以衡量。

2. 项目之间的成本不具可比性

题材不同的影视项目，其成本构成大不一样，有的依赖演员阵容，有的依赖后期特效，而当代题材相对于古装剧，其服装和化妆成本要低得多。每部影视剧的成本结构不同，无法将已成功的项目成本作为参照物，这使得影视项目在制订成本计划时会有一定的难度。

3. 影视项目制作周期长，投资回收期长，投资风险大

影视项目从创意策划到播出放映，制作周期会比较漫长。根据英国著名的电影产业学者史蒂芬·费勒斯发布的研究报告，2006—2016年这10年间，好莱坞影片的平均制作周期为871天。[1] 而且，影视项目投资收益具有很大的不确定性，内容审查出现问题有可能会带来延期上映、播出及整改的风险。一旦重拍、修改就会耗费大量资金，导致投资成本增加，收益也会受到影响。

四、影视企业成本管理存在的问题

1. 成本管理观念与意识陈旧

成本管理观念与意识较为陈旧，主要体现在两个方面。一方面，将成本管理等同于成本核算。传统的成本管理忽视了对成本的预测、计划和决策等内容，对事后的成本分析和考核没有切实的方法，缺乏完整的成本管理体系。影视企业没有建立全员参与成本管理的文化氛围，往往将成本管理的责任归集到影视项目生产部门和人员。另一方面，成本管理理念滞后，不能满足决策所需。影视行业中的成本管理往往不能深入反映经营过程，不能提供各个环节的成本信息，以及成本发生的前因后果，有时甚至连核算成本的财务人员也难以解释成本构成，或者一部作品生产结束，版权也转让了，而成本构成还是无法准确核算，耽误决策层对企业生产和经营进行有效管理和战略制定。另外，传统的成本管理对象局限于生产部门的成本考核和测量，决策层需要完整的企业内外上下游价值链条的所有影响企业生存发展的信息，而传统的成本核算

[1] 郭彩凤. 加强影视片制作成本管理的探讨[J]. 现代商业，2019（21）：39-40.

无法满足这一需求。

2. 没有建立价值链完整的成本管理体系

以影视制作企业为例,影视业传统的成本管理的重点在拍摄阶段,降低成本的落脚点往往在人工、置景、制作费用等方面。成本指标没有细化、量化,项目成本管理难以有效进行,往往根据工作经验或者由制片人随意设定指标。对剧作者/艺术工作室、演员等上游客户,院线/影院/观众等下游客户,缺少产业价值链分析,难以实现真正有效的成本管理。

3. 演员片酬过高,收益与成本不匹配

演员片酬定价有时不够科学,主演片酬畸高。据行业专家分析,如按爱情片、喜剧片、战争片等不同影片的制作成本分类,演员片酬所占的制作成本从50%到70%不等,有些甚至高达90%,导致影视制作成本结构不合理。而且,演员与制作公司签的基本上都是税后片酬,影视制作公司在支付给演员税后片酬的基础上还需承担40%左右的个税成本,剩下的后期制作、特效等环节却只能在有限的投资预算里调剂。当前影视行业片酬虚高、过度依赖明星的现象,折射出影视业原创能力、制作水平、工业化专业化程度不高的缺陷,也反映出影视行业由于急功近利对这些本质性元素不够重视的普遍状况。

4. 影视行业缺乏优秀的财务管理人才

影视片摄制组是临时性组织,目前部分影视片制作项目财务管理人员的工作水平仍然停留在基础核算阶段,且财务核算未能与项目业务融合。影视行业财务管理人才青黄不接。

五、影视企业成本管理的优化措施

1. 转变成本管理观念和意识,建立价值链成本管理体系

成本管理应包含企业经营过程中的所有资金支出,既包括企业生产链条上的所有资金支出,也包括影视产业链条所涉及的各个生产企业的资金支出。做好企业价值链分析,是加强成本控制的有效手段之一。首先要对影视作品生产的基本流程及主要活动进行分析。成本管理体系主要包括成本预测、成本决策、成本预算、成本控制、成本核算、成本分析、成本考核、成本检查等方面的内容。

2. 强化演员片酬管控,提升成本效益匹配性

为了达到理想的收视效果,大部分影视制作公司会投入大量资金安排一线演员参演,导致大部分演员的片酬不合理虚高。演员片酬在很大程度上确实取决于供求关系,可以通过产业结构的调整,让演员片酬回归到比较理性的状态。根据《国家广播电视总局关于进一步加强广播电视和网络视听文艺节目管理的通知》,全部演员片酬应不超过制作总成本的40%。在进行影视作品制作的预算编制时,只有科学合理地进行规划,从提高剧本创作水平、导演和制作水平方面发掘作品价值,才能避免迷信高片酬而收益不佳的现象发生。

3. 构建科学健全的制作成本预算管理制度

科学完善的制作成本预算是影视投融资的重要依据,也是控制剧组支出的第一标

准。要建立预算管理制度，规范管理行为、提高管理效率，确保预算管理制度的有效实施。由于影视作品的制作成本具有较大的不确定性，因此影视作品成本预算支出，必须明确日常费用标准范围，建立严格规范的财务审批流程。未签订项目负责人责任合同、项目预算未获批准前，审批流程为经办人申请、部门负责人确认、财务负责人审批、总经理批准。已签订项目负责人责任合同、项目预算获批的审批流程为经办人申请、制片主任证明、项目负责人审批、项目财务人员在经批准预算范围内支付。超出预算范围，经企业决策及相关投资人同意追加投资后，项目财务方可支付。

4. 迁移成本管控重心，成本控制由静态向动态转变

将降低作品成本的"重心"由传统的拍摄阶段前移到策划和筹备阶段，通过在起始点就对影视项目进行完整透彻的成本分析，明确影视项目作品的总预算。如果在策划阶段没有控制好总预算，投产后再压缩成本则难度很大。影视业生产特别是影视制作生产应从静态管理向动态管理转变。"动态成本＝已发生成本（合同类成本＋变更合约类成本＋非合同付款类成本＋结算调整）＋待发生成本"。生产过程中每项已发生的成本支出达到或超出目标成本时，应对超出目标成本的费用明细做出详尽分析，并及时向生产部门和管理层发出预警。

5. 培训影视行业财务管理人才，项目组实行财务委派制度

可通过聘请行业专家或向先进企业学习先进财务管理经验等迅速培养影视行业的专业财务管理人才，并向摄制组派遣专业财务人员，对预算执行进行实地监控。专业财务人员负责预算管理支出审核、收支结算、参与合同洽谈和签订，以及合理的税收筹划工作，负责撰写预算执行情况对比分析决算评价分析报告，定期向项目负责人汇报预算资金的使用情况，及时掌握资金使用进度，确保资金被合理使用。

第三节 影视企业的自我定位

影视企业进行自我定位，是确立发展战略和市场的需要。自我定位的依据主要有两个：一是企业外部环境，二是企业自身综合实力。常用于分析考量企业外部环境和内部综合实力的模型有三个：一是基于内外部竞争环境和竞争条件的SWOT分析；二是用于企业所处宏观环境分析的PEST分析；三是用于竞争战略分析的波特五力分析。

一、SWOT 分析

（一）SWOT 分析概述

SWOT 分析法（也称 TOWS 分析法、道斯矩阵），即态势分析法，是在 20 世纪 80 年代初由美国旧金山大学的管理学教授海因茨·韦里克首先提出的，经常用于企业战略制定、竞争对手分析等。SWOT 分析，包括分析企业的优势（Strengths）、劣势（Weaknesses）、机会（Opportunities）和威胁（Threats）（图 10-1）。因此，SWOT 分析实际上是对企业内外部条件各方面内容进行综合和概括，进而分析组织的优劣势、面临的机会和威胁。

从整体上看，SWOT 可以分为两部分：第一部分为 SW，主要用来分析内部条件；

第二部分为 OT，主要用来分析外部条件。利用这种方法可以找出对自己有利的、值得利用的因素，以及对自己不利的、要避开的因素，发现存在的问题，找出解决办法，并明确发展方向。优劣势分析主要是着眼于企业自身的实力及其与竞争对手的比较，而机会和威胁分析则将注意力放在外部环境的变化及对企业的可能影响上。在分析时，应把所有的内部因素（优劣势）集中在一起，然后用外部力量来对这些因素进行评估。

图 10-1　SWOT 示意图（来源：谦启管理咨询）

从上面的示意图可以看出，当内部优势与外部机会结合的时候，企业发展处于最佳时机，即要实施 SO 战略；当内部劣势与外部机会结合的时候，企业就要想方设法改变自身劣势，从而把握机会来提升自我，即要实施 WO 战略；当内部优势与外部威胁结合的时候，企业就要增强自身抵御威胁的能力，或者借助外部力量来化解或减少外部威胁，即要实施 ST 战略；当内部劣势与外部威胁结合的时候，企业发展遭遇危机，如果不能改变劣势，或者化解威胁，企业生存会非常困难，就要考虑转型甚至关闭问题，即实施 WT 战略。

（二）SWOT 分析的具体运用

1. 分析环境因素

运用各种调查研究方法，分析出企业所处的各种环境因素，即外部环境因素和内部环境因素。外部环境因素包括机会因素和威胁因素，它们是外部环境对企业的发展直接有影响的有利和不利因素，属于客观因素；内部环境因素包括优势因素和弱点因素，它们是企业在其发展中自身存在的积极和消极因素，属于主观因素。在调查分析这些因素时，不仅要考虑历史与现状，而且要考虑未来发展问题。优势是内部因素，具体包括竞争态势有利、财政来源充足、企业形象良好、技术力量强大、形成规模经济、产品质量高、市场份额大、有成本优势、发起广告攻势等。劣势也是内部因素，

具体包括设备老化、管理混乱、关键技术缺乏、研究开发落后、资金短缺、经营不善、产品积压、竞争力差等。机会是外部因素，具体包括出现新产品、新市场、新需求，外国市场壁垒解除，竞争对手失误等。威胁也是外部因素，具体包括出现新的竞争对手、替代产品增多、市场紧缩、行业政策变化、经济衰退、客户偏好改变、有突发事件等。

SWOT方法的优点在于考虑问题全面，是一种系统思维，可以把对问题的"诊断"和"开处方"紧密结合在一起，条理清晰，便于检验。就影视企业而言，艺术（创作）资源、资本资源、技术资源、管理能力、决策能力、执行能力等，都是衡量自身优劣势的重要指标。管制政策、经济形势、消费文化、技术革新等，是需要考量的主要外部机会或者威胁。

（1）影视企业的优势

影视企业的优势主要体现在以下几个方面：

其一，品牌优势。知名制作或者影院品牌通常拥有较高的市场知名度和消费者认可度，能够吸引观众并提高市场份额。成功的品牌能够提升消费者的忠诚度，促使消费者多次选择同一品牌的产品进行消费。品牌影视企业可以通过规模效应、品牌影响降低采购成本、运营成本等，提高盈利能力。

其二，规模优势。规模较大的影视企业往往拥有更大的市场份额，能够抵御市场风险，实现可持续发展。这些企业通常拥有自己的产业链，包括影片制作、发行和放映等环节，能够提供更全面的服务。产业链的整合能够实现资源共享、优势互补，提高整体效率和竞争力。

其三，技术优势。随着数字化技术的发展，影视制作过程中的后期制作、特效制作、分发等环节得以简化和优化，提高了制作效率和质量。数字技术的发展也给影视制作行业带来了更多的商机和收入来源。

（2）影视企业的劣势

影视企业的劣势有以下几个：

其一，盈利模式单一。比如，影院行业主要依赖票房收入，盈利模式相对单一。随着网络视频平台的兴起，观众观影习惯改变，对传统影院的依赖度降低，导致影院行业面临较大的竞争压力。影视行业需要探索多元化的盈利模式，如增加非票房收入、开发衍生品市场等，以提升整体盈利能力。

其二，运营成本高。影视行业的运营成本较高，包括租金、人工成本、设备维护费用等。高成本导致影院在定价方面缺乏灵活性，难以与网络视频平台竞争。影视企业需要优化运营管理，降低成本，提高效率。

其三，人才短缺。影视行业人才短缺问题一直较为严重，尤其是高素质的管理和技术人才更加稀缺。优秀的人才对于提升企业的创意质量、服务质量和管理水平至关重要。影视企业需要加强人才培养和引进，通过培训、激励措施等吸引和留住优秀人才。

（3）影视企业的外部环境机会

影视企业的外部环境机会主要体现在以下几个方面：

第一，政策导向。国家出台了一系列政策促进、繁荣影视创作生产，如2017年3月1日起施行的《中华人民共和国电影产业促进法》，2022年1月国家广播电视总局印发的《关于推动新时代纪录片高质量发展的意见》，2022年12月国家广播电视总局印发的《关于推动短剧创作繁荣发展的意见》等。

第二，文化输出。作为国家形象的重要载体，影视产品是文化输出的最佳方案。

第三，行业增长。中国的电影和电视行业持续稳定增长，为影视企业提供了扩大市场份额和增强品牌影响力的机会。

第四，国际市场拓展。全球对高质量内容的需求不断增长，这为影视企业开拓国际市场和进行版权输出提供了机遇。

第五，数字化转型。随着短视频和流媒体平台的兴起，探索新的内容分发渠道和商业模式为影视企业带来了新机遇。

（4）影视企业的外部环境威胁

影视企业的外部环境威胁主要体现在以下几个方面：

第一，政策不稳定。政府管控影视产业的政策发生变动，导致影视企业运营出现意想不到的难题。

第二，技术变革。技术变革可能会使影视行业的商业模式和消费模式发生改变，这给行业前景带来了不确定性。

第三，竞争激烈。影视行业市场一直是一个竞争非常激烈的市场。随着行业内企业数量的增多和竞争的加剧，一些中小型影视企业可能面临生存压力。同时，大型影视企业也需要不断创新和适应市场变化，以保持竞争力。但这种竞争可能会使一些企业难以持续投入和扩张，进而影响整个行业的发展速度。

第四，内容质量的不确定性。影视行业的发展前景取决于内容的质量和创新程度。如果缺乏新颖、高质量的作品，观众可能就会失去兴趣。影视行业需要不断适应观众需求的变化，以保持吸引力和竞争力。

第五，经济压力。经济环境的变化也会给影视行业带来影响。经济下行可能会导致观众的消费能力下降，进而影响影视行业的发展速度。同时，投资者也可能对高风险、高投入的影视行业持谨慎态度，进而影响行业投资和发展。

2. 构造SWOT矩阵

将调查得出的各种因素根据轻重缓急或影响程度等排序，构造SWOT矩阵。在此过程中，将那些对企业发展有直接的、重要的、大量的、迫切的、久远的影响的因素优先排列出来，而将那些对企业发展有间接的、次要的、少许的、不急的、短暂的影响的因素排列在后面。就影视企业而言，在有针对性地列出自身的各项优势、劣势因素和外部环境的各种机会、威胁因素之后，它们很容易就可以根据实际情况构造符合自身特点的SWOT矩阵，以便决策参考。各种因素越是明确具体，企业的针对性就越强。

3. 制订行动计划

在完成环境因素分析和SWOT矩阵的构造后，便可以制订出相应的行动计划。制订计划的基本思路是：发挥优势因素，克服劣势因素，利用机会因素，化解威胁因

素；考虑过去，立足当前，着眼未来。

把识别出的所有优势分成两组，分类依据为：它们是与行业中潜在的机会有关，还是与潜在的威胁有关？用同样的办法把所有的劣势分成两组，一组与机会有关，另一组与威胁有关。根据这个分析，可以将问题按轻重缓急分类，明确哪些是急需解决的问题，哪些是可以稍微拖后一点儿解决的问题，哪些属于战略目标上的障碍，哪些属于战术上的问题，并将这些研究对象列举出来，依照矩阵形式排列，然后用系统分析的思想，把各种因素相互匹配起来加以分析，从中得出一系列相应的结论，而结论通常带有一定的决策性。（图10-2）

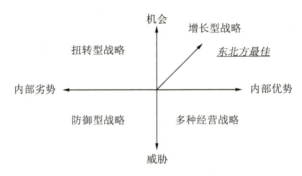

图10-2　通过SWOT分析制定的战略倾向示意图

就影视企业而言，在权衡了内外部优劣势与机会、威胁因素之后，要决定是实施积极的增加投入、扩大规模、提高产能的增长型战略（比如，加大影院建设或者兼并力度、增加拍片预算、提升市场影响力等），还是在保证主业的前提下实施多种经营战略（比如，除了拍摄制作影片之外，增加制作网络节目的生产板块），还是改变自身劣势实施扭转型战略（比如，从制作传统影视剧改为制作短剧），还是及时止损并实施防御型战略（暂时歇业或者改行），一旦做出决策，就要快速跟进实施。

二、PEST 分析

PEST 分析是从政治（Political）、经济（Economic）、社会文化（Sociocultural）、技术（Technological）四个方面，基于企业的战略眼光来分析企业外部宏观环境的一种方法。公司战略的制定离不开宏观环境，而 PEST 分析法能从各个方面比较好地把握宏观环境的现状及变化趋势，有利于企业对生存、发展的机会加以利用，及早发现并避开环境可能带来的威胁。

（一）政治环境

政治环境是指一个国家或地区的政治制度、体制、方针政策、法律法规等方面。这些因素常常影响着企业的经营行为，尤其是对企业长期的投资行为有着较大影响。

政治环境方面的可变因素包括：政治环境是否稳定？国家政策是否会改变法律，从而增强对企业的监管并收取更多的赋税？政府所持的市场道德标准是什么？政府的经济政策是什么？政府是否关注文化与宗教？政府是否与其他组织签订过贸易协定，如欧盟、北美自由贸易区、东盟等？（就影视业而言，政府是否与其他国家签有合拍协议或者备忘录？）

政治环境因素对企业的影响有三个特点：一是不可预测性，企业很难预测国家政治环境的变化；二是直接性，国家政治环境直接影响企业的经营状况；三是不可逆转性，企业一旦受到政治环境的影响，就会发生十分迅速和明显的变化，而它们是无法逃避和转移这种变化所带来的影响的。

总体而言，政治环境中最重要的因素就是政府政策，包括税收激励政策、行业激励和限制政策等。

爱尔兰从2024年开始提高了电影和电视制作项目的税收优惠上限，从7 000万欧元提高至1.25亿欧元，可享受32%的税收减免。美国大部分州出台了电影优惠政策，包括现金补贴和税收返还，具体优惠力度因各州而异。韩国和泰国也出台了激励在本地拍摄电影的税收优惠政策。自2013年起，在新西兰拍摄制作的海外和本地电影的退税由15%提高至20%。为了吸引外国电影制作资金被投放到澳大利亚，澳大利亚电影国际合作署的"电影制作激励计划提供"三种激励措施：16.5%的拍摄地点补偿；30%的后期制作、数字效果制作和影像制作补偿；40%的故事片制片人补偿和20%的电视节目制片人补偿。此外，在与中国签署了合作拍片协议的加拿大、法国、英国、意大利等国，中国剧组可以在当地享受到补贴与优惠。

就国内而言，既有像《中华人民共和国电影产业促进法》《关于推动新时代纪录片高质量发展的意见》《关于推动短剧创作繁荣发展的意见》等宏观激励导向的政策，又有《关于支持电视剧繁荣发展若干政策的通知》《关于进一步加强文艺节目及其人员管理的通知》《关于进一步加强网络剧、微电影等网络视听节目管理的通知》等加强监管、收紧导向的中微观实施政策或措施，但政策导向的不稳定、国家层面与地方政府政策措施的不一致，很容易使影视企业束手束脚、无所适从。

（二）经济环境

经济环境因素是指企业在制定战略的过程中须考虑的国内外经济条件、宏观经济政策、经济发展水平等多种因素。

总体而言，经济方面的主要因素包括以下几个。

1. 社会经济结构

社会经济结构是指国民经济中不同的经济成分、不同的产业部门及社会再生产各方面在组成国民经济整体时相互的适应性、量的比例及排列关联的状况。社会经济结构主要包括产业结构、分配结构、交换结构、消费结构和技术结构。其中，最重要的是产业结构。

2. 经济发展水平

经济发展水平是指一个国家经济发展的规模、速度和所达到的水平。反映一个国家经济发展水平的常用指标有国内生产总值、国民收入、人均国民收入和经济增长速度。

3. 经济体制

经济体制是指国家经济组织的形式，它规定了国家与企业、企业与企业、企业与各经济部门之间的关系，并通过一定的管理手段和方法来调控或影响社会经济流动的范围、内容和方式等。

4. 宏观经济政策

宏观经济政策是指实现国家经济发展目标的战略与策略，包括综合性的全国发展战略和产业政策、国民收入分配政策、价格政策、物资流通政策等。

5. 当前经济状况

当前经济状况会影响一个企业的财务业绩。经济的增长率取决于商品和服务需求的总体变化。其他经济影响因素包括税收水平、通货膨胀率、贸易差额和汇率、失业率、利率、信贷投放、政府补助等。

6. 其他一般经济条件

其他一般经济条件对一个企业的成功也很重要。工资、供应商及竞争对手的价格变化，以及政府政策，会影响产品的生产成本和服务的提供成本，以及它们被出售的市场情况。这些经济因素可能会导致行业内产生竞争，或将企业从市场中淘汰出去，也可能会延长产品寿命，鼓励企业用自动化取代人工，促进外商投资或引入本土投资，使强劲的市场变弱或使安全的市场变得具有风险。

就影视产业而言，经济环境的影响是最为直接和具体的。它不仅影响影视基础设施与工程的规划建设，影响影视项目的策划与实施，还影响整个影视市场的消费走向与状态，甚至影响影视行业从业者的职业生涯。如前文所述，经济下行，必然带来影视投资收缩、消费者影视消费意愿降低等影响。

（三）社会文化环境

社会文化环境因素主要是指组织所在社会中成员的民族特征、文化传统、价值观念、宗教信仰、教育水平、风俗习惯等因素。

社会文化环境方面的因素主要包括以下几个。

1. 人口因素

人口因素包括企业所在地居民的地理分布及密度、年龄、教育水平、国籍等。大型企业通常会利用人口统计数据来进行客户定位，并以此研究应如何开发产品。人口因素对企业战略的制定具有重大影响。例如，人口总数直接影响社会生产总规模；人口的地理分布影响企业的厂址选择；人口的性别比例和年龄结构在一定程度上决定了社会的需求结构，进而影响社会供给结构和企业生产结构；人口的受教育水平直接影响企业的人力资源状况；家庭户数及其结构的变化与耐用消费品的需求和变化趋势密切相关，因而也就影响耐用消费品的生产规模等。对人口因素的分析可以使用以下变量：结婚率、离婚率、出生率和死亡率、人口平均寿命、人口的年龄和地区分布、人口在民族和性别上的比例、地区人口在教育水平和生活方式上的差异等。

2. 社会流动性

社会流动性主要涉及社会的分层情况，各阶层之间的差异及人们是否可在各阶层之间转换，人口内部各群体的规模、财富及其构成的变化，以及不同区域（城市、郊区及农村地区）的人口分布等。不同群体对企业的期望也有差异。例如，企业员工评价战略的标准是看工资收益、福利待遇等，而消费者则主要关心产品价格、产品质量、服务态度等。

3. 消费心理

消费心理对企业战略也会产生影响。例如，一部分顾客在购物过程中追求有新鲜感的产品多于满足其实际需求，因此，企业应有不同的产品类型以满足不同顾客的需求。

4. 生活方式的变化

生活方式的变化主要体现在当前及新兴的生活方式与时尚。文化问题反映了一个事实，即当国际交流使社会变得更加多元化、外部影响更加开放时，人们对物质的要求会越来越高。随着物质需求水平的提高，人们的社交、自尊、求知、审美需求更加强烈，这也是企业面临的挑战之一。

5. 文化传统

文化传统是一个国家或地区在较长历史时期内形成的一种社会习惯，它是影响经济活动的一个重要因素。例如，中国的春节、西方的圣诞节就为某些行业带来了商机。

6. 价值观

价值观是指社会公众评价各种行为的观念标准。在不同的国家和地区，人们的价值观有所差异，如西方国家的个人主义较强，日本的企业则注重内部关系融洽。

分析社会文化环境因素可以参考几个问题：信奉人数最多的宗教是什么？这个国家的人对于外国产品和服务的态度如何？语言障碍是否会影响产品的市场推广？消费者有多少空闲时间？这个国家的男人和女人的角色分别是什么？这个国家的人长寿吗？这个国家的老年人富裕吗？这个国家的人是如何看待环保问题的？

文化环境对影视企业的影响是间接的、潜在的。消费者的文化态度和倾向、价值观、思想程度会决定他们对影视产品的选择态度，会影响影视产品的市场表现，进而影响影视企业的收益与生存。影视企业生产要有比较明确的市场定位，市场定位中包含地理定位，处于不同地理位置的人群在宗教信仰、文化习俗上存在很大差异，要尽可能避免文化差异、价值观差异造成的接受抵制。

（四）技术环境

技术环境是指企业业务所涉及国家和地区的技术水平、技术政策、新产品开发能力、技术发展的动态等。

技术环境对战略产生的影响体现在五个方面：一是基本技术的进步使企业能对市场及客户进行更有效的分析。例如，使用数据库或自动化系统来获取数据，能够进行更加准确的分析。二是新技术的出现使社会和新兴行业对本行业产品和服务的需求增加，从而使企业可以扩大经营范围或开辟新的市场。三是技术进步可创造竞争优势，如技术进步可令企业利用新的生产方法，在不增加成本的情况下，提供更优质和更好性能的产品与服务。四是技术进步可导致现有产品被淘汰，或大大缩短产品的生命周期。五是新技术的发展使企业更多地关注环境保护，企业的社会责任及可持续成长问题，也使生产越来越多地依赖于科技的进步。

除了要考察与企业所处领域的活动直接相关的技术手段的发展变化外，还应及时了解国家对科技开发的投资和支持重点，该领域技术发展动态和研究开发费用总额，

技术转移和技术商品化速度，专利及其保护情况，等等。

无论是生产制作，还是播映传播，影视产业都是技术依赖型产业。没有互联网及 5G 技术的普及应用，网络影视市场、移动影视市场就不可能快速崛起并改变影视市场的传统格局。同样，如果没有极致的、高端的视听系统的配置，注重视听体验与感受的观众就不会前往影院观看"大片"，享受更具身临其境效果的视听盛宴。

影视行业的生产制作，设备与技术的等级差距，会直接决定影视产品声像的质量档次。如果没有导演卡梅隆"固执"地坚持与索尼公司开发专用的摄影系统，他的《阿凡达》就不会被认为是"定义了 3D 电影"。如今已经非常普及的数字技术与设备，不仅给影视生产制作端带来了极大便利，增强了制作效果，还给影视产品接收端带来了巨大变化。影视企业的技术革新、设备设施的更新换代，都需要提前规划、早做打算，否则不仅仅是制作观念、制作理念可能会淘汰企业，技术设备也会更无情地淘汰落后企业。

三、波特五力分析

五力分析模型是哈佛商学院教授迈克尔·波特于 20 世纪 80 年代初提出的，对企业战略制定产生了全球性的深远影响。五力分析模型用于竞争战略的分析，可以有效地分析竞争环境。五力分别是供应商的议价能力、购买者的议价能力、潜在竞争者进入的能力、替代品的替代能力、行业内竞争者现在的竞争能力（图 10-3）。五种力量的不同组合变化最终影响行业利润潜力。

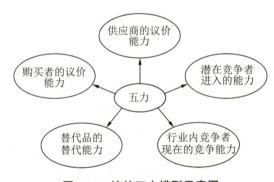

图 10-3　波特五力模型示意图

1. 供应商的议价能力

供方主要通过其提高投入要素价格与降低单位价值质量的能力，来影响行业中现有企业的盈利能力与产品竞争力。供方力量的强弱主要取决于他们提供给买主的是什么投入要素，当供方所提供的投入要素的价值构成了买主产品总成本的较大比例、对买主产品生产过程非常重要或者严重影响买主产品的质量时，供方对于买主的潜在讨价还价能力就大大增强。一般来说，满足如下条件的供方会具有比较强大的讨价还价能力：供方行业由一些具有比较稳固市场地位而不受市场激烈竞争困扰的企业控制，其产品的买主很多，以至于每一单个买主都不可能成为供方的重要客户；供方各企业的产品各具有一定特色，以至于买主难以转换产品或转换成本太高，或者很难找到可与供方企业产品相竞争的替代品；供方能够方便地实行前向联合或一体化，而买主难

以进行后向联合或一体化。

在影视行业中，制片企业和发行企业是通常的供应商，企业的品牌影响力、演职人员阵容（名牌导演、一线演员、流量明星等）、既往的市场反应、情感消费点、推销力度等都会成为它们的议价筹码。企业拥有的优势越多，其议价能力就越强。

2. 购买者的议价能力

购买者主要通过其压价与要求提供较高质量的产品或服务的能力，来影响行业中现有企业的盈利情况。购买者议价能力较强一般出现在以下情况中：购买者的总数较少，而每个购买者的购买量较大，占了卖方销售量的很大比例；卖方行业由大量相对来说规模较小的企业组成；购买者所购买的基本上是一种标准化产品，同时向多个卖主购买产品在经济上也完全可行；购买者有能力实现后向一体化，而卖主不可能实现前向一体化。

在影视行业中，院线/影院、电视台、视频网站、在线视频服务商等是常规的购买方。为了提高自己的议价能力，争取更大的议价空间，它们经常会自发组成各类"联盟"，来共同应对供应商。总体而言，国内的影视行业购买方目前处于较为有利的议价地位，主要是因为影视产品播映平台资源有限，而且同一平台之间也没有实现充分竞争，不能完全按照市场规则进行影视产品交易。

3. 新进入者的威胁

新进入者在给行业带来新生产能力、新资源的同时，希望在已被现有企业瓜分完毕的市场中赢得一席之地，这就有可能会与现有企业发生原材料与市场份额的竞争，最终导致行业中现有企业盈利水平降低，严重的话还有可能危及这些企业的生存。竞争性进入威胁的严重程度取决于两方面的因素，即进入新领域的障碍大小与预期现有企业对于进入者的反应情况。

进入障碍主要包括规模经济、产品差异、资本需要、转换成本、销售渠道开拓、政府行为与政策、不受规模支配的成本劣势、自然资源、地理环境等方面，这其中有些障碍是很难借助复制或仿造的方式来突破的。预期现有企业对进入者的反应情况，主要是采取"报复"行动的可能性大小，则取决于有关厂商的财力情况、"报复"记录、固定资产规模、行业增长速度等。总之，新企业进入一个行业的可能性大小，取决于进入者主观估计进入所能带来的潜在利益、所需付出的代价与所要承担的风险这三者的相对大小情况。

美国《1996年电信法案》实施之后，由于减少了国家干预并致力于提升电信市场的竞争水平，取消了之前阻碍电信运营商平等竞争的障碍，允许新的电话公司联盟——"相互竞争的本地电信运营商"发展起来，与现有的电信运营商之间展开竞争，美国很快就出现了电信业及与其紧密相关的媒体业的大融合、大重组，出现了跨媒体、跨区域的超级媒体集团或公司。如果重组后的集团或公司以新进入者的姿态进入影视行业，那么这个新进入者对传统影视业造成的威胁是巨大无比的。实际上，也就是在这一法案实施之后，美国影视企业就出现了并购重组的重大变化。传统的好莱坞八大企业，有三家被收购，分别是华纳兄弟公司被AT&T电信公司收购、米高梅电影公司被亚马逊收购、哥伦比亚影业公司被索尼收购。迪士尼陆续收购了多家影业企

业，变成了一个超级霸主。

就国内而言，为了规范影视企业运营行为，多部委从2018年10月开始对影视行业进行联合整治，使得影视企业重新洗牌，大量生存能力不强、名不副实的影视企业随之关闭。这次整顿对于新进入者而言，在一定程度上反倒是一个机会。

4. 替代品的威胁

两个处于不同行业中的企业，可能会由于所生产的产品互为替代品而产生相互竞争行为，这种源自替代品的竞争会以各种形式影响行业中现有企业的竞争战略。

现有企业产品售价及获利潜力的提高，将由于存在着能被用户方便接受的替代品而受到限制；由于替代品生产者的侵入，现有企业必须提高产品质量或通过降低成本来降低售价，或者使其产品具有特色，否则其销量与利润增长的目标就有可能很难实现；源自替代品生产者的竞争强度，受产品买主转换成本高低的影响。

替代品价格越低、质量越好、用户转换成本越低，其所能产生的竞争压力就越强；而这种来自替代品生产者的竞争压力的强度，可以通过考察替代品销售增长率、替代品厂家生产能力与盈利扩张情况来具体加以描述。

对于影视行业来说，产品替代品不仅丰富，而且易得。只有忠诚度极高的影迷才会只认某一个品牌（通常是某一个明星演员或者导演）或者某一种类型的产品去消费。因此，对于绝大多数影视产品而言，首轮上映或者播出，是它们抢占市场份额最关键的时期，因为同期的替代品可能比较少。影视产品替代品的竞争，如今越来越多地演变为平台渠道（比如，院线影院与网络视频平台、电视台与网络视频平台）之间的竞争，或者同一种平台上不同通道（比如，不同的网络视频平台、不同的一线卫视、不同的头部院线）之间的竞争。

5. 同业竞争者的竞争程度

大部分行业中的企业相互之间的利益都是紧密联系在一起的，作为企业整体战略的一部分的各企业竞争战略，其实施目标都是使企业获得相对于竞争对手的优势，所以在实施中就必然产生冲突与对抗现象，这些冲突与对抗就构成了现有企业之间的竞争。现有企业之间的竞争常常表现在价格、广告、产品介绍、售后服务等方面，其竞争强度与许多因素有关。

一般来说，出现下述情况将意味着行业中现有企业之间的竞争加剧：行业进入障碍水平较低，势均力敌竞争对手较多，竞争参与者范围广泛；市场趋于成熟，产品需求增长缓慢；竞争者企图采用降价等手段促销；竞争者提供几乎相同的产品或服务，用户转换成本很低；一个战略行动如果取得成功，其收入相当可观；行业外部实力强大的企业在接收了行业中实力薄弱企业后，发起进攻性行动，结果使刚被接收的企业成为市场的主要竞争者；退出障碍水平较高，即退出竞争要比继续参与竞争代价更大。退出障碍主要受经济、战略、情感及社会政治关系等方面因素的影响，具体包括资产的专用性、退出的固定费用、战略上的相互牵制、情绪上的难以接受、政府和社会的各种限制等。

总体而言，影视行业同业者之间的竞争是比较激烈的，也不对等。影视企业规模的大小、拥有资源的多少、调动资本的能力、签约艺人的质量与数量等，都是影响竞

争结果的重要因素。而由于影视产业是创意产业，影视企业之间的竞争，说到底就是两大类人才之间的竞争：一类是创意人才，另一类是专业管理人才。人才高度最终决定企业高度。

波特五力分析模型与一般竞争战略如表10-1所示。

表10-1 波特五力分析模型与一般竞争战略

行业内的五种力量	一般战略		
	成本领先战略	产品差异化战略	集中战略
进入障碍	具备杀价能力以阻止潜在对手的进入	培育顾客忠诚度，以打击潜在进入者的信心	通过集中战略建立核心能力以阻止潜在对手的进入
供方议价能力	具备向大买家出更低价格的能力	因为选择范围小而削弱了大买家的谈判能力	因为没有选择范围使大买家丧失谈判能力
购买方议价能力	具备更好地抑制大卖家的议价能力	更好地将供方的涨价部分转嫁给顾客	进货量低，供方的议价能力就强，但实施集中战略的企业能更好地将供方的涨价部分转嫁出去
替代品的威胁	能够利用低价抵御替代品	顾客习惯于一种独特的产品或服务，因而降低了替代品的威胁	具有特殊的产品和核心能力，能够消除替代品的威胁
行业内对手的竞争	能够更好地进行价格竞争	品牌忠诚度能使顾客不理睬你的竞争对手	竞争对手无法满足差异化顾客的需求

影视企业与其他实体经济企业有本质性的差异，其文化创意产品的生产制作具有专业技术性和艺术性的双重要求，且产品不易评价，因此部分从业者以为只要具有一定的专业技术和艺术基础，就可以进入这个行业。随着前些年大量矿产与房地产"热钱"进入影视行业，部分影视企业飞速发展，并引发了大批新影视企业的出现。影视明星在成名之后，凭借自己的业界影响力也纷纷成立自己的公司，可能不缺业务，却往往难以规范管理。长期以来，影视行业鱼龙混杂，从业者水平良莠不齐，乱象频发。2018年下半年，国家多部委联合对影视行业进行专项整治，为数众多的影视企业瞬间关停。这一整治结果反映出两个问题：一是影视企业经营不易，二是部分影视企业管理不善或者管理不够规范。若想在影视行业长期立足，影视企业就必须尊重企业生存发展的客观规律，尊重影视行业的客观规律，深入了解行业真实的内外部环境，深入了解直接或潜在与本企业形成竞争关系的对手企业的情况，综合衡量企业自身的能力与实力，采取适合本企业发展的战略措施，为本企业规划好可以实施的业务定位，只有这样才能在不断变化的影视行业长期立足，稳定发展。

案例：头部民营电影公司沉浮录

回溯中国电影产业化改革这二十年，头部民营电影公司经历了从无到有、在竞争中发展、受资本化浪潮洗礼的路程。在这个过程中，专注于内容生产的博纳影业、光

线传媒逆风翻盘，而乐视文娱、华谊兄弟等则落后了，甚至退出市场。同时，欢喜传媒、天津猫眼微影等新电影公司不断涌现，冲击着原有的市场格局。如何处理与资本的关系，依旧是头部电影公司在下一个十年需要解决的问题。

头部电影公司2021年半年报概况如表10-2所示。

表10-2 头部电影公司2021年半年报概况

资本市场	企业	营收/亿元	净利润/亿元	报告期参与电影情况	主营业务
港股（港元）	猫眼娱乐	17.99	3.87	19部，票房约164.6亿元，《你好，李焕英》《我的姐姐》《悬崖之上》等	在线娱乐票务服务；娱乐内容服务；广告服务及其他
	欢喜传媒	1.51	0.95	2部，票房约0.67亿元，《寻汉计》《热带往事》	电影及电视剧版权投资；流媒体服务
	阿里影业			只公布了截至3月31日的财报	
A股（人民币）	光线传媒	7.55	4.84	4部，票房16.75亿元，《你的婚礼》《人潮汹涌》《阳光姐妹淘》《明天会好的》	影视业务；动漫业务；内容关联业务；产业投资
	华谊兄弟	5.78	1.05	4部，票房58.71亿元，《侍神令》《你好，李焕英》《阳光劫匪》《超越》	影视娱乐；品牌授权及实景娱乐；互联网娱乐；对外投资
	万达电影	70.34	6.39	2部，票房45.76亿元，《海底小纵队：火焰之杯》《唐人街探案3》	院线电影放映；影视投资制作与发行；网络游戏发行与运营；广告与传媒业务；创新业务
	北京文化	0.21	-0.45	2部，票房54.77亿元，参投《你好，李焕英》《热带往事》	电影；电视剧网剧；艺人经纪；旅游文化
	博纳影业			未正式上市，财报未公开披露	

注：根据公开资料整理。

最近上市影视公司纷纷披露了2021年半年报：万达电影股份有限公司（简称"万达电影"）扭亏为盈，光线传媒净利润同比大涨2 255.45%，大多数公司实现了盈利。

这算是近期重拳治理文娱业、影视业多重负面新闻下的一丝慰藉，也是行业遭受影视"寒冬"、新冠病毒感染疫情后触底反弹的信号。

2001年，国家广播电视总局和文化部联合下发《关于改革电影发行放映机制的实施细则（试行）》，决定以院线制代替原有的行政层级发行，拉开了中国电影产业化改革的序幕。

企业作为最重要的市场主体，一方面受到行业发展的重要影响，另一方面也是产

业发展的晴雨表。2021年正好是产业化改革的第二十年，回望过去，中国民营电影公司走过了从无到有再到资本化的历程。

产业化改革前，国营厂独家垄断电影出品权。华谊兄弟、光线传媒两家公司虽已成立，但必须借道国有制片厂才有生产资格。以2001年的产业化改革为开端，2002年中国电影全面放开了对民营资本的限制，博纳影业、万达电影等企业纷纷成立。

经过10多年发展，2010年前后，头部电影公司开启了第一次资本化浪潮。2009年华谊兄弟登陆创业板，2010年博纳影业赴美敲钟，2011年光线传媒登陆A股，电影公司上市热潮开启。

2014年，在互联网介入电影行业的推动下，头部电影公司的资本化程度不断提高。兼并重组不断、电影公司的市值狂飙突进式增长、传统企业跨界进入影视业等，影视业成为2015年那一波牛市最亮眼的板块。万达电影、暴风科技、乐视网等高价股，市值远超现在的华谊兄弟（图10-4）、光线传媒，正享受了证券市场膨胀带来的红利。影视业一时间"热钱"涌动，进入最好的时代。

图10-4　2010—2021年华谊兄弟股价走势图（来自雪球网）

但急刹车来得很快。

2016年全年电影票房增幅仅为4%，拐点论甚嚣尘上。经历2017年短暂的回升后，2018年阴阳合同、天价片酬、偷税漏税等行业丑闻频发，票房增速又重新回到了个位数。电影行业进入"寒冬"，头部电影公司市值大幅缩水、现金流紧张困境频现，艰难前行。

从"热钱"涌动到影视"寒冬"下股价腰斩后再腰斩，头部民营电影公司在资本市场上的发展，正是中国电影产业化发展的重要缩影。

一、老牌"五大"沉浮

好莱坞黄金时代的"八大"（注：指好莱坞黄金时代的八个头部制片厂，分别是米高梅、派拉蒙、雷电华、哥伦比亚、迪士尼、华纳、联美和福克斯），开启了用这一方式称呼头部电影公司的先河。

中国类似的说法始于2011年。《新京报》在采访华谊兄弟、光线传媒、博纳影业、星美传媒股份有限公司（以下简称"星美传媒"）与北京小马奔腾集团（以下

简称"小马奔腾")五家民营公司的老板时,首次提出中国民营"五大"。后来,随着小马奔腾、星美传媒逐渐掉队,拥有强大下游优势的万达电影和背靠乐视的乐视影业填补了空位。2015年,新的民营"五大"(注:华谊兄弟、光线传媒、万达电影、博纳影业、乐视影业)诞生。当年票房前十的国产电影里,有八部都出自"五大"。

2015年至今,正是中国电影市场从高速增长向中低速增长转变、进入调整期的时间,"五大"也经历了不同的发展轨迹。

(一) 乐视影业退出牌桌

定位为电影互联网公司的乐视影业成立于2011年,发展迅速,衰退也同样迅速。

在2015年前后经历了爆发式增长,出品《小时代》等爆款电影后,在创始人张昭的带领下,2018年脱离乐视网,更名为"乐创文娱"。

后来又引入融创等大股东,但发展依然艰难。每年参与的影片不超过3部,而且都不是爆款,逐渐掉出头部电影公司的行列。2020年随着张昭的离世,乐创文娱彻底退出了"五大"。

(二) 华谊兄弟掉队

1994年成立的华谊兄弟,是"五大"中资历最深的。在20世纪90年代出品了《甲方乙方》《没完没了》《大腕》等多部冯式贺岁喜剧(图10-5),签约了黄晓明、周迅、李冰冰等众多明星。华谊兄弟成为最具市场号召力的电影企业,并于2009年登陆创业板,成为"中国民营影企第一股"。

图10-5 20世纪90年代华谊出品的冯式贺岁喜剧

但此后,受累于高溢价并购和失败的战略转型,华谊兄弟逐渐掉队。

2014年,也是华谊兄弟成立二十周年之际,创始人王中军提出"去电影化"战略,转向IP授权、实景娱乐开发。同时,大举进行产业投资。华谊兄弟斥资20多亿元收购了冯小刚的浙江东阳美拉传媒有限公司、杨颖等6名演员创立的浙江东阳浩瀚影视娱乐有限公司和张国立的浙江常升影视制作有限公司,是当年明星证券化的重要推手。

此后,华谊兄弟不再以内容生产为主业,大批明星出走、冯小刚授权遇冷、电影

小镇发展不及预期等事件，导致华谊兄弟严重缺乏资金。自2018年开始，华谊兄弟连续三年出现亏损，股价从30多元直线下跌到3元，市值缩水到不足百亿元。

内容生产的高成本属性，加剧了资金短缺的负面效应。经历了战略调整的华谊兄弟，从内容供应来看，早已不具有"五大"的实力。

随后，华谊兄弟通过大股东高位质押，向阿里影业、腾讯、复星等"兄弟"公司筹资并定向增发，创始人不断变卖资产来补充现金流。2018年的《芳华》《前任3：再见前任》，2020年的《八佰》《金刚川》的成功，也曾短暂为华谊兄弟输了血。

但疫情对线下文娱业打击严重，电影小镇运营效率低下、收入远不及预期，华谊兄弟艰难前行。2021年，缺钱的华谊兄弟，还没有主控影片上映。何时能再有《八佰》这种有号召力的头部电影？何时能稳定内容生产？这都还是未知数。

（三）万达电影的扩张困境

依托商业地产发展及中国放映市场建设红利，万达院线自2008年开始成为院线龙头，并且通过收购大连奥纳、广东厚品、北美AMC、澳大利亚Hoyts等影院资产，成为全球最大的放映商。

但2015年后，"院线第一股"万达的日子也不太好过（表10-3）。

表10-3　2015—2020年万达电影部分经营数据概况

年份	营收/亿元	净利润/亿元	影院、银幕情况
2015	80	11.85	影院292家、银幕2 557块，其中国内影院240家、银幕2 133块
2016	112.09	13.66	影院401家、银幕3 564块，其中国内影院348家、银幕3 127块
2017	152.37	20.84	影院516家、银幕4 571块，其中国内影院463家、银幕4 134块
2018	162.87	210.27	影院595家、银幕5 279块，其中国内影院541家、银幕4 807块
2019	154.35	-47.28	影院656家、银幕5 806块，其中国内影院603家、银幕5 343块
2020	62.95	-66.68	影院700家、银幕6 099块，其中国内直营影院647家、银幕5 696块

注：来自万达电影年报。

一是因为影院生意存在固有的短板。虽然年收入超过百亿元，但以放映业为主的营收结构，净利润极低。特别是这几年影院快速扩张，单体影院产出、上座率等指标不断下滑，影院已失去当初发展的最大红利。再加上受疫情影响，线下消费的脆弱性被放大。连续称霸十三年的院线龙头，实际上并没有那么美好。

二是因为行业高点多起并购带来的巨额商誉减值。2014—2018年，万达电影收购了影院、北京新媒诚品文化传播有限公司、互爱互动（北京）科技有限公司、上海骋亚影视文化传媒有限公司、时光网、北京万达传媒有限公司（简称"万达传媒"）和万达影视传媒有限公司等资产。这直接导致到2018年年底，万达电影的财报中有高达134.91亿元的商誉。这个数字占当年总资产的比例达43.32%，占净资产的比例达70.84%，快速扩张带来了巨大的隐患。

在证监会实施商誉统计新规后,万达电影开始了巨额商誉减值。2019年计提了59.1亿元商誉减值,2020年又计提了40亿—45亿元商誉减值,目前万达电影还剩36.12亿—41.12亿元的商誉。

市场对高杠杆、低现金流企业降低估值,巨额商誉减值,以及疫情对影院的毁灭式打击,快速扩张带来的现金流困局,依旧是悬在万达电影头上的达摩克利斯之剑。

(四) 光线传媒:"动画""青春""引进"三张牌,张张王炸

光线传媒于1998年成立,直到五年后成立光线影业,才把主业转向影视剧投资生产。不同于老对手们搞扩张、搞战略转型,光线传媒一直专注于内容生产,并形成了差异化的内容品牌(表10-4)。

表10-4 光线传媒动画电影、青春片、引进片概况

年份	动画电影	青春片	引进片
2014	—	《匆匆那年》《同桌的你》	—
2015	《西游记之大圣归来》	《陪安东尼度过漫长岁月》《左耳》	—
2016	《大鱼海棠》	《从你的全世界路过》《谁的青春不迷茫》	《你的名字》
2017	《大护法》	《缝纫机乐队》《秘果》	《烟花》
2018	《熊出没·变形记》	《悲伤逆流成河》《超时空同居》	《昨日青空》
2019	《哪吒之魔童降世》	《小小的愿望》	《天气之子》《千与千寻》
2020	《姜子牙》《妙先生》	《如果声音不记得》《荞麦疯长》《我的女友是机器人》	《悬崖上的波妞》
2021	—	《你的婚礼》《明天会更好》《阳光姐妹淘》	—
储备项目	《大鱼海棠2》《西游记之大圣闹天宫》《最后的魁拔》等	《十年一品温如言》《五个扑水少年》《一年之痒》《后来我们都哭了》《君生我已老》等	—

注:根据公开资料整理。

最先打出的是青春片。在《失恋33天》等青春片以小博大案例的刺激下,光线传媒也开始涉足青春片,就连注册子公司也取名"青春光线"。青春片投资成本不高,在市场表现方面属于腰部电影,但光线传媒掌握了主控权,可以独享净利润。2021年半年报中,7.55亿元的收入就给光线传媒带来了4.84亿元的净利润,超高利润率的来源就是"五一"劳动节上映的青春片《你的婚礼》。目前,光线传媒每年能够稳定上映多部青春片,其中不乏爆款。

2013年，光线传媒又开始在动画产业发力。董事长王长田当时给出了三大理由：一是没有演员成本；二是投资公司本身非常有实力，制作成本控制得比较好；三是动画电影系列化后，成本下降，毛利率提高。

2015年，在《西游记之大圣归来》热映后，光线传媒又成立了霍尔果斯彩条屋影业有限公司，并在当年通过该公司投资了13家动漫公司。根据天眼查，光线传媒投资的动画相关公司已超过百家，正是规模如此大的产业投资版图才支撑起了半年报中长达二三十部的动画内容储备（表10-5）。

表10-5　2021年光线传媒半年报中的内容储备

序号	电影名称（暂定）	进度	序号	电影名称（暂定）	进度
1	大鱼海棠2	制作中	25	这么多年	前期策划
2	西游记之大圣闹天宫	制作中	26	君生我已老	前期策划
3	凤凰	制作中	27	不再沉默	前期策划
4	最后的魁拔	制作中	28	所有的乡愁都是因为馋	前期策划
5	八仙过大海	制作中	29	爱人	前期策划
6	茶啊，二中	制作中	30	上流儿童	前期策划
7	透明人	制作中	31	好想好想谈恋爱	前期策划
8	拨云见月	制作中	32	我们的样子像极了爱情	前期策划
9	我是真的讨厌异地恋	制作中	33	我们不能是朋友	前期策划
10	奔跑吧！爷爷	制作中	34	守护者	前期策划
11	我经过风暴	制作中	35	火星孤儿	前期策划
12	北京一夜	前期策划	36	火神山	前期策划
13	哪吒2	前期策划	37	正当防卫	前期策划
14	姜子牙2	前期策划	38	如果某天我孤独死去	前期策划
15	大理寺日志	前期策划	39	群星	前期策划
16	去你的岛	前期策划	40	往后余生	前期策划
17	相思	前期策划	41	枕边有你	前期策划
18	小倩	前期策划	42	老师，再见	前期策划
19	十九年间谋杀小叙	前期策划	43	谁的青春不迷茫2	前期策划
20	三体（新）	前期策划	44	赴汤蹈火	前期策划
21	白夜行	前期策划	45	她的小梨涡	前期策划
22	后来我们都哭了	前期策划	46	我的约会清单	前期策划
23	照明商店	前期策划	47	约战西班牙	前期策划
24	双眼台风	前期策划	48	三十，而立	前期策划

不得不说光线传媒的动画策略非常成功。一是陆续出品了《哪吒之魔童降世》

《姜子牙》等爆款动画片，将国产动画电影的票房天花板一再拉高。二是正如王长田所说，特别是2018年以来明星失德事件频发，光线传媒专注动画电影躲过各种明星爆雷。反观崇尚"明星+IP"模式的新丽传媒、浙江唐德影视股份有限公司，运气就没有这么好了。

第三张牌则是最后发展起来的日本引进片。2016年，光线传媒引进、发行了新海诚的《你的名字》，最终豪取5.75亿元票房。这让光线传媒尝到了引进片的甜头，后面又陆续引进《千与千寻》《悬崖上的波妞》等影片，掀起了这两年日本经典电影的引进热潮。

在2015年"五大"最好的时代，光线传媒并不算突出，创新比不过乐视影业、制作能力的积累没有华谊兄弟深厚，因没有涉足影院而在终端的话语权也不及万达电影大。但是，光线传媒却押注于内容生产。五年后，光线传媒把同行们甩在了身后。

其实这几年光线传媒发展得好、走得稳，也有运气加持。2018年，卖掉新丽传媒，净赚22亿元，为度过影视"寒冬"储备了充足的现金。2019年，猫眼娱乐在港交所上市，作为第一大股东，光线传媒是最大受益者。同年暑期档，《哪吒之魔童降世》（图10-6）的票房超过50亿元，又给光线传媒带来了将近20亿元的分账收入。2020年，光线传媒没有影院业务的拖累，受疫情的打击远没有同行们大。

图10-6 《哪吒之魔童降世》票房海报

（五）博纳影业：拥抱主旋律，实现逆袭翻盘

受益于深耕内容生产的，还有博纳影业。

博纳影业以发行起家，凭借港产片的发行实力迅速成长。2010年年底，登陆纳斯达克，成为影视业中唯一的中概股。

但博纳影业的资本之路就没有光线传媒这么顺利了。相比于娱乐业的龙头企业迪士尼、华纳、奈飞等，博纳影业在生产能力、品牌影响力上与它们差距甚大，因此根本不受市场重视。特别是经过2015年A股牛市后，博纳影业与其他"五大"的差距越来越大，不得不寻求新出路。2016年，博纳影业正式完成了私有化，"打道回府"，进入A股排队。

但屋漏偏逢连夜雨。

博纳影业回国后的资本之路也不顺利，先是碰上了证监会对影视企业的严厉监管，后又受瑞华会计师事务所爆雷牵连，IPO申请多次被打回。

但博纳影业的主旋律生意"赌"对了。

博纳影业部分主控主旋律电影如表10-6所示。

表 10-6　博纳影业部分主控主旋律电影概况

上映时间	导演	影片	中国大陆（内地）票房/亿元
2014 年贺岁档	徐克	《智取威虎山》	8.83
2016 年国庆档	林超贤	《湄公河行动》	11.86
2018 年春节档	林超贤	《红海行动》	36.5
2019 年暑期档	陈国辉	《烈火英雄》	17.06
2019 年国庆档	刘伟强	《中国机长》	29.12
2020 年贺岁档	林超贤	《紧急救援》	4.85
2021 年暑期档	刘伟强	《中国医生》	13.23
2021 年国庆档	陈凯歌、徐克、林超贤	《长津湖》	57.75

注：根据公开资料整理。

自导演徐克的《智取威虎山》开始，博纳影业渐渐摸索出了"香港导演+主旋律题材+热门档期上映"的成功模式。《红海行动》《中国机长》《烈火英雄》等多部主旋律电影叫好又叫座，完全符合了 2014 年习近平总书记在文艺工作者座谈会上提出的"社会效益和经济效益相统一的作品"标准。

主旋律品牌的建立，也直接有益于资本市场。2020 年，基于疫情后国家扶持电影行业发展、自身实力提升、资本市场监管松动，博纳影业的 IPO 申请终于过会，即将成为 A 股上市的电影企业。

这二十年，特别是在"互联网+电影"模式下，中国电影市场加速变革。除了老牌民营"五大"外，电影企业"新人"辈出。

二、"新人"各显神通

（一）欢喜传媒：绑定创作者，发展流媒体，两条腿走路

相对于"五大"，欢喜传媒的发展历史非常短，于 2015 年才由董平、宁浩、徐峥和项绍琨四人联合创办。

但创立之初，欢喜传媒就复制了华谊兄弟的成功模式，即通过资本将名导的才华、名气和公司绑定在一起。七年来，通过分享上市公司股权、提供创作资金等，欢喜传媒深度绑定了徐峥、宁浩、陈可辛、张艺谋、张一白等大量头部创作者（表 10-7）。在这种模式下，一是年生产量大幅提升；二是出品了《我不是药神》《夺冠》《疯狂的外星人》等高质量影片，让欢喜传媒迅速跻身头部电影公司行列。

表 10-7　欢喜传媒绑定的部分创作者

签约影人	签约时间	签约时持股比例	合作年限	提供经费情况
宁浩	2015 年	与董平共持有 42.37%	—	—
徐峥	2015 年			
陈可辛	2016 年	5.89%	6 年	1 亿港元
王家卫	2016 年	4.15%	8 年	2 000 万—2 500 万元人民币/集

续表

签约影人	签约时间	签约时持股比例	合作年限	提供经费情况
张一白	2016年	5.06%	6年	1亿元人民币
顾长卫	2016年	2.71%	6年	4 000万元人民币
张艺谋	2018年	5.14%	6年	1亿元人民币

注：数据来自欢喜传媒财报。

另外一条腿则是对标奈飞的流媒体平台"欢喜首映"。现在，已经形成了"绑定优质创作者—生产电影版权—进入欢喜首映进行独播"的良性循环。同时，欢喜传媒也不断合纵连横，为"欢喜首映"引流。2020年年初，欢喜传媒与字节跳动达成6.3亿元的协议，除了为获得《囧妈》的网络播映权外，还有为"欢喜首映"导流的考量。欢喜传媒在2020年下半年与B站的合作，也继续附带了这一目标。

（二）北京文化：冰火两重天

跨界进入电影产业的除了万达电影外，还有北京文化。北京文化的前身"京西旅游"早在1998年就已上市，但直到2015年完成对世纪伙伴文化传媒有限公司、浙江星河文化经纪有限公司的收购，以及宋歌成为董事长，才彻底转型进入电影产业。作为闯入者，北京文化走的路与前辈们都不同。

最初，它靠激进保底打响了知名度。

2015年，北京文化旗下的"摩天轮票务"为《心花路放》做5亿元票房保底，最终11.67亿元的成绩让北京文化一炮而红。2017年，又为《战狼2》做了8亿元票房保底，56.8亿元的票房让北京文化声名大噪。

随后，北京文化又押中了多部黑马电影。2018年的《我不是药神》《无名之辈》，2019年的《流浪地球》，都是上映前不受重视，上映后逆袭成为档期黑马的作品。

至此，北京文化"爆款制造机"的名号彻底打响，而伴随着高调保底的还有票房与股价的共振（表10-8）。

表10-8 北京文化出品的高票房电影对股价的刺激

电影	上映时间	投资情况	票房/亿元	A股市场情况
《战狼2》	2017年	联合出品方	56.93	放映后连续上涨，8个交易日票房从13.42亿元上涨至22.29亿元，涨幅高达66%
《我不是药神》	2018年	主出品方	31.00	在点映加持下，连续上涨，6个交易日票房从10.44亿元上涨至17.08亿元，涨幅高达63%
《流浪地球》	2019年	主出品方	46.86	春节后跳空高开，2个交易日涨幅为14.5%
《你好，李焕英》	2021年	主出品方	52.70	春节一字涨停，2个交易日涨幅为21%

注：根据公开资料整理。

由于押中热门档期的爆款电影，再配合舆论营销公司的实力，不断激发股民对北京文化的投资热情，北京文化股价随之暴涨。《战狼2》热映时，其市值暴涨55亿元。一年后的《我不是药神》又助其市值增长了30亿元。最后，多名高管在高位大幅减持手中的股份，精准收获了资本市场的红利。

但爆款、股价提升带来的繁荣背后隐藏着危机。

一是理不清的大股东纠纷。在十年时间内，北京文化的第一大股东多次易主。2010年，中国华力控股集团有限公司（以下简称"华力控股"）强势入驻，"逼迫"原先的第一大股东北京昆仑琨投资有限公司退居二线。2015年，华力控股退出公司日常运营，宋歌出任董事长，夏陈安为总裁。2020年，华力控股先后转让股份给北京市文科投资顾问有限公司、青岛西海岸控股发展有限公司，第一大股东再次变更。第一大股东多次变更，掌权高管不是企业发展的最大受益人，大股东与高管存在利益分配的问题，这都为北京文化的爆雷埋下了祸根。

二是阴阳合同撕开财务造假乱象。2020年4月，北京文化原副董事长娄晓曦在微博上举报宋歌等人涉嫌背信损害上市公司利益罪，欺诈发行债券罪，违规披露、不披露重要信息罪和职务侵占罪四宗罪。同年7月，北京文化承认存在会计差错，自曝在2018年年报中虚增收入4.6亿元，涉嫌财务造假。2021年1月，证监会正式立案调查北京文化财务造假。而4月爆出的郑姓明星1.6亿元天价片酬和阴阳合同，直接实锤了其财务造假。

三是资金短缺越来越严重，持续变卖资产。2020年，华力控股两次出售股份，引入国资就是为了解决资金短缺问题。然而，效果并不明显，2021年北京文化继续变卖资产来补充现金流：出让《你好，李焕英》进行保底发行，以6亿元转让《封神》三部曲25%的投资份额，以2 500万元转让大碗娱乐20%的股份（图10-7），北京文化手里的优质资产已经越来越少。

关于转让大碗娱乐 20%股权的公告

本公司及董事会全体成员保证信息披露的内容真实、准确、完整，没有虚假记载、误导性陈述或重大遗漏。

重要提示：

1. 北京京西文化旅游股份有限公司（以下简称"北京文化"或"公司"）拟将持有的北京大碗娱乐文化传媒有限公司（以下简称"大碗娱乐"或"标的公司"）20%股权转让给三亚市文艺小红文化传媒有限公司（以下简称"三亚小红文化"），转让价款为人民币2,500万元；

图 10-7　北京文化出售持有的大碗娱乐股份公告截图

眼看他起朱楼，眼看他宴宾客，眼看他楼塌了。短短七年时间，北京文化从爆发式增长到身陷囹圄，令人唏嘘。

（三）猫眼娱乐："互联网+电影"的代表

相比之下，猫眼娱乐的故事就简单多了。2015年进入电影在线票务领域，经过

群雄逐鹿后，于2017年9月与票务平台"微影时代"合并，成立猫眼娱乐，2019年在港交所挂牌上市。

在购票线上率接近饱和和大面积票补取消后，猫眼娱乐调整了业务板块，依托在线票务发展出了大数据画像、矩阵投放营销信息等互联网电影营销方式，并借此进军产业链上游，加入了电影投资出品行列。

目前，除了在线出票率依旧保持领先以外，猫眼娱乐也参与了多个头部电影的宣发工作，并借此拿到投资份额，如猫眼娱乐参与《你好，李焕英》相关工作。

（四）儒意影业、新丽传媒，"抱巨头大腿"

除了上市外，还有一条路就是"抱大腿"。

2018年8月，新丽传媒作价155亿元成为阅文集团全资子公司，成功抱住了腾讯这棵大树。2020年10月，恒腾网络集团有限公司以72亿港元收购上海儒意影视制作公司（简称"儒意影业"），而恒腾网络背后是恒大集团和腾讯。

傍上巨头后，一是有了充足的制作资金，内容生产能力和速度大幅提升；二是可以借助母公司强大的资源，协同效应显著。加入阅文集团后，新丽传媒孵化出了《庆余年》《赘婿》等热播影视剧，并将持续受益于阅文庞大的网文版权储存；三是在业绩对赌压力下，经营效能大幅提升。被收购后，儒意影业出品了《送你一朵小红花》，又为《你好，李焕英》做了保底发行，但频繁的动作都与签订的对赌协议有关。

三、座次重排

经过二十年的发展，电影产业发生了巨变。当前头部电影公司，呈现老牌民营公司、国有电影集团、两大互联网影企和新入局者四分天下的局面，这也是中国电影产业化、资本化的结果。

头部电影公司的座次早就变了。

阿里系（指淘票票、阿里影业）、腾讯系（指猫眼娱乐、腾讯影业）、博纳影业、光线传媒、中影公司成为新一线。这些电影公司的特点如下：一是有优质内容的持续性生产能力，能够主控头部电影，产品拥有强大的市场号召力。二是抗风险能力强于其他公司，业绩波动较小。三是形成了差异化的品牌。博纳影业的主旋律、光线传媒的动画电影、中影公司的进口片、阿里系和腾讯系的互联网宣发，差异化突出，且具有较高的进入门槛。四是有较充足的现金流。阿里系、腾讯系背靠互联网巨头，国企中影公司自带现金流光环，光线传媒通过产业投资和超高分账票房储备了充足的现金，博纳影业的主旋律影片在融资方面也有优势。

欢喜传媒、万达电影、华谊兄弟仍有跻身一流的潜力。它们或者有资金，或者有一定的生产能力，但产量不稳定、业绩波动大。欢喜传媒在2021年上半年只上映了《寻汉计》《热带往事》两部中小成本影片，总计收入1.51亿港元，是头部电影企业里唯一业绩下滑的。万达电影由于影院占比过大，利润率太低，主控主投能力也不够稳定，仍有很长的路要走。华谊兄弟虽然仍在多事之秋，但凭借30年的内容制作经验，依旧能够生产出《八佰》这样的爆款。

儒意影业、新丽传媒需要继续努力。它们有资源加持，但核心能力不够突出。当务之急是提高内容生产能力，实现产量和质量双突破。

四、打造大型电影集团的秘诀

我们在对比中美电影产业时,头部电影公司的实力也是重要指标。相比之下,中国头部电影公司,规模还太小、实力还太弱、市值还太低。打造大型电影集团,是增强中国产业竞争力的重要方式。回溯过去二十年头部电影公司的沉浮,我们发现了打造大型电影集团的秘诀。

(一) 要去除资本浮躁,规范经营

华谊兄弟和北京文化,成也资本,败也资本。在"热钱"涌入的疯狂年代,电影人、电影公司异常浮躁,搞扩张、产业投资、"去电影化"转型,就连生产爆款最大的动力也是为了刺激股价。在这种浮躁的心理下,如何实现生产能力和业绩稳定?

而资本浮躁的危害远不止于此。高于实际能力的保底、对赌、业绩承诺,一旦无法完成,就会投机钻监管空子,做出不规范的经营动作。

资本没有错,电影产业也渴望资本,关键是对待资本的态度。拥抱资本而不是被资本裹挟,才是在电影产业长期发展的正确态度。

(二) 要多元发展,生产优质内容

从万达电影、华谊兄弟与光线传媒、博纳影业的对比可以看出,电影产业的核心还是内容生产。欢喜传媒能够在短时间内崛起,光线传媒能够度过多重危机,博纳影业在影视"寒冬"和严厉监管下能通过IPO,这些都是专注优质内容的回报。

可以预见,在中国电影的下一个十年里,企业要想提升实力、打造大型电影集团甚至是跨媒介娱乐集团,内容生产仍然是核心。

【资料来源:程菲. 深度 | 头部民营电影公司沉浮录[EB/OL]. (2021-09-05)[2024-09-28]. https://www.163.com/dy/article/GJ4FPPKE0519CS5P.html. 有改动】

思考题

1. 如何理解和实施影视企业的发展战略?
2. 影视企业实施一体化战略的前提条件有哪些?
3. 以具体企业为例,谈谈应该如何开展行业竞争?
4. 影视企业的成本管理大致涵盖哪些内容?
5. 以具体企业为例,分别用SWOT、PEST模型来分析其运营环境,以及优劣势、机会和威胁。
6. 研读《头部民营电影公司沉浮录》后可以得到哪些启示?

参考文献

[1] 迈克尔·波特. 竞争战略[M]. 陈丽芳,译. 北京:中信出版社,2014.
[2] 迈克尔·希特,杜安·爱尔兰,罗伯特·霍斯基森. 战略管理:概念与案例:第13版[M]. 刘刚,张泠然,梁晗,等译. 北京:中国人民大学出版社,2021.
[3] 孙茂竹. 成本管理学[M]. 3版. 北京:中国人民大学出版社,2019.
[4] 雷涛. 浅析影视业成本管理问题与对策[J]. 纳税,2019(24):225-226.

后　记

阅读完本书的读者朋友，也许会产生比较强烈的不满足感，因为影视产业还有很多方面和领域在本书中并未涉及，即使涉及的方方面面内容大概也有很多言之不尽、言之不妥之处。但不管怎么样，如果书中某些观点或者论断，能够引发读者朋友的共鸣与认同，我们都会感到十分欣慰。本书除了对一些基础知识、基本规律、基础情况加以介绍、阐释之外，还尽可能提供了一些产业观察和思考，我们相信这些观察和思考可能更有助于我国影视产业的未来建设和发展。这些产业观察和思考得益于行业专家学者的研究和观察，得益于行业协会的年度报告与分析。我们再次向相关学者、专家、记者、行业工作者致以诚挚谢意！

苏州大学传媒学院 2019 级戏剧与影视学硕士研究生吴介涵、高姝、张添乐、王鑫，苏州大学传媒学院青年教师王缘、许书源曾经就部分内容撰写过初稿，统稿时有增有删，有些内容未能保留，再次一并致谢！

影视产业相关数据几乎每时每刻都在更新，成书过程中相关数据也在不断变化，读者朋友不必拘泥于书中的一些数据数值，可以自行参考最新行业动态和数据。

<div style="text-align: right;">王玉明</div>